舞蹈鉴赏
WUDAO JIANSHANG

主　编　袁禾

撰　稿　袁　禾　钟斌斌
　　　　王静波　李　超

21世纪审美与人文素养丛书

北京大学出版社
PEKING UNIVERSITY PRESS

图书在版编目（CIP）数据

舞蹈鉴赏 / 袁禾主编 . —北京：北京大学出版社，2022.10
（21世纪审美与人文素养丛书）
ISBN 978-7-301-33256-6

Ⅰ. ①舞…　Ⅱ. ①袁…　Ⅲ. ①舞蹈艺术－鉴赏　Ⅳ. ①J705

中国版本图书馆CIP数据核字（2022）第146433号

书　　　名	舞蹈鉴赏 WUDAO JIANSHANG
著作责任者	袁　禾　主编 袁　禾　钟斌斌　王静波　李　超　撰稿
责 任 编 辑	谭　艳
标 准 书 号	ISBN 978-7-301-33256-6
出 版 发 行	北京大学出版社
地　　　址	北京市海淀区成府路205号　100871
网　　　址	http://www.pup.cn　新浪微博：@北京大学出版社
电 子 邮 箱	编辑部 wsz@pup.cn　总编室 zpup@pup.cn
电　　　话	邮购部 010-62752015　发行部 010-62750672　编辑部 010-62707742
印 刷 者	大厂回族自治县彩虹印刷有限公司
经 销 者	新华书店 720毫米×1020毫米　16开本　25印张　373千字 2022年10月第1版　2025年6月第3次印刷
定　　　价	79.00元

未经许可，不得以任何方式复制或抄袭本书之部分或全部内容。
版权所有，侵权必究
举报电话：010-62752024　电子邮箱：fd@pup.cn
图书如有印装质量问题，请与出版部联系，电话：010-62756370

目录

"21世纪审美与人文素养丛书"总序 /1

绪言 /6

第一章　舞蹈的形成与发展 /9
　　第一节　生命与神灵对话 /9
　　第二节　功能转换及延展 /13

第二章　舞蹈的艺术特征 /16
　　第一节　动态性——时、空、力的流动 /16
　　第二节　情感性——内在宣泄的极致 /21
　　第三节　意象性——"实象"与"虚象"的融合 /24

第三章　舞蹈的类型 /32
　　第一节　体裁类型 /32
　　第二节　形式类型 /34
　　第三节　结构类型 /36
　　第四节　功能类型 /39
　　第五节　风格类型 /40
　　第六节　文化类型 /40

第四章　舞蹈作品赏析（一） /45
　　第一节　中国古典舞综述 /46

第二节　中小型优秀作品　/52

《荷花舞》/52　《飞天》/53　《春江花月夜》/55　《金山战鼓》/56　《昭君出塞》/57　《小溪·江河·大海》/59　《木兰归》/61　《醉鼓》/63　《秦王点兵》/64　《庭院深深》/66　《踏歌》/68　《萋萋长亭》/70　《秋海棠》/73　《谢公屐》/75　《扇舞丹青》/76　《茶馆》/79　《岁月如歌》/81　《千手观音》/83　《七步》/84　《屈原·天问》/86　《粉·墨》/88　《丽人行》/91　《纸扇书生》/94　《墨舞流白》/97

第三节　舞剧优秀作品　/99

《小刀会》/99　《丝路花雨》/102　《铜雀伎》/104　《情天恨海圆明园》/106　《大梦敦煌》/108　《原野》/110　《泥人的事》/113

第五章　舞蹈作品赏析（二）　/116

第一节　中国民间舞概述　/116

第二节　单双三群优秀作品　/118

《鄂尔多斯舞》/118　《洗衣歌》/120　《水》/121　《奔腾》/122　《雀之灵》/124　《担鲜藕》/126　《残春》/128　《一个扭秧歌的人》/130　《黄土黄》/132　《两棵树》/134　《母亲》/136　《阿惹妞》/138　《牛背摇篮》/141　《孔雀飞来》/143　《顶碗舞》(蒙)/145　《出走》/146　《摩梭女人》/148　《酥油飘香》/150　《离太阳最近的人》/152　《弦歌悠悠》/154　《邵多丽》/157　《狼图腾》/159　《花腰花》/161　《刀郎麦西来甫》/162　《翻身农奴把歌唱》/164　《长鼓行》/167　《爷爷们》/170　《额尔古纳河》/172　《老雁》/175

第三节　舞剧优秀作品　/179

《阿姐鼓》/179　《草原英雄小姐妹》/182

第六章　舞蹈作品赏析（三）　/187

第一节　芭蕾源流概述　/187

第二节 西方芭蕾优秀作品 /190
　　1. 经典舞剧
　　《关不住的女儿》/ 190 　《仙女》/ 193 　《拿波里》/ 197 　《天鹅湖》/ 199 　《睡美人》/ 205 　《火鸟》/ 209 　《春之祭》/ 213 　《罗密欧与朱丽叶》/ 217 　《斯巴达克斯》/ 221 　男版《天鹅湖》/ 225 　《安娜·卡列尼娜》/ 229 　《吉赛尔》/ 232
　　2. 经典小作品
　　《天鹅之死》/ 237 　《小夜曲》/ 240 　《珠宝》/ 243 　《黑白芭蕾》/ 247
第三节 中国芭蕾舞概述 /250
第四节 中国芭蕾优秀作品 /253
　　《鱼美人》/ 253 　《红色娘子军》/ 257 　《白毛女》/ 261 　《大红灯笼高高挂》/ 266 　《花木兰》/ 271

第七章　舞蹈作品赏析（四）/275
第一节 西方现代舞概述 /275
第二节 西方现代舞优秀作品 /276
　　1. 优秀舞作
　　《香烟袅袅》/ 276 　《G弦上的空气》/ 277 　《图腾》/ 278 　《悲歌》/ 279 　《摩尔人的帕凡舞》/ 281 　《波列罗》/ 282 　《启示录》/ 284 　《意象》/ 285 　《车间》/ 286 　《沿墙壁下行》/ 287 　《凯瑟琳的车轮》/ 289 　《空间点》/ 290 　《饶舌》/ 291 　《植物》/ 293 　《生命之舞》/ 294 　《十舞》/ 296 　现代舞剧《睡美人》/ 297
　　2. 舞蹈剧场
　　《绿桌》/ 299 　《春之祭》/ 301 　《舞经》/ 302 　《小丑》/ 304 　《历史的力学》/ 306
第三节 中国现代舞概述 /308

第四节　中国现代舞优秀作品　/ 310

1. 中小型代表作

《饥火》/ 310　《白蛇传》/ 311　《小房间》/ 313　《传说》/ 314 《界》/ 315　《贵妃醉"久"》/ 316　《随心所舞》/ 318　《一桌两椅》/ 320　《裂变》/ 321　《我们看见了河岸》/ 323　《白水》《微尘》/ 325

2. 舞剧代表作

《薪传》/ 326　《繁漪》/ 328　《青春祭》/ 329　《雷和雨》/ 331

第八章　舞蹈作品赏析（五）　/ 333

第一节　突破舞种的新型舞蹈概述　/ 333

第二节　新型舞蹈优秀作品　/ 334

1. 中小型代表作

《哑子背疯》/ 334　《黄河魂》/ 336　《壮士》/ 337　《天边的红云》/ 339　《轻·青》/ 342　《暗战》/ 344　《穿越》/ 346 《风吟》/ 348　《那场雪》/ 350　《小城雨巷》/ 352　《一片羽毛》/ 355　《进城》/ 358　《希格希日－独树》/ 359

2. 舞剧代表作

《朱鹮》/ 363　《十面埋伏》/ 368　《永不消逝的电波》/ 373

第九章　舞蹈精品的甄别　/ 379

第一节　舞蹈之"象"　/ 379

第二节　舞蹈之"意"　/ 382

第三节　舞蹈之"情"　/ 385

第四节　舞蹈之"境"　/ 388

结　语　/ 391

主要参考书目　/ 392

教学资料申请二维码

后　记　/ 393

"21世纪审美与人文素养丛书"
总序

中外艺术教育的历史源远流长,早在两千多年前我国的先秦时期和西方的古希腊时期就已经开始。德国哲学家雅斯贝尔斯在《历史的起源与目标》一书中写道,公元前800年至公元前200年的这段时间,是人类文明的重大突破时期,被称为"轴心时代",在古老的中国、古代希腊、古代印度等国家相继出现了一批伟大的思想家,他们的思想至今还在影响着世界各个国家与地区的人民。同样,正是在两千多年前的这个"轴心时代",在世界的东方和西方几乎同时开始了艺术教育。古希腊时期,西方著名哲学家、思想家和教育家柏拉图、亚里士多德等人就十分注重艺术教育问题,把审美教育视为道德教育的一种特殊方式或补充手段。人类文明的历史进程常常呈现出某种相似性,几乎与此同时,也就是我国先秦时期,孔子、孟子、老子、庄子等人相继提出了儒家和道家的美学理论和艺术教育理论。特别是孔子提出了"兴于《诗》,立于礼,成于乐"的思想,奠定了中国古代教育"礼乐相济"的理论基础,把符合儒家之礼的艺术作为人生修养的重要内容。

为什么两千多年前东西方的大思想家和教育家们不约而同地注意到艺术教育对于人类社会的意义和作用呢?这种现象的出现绝非偶然,它一方面说明人类各民族文化的历史进程具有某种惊人相似的共同规律,另一方面也说明艺术由于具有审美认知、审美教育、审美娱乐等多种功能,确实会对社会生活产生多方面的作用和影响。因而,古代的思想家们才如此重视艺术教育对培养和陶冶人所起的巨大作用。

必须指出，"艺术教育"这一个概念，其实有着两种不同的含义和内容：一方面，艺术教育从狭义上讲是指专业型艺术教育，就是为了培养艺术家或专业艺术人才所进行的各种艺术理论与艺术实践教育。各种专业艺术院校主要就是从事这种专业艺术教育。另一方面，艺术教育从广义上讲是指普及型的艺术教育，即美育。应当指出，普及型的艺术教育即美育这个方面的任务更加艰巨繁重。我国教育方针已经明确规定要培养德智体美全面发展的人才，而美育的重要核心与主要途径就是艺术教育，特别是当前我国大力推进素质教育，全国大中小学的素质教育的重要组成部分就是艺术教育。这种广义的艺术教育理论认为，尽管世界上存在着多种多样的职业，但作为现代社会的人，不管他从事何种职业，都不可能不涉及艺术，他或者读小说，或者看电影，或者听音乐，或者看戏剧，或者画画，或者跳舞，总是要涉及艺术。尤其是现代人注重提高自己的文化修养，而文化修养的重要组成部分就是艺术修养，所以这种广义的艺术教育在当代社会中显得更加必要和紧迫。

从广义上讲，普及型艺术教育作为美育的重要核心与主要途径，它的根本目标是培养全面发展的人。特别是21世纪以来，科学技术和生产力以人类历史上前所未有的速度获得了巨大的发展，一方面造成了物质财富的极大丰富，另一方面又使社会分工更加专业化和职业化，人们的日常生活被数字技术和智能工具变得更加程序化和符号化，物欲横流更是给人类社会带来了深刻的危机和隐患，人们在精神生活方面反而变得更加焦虑和不安。德国古典美学家席勒早在18世纪就发现了人性的分裂，人类社会存在着"感性冲动"与"理性冲动"的冲突、物质与精神的分裂、主观与客观的对立，这种状况在现当代社会中变得更加尖锐突出。席勒正是在这种情况下旗帜鲜明地提出了"美育"的概念，在他的《美育书简》这本经典之作中强调将艺术作为人们自由自觉的活动，以此来促进人们身心协调发展。正因为如此，艺术格外受当代人的青睐，人们需要把艺术作为自己精神的家园，在艺术中恢复自身的全面发展，防止感性与理性的分裂。通过对艺术的追求，对于美的追求，来提高人的价值，达到人格的完善，实现人的

全面发展。

正因为如此，作为素质教育重要组成部分的美育和艺术教育在当今社会面临更加重要的任务。从一定意义上讲，艺术教育作为美育的重要核心与主要途径，它的根本目标是培养全面发展的人。因此，广义的艺术教育强调在全体大中小学校中都要开展普及型艺术教育，面向广大学生。这种普及型（广义）艺术教育并不是为了培养艺术家，而是作为素质教育的重要组成部分，面向全体学生，提高广大学生的审美与人文素养。

从总体上讲，改革开放四十多年以来，我国的美育与艺术教育有过几次重要的飞跃，可以说是一个从复苏走向振兴、再从振兴走向辉煌的发展过程。特别是2015年国务院办公厅印发了《关于全面加强和改进学校美育工作的意见》，更是新中国成立以来，第一次以国务院名义下发的关于美育与艺术教育的文件，意义十分重大而深远。尤其是这份文件鲜明地指出："近年来，经过各地、各有关部门的共同努力，学校美育取得了较大进展，对提高学生审美与人文素养、促进学生全面发展发挥了重要作用。但总体上看，美育仍是整个教育事业中的薄弱环节。"

为了改变美育目前这种薄弱的状况，首先需要认真落实国务院办公厅印发的《关于全面加强和改进学校美育工作的意见》，坚持育人为本，面向全体学生，以美"育"人，以文"化"人，以"立德树人"作为美育与艺术教育的根本任务。与此同时，国务院文件从构建科学的美育课程体系入手，要求大力改进美育与艺术教育的教学体系，深化各级各类学校的美育改革，以艺术课程的课堂教学为主体，开齐开足美育与艺术教育课程。因为美育与艺术教育的最终目的是要真正提高人的艺术修养和审美能力，培育和健全人的审美心理结构，培养人们敏锐的感知力、丰富的想象力和无限的创造力，尤其是要陶冶人的情感，培养完美的人格，高扬人文精神，实现人的全面发展。

2018年8月30日新华社发表了习近平总书记给中央美术学院八位老教授的回信。习近平总书记在信中对做好美育工作、弘扬中华美育精神提出殷切希望，指出"加强美育工作，很有必要。做好美育工作，要坚持立

德树人，扎根时代生活，遵循美育特点，弘扬中华美育精神，让祖国青年一代身心都健康成长"。

从这个意义上讲，为了"让祖国青年一代身心都健康成长"，需要大力加强美育，遵循美育特点，不断提高青年一代的审美修养与艺术鉴赏力，因为艺术鉴赏能力是每个人都需要具备的一种艺术修养，或者说是人们文化修养的重要组成部分。正因为如此，我们决定从提高大学生的艺术鉴赏能力入手。人们常说"熟读唐诗三百首，不会作诗也会吟"，通过引导大学生们真正学会如何鉴赏中外古今的经典艺术作品，就一定能够提高广大学生的审美水平和人文素养。中外古今优秀的经典作品具有永恒的艺术魅力，习近平总书记在文艺工作座谈会上，就以他自己青年时代大量阅读中外古今优秀文艺作品的亲身经历为例，深刻论述了优秀的中外古今经典文艺作品带给人们的巨大的影响力和感染力。显然，加强和改进美育，提高大学生的审美与人文素养，必须从提高广大学生的艺术鉴赏力入手。

与此同时，为了加强和改进美育，教育部也早就下发了文件，要求全国各个高等院校开齐开足八门公共艺术课程，供全校广大学生选修。实际上，这八门公共艺术课程同样也是围绕着提高大学生艺术鉴赏力来进行的。这八门课程中，首先是"艺术导论"，或者叫"艺术鉴赏导论"，其他包括七个具体艺术门类的鉴赏，分别是"音乐鉴赏""美术鉴赏""戏剧鉴赏""影视鉴赏""舞蹈鉴赏""书法鉴赏"和"戏曲鉴赏"。

受北京大学出版社的委托，依据教育部的相关文件，我从三年前开始专门组织编写这套丛书。丛书一共八本，第一本《艺术鉴赏导论》由我自己撰写。其余七本我邀请到了艺术教育界各个领域最权威的一批专家分别撰写。其中，《音乐鉴赏》邀请到的是中央音乐学院原院长王次炤教授；《美术鉴赏》邀请到了中国美术学院曹意强教授，他也曾是国务院艺术学科评议组的召集人之一；《戏剧鉴赏》邀请到了中央戏剧学院前党委书记刘立滨教授；《影视鉴赏》邀请到了北京师范大学艺术与传媒学院前院长周星教授；《舞蹈鉴赏》邀请到了北京舞蹈学院舞蹈理论研究的首席专家袁禾教授；《戏曲鉴赏》邀请到了中国戏曲学院首席专家傅谨教授；《书法鉴赏》邀请到了

中国文联副主席、浙江大学陈振濂教授，他同时也是杭州西泠印社的首席专家。丛书的名字叫作"21世纪审美与人文素养丛书"，因为党的十八届三中全会通过的《中共中央关于全面深化改革若干重大问题的决定》专门强调，要"改进美育教学，提高学生审美和人文素养"，此套丛书因此得名。这套丛书中有的已经有视频课程或者慕课，例如我的"艺术导论"（即"艺术鉴赏导论"），通过超星平台为全国五百多所高校采用，并于2017年被评为第一批国家精品在线开放课程。

在此，我要特别感谢这套丛书的各位作者，他们都是全国各个艺术领域十分著名的专家，平时都忙于各种教学科研与社会工作，可以说时间都非常宝贵。但是，作为老朋友，他们都在第一时间答应了我的邀请，同意为这套丛书写作，令我内心十分感激！我想，除了多年的友谊外，他们愿意在百忙中抽空写作一本普及型的艺术类鉴赏读物，更多是出于对于美育和艺术教育的一种强烈的责任感，正是他们这种强烈的社会责任感让我深深感动！

与此同时还要感谢教育部体卫艺司万丽君巡视员对于这套艺术鉴赏类丛书的关心与支持。感谢北京大学出版社王明舟社长、张黎明总编，以及本套丛书的责任编辑谭艳，感谢他们为这套丛书的出版所付出的辛勤劳动。

本套丛书可供普通高校广大学生素质教育与美育、艺术教育作为教材之用，也可供广大文艺爱好者作为参考书。由于北京大学出版社艺术鉴赏类系统教材的编写出版尚属首次，难免不够完善，真诚期待广大师生和读者批评指正，以便今后修订再版，使得本套教材日臻完美。

<div style="text-align:right">彭吉象
2022年2月</div>

绪言

舞蹈不仅是一门艺术，还是一门人文科学。舞蹈涉及的范围很广，比如：舞蹈的发生发展与人的进化密切相关，涉及人类学；舞蹈的发展过程与历史的发展过程环环相扣，涉及历史学。同时，社会和各种意识形态会直接影响舞蹈的发展，此又涉及社会学。另外，时代文化背景决定舞蹈的整体风貌，则必然涉及文化学。除此，世俗风情、人文环境对舞蹈的风格会形成本质性的制约，又还涉及民俗学……所以，舞蹈绝不是肤浅的娱乐消遣、蹦蹦跳跳，而是一门有着深层文化内涵的艺术。

舞蹈作为人体艺术，自有其特殊性。对此，过去有一句相当于定义的说法：舞蹈"长于抒情，拙于叙事"。事实上，舞蹈并非拙于叙事，因为无论是抒情还是叙事，舞蹈都是通过人体动作展示其"状态"来实现的，也就是清代戏曲作家李斗《扬州画舫录》之所谓"状其意"。舞蹈在表现事件、情节方面，完全可以通过动作状态描述其经过，一如哑剧利用动作进行表达一样，只不过舞蹈比哑剧的手势动作更加优美丰富，并具备特殊技巧和风格。例如芭蕾舞剧《白毛女》《大红灯笼高高挂》、民族舞剧《大梦敦煌》《原野》等，观众都能从其动作和表演中明白发生了什么事、这些事又是怎样发生的等等。可见，舞蹈并非"拙于叙事"。

那么，舞蹈的局限究竟在哪里呢？中国传统文艺理论讲"情""事""理"，舞蹈的局限其实就在于"说理"。原因很简单："情"与"事"之于舞蹈，尽管有表现的难易之分，但都能转化为人体动作的"状态"予以呈现。然而，"理"就不一样了，有些"理"，无论怎样舞也是舞不出来的。

比如，要想说明物质决定精神还是精神决定物质这样的哲学命题，舞蹈就一筹莫展了。所以，"明理"才是舞蹈的弱项。即使是讲述诸如婆媳、姑嫂、翁婿这种伦理关系问题（注：此不涉及情感），也是舞蹈所回避的。原因就在于：编导们都懂得，舞蹈永远跳不清楚"她是我的丈母娘"或者"我是他的儿媳妇"这类意思。

尽管舞蹈的局限在于说理，但这并不意味着舞蹈不能体现"理"、表达"理"，相反，舞蹈所传递的"理"往往带着另一份沁人心脾的美，因为舞蹈的"说理"是借助其"达情"优势间接体现出来的，其原因就在于：舞蹈艺术的本体是动作，动作在表达人类情感方面有时胜过千言万语。舞蹈正是通过动作语言创造的视觉审美意象来唤起观众的联想和想象，从而去"意会"舞蹈的内蕴。现实生活中，人们有许许多多微妙的内心体验和说不清道不明的别样感受，而所有这些说不清道不明，似乎都能借助舞蹈这个通道宣泄出来。也许正因为这样，才注定了舞蹈作为一门艺术之于人、之于人性而存在的特殊意义和珍贵价值。

更重要的还在于，舞蹈是一种文化，舞蹈文化的功能之一是美育。美育乃一种育人方式和教育理念，是通过"美"对人进行人生观、世界观、价值观的教育，而尤以艺术为其最佳方式和手段。舞蹈美育也就是通过舞蹈来教育人、培养人，帮助人成才，潜移默化地影响乃至决定人的道德情操、精神境界、心灵意志和审美品味。因此在当前，包括舞蹈在内的艺术课程已经纳入了"以理想信念教育为核心，以社会主义核心价值观为引领"的课程思政规划，为的是充分发挥艺术的育人功能，从而达到国内教育"立德树人"的根本目标。

本书的目的，除了为舞蹈教育和学校素质教育提供相关专业知识，通过通俗化的解读，深入浅出地向读者传授舞蹈的基础理论和鉴赏知识，提高其审美品味与艺术鉴别力外，还意在凭借书中所蕴含的优秀传统文化、革命文化和社会主义先进文化三种形态因素的浸润，增强读者的爱国热情和文化自信。

全书以五个相对独立的部分共九个章节为逻辑结构：舞蹈的形成与发

展、舞蹈的艺术特征、舞蹈的类型、舞蹈作品的赏析、舞蹈精品的甄别。其中，第四部分依次解析了中国古典舞、中国民间舞、西方芭蕾、中国芭蕾、西方现代舞、中国现代舞和新风舞的优秀之作。在第九章，总结阐释了甄别舞蹈精品的方法和标准，以帮助学人事半功倍地欣赏舞蹈、品评舞蹈，特别是通过其中有关中国舞蹈意象理论的学习，能大大增强民族文化的自尊、自信，激发爱国热情。

第一章
舞蹈的形成与发展

最初人类为什么跳舞，时至今日仍然有许多不同的说法。有人认为出于巫术或出于游戏，有人则认为出于劳动或出于宗教祭祀，等等。事实上，无论跳舞的初衷是什么，有一点是可以肯定的：跳舞是人类物质生活和精神生活的共同需求，也是生命的需求。促成人类跳舞的原因并不是单一的，而是综合多元的。

第一节　生命与神灵对话

人之初，面对自然界无常的灾难——干旱、洪涝、猛兽，同时也面对自然界慷慨的赐予——日月雨露、甘霖草木，先民感到神秘、敬畏、恐惧和迷茫，这一切注定了"万物有灵"观念的形成。为了获得神灵的佑护，谋求一个更好的生存环境，先民幻想能与神灵沟通、对话。而沟通人神的使命，似乎非舞蹈无以圆满完成，因为舞蹈的物质媒介就是人本身。人是一种充满灵性、拥有精神和灵魂的奇妙之物，舞蹈是用无声的肢体语言同那个无形的对象交流，将灵与肉直接呈现给神灵。这样的呈现，是灵与灵的接触、灵与灵的对话、灵与灵的握手。人们坚信，在这种特殊的境界中，人的世界和神的世界能够彼此联通，相互理解。所以，先民总是利用舞蹈的方式来表达自己的愿望。例如，在我国发现的多处古代崖画中，有许多

表现自然崇拜、生殖崇拜、图腾崇拜、巫术祭祀的舞蹈形象,比如广西花山崖画中在船上载歌载舞祭祀河神的人像,内蒙古阴山崖画中祭祀祖先和神灵、庆功起舞的场景以及起舞求雨的祈雨图,乌兰察布崖画中生殖崇拜的舞蹈人像,等等。

世界著名舞蹈史学家、音乐家、德籍犹太学者库尔特·萨克斯指出,舞蹈"使人能和无限也就是神灵溶成一体"[1],"谁理解舞蹈的魔力,谁就与上帝同在"[2]。他还认为"'非尘世的和超人的活动就是舞蹈'这个崇高的概念",是一笔从远古流传下来的精神遗产。[3]通过舞蹈连接崇拜对象,进入冥冥境界,与神灵对话,并不仅限于中国,世界各地都一样。比如:

> 公元前7世纪的亚西利亚士兵、古土耳其人以及古犹太人、伊斯兰教徒均以一种像陀螺那样的旋转式舞蹈敬奉神灵。
>
> 在斯拉夫族各国,处女们求雨须跳起旋舞;而在普鲁士立陶宛的春季,处女们则惯常面向太阳跳舞。
>
> 在印度,寺庙的舞蹈者是献身于神的。
>
> 在暹罗——柬埔寨的面具舞里,染病的舞蹈者向自己的面具祈求赐福。爪哇人的面具舞的动作和表演,力求酷似面具所代表的鬼神,利用其外在形态,把想象中的超自然的能量移植到自己身上,以示有神灵相助。
>
> 澳大利亚西北部人围着魔石跳祈雨舞;而阿隆达族用扇舞来召唤能带来雨水的风;苏克斯的印第安人和新几内亚的芒隆坡巴布亚人求雨,则是围着一桶水跳舞。[4]
>
> 另外,北美洲的红种人在长时间捉不到野牛而濒临饿死之时必跳野牛舞,舞蹈一直要持续到野牛出现。同样,印第安人也认

[1] 库尔特·萨克斯:《世界舞蹈史》,郭明达译,恒思校,上海音乐出版社1992年版,第426页。
[2] 同上书,序言第2页。
[3] 同上书,序言第4页。
[4] 参见上书,第103页。

为舞蹈与野牛的出现有直接的因果联系。[1]

匈牙利还有一种葬礼舞：男男女女围绕着一个"死者"在风笛声中跳"死亡之舞"，用尽一切办法摆布"死者"的身体，最后慢慢扶起他并和他一起跳舞，以此表现复活的魔力。这种用象征死亡和复活的舞蹈来抵抗死亡的人类古老意志，普遍存在于原始狩猎部族中。据载，当某一种瘟疫威胁着人们时，部族全体成员就开始跳舞。他们围成圆圈，一个接一个地倒地"死去"，其他人围着"死者"跳舞，巫师唱歌、吹气、吸气，使他们活转，并加入舞蹈行列。随后，别的人再依照前面的做法，直至所有的人都卷进去。[2]匈牙利这种民俗的"死亡之舞"，实则是对"生"的祈祷，对"生命"的呼唤和膜拜。

所有这些不禁使我们联想到具有世界普遍意义的图腾崇拜舞蹈。众所周知，图腾是一种"认祖"意义上的原始信仰（例如在我国古代传说中，商民族的始祖契是有娀氏之女简狄吞玄鸟卵而生，秦民族的始祖伯益是颛顼之孙女脩吞玄鸟卵而生，两个民族都认为自己是玄鸟的后代而以玄鸟为图腾），但很少有人能认识到图腾的产生实质上是人类追寻生命本源的结果。人类这种最初始的对生命的"寻根"，与原始的生殖观念相结合，最终形成了以某些生殖力强的生物（如鱼、蛙等）为血缘始祖的图腾意识。因此，图腾崇拜与生殖崇拜有着密切的内在联系，直接体现了人类对生命的重视、珍惜、崇拜和敬畏。图腾舞蹈、生殖崇拜舞蹈对先民的生活乃至生存的意义也就不言而喻了。也因此，就像兵器舞、战事舞是为捍卫生命而跳那样，几乎所有崇拜生殖、歌颂生育的舞蹈也都围绕着生命展开。例如在新疆发现的呼图壁崖画，据推断是大约公元前1000年以前，该地区还处于原始时代后期的父系氏族社会时的作品。其主体部分的舞蹈画面上有许

[1] 参见普列汉诺夫：《论艺术——没有地址的信》，曹葆华译，生活·读书·新知三联书店1973年版，第80页。
[2] 参见库尔特·萨克斯：《世界舞蹈史》，郭明达译，恒思校，上海音乐出版社1992年版，第95、97页。

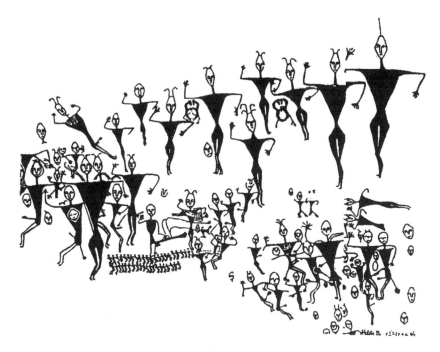

图 1-1 呼图壁崖刻舞蹈临摹图局部

多男女裸体舞蹈者正双臂横向平伸,双肘至小臂在身体两侧一上一下,五指伸张。近处一双头同体人的右边有两个男女画像,极其夸张地突出了男像的性器官,其下是两排密集的小型人物。这些小型人物在巨大的男性生殖器下按同一节奏屈腿搭臂地舞蹈着,情绪热烈激昂,动作整齐划一,俨然在赞颂和庆贺父亲的神力所带来的部族人丁昌盛(参见图1-1呼图壁崖刻舞蹈临摹图局部)。

此外,世界上有不少民族习惯于手持绿色植物而舞,以象征自己乃生之力量的使者,表现出对生命的崇敬和歌颂。比如南非的安戈尼人跳祈雨舞时要从树上折下树枝握在手里,加拉人绕着圣树跳舞时捧着谷物和青草,古埃及妇女用葡萄藤装饰身体,挥舞树枝舞蹈。[1] 这些民族跳舞时之所以用绿色植物做道具,是因为他们相信,生命的魅力在于不断生长和充满生

[1] 参见刘建、孙龙奎:《宗教与舞蹈》,民族出版社1998年版,第37页。

机,就像树木、五谷那样,年年荣发,岁岁新绿。所有这些都充分证明,生命主题一直贯穿人类形形色色的舞蹈。

苏珊·朗格认为,人类最初是以推论性符号和呈现性符号这两种手段把握世界的。推论性符号是从语言进而到科学,呈现性符号是由祭祀、神话、宗教转而为艺术;前者是科学性的符号,后者是生命性的符号。舞蹈为生命性符号的最佳呈现载体。舞蹈是用人这个活生生的生命体去表达、去表现,是人凭借自己的身体直接在动作中感知生命、赞美生命,祈祷祖先和神灵佑护生命、繁衍生命。所以说,在一个相当长的历史时段里,舞蹈作为人类生活的重要部分是与人类的生存和发展息息相关的。

第二节 功能转换及延展

随着人类历史的演进以及逐渐增长的物质需求和精神需求,舞蹈的目的相应地也发生了改变:从最初始的为生存而舞、为生命而舞的状态中走出来,形成了在原有生命目标基础上的功能转换和延展,主要表现为娱乐功能、政教功能和审美功能等方面不同程度的演进。通常情况下,舞蹈的娱乐功能、政教功能和审美功能是相融并存的。正是这些综合性功能决定了舞蹈广阔的发展空间,形成了多种多样的舞蹈形式和丰富多彩的舞蹈内容。而这一切,早在中国古老的舞蹈文化中就有切实反映。

舞蹈在世界各国的发展情况不同,但有一点是共同的:舞蹈是随着人类的需求和社会风尚的变化而不断变化发展的,并总是以满足人们的娱乐愿望、审美理想甚至思想教化需求为目的。比如在中国西周时期,舞蹈就被纳入了统治阶级的治国措施当中,是纪功德、祀神祇、成教化、助人伦、修仪表、易风俗的一种手段,成为"礼制""乐治"的工具。《周礼·地官》云:"以六乐防万民之情,而教之和。"意思是用"六大舞"(黄帝、唐尧、虞舜、大禹、商汤、周武王的六个乐舞)来防止、节制人们不符合"礼"的各种情欲,教化万民完善个人的伦理道德,并懂得怎样与社会保持协调。

图 1-2 民俗舞蹈《鼓子秧歌》

而舞蹈在用于娱乐时，由于具有群众性，又极大地促进了其自身的发展。比如中国的秧歌（参见图 1-2 民俗舞蹈《鼓子秧歌》）、花灯，英国的乡村舞，爱尔兰的木鞋舞，波兰的玛祖卡、波尔卡，奥地利、德国的华尔兹，西班牙的霍塔，土耳其的肚皮舞，美国的方舞、踢踏舞等等，都是在人们的娱乐目的下发展成熟的舞蹈式样。至于将舞蹈作为审美对象的艺术鉴赏活动——剧场舞蹈，更是将舞蹈的审美、娱乐和教育功能融为一体，进而有力地推动了舞蹈的发展。

无论作为生存方式、娱乐手段还是审美对象，甚至作为政教工具，都是舞蹈在形成、发展过程中的必然结果，只不过因民族、国家、地域以及历史文化的差异而最终体现出不同的特点。例如，古希腊人崇尚人体美，用一种称为"舞蹈术"的技能来展示人体姿态的优美和节律。舞蹈术在古希腊颇为流行，促使舞蹈频繁地出现在人们的宗教礼仪、娱乐活动和各种庆典中。而在印度，舞蹈被认为与世界的创造密切相关，婆罗门教和印度教信奉的三大主神之一就是"舞蹈之神"——湿婆（参见图 1-3 舞神湿婆）。印度人对舞蹈的广泛喜爱和擅长，使印度被称为"舞蹈王国"。芭蕾是法兰西文化的代表之一，近五百年来在法国不断发展，巴黎也被誉为"芭蕾之都"。而令世人顶礼膜拜的《天鹅湖》的故乡俄罗斯，不仅有绚丽缤纷的民间舞蹈，还云集芭蕾精品，被公认为"世界芭蕾大国"。再看美

国,这个历史较短的移民国家,顺理成章地接受和容纳着多种舞蹈文化,既有印第安人舞蹈、非洲黑人舞蹈,也有欧洲的舞厅舞和芭蕾,当然,最能彰显美国文化特征的还是其现代舞。

就中国舞蹈的发展而言,其历史十分悠久,且历经数千年而不衰。早在远古时代,舞蹈就是我国先民的一种生活方式;到奴隶社会,各种祭祀和政治活动中都少不了舞蹈;封建时期,舞蹈更是频繁出现于社会生活的各种场合。中华人民共和国建立至今,舞蹈的审美、娱乐、教育三大功能得到进一步强化,专业舞蹈的发展突飞猛进。舞蹈早已成为我国传统文化的重要组成部分。毫不夸张地说,中国是一个文明程度极高的舞蹈大国、强国。

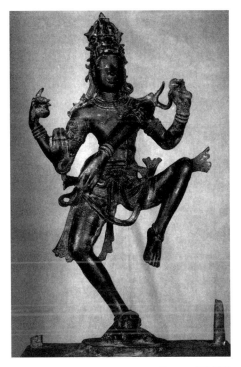

图1-3 舞神湿婆

第二章
舞蹈的艺术特征

倘若想把握舞蹈的特征，首先需要明确"舞蹈"的概念：舞蹈是以人体为物质材料和媒介，以动作在时间、空间、力量上的不同变化之审美样态来表达思想情感、体现生命的符号。它是身体的语言、动作的艺术、人体的文化，具有与体育、武术、杂技等"人体文化"和音乐、绘画、雕塑等"情感符号"之共性与个性。生命性、情感性、时空性、意象性、动态性、瞬间性和仪式性是舞蹈的属性。舞蹈分属于造型艺术、动觉艺术、视觉艺术，是人体运动的一种审美式样。下面重点阐释舞蹈的动态性、情感性和意象性。

第一节 动态性——时、空、力的流动

舞蹈是人体动作的艺术，是一种"表现人类情感的知觉形式"（苏珊·朗格）。舞蹈之所以能被人们"知觉"，其感知基础源于人体自然动作本身的性质。一般来说，人体动作具有五大特征：

① **形象性**：人体动作能提供具体的视觉形象，启发人凭借动作去感知其含义。

② **多义性**：每个动作的含义不是唯一的，而是多样的。比如简单的挥拳，可以表示威胁，也可以表示决心，还可以表示内心的激动、愤怒等等。

③ **不确定性：** 动作在脱离了具体情境时其含义必然模糊，这一点与其多义性相联系。

④ **涵盖性：** 同一动作的多种含义具有一定的范围。动作的"多义"不会是无限的，而是必然有一定的范围和界限，其"多义"不可能不同到对立的程度上，比如张开双臂这个动作，通常都在"接纳"意义的范围内，一般不会表达"排斥"的意思。

⑤ **指向性：** 人体动作具有提示性和象征性，这也是人们正确理解动作的依据。例如"拥抱"这个动作，它提示和象征着动作者的喜爱、友好和认同类情感。

人体的自然动作是一种生活动作，并不是舞蹈动作，从生活动作过渡到舞蹈动作进而构成舞蹈作品，要经历一个艺术化的过程，即对生活动作进行概括和提炼、抽象，同时运用相应的编舞技法和表现手段，最终才能完成作品的创造。舞蹈动作与生活动作的最大区别就在于：生活动作是自然的、随意的、任意的，而舞蹈动作是对时、空、力的一种刻意把握和艺术处理。

1. 时间

时间在舞蹈实操中通常被约定俗成地称为"节奏"。不过，这里需要予以特别说明：毫无疑问，"时间"和"节奏"并不是相同的概念，而是各有其自身的含义。在"时空艺术"的范畴内，"时间"指时光的长短，即"时值"；"节奏"指运动或行为轻重缓急的规律。舞蹈之所谓"节奏"，有两层含义：一指"时值"，一指"节奏型"。也就是说，舞蹈的"节奏"，不仅指动作的节拍和时值长短，而且包含动作的节奏型（节奏特点）。而节奏型恰恰是决定舞蹈风格的重要因素，例如这样的节奏：

$\frac{4}{4}$

咚 哒 依咚 哒0｜咚咚 哒0 ｜哒0 哒｜咚 哒 依咚 哒0｜
咚咚 哒0 0‖

当一出现，业内人即知，这是维吾尔族风格的舞蹈。

不同的节奏产生完全不同的舞蹈动律，不同的动律又规定着不同民族的舞蹈运动模式和运动规律，而舞蹈运动模式和运动规律是决定舞蹈审美特征的核心因素。例如，中国舞蹈的动律是一种"划圆"的动律，尤其是古典舞，"圆"贯穿形体运动的始终，讲求"三圆""两圈"，即"平圆""立圆""8字圆"和"大圈套小圈"。而且，与武术一样，古典舞讲究"子午阴阳，求圆占中"。具体而言，左右手常分阴阳，脚步多为一虚一实；身体有前俯必有后仰，有伸展必有内收；动作有动必有静，有刚必有柔；构图有进必有退，有离必有合。另外，中国舞蹈的身法原则是欲前先后，欲左先右，欲沉先提，欲收先放，逢进必退，逢冲必靠，等等。其动态造型往往是从身体内部完全相反却又互相依存的两种"力"中求得和谐。中国舞蹈的这种辩证思维和划圆动律，体现了中国传统文化所认定的宇宙的运动规律和运动法则。[1]

与此相异趣，芭蕾的动作形态追求"开、绷、立、直、长"，要求人体四肢向外空间作最大限度的延展（参见图2-1大跳）。这种让四肢在空中极度展开的原则，显示出强烈的放射性和拓展意识，尤其是女性的足尖技巧，体现出芭蕾超常态、超现实的表演特质。这一切与中国舞蹈追求的"圆、曲、拧、倾、含"所传递出的文化信息形成鲜明的对比，体现出西方十字架文化的特征。[2]西方芭蕾和中国古典舞在审美范式上的泾渭之别，来源于二者各自不同的动律，是双方的民族文化所决定的。

在动作编创中，时间的变化影响着空间的变化，也影响着动作力量和动态形象的变化。舞蹈的"时间"对其"力"与"空间"，尤其是对舞蹈意象的营造起着重要作用。因此，在专业的编舞技法培训中，要对"动作时间"的运用能力进行专门训练。

[1] 详见袁禾：《中国舞蹈意象论》，文化艺术出版社1994年版，第25—29、258页。
[2] 同上书，第47—48页。

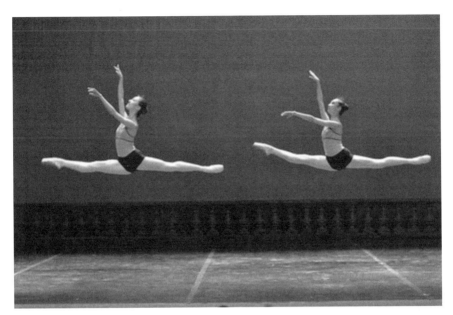

图 2-1 大跳

2. 空间

没有空间就没有舞蹈,换言之,空间决定舞蹈的呈现。"空间是舞蹈家真正活动的王国"(玛丽·魏格曼)。舞蹈的空间分为"内空间"和"外空间"。"内空间"指人体空间,"外空间"指舞蹈者运动的空间,包括高、中、低三维空间和运动方位、运动路线以及构图画面。其中,运动方位和运动路线是舞蹈者空间位置变化的方向和轨迹,是舞蹈构图形成的基础;构图画面是舞蹈者位置调度的展示或相对静止的场景,是运动路线建立的空间布局。

对空间的处理决定着动作的幅度、力度,也决定着身体的运动形态和舞蹈意境的生成。因此,对"空间"的把握也需要像对"时间"的训练一样,专门进行培养。

舞蹈的空间是一个流动的空间,尤其是中国舞蹈,其空间美是在流动中体现的,在流动中展示中国"线的艺术"的特征,展示运动中的过程美。

3. 力

舞蹈中的"力"的概念有两个层面：一是物质的，一是艺术的。在物质的层面，力的表现形式多种多样，有大、小、强、弱、松、紧、缓、急之分，俗称"劲"。"劲"在舞蹈表演中体现为动作的质感，亦即松、紧、强、弱、大、小、缓、急的"劲"所形成的动作状态。在艺术的层面，舞蹈的"力"被苏珊·朗格称为"虚幻的力"。因为尽管演员的表演运用了实实在在的物理之力，但从编创者到表演者，其目的都不是展示这种物理的力，而是通过这种物理的力表达人体的美和舞蹈的美，塑造出具体可感的形象，营造出具有形式意味的艺术境界。

由以上可知，舞蹈的每一个动作都占据着不同的空间，经历着不同的时间，运用着不同式样的力。如此，时、空、力的变化也就造就了动作的变化，而时间、空间、力量的千变万化，必然会产生出千差万别的动作，千差万别的动作则自然会构成千姿百态的舞蹈（参见图2-2《粉墨》）。

人们常说，舞蹈是流动的雕塑。的确，流动之于舞蹈，犹如阳光之于万物。舞蹈之美就美在人体的流动，那种美不胜收、气韵贯通的流动。舞蹈的流动是人体在空间中的流动，也是空间中的人体在时间中的流动，亦

图2-2 《粉墨》

是时间负载于人体的流动。正是时、空、力的流动交融，使舞蹈并非像建筑、绘画、雕塑、书法那样以相对凝固的美来感染受众，而是以不断变换的瞬间、不断演化的过程来打动观众。这种流动之美，在中国舞蹈中体现得尤为充分，例如女子群舞《小溪·江河·大海》（曾更名为《溪·河·海》），就是在飘飘而来、款款而去的流动中，让观众领略到云雾迷蒙的山峦小溪和"秋水共长天一色"的江海景观，以及变幻莫测的浩瀚大海，其意象空蒙宁静，深邃幽远。

第二节　情感性——内在宣泄的极致

舞蹈作为人类精神肖像的一种审美形式，从本质上讲，是一种情感的动态意象。苏珊·朗格说："凡是用语言难以完成的那些任务——呈现感情和情绪活动的本质和结构的任务——都可以由艺术品来完成。艺术品本质上就是一种表现情感的形式，它们所表现的正是人类情感的本质。"[1]而在众多的艺术门类中，舞蹈在情感表现方面可谓得天独厚。对于这一点，早在两千多年前的中国古人就已经有了深刻的认识，如《毛诗序》曰："诗者，志之所之也，在心为志，发言为诗，情动于中而形于言。言之不足，故嗟叹之，嗟叹之不足，故永歌之，永歌之不足，不知手之舞之足之蹈之也。"古人将人们表达情感的方式分出四个层次——言（说话）、嗟叹（带着情感抑扬顿挫地说话，亦曰"长言"）、咏歌（歌唱）、舞蹈，其中舞蹈是"达情"的最高层次。这是因为人类的语言有其自身的局限性，当它不能恰切、准确地表达出人们想要表达的意思时，就出现了"言不尽意"的情况。然而，"言之不能尽者，象能显之"（《周易尚氏学》）。舞蹈正是凭借鲜明可感的动态视觉形象来淋漓尽致地表达出情感。尤其是当情感处于一种极致状态而语言的表达难以奏效时，唯有身体动作才能恰到好处地揭示内心深处的东西。正如古人所说："歌以叙志，舞以宣情"（《阮籍集·乐论》），"舞

[1] 苏珊·朗格：《艺术问题》，滕守尧译，南京出版社2006年版，第9页。

者所以饰情"(《开元字舞赋》),"情见而意立"(《礼记·乐记》)。舞蹈一旦脱离了情感表现,就与体操、杂技等人体竞技形式没有质的区别了。

舞蹈是一种兼具"人体文化"和"情感符号"的艺术。我们知道,凡以身体为创造对象的活动都属于人体文化的范畴,如体育、武术、杂技等,但舞蹈之所以不同于体育、武术、杂技,是因为体育、武术是以竞技或保健为目的的人体文化,杂技是以惊险与奇巧为旨归的超常性的人体文化,而舞蹈则是以展示心灵与情感世界为宗旨的人体文化。至于所有的艺术门类,则都属于不同类型的"情感符号",但舞蹈与音乐、绘画、雕塑等的区别,就在于它们各自的物质材料不同:音乐运用丝、竹、革、木等物质材料,绘画运用笔、墨、纸、布、颜料等物质材料,雕塑运用泥、石、木、金属等物质材料,而舞蹈则运用人体本身。舞蹈以人体为物质材料,形成了其在情感表达方面的独特性。肉体生命和精神情感的高度统一决定了舞蹈必然能达到人类情感表达的极致状态,使其成为艺术门类中情感表达的佼佼者。

在描写舞蹈的中国古典诗词里,我们常常能读到"流风回雪""趋走雷霆""掣流电""游龙惊"之类的词语,这些词语充分传递出生命情调勃发的舞蹈运动美。这样的运动美直接源自表演者内心不可遏止的激情与冲动,呈现为一种爆发的、纵情的、基于生命本体的情感宣泄,如此才形成了"鸾惊""凤翔""回雪""流风""电掣""游龙"的动态视觉意象。中国舞蹈的这种传统决定了那些即便很柔曼的舞姿,也是"云欲升""翩若鸿",飘逸流转,充满了内在的气韵和生命力。

舞蹈只有在备足了情感时才能确证自我。欧阳予倩在《一得余抄(1951—1959年艺术论文选)》中说:"舞蹈是单独用动作来传达感情的,舞蹈与雕刻有极为近似之点:雕刻贵能抓住人物一刹那间留下的形象,表现一个感情的顶点。舞蹈可以说是活动的雕刻,它所表现的是感情的高度集中。"[1]显然,舞蹈的一切形式因素,诸如节奏的快慢、动作的大小、力度的强

[1] 欧阳予倩:《发扬我国舞蹈艺术的优良传统》,收于《一得余抄(1951—1959年艺术论文选)》,作家出版社1959年版,第354页。

弱、构图的繁简等等，都必然依托"情"。原始舞蹈之所以令现代艺术家也叹为观止的原因，就在于它的每一个节律都充满了建立在图腾崇拜基础之上的极度狂热而又无比虔诚的情感，以及喷涌勃发的生命力。可以说，舞蹈是以其情感表现的直接性和强烈性来展示人类情感活动的艺术形式，由此创造出属于自己的审美意象。例如双人舞《咱爸咱妈》，该作品的优势即在于以情取胜，从始至终没有任何哗众取宠的技巧，完全是一种"情"的叙述、"情"的铺陈。它以一根竹竿作为所有物质和精神重担的象征，夫妻二人相依相靠，相扶相搀，从中年直到老年，共同承受着生活的重负。人生路上的坎坎坷坷就在他们那不时相视一笑的理解中，在面对艰辛困难的相互支撑中，在你给我捶捶背、我为你揉揉肩的体贴关爱中走过来了。最后，爸爸老眼昏花，妈妈老态龙钟，妈妈牵着爸爸，一步一步缓缓前行。他们二人是那样平和，那样满足，那样情深意长……连接他们的，仍然是那根竹竿——人生的重担和责任。整个舞蹈真切自然，朴实无华，催人泪下（参见图2-3

图 2-3 《咱爸咱妈》

《咱爸咱妈》)。

舞蹈的情感表达需要表演者全身心地投入其中。事实上，一个真正的舞者无需告诫，就会本能地用"心"而不仅仅是用肢体去跳舞。他的肢体运动完全受"心"的支配和驱使。他的每一次起舞，也都是在用"心"去体会情感，用"心"与观众交流。每当大幕拉开，舞者就像一支蜡烛被点燃，开始燃烧自己，用自己的生命激情感染观众。毫无疑问，这是一种情感燃烧的过程，更是一种生命燃烧的过程，正因为如此，舞蹈才被视为人类"达情"的最高层次。

第三节　意象性——"实象"与"虚象"的融合

舞蹈是一种人体艺术语言，有"意"和"象"之分。舞蹈语言的"象"是指舞者动作姿态的外表形态，舞蹈语言的"意"指舞者动作姿态所传递的内在意蕴。"象"是感性的、可见的，"见乃谓之象"（《周易·系辞》），具体而明晰；"意"是精神性的，是情思、情志、情意，深远而隐含，不能为视知觉所直接感知，但能被感悟、理解和想象。在舞蹈中，"象"和"意"并非简单相加，而是有机相融。舞蹈正是以创造可视可感的动态视觉意象为根本目标，而意象性也就成为舞蹈艺术的一个重要特征。

舞蹈的动态视觉意象可以简称为"舞蹈意象"，也就是艺术化的人体动态创造出的饱含思想和情感的艺术形象。这种意象是一种"实象"和"虚象"的互渗交融。具体而言，舞蹈动作作为动态造型时，是"实"；作为情感符号时，是"虚"。由于舞蹈是以动作姿态来表达人类情感、揭示精神世界，展现它所要展现的一切，因此从本质上讲，舞蹈所创造的视觉意象是一种"虚象""幻象"——虚幻的、想象的物象，包括空间环境、时间历程、内心影像等等。这里的"虚幻"并不是"无"，而是指非现实生活的、被舞者创造出来的物象。这里所谓的"非现实"，也不是指"非生活真实"，而是针对"表演"与"现实"的区别而言。

在舞蹈中,"实象"和"虚象"从来不会分离,总是有机统一在其整体意象中。而整体意象的营造,需要借助相应的表现手法。一般来说,舞蹈的表现手法主要有模拟象形、演示叙述和虚拟象征。

1. 模拟象形

模拟象形是指通过对物象外在形态的模仿,表现物象的本质和内涵。模拟象形手法一般不脱离物象的原有形态,但其模拟并不是照相似地模拟,而是变形模拟、抽象模拟,其目的在于表现。例如女子独舞《雀之灵》,就是通过对孔雀形态的模仿,惟妙惟肖地在舞台上呈现出一只鲜活的孔雀。该作品对孔雀的象形模拟是以表现为出发点的,意在通过模拟,塑造灵气四溢的孔雀形象,展示其生命的激情。创作及表演者杨丽萍充分挖掘了手、腕、臂、肩、胸、腰、髋,特别是手指的细腻表现力,淋漓尽致地渲染和强化了孔雀的特性,使之于逼真中出风采、形似中见神韵。尤其是那引颈昂首的步态、青春勃发的活力,俨然一位美丽、热情的少女在吟唱着一首生命的赞歌。

另如男子群舞《海燕》,亦是通过对海燕动态的模拟来塑造鲜明的海燕形象,在性质上与《雀之灵》相似。《海燕》同样超越了对物象外在形态的简单模仿,以海燕迎着狂风暴雨搏击长空、展翅高翔的英姿,着力表现了海燕勇猛奋进和努力拼搏的精神,营造出高尔基的著名文学作品《海燕》所描写的意境——在苍茫的大海上,狂风卷集着乌云,在乌云和大海之间,海燕像黑色的闪电,在高傲地飞翔……舞者通过塑造矫健的海燕形象,折射出人类自身不畏艰险的强大力量和伟大精神。

模拟象形的手法在中国舞蹈中被广泛运用,且大多用来表现花鸟虫鱼等自然题材(参见图2-4《孔雀飞来》)。

2. 演示叙述

演示叙述是采用类似哑剧的动作形态,演示出所表现对象的具体情状,以对其进行细致入微的刻画和叙述。用这种表现手法创作的作品,与现实

图 2-4 《孔雀飞来》

生活的距离较小,浅显明晰,能够成功调动欣赏者的现实生活经验,易为广大观众所理解,女子群舞《喜送粮》(参见图 2-5《喜送粮》)就属此类舞作。《喜送粮》以黎族舞蹈为素材,表现了丰收之后黎族姑娘喜送公粮的情景。该作品的创作者在黎族舞蹈动律的基础上创造出相应的表现劳动生活的动作,利用这些动态性表演抒发出黎家儿女尽心尽力把最好的粮食交给政府的爱国之情。作品采用叙事手法,再现了姑娘们选粮、送粮的过程。她们精挑细选,筛了又筛,簸了又簸,等粮食装满车后,又捧起黄灿灿的稻谷和司机共同分享劳动的成果和愉快的心情。最后,大伙儿簇拥着送粮的汽车,一路欢歌而去。该舞蹈真实生动地反映了黎族民众的生活片段,新颖欢快,散发出浓郁的黎族风情。

另如《采蘑菇》亦使用了此类手法。这是个女子独舞,表现了一个小女孩到山上采蘑菇的趣事:在视线所及的远山,一个乡村小妞身着红肚兜,臂挎小竹篮,沐浴着朝阳,一撅一拐地爬上了长满蘑菇的大山。她兴奋地在树林间嬉戏,左寻右找地采着蘑菇,时跳时蹲,翻身纵体,妙趣横生,后来竟然头枕脚掌地做起了美梦。在梦中,她找到了一个巨大的蘑菇,色

图 2-5 《喜送粮》

彩鲜丽,可爱无比,到最后,连她自己也变成了大蘑菇。该作品营造了一个妙趣横生的童真世界,想象丰富,情趣盎然。

演示叙述的表现手法在中国舞蹈的创作中也运用得比较普遍,采用这种手法创作的作品通常都具备相应的情节因素。

3. 虚拟象征

虚拟象征不同于写实性的模拟、再现,而是用非象形的抽象性动作语言,以虚实相生的手法来虚拟、暗示、象征某种事物、某种理念、某种精神,或者各样情思。虚拟象征特别适合舞蹈的意象创造,而且是舞蹈这种艺术表现形式所得天独厚的。这种手法既可以利用实物道具,也可以仅仅凭借身体动作本身,且表现的内容十分宽泛:可以是风花雪月,也可以是哲思人情;可以是看得见摸得着的事物,也可以是看不见摸不着的物象。例如人的内心世界,人们平常是看不见的,但用虚拟象征的方式就能将那些看不见的东西视觉化,通过动作形态展示出来。这种精神性的思想、情感、意念、想象等外化为视觉动态的形象,可称为"心灵视象"。

虚拟象征是中国舞蹈常用的手法。例如三人舞《二泉映月》，就用了两个"虚象"来象征阿炳的心理活动，以将其内心深处的情感呈现出来。又如双人舞《小萝卜头》表现的是小说《红岩》中的一个细节：身陷囹圄的小萝卜头欣喜地捉到了一只蝴蝶，却被狱卒残酷地踩死了。作品通过"见蝶""扑蝶""戏蝶""抢蝶""护蝶""杀蝶""痛蝶"七个环节层层推进，但蝴蝶始终没有以实体的形式出现，一切都是通过演员的虚拟动作和动态象征来呈现。更值得一提的是狱卒形象的塑造十分巧妙：狱卒不仅作为一个具体的人物存在着，而且是牢门、铁窗、狱墙以及黑暗势力的象征，其虚与实的处理可圈可点。

在中国舞蹈中，利用道具的象征性功能来象征不同的表现对象，也是编导们经常使用的手法之一。例如《采桑晚归》就用了一根缀有桑叶的竹竿作道具，在短短的几分钟里虚拟出多种物体，创造出多个不同的时空意象：当竹竿用作"划桨"时，舞蹈表现的是水中行舟的情景；当竹竿被圈成"蚕匾"时，观众跟随演员的表演来到了温馨宁静的蚕房；当竹竿作篙"撑船"时，意味着小船接近浅水河岸；最后，竹竿又变成姑娘肩上的扁担，观众则跟随着肩挑桑叶的姑娘踏上夕照的归家小路。《采桑晚归》的道具运用别出心裁，一根竹竿充当了多种物象，发挥了不同的表现功能，为整体舞蹈意象的营造起到关键性的作用。

另如《绳波》在道具的使用上也与《采桑晚归》有异曲同工之妙。一根绳子在男女演员手中不断变换形成多种构图而被赋予了较强的象征意义：起初，它是爱情的鹊桥；继而成为婚姻的维系之物；最后则变成离婚时的羁绊。该舞蹈以象征的手法向人们提出了有关爱情、婚姻、家庭以及人伦道德的问题，寓意深刻。

舞蹈运用虚拟象征手法能产生特殊的效果，对于营造舞蹈审美意象具有相当的优势。不过，在实际的舞蹈创作中，无论是象征还是象形、演示的表现手法，从来都不会有经纬之分，反而是融通互渗的。

综上所述，时、空、力的流动，内在情感的宣泄，实象与虚象的融合为一，是舞蹈区别于其他艺术门类的重要特征。这些特征要为人所感、为

人所知，则必须借助实实在在的舞蹈表演。

舞蹈表演是指舞者利用身体进行表达的方式和方法。毋庸赘言，身体自然包括头、颈、肩、胸、背、腰、脊、胯、臀和手、足等各个部位，而每个部位的运动都有相应的技法。就中国舞蹈而言，其表演手段主要体现为手、眼、身、法、步五大要素。[1]

步

"步"是舞蹈表演的基础。就人体运动而言，手曰"舞"，足曰"蹈"，故常言云"手舞足蹈"。没有"步"，舞蹈就"跳"不起来，所以，凡舞蹈，必有"步"。不同民族的舞蹈之"步"是不一样的，例如中国舞蹈的"步"与西方芭蕾的"脚位"和舞步就完全不同，且种类极多，有云步、蹉步、趟步、跪步、摇步、错步、碎步、滑步、移步、靠步等等。各种步伐讲究脚尖、脚掌、脚跟、脚踝不同的发力点、力度、幅度和速度。此外，还有各种跳、转、翻等技巧（当然要有"身"的配合）。中国舞蹈的步法讲究起、落、虚、实，其动态美是在不断变化的舞步中展现的。

手

中国舞蹈的"手"，包括肩、臂、肘、腕、手掌、手指所组成的人体上肢。"手"的动作极其丰富，从指、掌开始，到腕、肘、臂、肩，有各种各样的手姿、手形、手位及其技巧。例如，仅"掌"就有按掌、托掌、盘掌、撩掌、推掌、穿掌、切掌、掏掌、盖掌、冲掌、端掌等等；"指"有单指、剑指、兰花指；"腕"有盘腕、压腕、翻腕、小五花；"臂"有山膀、晃手、云手、顺风旗、风火轮等等。总之，中国舞蹈的"手"的动作与技巧具有较强的表现力，是中国舞蹈区别于西方舞蹈的一大特征。

[1] "手、眼、身、法、步"的顺序是业内约定俗成的，在具体分析时，本书按照舞蹈艺术自身的规律做理论阐述。

身

"身"指脊、背、肩、胸、肋、腰、腹、胯等躯干部位的动作以及全身各部分动作的配合。躯干部位的动作在中国舞蹈中显得尤其重要，这与西方芭蕾强调腿部的技巧形成鲜明对比。中国许多民族民间舞常以身躯的三道弯体态为其形体造型的特点。同时，中国舞蹈的身躯动作特别强调腰的作用，讲究"以腰为轴"划圆，比如在相当数量的民族民间舞中，都有"云肩转腰"的动律。中国舞蹈利用躯干固有的正、背、斜、侧等方位性动作与其特有的冲、倚、抻、撑、晃、摆、扭、拧等动力性动态的有机结合，创造出丰富的身躯舞姿和韵律，大大扩展了舞蹈的情感表现力。

眼

中国舞蹈十分注重"眼"的运用。俗话说，眼睛是心灵的窗户，用好"会说话"的眼睛，就能有效地传神达情。所谓"炯炯有神""含情脉脉""神采飞扬"等等，都是眼睛在起作用。眼睛发出的信息是心灵的投射，能使演员与观众在瞬间相互沟通，产生情感上的共鸣。所以，利用眼睛"说话"，是中国舞蹈的一种重要表演手段。中国舞蹈有"眼跟手走""眼随身动"的表演原则，因此其表演方式中"手、眼、身、法、步"的"眼"，在实际操作中自然包括了颈、脸、眼、腮、眉在内的头部各表情器官。这些表情器官是情感与性格的符号，颈动、腮移、眉挑均能传递出细腻的情感，表现出丰富的情态。舞者头部的正、侧、斜、歪、梗、探等多种角度的动作，可以有效地揭示人物内心，刻画人物个性。因此，头部各表情器官通常都被归入"眼"的范畴予以强调。不过，在各种头部动作中，眼神仍然起着统领的作用。

法

中国舞蹈中的"法"有两层含义：一是形成舞蹈风格特征的动律精髓，俗称"范儿"；二是舞蹈的规律与法则。"范儿"的因素一般包括动作的时间、先后顺序、方位、力度、速度、幅度和韵律，其中韵律是根本。这些

因素的不同组合形成不同的动作风格和动律美感。至于舞蹈规律意义上的"法",则是前文提及的法则:欲前先后,欲左先右;欲开先合,欲纵先收;欲提先沉,欲进先退;逢冲必靠,欲行必止;圆、曲、拧、倾、含、腆、收、放;刚中有柔,柔中带刚;进退有节,张弛合度;等等。中国舞蹈的"法"强调"阴中阳,阳中阴"这个在对立中求统一的哲学辩证法。

手、眼、身、法、步五大要素,是中国舞蹈与世界其他舞蹈相区别的主要标志。

第三章
舞蹈的类型

舞蹈作为一门艺术，有自己的艺术构成方式。舞蹈的艺术构成方式是多种多样的，这就形成了舞蹈在体裁、结构、形式、功能、风格等方面的差别，决定了舞蹈分类的多层面和多视角，下面分门别类地简要介绍。

第一节 体裁类型

体裁是指作品在结构、式样等方面的外部形态，是其表现形式类别的统称。由于舞蹈作品的主题、容量不同，也就形成了多种适宜于其内容表达的体裁式样，以标示作品的长短大小、抒情叙事等不同形态。舞蹈体裁主要包括小作品、组舞、舞剧和舞蹈诗、舞蹈史诗。每种体裁中，又有若干类型或式样之分，诸如以形式或结构为标准的分类。如果从内容的表达方式上谈体裁，主要有抒情性舞蹈和叙事性舞蹈。

抒情性舞蹈：以表达情感为目的和方式的舞蹈类型。因此，其小作品也被称作"情绪舞"。此类舞蹈或者"托物言志""缘物寄情"，或者以舞蹈的纯形式来表达特定的情绪情感。前者多模拟自然物象，象形取意，抒发情志，如男子独舞《白鹤》，就是通过模仿白鹤的动态来表现孤高不群的情怀；后者多借助道具或利用特殊情感视角抒发意绪，如女子群舞《春天》，用胶州秧歌特有的动律和扇花，表现如花般的少女们与春天共舞的喜悦之

情。抒情性舞蹈一般与日常生活动作的关联不大，比较抽象，写意性强。

叙事性舞蹈：表现简单情节或事件的舞蹈，因此也被称为"情节舞"。叙事性舞蹈并非舞剧，所以尽管要展示情节过程和人物个性，却无须具备复杂的结构、曲折的情节和尖锐的戏剧性冲突，例如双人舞《踏着硝烟的男儿女儿》就是一个较好的叙事性舞蹈（参见图3-1《踏着硝烟的男儿女儿》）。作品通过一位年轻女护士在硝烟弥漫的战场上救助一位伤员的事件，塑造了丰满的现代军人形象，歌颂了军营儿女的精神境界。

下文还会具体谈到舞蹈小品、舞剧，这里只简要介绍一下组舞、舞蹈诗和舞蹈史诗。

组舞：在一个总的主题下，将若干相对独立的舞段或若干舞蹈小品组合在一起的舞蹈形式。例如北京舞蹈学院的"乡舞乡情"民间舞蹈晚会，就是将《女儿河》《送情郎》《残春》《月牙五更》《俺从黄河来》等十个独立的、内容不同的舞蹈组合在一起，以表现"乡舞乡情"这个总的主题。

舞蹈诗：舞蹈语言高度抽象，强调诗体化结构和诗意性，并注重意境表现的一种舞蹈体裁。舞蹈诗讲求新颖、考究的舞蹈语汇，句子凝练、流畅，可抒情可叙事，其叙事多采用"以情言事"而非铺张情节的手法。同时，舞蹈诗追求"情""景"交融，突出诗情画意，以营造意境为旨归。例如北京舞蹈学院的群舞《兰亭修竹》《寒江雪柳》、独舞《越王勾践》等，都是较好地把握了舞蹈诗的体裁

图3-1 《踏着硝烟的男儿女儿》

图 3-2 《兰亭修竹》

内涵之作（参见图 3-2《兰亭修竹》）。

舞蹈史诗：以舞蹈（含音乐）的审美形式反映具有重大意义的历史事件、英雄人物或社会生活的大型舞蹈作品。例如新中国成立后不同历史时期上演的《人民胜利万岁》《东方红》《中国革命之歌》《祖国颂》《复兴之路》以及庆祝中国共产党成立 100 周年的情景歌舞《伟大征程》，都是这方面的优秀之作，表现了中国人民在中国共产党的领导下为实现民族独立而不懈奋斗的光辉历程，堪称时代画卷。

第二节　形式类型

舞蹈从形式上区分，主要有独舞、双人舞、三人舞和群舞。

独舞：又叫单人舞，由一名演员表演，如古典舞《秦俑魂》《扇舞丹

青》、民间舞《孔雀飞来》《扇骨》等。独舞者可男可女,演员一般都具备较高的舞蹈技巧和内在表现力。

双人舞：由两个人完成的舞蹈,通常为一男一女,也可二男或二女。双人舞多运用两人配合的舞姿、造型及托举等高难度技巧,表现人物之间的关系和情感。此类形式需要演员双方高度默契,意念合一,相互烘托。如中国现代舞《红扇》《暗战》、民间舞《老伴》《两棵树》、古典舞《萋萋长亭》《新婚别》等,都是不错的双人舞作品（参见图3-3《新婚别》）。

三人舞：由三个人表演的舞蹈,且必须建立起三者不可分割的形式关系。三人舞往往带有不同程度的情节性,能够显示矛盾冲突,较之独舞和双人舞具有更为丰富的空间意象。例如古典舞《金山战鼓》、民间舞《牛背摇篮》、中国现代舞《菊豆》等,都给人们留下了深刻的印象。

群舞：四人及以上乃至数十人表演的舞蹈,可男女混合,亦可纯男或纯女。群舞以塑造群体形象或单纯的情感抒发为目的,其最大特征是整齐划一,形式感突出,具有较强的视觉冲击力和感染力,能够营造深远的意

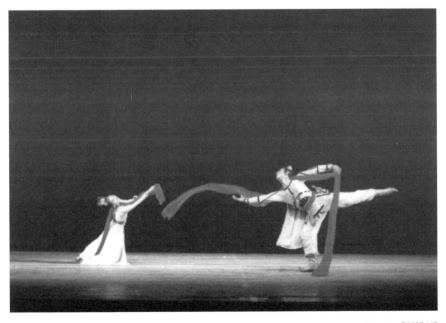

图3-3 《新婚别》

境。比如中国古典舞《溪·河·海》《踏歌》《千手观音》、民间舞《天织女》等，都赢得了观众的喜爱。群舞在舞剧中，通常被用来烘托氛围或营造情景意象。

无论是独舞、双人舞还是三人舞、群舞，都既是独立的舞蹈形式，又是舞剧或大中型作品的组成部分。例如芭蕾舞剧《红色娘子军》中，吴清华被南霸天毒打昏迷后苏醒的独舞，洪常青就义前的独舞；民族舞剧《原野》中仇虎和金子的双人舞；《情天恨海圆明园》中玉儿、石、太监的三人舞；芭蕾舞剧《天鹅湖》中第二、四幕的天鹅群舞；《红色娘子军》中的大刀舞等，都是舞剧中具有代表性的独舞、双人舞、三人舞、群舞，因此也常常作为独立节目表演。

第三节 结构类型

舞蹈从结构上区分，主要有舞蹈小品、大中型舞蹈和舞剧。

舞蹈小品： 结构短小、精练、完整的小型舞蹈作品。舞蹈小品集中表现单一主题，通常以单、双、三人的舞蹈形式出现，如独舞《庭院深深》、双人舞《无言的战友》、三人舞《搏了……哭了》等。

大中型舞蹈： 长度数倍于舞蹈小品，由若干分部明晰且相互联系的大小舞段组成。其立意鲜明，主题突出，人员较多，表现手法自由，是否叙事不限，亦可作史诗性处理，如大型歌舞《复兴之路》（参见图3-4《复兴之路》）。另如古典舞《黄河》，虽无具体情节，却堪称大中型作品的典范。该作品以冼星海的钢琴协奏曲《黄河》为音乐背景，全然凭借人体的动作形态去表现中华儿女不屈不挠、坚韧顽强的民族精神（参见图3-5《黄河》）。

舞剧： 以舞蹈为基本形式，整合文学、音乐、舞台美术等手段表现人、反映生活的综合性表演艺术。简言之，即用舞蹈讲故事。因此，舞剧不同于其他舞蹈式样的特殊之处就在于：第一，舞剧有完整的故事情节、矛盾

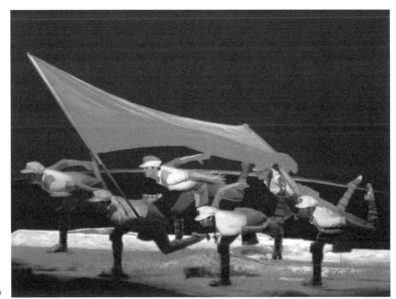

图 3-4
《复兴之路》

图 3-5
《黄河》

冲突和性格鲜明的人物形象，只不过舞蹈的故事叙述，须遵循其自身的艺术规律和表现方式。第二，双人舞是舞剧刻画人物性格必不可少的重要手段。换言之，舞剧的质量在相当大的程度上取决于双人舞的质量。

舞剧的种类很多，根据容量大小、结构方式、风格特征的不同，又分

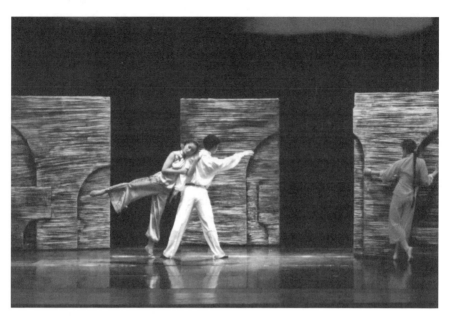

图 3-6 《情殇》

图 3-7 《雷和雨》

为独幕、多幕,大型、小型,芭蕾、民族、现代、交响等不同类型,如中国独幕芭蕾舞剧《兰花花》、西方交响芭蕾舞剧《斯巴达克斯》、中国民族舞剧《情殇》和现代舞剧《雷和雨》等(参见图3-6《情殇》、图3-7《雷和雨》)。

舞蹈结构与体裁是紧密相关的,体裁不同,结构通常也会有区别。

第四节 功能类型

舞蹈从功能上区分,主要有表演性舞蹈、自娱性舞蹈和宗教性舞蹈。

表演性舞蹈: 泛指专为观摩欣赏而创作的舞蹈。多由专业演员表演,以舞台形式呈现。前文所举例子,皆属于表演性舞蹈范畴。

自娱性舞蹈: 不受任何艺术创作原则的制约,以自我娱乐为宗旨的舞蹈,例如各民族传统节日中的风俗性舞蹈(参见图3-8 民间舞龙)、广场民间舞、集体舞和各种交际舞、流行舞等。

宗教性舞蹈: 宣传宗教思想、与宗教活动密切相关的舞蹈,例如我国历史上佛教的"行象"乐舞,道教的步罡踏斗、仗剑作法,以及现今仍流传在民间的各种"跳神"——内蒙古的"查玛"、藏区的"羌姆"等。

图3-8 民间舞龙

第五节　风格类型

舞蹈从风格上区分，主要有古典舞、民间舞、芭蕾和现代舞。

古典舞：具有历史性、范式性和经典性的传统舞蹈。世界各地不同的民族大都有自己的古典舞。一般而言，古典舞具有相对稳定的审美原则和程式化特点，如欧洲的芭蕾、印度的婆罗多舞、日本的歌舞会舞蹈等等。

民间舞：由民众自发兴起创作，在民间历代传承、发展的舞蹈。它和民众的劳动生活、观念意识、世俗风情密切相关，具有鲜明的民族风格和地域色彩。同时，民间舞既反映一定历史时期的政治、经济和社会文化，又随着社会的发展不断吐故纳新，是民族文化的重要组成部分。

芭蕾：以人体独特的开、绷、立、直为运动模式，以女演员立在足尖上舞蹈为标志性特征，且高度程式化、规范化的西方综合性表演艺术。

现代舞：19世纪末为了摆脱古典芭蕾的形式束缚而在欧美兴起并渐次风靡整个世界的舞蹈流派，也是舞蹈风格分类的一个舞种，发源于美国和德国。

第六节　文化类型

舞蹈从文化属性上来区分，主要有宫廷舞蹈、民俗舞蹈、剧场舞蹈、

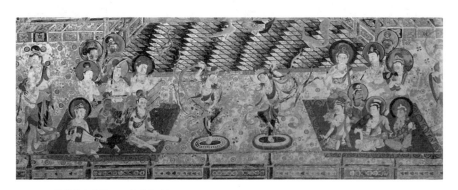

图 3-9　敦煌莫高窟第 220 窟壁画乐舞图

体育舞蹈、流行舞蹈、校园舞蹈等。

宫廷舞蹈：指古代王朝在礼仪、宴飨、祭祀、娱乐活动中所用的舞蹈。世界上许多国家在相应的历史阶段都有各自的宫廷舞蹈，如欧洲的小步舞，意大利、法兰西、俄罗斯的芭蕾等。中国的宫廷舞蹈有雅乐舞蹈和宴乐舞蹈两大类（参见图3-9 敦煌莫高窟第220窟壁画乐舞图）。

民俗舞蹈：指生发、承传于民间的各种习俗性舞蹈。民俗舞蹈风格浓郁，特征明显，被当代人指为"原生态民间舞"。中国民俗舞蹈体现着鲜明的农民文化特点，本色、直白、鲜活、朴实，喜逗乐、少束缚，具有较强的族群文化色彩和来自生命本体的感召力。

民俗舞蹈渗透在各族民众生活中，具有全民参与性和自发性。像藏、苗、壮、傣、维吾尔等民族，随时随地即兴舞蹈是常情。事实上，这也是我国绝大多数少数民族所共有的特点。由此可知，民俗舞蹈对于老百姓来说，主要是一种娱乐手段，一种自发的行为和宣泄方式（参见图3-10 藏族民间舞），因此民俗舞蹈中单纯的情感释放或插科打诨的内容占多数，而这类舞蹈所表现的也多是民众日常生活中所闻所见，皆浅显、易学、近人。

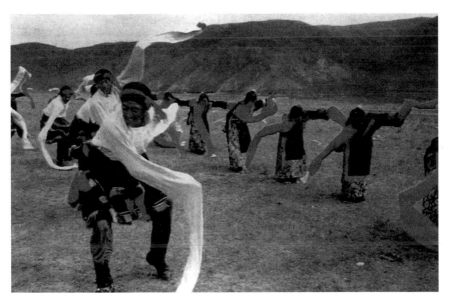

图3-10 藏族民间舞

图 3-11 街舞

此外,民俗舞蹈在中国民间迎神赛社的活动中,还担负着迎神祭神的任务,成为民间祭礼仪式的重要组成部分,具有较强的实用性。

几乎每一种民俗舞蹈都有其生活依据和历史根源,它反映着各族人民的劳动、信仰、喜怒哀乐、风俗习惯及社会现实,与各族人民的物质生活和精神生活密不可分,因此深深扎根在民众之中。

体育舞蹈: 集竞技和健美于一身的舞蹈,如水上芭蕾、国际标准舞等(国际标准舞又分"摩登"和"拉丁"两大类:前者包括华尔兹、探戈、狐步、维也纳华尔兹、快步;后者有伦巴、桑巴、牛仔舞、斗牛舞、恰恰舞等)。

流行舞蹈: 指活跃于都市的舞厅、空地、街头巷尾的舞蹈。流行舞蹈追求时尚,表演和自娱完美结合,如各种街舞,包括霹雳舞、机械舞、电流舞、锁舞以及在此基础上发展变异的一些新类型(参见图 3-11 街舞)。

校园舞蹈: 指具有校园文化特色、在各大中小学广泛开展的舞蹈,原

特指 20 世纪 20 年代由黎锦晖在中小学发起并推行的儿童歌舞。校园舞蹈是当前强化素质教育、施行学校美育的重要内容之一。

剧场舞蹈：即舞台表演性舞蹈。剧场舞蹈凭借特有的艺术构思和艺术手段创造出审美意象，以最终完成舞蹈作品。此种类型完全不同于大众生活中的民俗舞蹈、歌舞厅舞蹈等，而是以自身的形式美感染观众。欧洲的剧场舞蹈大约出现于 17 世纪 70 年代，以芭蕾从宫廷转向剧场为标志。中国的剧场舞蹈发轫较早，最迟到 12 世纪前，宋代瓦舍勾栏的京瓦伎艺表演，已完成了其初步建构。而 20 世纪三四十年代，剧场舞蹈曾令国人大开眼界。当时的舞蹈先贤们用舞蹈唤起民众的爱国之心，挖掘、弘扬民族舞蹈艺术，创作出不少优秀的作品，如吴晓邦的《傀儡》《义勇军进行曲》《饥火》、戴爱莲的《警醒》《空袭》《朱大嫂送鸡蛋》等。其每一次表演都受到观众的热烈欢迎，对宣传抗日救国发挥了重要作用（参见图 3-12 吴晓邦表演的《饥火》）。

图 3-12 吴晓邦表演的《饥火》

目前，中国的剧场舞蹈主要有民间舞、古典舞、芭蕾、现代舞，以及不宜划入上述四类的其他表演性舞蹈。

以上是本章"舞蹈的种类"之阐述。有个问题需进一步向读者说明：在通常情况下，"舞蹈的种类"多被理解或被简称为"舞种"，但事实上，二者是有区别的，就像"人的种类"和"人种"不是同一概念一样，前者更多地蕴含着民族、个性、人格、人品、道德等符号意义，后者则偏重种

族基因遗传特征上的含义。所以,"舞蹈的种类"是个大概念,相当于"类型",它涵盖了舞蹈在构成方式上的各种因素,一如本章各节分别阐释的各项分类;而"舞种"是个小概念,它更集中地指向舞蹈的风格和运动形态。因此,目前约定俗成的"舞种",仅仅是本书在"风格类型"和"文化类型"中的分类所指,即民间舞、古典舞、芭蕾和现代舞。

第四章
舞蹈作品赏析（一）

　　赏析舞蹈作品，是学习舞蹈知识的一种精神活动，是感受、理解舞蹈作品的思维过程。舞蹈鉴赏在本质上是一种认识活动和审美活动。那么，从未接触过舞蹈的人，能不能欣赏舞蹈？答案是肯定的。因为通过前文已知，舞蹈是身体动作的艺术，身体动作是一种特殊的语言，这种语言从人类初期就成为被群体所认同、所运用的一种表达方式，被现代人称为"无声的言说"。而作为无声之言说的舞蹈，对每个人来讲，事实上都不陌生，其关键就在于：每个人都有一个身体，都会用动作传情达意。这里不妨做一假设：当有人恶意中伤或侮辱了某人，受伤者是回敬一句泄愤的话，还是一跃而起挥拳把挑衅者击倒在地更能表达其怒不可遏呢？显然是选择用动作说话更为有力。再比如，当你和友人发生了矛盾，想言归于好，但苦于一时不知如何表达，此时，如果你拥抱他一下，或者拍拍他的肩、拉拉他的手，你们之间的不愉快就会顿时化解。可见，在表达情感方面，尤其是在表达微妙的情感方面，动作胜过千言万语。而舞蹈，无非是让人类这一特殊的动作语言有了一种形式美，用通俗的话解释，舞蹈就是为人类的身体动作语言加上了一层外包装——这层外包装即风格、技巧、编舞技法、音乐、舞美等成分。所以，即使从未接触过舞蹈的人，只要能够认识自己的身体，熟悉人体动作，了解动作的含义，知晓自己在亢奋或疲倦时的肢体状态、高兴或痛苦时的形体动作，或者握拳时的心情、伸展四肢时的感受，那么就一定能读懂舞蹈。舞蹈正是通过最为直观、最为直接、最具情

感力量的人体动作来达到传情的直接性和强烈性。这里,"读懂"并不仅仅指"理解"舞蹈作品的含义,还指能够鉴别舞蹈在艺术方面的高下。如此,也就需要我们运用前三章所讲的专业知识从学理层面来认识舞蹈。下面本书再进一步分门别类地介绍各种剧场舞蹈,并对其优秀作品进行具体解析,以帮助读者提高舞蹈鉴赏的能力。

第一节　中国古典舞综述

如前所述,世界各地不同的民族大多有自己的古典舞,而古典舞具有相对稳定的审美原则和程式化的特点,如欧洲的芭蕾、印度的婆罗多舞、日本的歌舞会舞蹈等等,但中国古典舞不完全是通常"古典舞"意义上的"具有历史意义和典范性质的传统舞蹈",中国的古典舞形成于新中国成立之初,是 20 世纪 50 年代在传统的审美理念指导下,以戏曲舞蹈为基础,借鉴芭蕾体系建构起来的舞蹈品种。这一舞种的发展主要经历了四个阶段:第一阶段为初创期,第二阶段为特殊发展期,第三阶段为质变期,第四阶段为繁荣期。

在初创阶段,新中国的舞蹈工作者从戏曲身段中挖掘整理出大量的舞蹈动作、步法和技巧,吸收芭蕾训练的科学方法,制定设计了中国古典舞的基本训练内容,1954 年在北京舞蹈学校正式开设了"中国古典舞"课程。之后,《飞天》《剑舞》《春江花月夜》以及舞剧《宝莲灯》《小刀会》《鱼美人》等作品相继问世,成为中国古典舞初创阶段的代表作(参见图 4-1《鱼美人》)。

20 世纪 60 年代中到 70 年代末,是古典舞特殊发展的阶段。因为此间虽有一个 10 年的"文革",但在其前后交界之际,古典舞也取得了一些成绩,例如 70 年代后期出现的几部舞剧——1977 年总政歌舞团的《骄杨颂》、沈阳前进歌舞团的《蝶恋花》,1979 年中国歌剧舞剧院的《文成公主》和上海歌剧舞剧院的《奔月》等,皆能显示古典舞的进步。

图4-1 《鱼美人》

这一阶段，古典舞通过吸收武术、杂技、体操等技巧，完善其技术训练。同时，积极研究出土文物和石窟壁画中的动态形象，也创造性地为古典舞输入了新鲜血液，其标志是《丝路花雨》的闪亮登场。

《丝路花雨》是甘肃省歌舞剧院1979年的力作，首演于兰州，被誉为中国舞剧史上的里程碑，为中国舞剧的发展开辟了新路，在国内外引起巨大轰动。不仅如此，《丝路花雨》对于中国古典舞的意义更在于，它像一颗出现在天际的璀璨新星，提醒人们：中国还有别样形态的古典舞——敦煌舞！接下来，经过四十余年的努力，今天，敦煌舞以它别具一格的形态独立于舞坛，成为世界舞蹈园圃中的一朵奇葩（参见图4-2《丝路花雨》）。

中国古典舞原本是按照芭蕾的方式规范戏曲舞蹈的结果，换言之，中国古典舞是在戏曲舞蹈和芭蕾的联姻中建构起来的，这就意味着该舞种从一开始就隐伏了一些限制。因为无论是西方芭蕾还是中国戏曲，都是高度程式化的艺术，特别是戏曲舞蹈，由于它是戏曲塑造人物形象的辅助手段

第四章　舞蹈作品赏析（一）

图 4-2 《丝路花雨》

而带着深深的行当烙印，因此，当古典舞想表现"舞蹈"自己时，戏曲行当模式的局限和缺憾就凸现出来，导致舞蹈本体自身被角色行当所制约。于是，怎样跳出戏曲舞蹈，同时又保持戏曲舞蹈原有的传统艺术精神的课题就摆在了舞蹈人面前。终于，在20世纪80年代初，以顺应时代审美需求、建构古典舞自身语言体系为目的的"身韵"应运而生。

"身韵"即身法韵律，其要旨是以动作元素为基本势态和"母体"，以韵律为核心，对戏曲舞蹈"扬其神，变其形"，使动作从解说性、比拟性转向抽象性，使表演从戏剧性转向纯舞性，从而建立起一种独立的民族舞蹈的语言机制。及此，1984年，中国古典舞原有的"身段"课正式改为"身韵"课。这不只是一个名称的更换，它的重要意义是使中国古典舞终于摆脱了戏曲模式，建立了属于古典舞自己的语言王国。显然，这是一种质的转变，这种转变使古典舞获得了更加广阔的空间，也宣告了中国古典舞质变期的到来（参见图4-3《忆》）。

中国古典舞的质变期又体现为前后两个阶段：前一个阶段由"身韵"独领风骚，后一阶段"汉唐舞"加盟，共同扬起中国古典舞革新的风帆。

图 4-3 《忆》

中国古典舞的繁荣期始于 21 世纪千禧年前后。在此期间，其新作不断，成果丰硕，流派增加。截至 21 世纪 20 年代，中国古典舞的发展已形成多元并存格局，概括起来有四种流派：

1. 身韵派：创始人李正一、唐满城。该派以脱离戏曲模式为目的，突出其元素原则下的动律、韵律、规律，强调"形、神、劲、律"。这一派又包括两种类型：一种是以"身韵"为中心形成的语言风格和美学特征的舞蹈类型；一种是在遵守"身韵"原则下广采博取的舞蹈类型。此种类型多借鉴现代舞因素，打破原有动作结构和运动模式，用一些非传统的编舞技法和语言，给人以全新感受，如男子独舞《风吟》《那场雪》等。

2. 汉唐派：创始人孙颖。该派以脱离芭蕾模式为目的，风格形态上与身韵派区别较大，是以汉唐为主的出土文物和墓室壁画等舞蹈形象为依据，追求斜塔式重心以及在失重的瞬间变换舞姿，强调动作姿态的文化内涵和历史感，突出民族个性，展示历史风貌，以体现中华民族的文化气质和审美风尚。观看汉唐舞训练，观众会情不自禁地联想到出土的汉代画像砖石和历代洞窟壁画中的舞姿形象，古朴、独特、新颖。汉唐舞派对于恢复再

图4-4 《踏歌》

现中国数千年的舞蹈,挖掘弘扬传统舞蹈文化,具有重大的价值和意义。《铜雀伎》《踏歌》等(参见图4-4《踏歌》)是其代表性作品。

3. 敦煌派: 创始人高金荣。该派以敦煌壁画的舞姿形象为蓝本,强调体态上的"S"型和"三道弯"造型,配合四肢见棱见角的线条,体现出异国风情和宗教色彩,具有唐代"龟兹舞"的特点。前文所述《丝路花雨》是其代表作。

4. 昆舞派: 创始人马家钦。该派从昆曲入手进行挖掘研发,强调舞蹈的意象表现,《金菊》是其代表作品之一。

中国古典舞植根于中国传统文化,是一个具有开放性和时域性特征的舞种。经过近70年的发展,中国古典舞已经形成了自己相对稳定的体系:其动作具有高度的程式性,舞蹈技巧十分规范,情感表现含蓄蕴藉,讲求气韵流贯、神形兼备。自建立之日起,中国古典舞一直以课堂教学和作品形式体现着中国传统的艺术法则和审美精神。例如《黄河》就是古典舞的代表作之一(参见图4-5《黄河》)。该作品在编舞技法上采用了西方交响

图 4-5 《黄河》

编舞的主题动机发展、复调和对位等方式。例如在第一乐章，通过舞者在不同舞台方位中不同动作语汇的先后呈现和交织呈现，构成舞蹈语言的交响性结构，以展示黄河的惊涛骇浪和船夫刚强的人格个性。

在时空处理上，《黄河》不拘一格，任意挥洒，以古典舞的中度空间和动律形态为基础，综合运用芭蕾的高空技巧和现代舞的地面技术，展现出日寇侵华以前黄河两岸人民平和安详的生活情状以及日寇铁蹄的践踏给中华民族带来的深重灾难。在表现方式上，《黄河》充分运用了中国传统艺术的意象手法，例如舞者低伏于地面，以其脊背的拱缩起伏象征黄河的波涌连绵；用滚动的人体象征滚滚而来的黄河之水；用刚健有力的男子舞蹈和婉转柔和的女子舞蹈象征黄河刚柔相济、博大宽宏的精神；用双人舞的托举造型象征中国人民不甘当亡国奴、追求自由幸福的理想；用大幅度的跳跃、高难度的翻身和快速的旋转，象征民众的抗日激情势不可挡……凡此，成功营造出中华民族众志成城抗御日寇、中国人民一定会站起来并将屹立于世界东方的舞蹈意象。

第四章 舞蹈作品赏析（一）

另有中型舞蹈《长城》也不啻为佳作。它通过若干不同的舞段，以高度概括、抽象的古典舞动作语汇，揭示了古代劳工修筑长城的辛酸和苦难，启迪人们反思文明进程中的功过得失：那一个个令世界肃然起敬的奇迹，是多少代人的智慧、心血和生命所换来！让子孙们重温先辈创造的艰辛和中华文化的辉煌。

第二节　中小型优秀作品

《荷花舞》
女子独舞

编　导：戴爱莲

音　乐：乔谷、刘炽

首演时间：1953 年

首演团体：中央歌舞团

【作品分析】

《荷花舞》是中国当代舞蹈艺术的奠基者戴爱莲 1953 年为第四届世界青年与学生和平友谊联欢节创作的舞蹈剧目。舞蹈素材来自流传于陇东、陕北地区的民间舞"荷花灯"（又称"走花灯"），以水面盛开的荷花来表现人们高洁的理想和祖国蒸蒸日上、欣欣向荣的美好主题。

舞者身穿曳地长裙，裙边四周设计为绿色的荷叶圆环状，饰以四枝亭亭净植的荷花，远观有如一片摇曳生姿的荷塘，为舞蹈塑造荷花出淤泥而不染的形象做了铺垫。

舞蹈共分五个部分，主要语汇是平稳的圆场碎步。第一部分，中板，朵朵荷花轻轻地蜿蜒移动，舞者舞步匀速轻盈，其身体犹如漂浮在水面上的浮萍，随着水流优美地回旋。尤其是各种圆形的流畅调度，将一幅视野开阔的荷花图展现在观众面前。第二部分，音乐变为慢板，圆形的构图变为两行，舞者以"碾步"向两旁慢慢移动，有如微波荡漾，风吹莲动。第

三部分，领舞的白荷出场，如荷花仙子般圣洁、美丽，成为群荷纯洁无瑕的美好情态的凝练写照和集中代表，同时象征着人们高洁的理想。第四部分，白荷和群荷一起翩然舞动，动作简洁舒展，配以主题歌，将整个舞蹈推向高潮。第五部分，尾声，音乐回到第一部分，舞蹈从高潮恢复到平和舒缓的状态，群荷在白荷的引领下，迎着余晖，徐徐飘向远方，留给人们无限的回味和遐思。

《荷花舞》以简单的动作、动态和洗练的编舞手法，恰到好处地展现了荷花"出淤泥而不染，濯清涟而不妖""不蔓不枝，香远益清"的圣洁品质，营造出一个温馨美好、纯净悠远的意境。在此之前，《荷花舞》还有一个版本，在结构上分为三个部分，分别由戴爱莲、马祥麟、刘炽编舞，上演后也颇受好评，但诸多业内人士认为，该版本表现的内容过多，风格不统一，主题不明确，对荷花的直白描摹较多，缺乏概括性强的鲜明主题形象和动作。戴爱莲1953年的修改版本跟原版本有了质的不同，通过凝练的艺术手法升华了舞蹈主题，上演后获得了国内外观众的一致赞誉。该作品1953年荣获第四届世界青年与学生和平友谊联欢节国际舞蹈比赛银奖，1994年荣获中华民族20世纪舞蹈经典作品金像奖。

《荷花舞》的编创者戴爱莲是中国当代舞蹈艺术的奠基人、新中国舞蹈教育的创始人。她发掘并赋予了中国民族舞蹈以新的生命，以横贯中西的前瞻视角和开创性的探索，引领中国舞蹈走向多维、多元的发展道路。她对中国舞蹈的发展影响深远、贡献卓著，被誉为"中国舞蹈之母"。

《飞天》

女子双人舞

编　导：戴爱莲

音　乐：刘行

首演时间：1954年

首演演员：徐杰、资华筠

【作品分析】

舞蹈《飞天》是我国第一部以飞天为题材而创作的舞蹈作品。飞天是佛教造型艺术中的形象，被称为"香音神""音乐之神"。据佛经记载，每当佛讲经说法或涅槃时，她们都凌空飞舞，奏乐散花。在漫长的历史长河中，飞天的形象几乎贯穿我国各个时期的石窟寺院及民间工艺，成为一种独立的艺术形式。唐代的飞天，除有单身独自遨游的形象外，还出现了成对的双飞天。她们有的互相追逐，彩带飞舞，成为急速旋转的圆圈；有的手挥莲蕾，并肩从碧空徐徐降落……舞蹈家戴爱莲正是捕捉到这一生动的形象，创作了《飞天》这一经典作品。

戴爱莲发展了中国传统的巾袖舞，使用了长长的绸带来表现飞天漫天舞动时周身飘挂的丝带。两人双手执绸带柄徐徐舞动，长长的飘带时而飞速盘旋，时而当空划过，时而绕身盘飞，时而飘悠连绵，似真似幻，迷乱人眼。长飘带随着舞者轻盈的曼妙身姿在舞台上飞速飘动，在空中不断延展成双环、多环、大圆、变幻的曲线等造型，在视觉上给人以千变万化之感，正如唐代诗人李白的著名诗句所描述的美妙胜景："素手把芙蓉，虚步蹑太清。霓裳曳广带，飘拂升天行。"《飞天》以极强的动势给人们营造了一个云飞雾流的奇幻世界。有国外评论者认为，《飞天》体现了戴爱莲处理人体造型和舞台空间结构的非凡才能。

飞天起源于印度神话和婆罗门教中的乾闼婆和紧那罗两位神的形象，他们一个能歌，一个善舞，形影不离，被佛教吸收为天龙八部众神中的两位天神，后二者男女形象合为一体，成为飞天。虽然《飞天》的艺术形象脱胎于佛教的石窟壁画造型，但戴爱莲所创作的舞蹈早已超越宗教的范围，营造出一个云涌星驰、天乐齐鸣的浪漫仙境和无比瑰丽的审美意境，给人以美的享受。

《飞天》1955年荣获第五届世界青年与学生和平友谊联欢节国际舞蹈比赛铜奖；1994年荣获中华民族20世纪舞蹈经典作品金像奖。

《春江花月夜》

女子独舞

编　　导：栗成廉

音　　乐：诸信恩根据同名乐曲改编

首演时间：1957 年

首演演员：陈爱莲

【作品分析】

舞蹈《春江花月夜》是根据同名乐曲编创的，表现了一位古代少女在清幽的月色中手执羽扇，漫步江边花丛，即景生情，将自己对生活的向往和对爱情的美好期待通过翩翩舞姿表达出来的动人情景。该作品意境清雅幽深，被誉为中国古典舞的经典之作。

《春江花月夜》原来是一首琵琶独奏名曲，名为《夕阳箫鼓》（亦名《浔阳琵琶》《浔阳夜月》等）。1925 年，此曲首次被改编成江南丝竹合奏，后又经多人整理改编为钢琴独奏曲、木管五重奏等版本。乐曲以清婉质朴的旋律，形象地描绘了清丽淡雅的月夜春江迷人景色，有如一幅工笔山水画卷，引人入胜。

唐代诗人张若虚的《春江花月夜》，素有"孤篇盖全唐"之美誉，诗中包含着极为丰富的人生情怀，既有"相思明月楼""离人妆镜台"的离情别绪和个人情思，又有"春江潮水连海平""江月何年初照人"的天地质询，更有"人生代代无穷矣""碣石潇湘无限路"的人生感慨，给人以澄澈空明、清丽自然的审美感受。舞蹈《春江花月夜》以不同的立意，同样营造了一个如诗如画、幽美清丽的美学意境。

清朗的月夜江畔，双手持握一对洁白羽扇的少女身着淡蓝曳地长裙，婷婷袅袅，轻移莲步。花香虫鸣，月影荡漾，柳枝飘舞，她时而如鸟儿般轻展羽翼，时而羞涩地掩合双扇，时而前倾探身如闻花香，时而转身曳步轻旋，更有展臂俯身探海、侧举双扇半露笑靥的经典动作，著名舞蹈表演家陈爱莲以她那沉稳流畅、清婉含蓄的表演，将少女恬静安适、清雅含情的动人神态细致地传达出来，给观者留下了深刻的印象。舞蹈《春江花月

夜》运用了探海、卧鱼、平转、点步翻身、射雁跳等古典舞的典型动作语汇，于简洁细腻中表现了一种清雅妩媚的审美情态。该作品编创于20世纪50年代末，时值老一辈舞蹈家从戏曲、武术等传统文化中提炼出丰富的动作、动律元素，创建中国古典舞体系的初期，因而在动态质感和身体韵律上呈现出较多的戏曲舞蹈的情态韵致。比如以双手食指相对的戏曲程式动作表示成双成对之意，一回眸，一浅笑，使作品平添了几分古雅之趣。

北京电影制片厂在1959年将舞蹈《春江花月夜》纳入彩色舞台艺术片《百鸟朝凤》中。同年，《春江花月夜》在维也纳举行的第七届世界青年与学生和平友谊联欢节上由舞蹈家梁素芳表演，并荣获金质奖章；1962年在赫尔辛基举行的第八届世界青年与学生和平友谊联欢节上由著名舞蹈家陈爱莲表演，并荣获金质奖章；1994年荣获中华民族20世纪舞蹈经典作品金像奖。

《金山战鼓》

女子三人舞

编　导：庞志阳、门文元等

音　乐：田德忠、石铁

首演时间：1980年

首演演员：王霞、柳倩、王燕

【作品分析】

三人舞《金山战鼓》以巾帼英雄梁红玉的历史事实为基础，表现了梁红玉勇战沙场、坚强不屈的英烈气概，塑造了梁红玉和她的两个孩子的英勇形象。

舞蹈《金山战鼓》取材自宋代梁红玉击鼓战金山的历史故事。相传宋高宗年间，金兀术率十万大军入侵，梁红玉制订了埋伏的作战计划，亲自在金山之巅擂鼓指挥，一通击鼓迎战金军，二通击鼓佯装败退，三通击鼓芦荡围剿，狠狠打击了金军的嚣张气焰，使得金军大伤元气，为宋王朝的稳定奠定了基础。该舞就是在此基础上展开合理想象，表现了梁红玉英勇无畏、镇静从容地带领部属共抗金军的感人场面。作品在结构上遵循开

端—发展—高潮—结尾的传统模式，鼓上观阵、擂鼓指挥、初战告捷、敌军重犯、临危中箭、拔箭再战的情节环环紧扣，层层推进。

《金山战鼓》的舞蹈语汇具有戏曲舞蹈的审美特色，编导吸收了戏曲舞蹈中手、眼、身、法、步的动态特征，根据人物的性格特点，结合舞蹈要表达的故事情节，创造出一套极具传统戏曲舞蹈风韵又具有鲜明人物个性特点的舞蹈语汇，使这个女子三人舞呈现出"武舞"的审美特征，人物既英姿飒爽又不失女性之美。其中最具声势的是三人击鼓抗敌舞段，编导并没有拘泥于击鼓的简单形式，而是充分利用鼓这一道具，围绕鼓发展出诸多舞蹈动作。针对鼓上鼓下的不同空间，编导巧妙利用了中国古典舞独有的高难度鼓上技巧，如"鼓上前桥""抢脸下鼓""后桥下鼓"等，表现战斗的激烈情景。整个舞蹈的节奏较为紧张，在情节推进到敌军再犯之时，梁红玉胸口突然被一支利箭射中，情势危急，她毅然忍痛拔箭，挺直身体，再次投入战斗中。这一感人情节有力地推动了舞蹈情感高潮的到来，凸现了梁红玉的英雄形象。最让人印象深刻的是三人绕鼓"串翻身"击鼓的情形，鼓声震天，声势浩大，三人的大幅度舞动使观众眼前仿佛出现了千军万马。编导以三人之舞造千人之势，以有限的时空表达出无限的意蕴，充分展示了舞蹈艺术独特的魅力。

《金山战鼓》以真实的历史题材、凝练紧凑的故事情节、丰富的舞蹈语汇、高难的技术技巧以及英勇光辉的人物形象，成为中国古典舞的经典之作。该作品1980年荣获第一届全国舞蹈比赛创作、表演、作曲、服装、舞美五个一等奖。

《昭君出塞》
女子独舞

编　　导：蒋华轩、吴国本

音　　乐：张乃诚

首　　演：1985年

首演演员：刘敏

【作品分析】

女子独舞《昭君出塞》运用中国古典舞独具特色的服饰——水袖，表现了汉代女子王昭君出塞的动人情景。

《昭君出塞》取材于昭君顾全大局、为国和亲的历史故事，但舞蹈在结构上没有拘泥于原故事情节，而是以高度概括的手法，巧妙地选取了昭君于出塞途中经受大漠风沙的艰难情形作为开端。舞蹈以古典舞圆场步变化而来的小碎步为基本舞步，以双臂舒展或收缩的姿态变化为主要动律，以膝部的缓慢屈伸来表现大漠风沙带来的车身起伏颠簸，以双臂展开披风连续串翻身和单侧手臂扯住披风原地连续旋转来表现昭君在猛烈风沙的侵袭下所遭遇的艰难险境，而始终流动的调度舞段则表现了昭君挺胸自若、坚定无畏地继续行进在狂风暴沙中的感人形象。

"长袖善舞"是中国的一句古谚。舞袖是中国古代舞蹈的一大创造，也是其特色之一。在历史上，汉代是袖舞最为丰富的时期，《昭君出塞》正是现代人回溯古代袖舞的一部优秀作品。编导很准确地抓住了水袖这一汉代突出的舞蹈特征，将水袖的巨大表现力发挥得淋漓尽致。《昭君出塞》的水袖比通常的古典舞水袖要长出两三倍，这样一方面加大了表演的难度，另一方面极大地增强了水袖的穿透力和表现力，同时也大大增加了舞蹈的观赏性。编导竭尽水袖之无穷变化，运用了甩袖、搭袖、扬袖、打袖、抽袖、抛袖、抓袖等水袖技法，加以急速的步伐、大幅的凌空跃等，表达了昭君离别故土，只身远行时泛起的深深思念之情。三米长的白色水袖倏地被抛甩出至台口，昭君深情地双手拉拽住袖子，那一对袖子有如从她心口流淌出的故土难离的依依之情，纵使肩负重任，依旧难抑思乡之情。然而，和亲使者的使命又在激励她，继续顶狂风穿大漠坚毅地向前行进，为国甘愿牺牲自身利益的慷慨气魄一览无遗。编导设计了昭君一边水袖固定在舞台侧幕内，她返身三次欲前行却不得，那被拽住的水袖，分明是昭君内心最真切的故土难舍之情，水袖的巧妙运用将昭君心中的矛盾思绪细致入微地外化了。

水袖的使用有效地延长了手臂，扩展了肢体的运动空间，强化了舞蹈表达的情感，创造出生动鲜明的审美意象，表现了人物细腻微妙的心境。

水袖的使用也烘托出了昭君由小女子到大女子的转变——舞蹈结束时那巨幅的披风仿佛在赞颂大女子王昭君的明义之举。结合一系列表现内心变化的姿态动作以及串翻身接旋转的组合舞段，长长的水袖时而如白练当空，时而旋转如环，时而翻飞如燕，具象地表现了昭君细腻的生命情感、一往无前的大无畏精神、卓尔不凡的胸襟与气质，以及为求兴国安邦而忍辱负重的崇高精神。

该作品1985年荣获第一届全国"桃李杯"舞蹈比赛成年女子组一等奖；1986年荣获第二届全国舞蹈比赛编导二等奖、表演一等奖。

《小溪·江河·大海》

女子群舞

编　　导：房进激、黄少淑

音　　乐：焦鹓

首演时间：1986年

首演团体：解放军艺术学院舞蹈系

【作品分析】

女子群舞《小溪·江河·大海》以细腻流畅的舞步和清雅柔曼的舞姿，塑造出了点点水滴、涓涓细流、潺潺小溪、澎湃江河、浩瀚大海的舞蹈形象。二十多位身穿白色长纱裙的女孩轻移脚步，手臂波浪起伏，表现了滴水成溪、溪流汇河、江河入海的水流发展历程，展示了世间万物聚少成多、积沙成塔的客观规律，揭示了生生不息、蓬勃向上的生命进程。

《小溪·江河·大海》的舞蹈动机简洁凝练，脚下动律始终如一，以中国古典舞的圆场步为基础，稍作改变，舞者踮半脚尖，以稳定的体态和细密的脚步突出了水流不断的动态感。上身动律主要以手臂"小波浪"和"大波浪"为基础动作，着意体现水波的柔美起伏。

《小溪·江河·大海》最为成功之处在于，以流畅多变的舞台调度和构图来推进舞蹈的发展。编导充分把握了自然界的事物逐步发展壮大的主题线索，运用了由点至线、由线至面的舞蹈构图。整个作品结构遵循水滴—

溪流—江河—大海这样一个水流不断汇集、发展壮大的进程，充分展现了滴滴水珠连缀成涓涓细流、清淙溪水汇成宽阔江河、滔滔江水涌入无垠的大海这样一幅由点滴到无限的生命图景。

在表现滴水聚流、水流成溪的段落，编导采用了数量递增的方法。舞蹈音乐从叮咚的琶音回旋开始，舞台上依次出现象征水滴的三个水姑娘，她们轻盈的单臂波浪起伏又旋身而下，之后以两组汇成了六七人的小溪流。在这一短暂的两分钟舞段中，编导主要以短线的圆曲线调度，表现了水流的小小回旋流动。紧随其后的大溪流舞段，编导以缓慢舒缓的大横线调度横穿舞台后区，又从左后台角拉出斜线至中场，内旋S形卷回，随即从右前台角引出大对角斜线至左后，并适度加入微小的变化，斜排中不时间隔旋出一两人又很快插回到队列中，如同溪流中泛起的小小浪花和旋涡。在溪流汇入江河的衔接舞蹈中，编导采用了曲线纵列队形，以前后顺延如风火轮效果的双晃手来表现浪流逐渐增大，风卷浪拍，滔滔水流汇入江河的情景。

在江河段落，编导以舞台左区方块状的构图来体现江河水面的宽广开阔。舞者跪地，双手臂作平面状波浪起伏，线的流动到此转变成面的起伏，随后舞者双手相接，再次进入循环往复的迂回调度。江河段落的中段，综合体现了点、线、面相结合的流动构图。风起浪涌，江河的波动以线段状队形分组和欢快的小跳、旋转来表现。表演者的身体动态幅度加大，躯干有了曲线动态，在分组流动中做双晃手、踢后腿扬起裙裾等动作，或三人或五人或七人的浪花翻涌交错穿插，不再以单一的线条流动呈现。

随着节奏逐步加快，江河滔滔，澎湃着奔入大海。舞者双臂扬起裙面，以往复交叉的大横线奔跑穿行于整个舞台，交叉而过的江流一浪又一浪，掀起了舞蹈的高潮。编导以多层横排的舞者连续旋转和点步翻身，描绘了滚滚波涛的奔涌之势。其中，双排大对角斜线多米诺骨牌似的裙纱连绵起伏，不断推进，将海浪汹涌滔天的景象充分表现出来。舞蹈的尾声，编导以圆形来描绘海面渐渐平静，舞者重又回到身体和双臂轻柔起伏的动态，好似海面泛起微微的涟漪。

《小溪·江河·大海》的舞台调度、构图与动态相辅相成，可以说，编

导以变幻无穷的舞台调度和构图推动着舞蹈动态的发展和变化，调度和构图在这里起着结构舞蹈作品的重要作用。

此外，《小溪·江河·大海》的经典性在于，它以优美舒展的流动舞姿营造了一个时而恬淡清幽、时而欢悦翻腾、时而清逸洁雅、时而壮阔浩瀚的舞蹈意境，展现了一个变幻多姿、生生不息、由平静舒缓到波澜壮阔的自然生命意象，更将"人生代代无穷已"，世间万物永不停歇、运动发展的理性思考融入其中，表达了一种宽广无垠的天地情怀和宇宙哲思。

该作品1986年荣获第二届全国舞蹈比赛编导二等奖、表演一等奖、服装设计二等奖、音乐三等奖；1994年荣获中华民族20世纪舞蹈经典作品奖。

《木兰归》

女子独舞

编　导：陈维亚、丁洁

音　乐：选自豫剧唱段

首演时间：1988年

首演演员：丁洁

【作品分析】

舞蹈《木兰归》是以《木兰辞》这首家喻户晓的古代叙事诗为蓝本，以豫剧唱段为背景音乐，表现巾帼英雄花木兰建立战功后荣归故里的古典舞女子独舞作品。

"唧唧复唧唧，木兰当户织。不闻机杼声，唯闻女叹息。……昨夜见军帖，可汗大点兵，军书十二卷，卷卷有爷名。阿爷无大儿，木兰无长兄，愿为市鞍马，从此替爷征。……开我东阁门，坐我西阁床，脱我战时袍，着我旧时裳。当窗理云鬓，对镜帖（贴）花黄。出门看火（伙）伴，火伴皆惊忙：同行十二年，不知木兰是女郎。……"诗句描述了花木兰女扮男装替父从军的故事。编导没有囿于原诗的叙事情节，而是从原故事中抽象概括了木兰跃马奔驰的矫健身姿和俏皮灵秀的女儿神态，使这一刚一柔两种性格特质有机地融会在一起，将一个有血有肉的智勇女子花木兰搬

上舞台。

舞蹈起始就是激越的节奏，奔马嘶鸣，从舞台左后角跃出一位扬鞭驰马、英姿勃勃的沙场英雄，勒缰刹马端腿亮相，骁勇善战的女中豪杰花木兰从古诗中跃然而出。编导以带有外张线条的动作诸如旁控腿180度、后旁控腿90度、勒马亮相以及大幅度跳跃、晃身掰扣步、剑指、虎口掌、剑术抖腕等，来表现木兰英

图4-6 《木兰归》

勇善战的男儿气概（参见图4-6《木兰归》）。斜线连续的登山步接踢腿转身调度以及富有节奏感的爵士舞动律，将氛围逐渐推至火热，木兰尽情跃马纵驰，一副热血男儿昂扬向上的神采。编导用了一串挥鞭转，将木兰的形象从英勇阳刚的男儿身过渡到娇俏的女儿身，根据古典舞"圆、曲、拧、倾"的审美要求来规范此时木兰的体态。木兰以顿挫的小步前行，双手挽在耳边似"对镜帖花黄"，或以手托腮边，翘起兰花指，活脱脱一个娇憨可爱的小女子形象。一组神清气爽的串翻身接踹燕后，舞蹈结束，就如同木兰出场一样直截了当、干净利索。

在编创中，编导合理运用了单腿跳转、挥鞭转、连续探海翻身、凌空跃等技巧，使人物形象十分丰满动人，舞台上的木兰英武中透着俊俏，潇洒中尽显妩媚。此舞蹈是著名编导陈维亚和首演者丁洁共同编创的。陈维亚大胆将戏曲、武术、汉族民间舞以及芭蕾和爵士的动作元素和技巧，与古典舞的动态、动作巧妙融合在一起，加上丁洁飒爽的神韵、恰到好处的表演，共同塑造了一个让人过目不忘的花木兰形象。

该作品1987年荣获第二届北京舞蹈比赛优秀创作奖；1988年荣获第二届全国"桃李杯"舞蹈比赛优秀剧目创作奖，首演演员丁洁荣获中国古典舞女子成年组一等奖。

《醉鼓》

男子独舞

编　　导：邓林

音　　乐：姚明

首演时间：1994 年

首演演员：黄豆豆

【作品分析】

《醉鼓》表现了一个醉酒的鼓舞艺人对鼓的浓烈情感和鼓舞人生的痴情酣态，醉态中的舞动流露出他从鼓舞中获得的生命体验。

舞蹈结构分为三段。第一段，幕启，随着一连串清脆的梆子敲击声，一个鼓舞艺人以一连串轻巧的小翻跃上场，从那跟跟跄跄的舞步中可看出其浓浓的醉意。舞台中央放了一张古典的四角方桌，舞者翻身上桌，醉态百生。第二段，舞者微睁醉醺的双眼，倒挂身体从桌下抱起陪伴了他一辈子的鼓，轻轻地用手摩挲、拍击，身体微微晃动，满面陶醉之情，身体的韵律抒发了他对鼓的浓烈情感。"醉"在生理上是因酒而醉，在心理上却是因鼓而醉，酒醉烘托出了心醉。此时，鼓似乎已经幻变为他的一位莫逆之交，因他无限的热爱而被赋予了生命，艺人尽情地和他的人生伙伴嬉戏、对话。第三段，锣鼓声喧天，艺人的情绪跟随振奋的鼓乐高涨，他跃上方桌，时而抱鼓，时而举鼓，时而将鼓紧紧搂于怀中，鼓舞人生在醉意中绽放光彩（参见图 4-7《醉鼓》）。

《醉鼓》为古典舞作品，编创者

图 4-7 《醉鼓》

从民间舞中得到灵感，提取了民间舞蹈中常见的鼓作为道具，有机融合了鼓子秧歌"靠鼓"的动作元素以及武术中的剪步等技巧，创作出一段风格和谐统一的舞蹈。

《醉鼓》中方桌的运用使舞蹈在空间表现上有了新的媒介，一方面限定了舞者的表演空间，舞者要在方寸之地演绎鼓舞人生的痴情醉态，增加了舞蹈表演的难度，另一方面，舞台被人为地切割出一层空间，增加了整个舞蹈的空间层次，也大大增强了作品的视觉冲击力。

编导精心设置的高难技巧和舞者身体出色的表现力为舞蹈增色不少。比如舞蹈开始就是一段漂亮干净的高难技巧，扑虎接一连串小翻，鱼跃一般腾空而起的身姿顿时成为舞台的焦点。又如桌下地面抢脸前桥，舞者抓住了舞蹈要表现的醉意，顺势的圆弧轨迹和醉态舞步严丝合缝。再如桌上的扫堂探海变形转、连续的走丝翻身、急速的点步翻身等，充分体现了舞者身体极好的稳定性和控制力。结束时，抱鼓横飞燕落地接板腰，高空和低空动作的瞬间对比将艺人心中的浓烈情感表现得淋漓尽致。青年舞蹈家黄豆豆的表演刚健洒脱，情舞并茂，他表演的《醉鼓》一度成为古典舞演员检验自身表演水准的标尺。

该作品1994年荣获第四届全国"桃李杯"舞蹈比赛优秀教学剧目奖，黄豆豆的表演荣获少年甲组一等奖；1995年荣获第三届全国舞蹈比赛创作一等奖、表演一等奖；1995年被改编为群舞，在中央电视台春节联欢晚会上演，荣获"全国人民最喜爱节目"金奖；1996年荣获朝鲜第十五届平壤之春国际艺术节金日成最高金奖。

《秦王点兵》

男子四人舞

编　导：陈维亚

音　乐：选自卞留念根据民族打击乐《绛州大鼓》编创的同名曲目

首演时间：1995年

首演团体：北京舞蹈学院古典舞系

【作品分析】

舞蹈《秦王点兵》以陕西西安秦始皇兵马俑的形象为创作题材，以雄浑有力的舞蹈语汇表现了一个虚拟的秦王阅兵的宏伟场景。舞蹈只使用了四个舞者，却营造出千军万马之势。

四方矩阵是表现军队庞大阵势的最有力的形式，而四人就可以组成一个最小的矩阵单位，《秦王点兵》正是选择了四人舞这一最小的矩阵单位，以精练的形式浓缩表现了秦兵千军万马的磅礴气势。

舞蹈抓住了兵马俑的精准姿态，以向内屈肘架臂、双腿人字打开为基本体态，以机械化的顿挫用力方式强调肢体的雕塑感。兵马俑千百年来伫立不动，为了将这些泥塑的古代形象用肢体的符号复活，编导采用了动静结合的舞蹈动态，将兵俑的泥塑感和古代战场上士兵豪气冲天的英雄气概完美融合在一起，同时充分发挥想象力，将一个个简单的泥俑造型进行艺术的夸张和变形，使他们动起来，衍生出"拉弓射箭"等风格独特却又蕴含着中华民族英武雄风的动态语言。

编导使用了大量高难度的舞蹈技术和技巧来表现秦兵的骁勇善战、英武矫健。在四个人的单独炫技舞段，编导充分调动了每位演员的技术能力，充分发挥他们的身体表现力，各种技巧令人应接不暇，如小翻接横飞燕、撕腿跳、大蹦子、扫腿探海转接跨腿转、连续七八圈的旁腿转、蹽子直体等，场上一个个潇洒劲勇的身姿犹如秦时兵将复活再现。接下来的集体朝天蹬"拉弓射箭"舞姿和四人轮流吼喝跺地将舞蹈推向高潮，之后在最高的情绪积聚点上戛然而止，兵将呐喊余声阵阵，舞蹈的结尾荡气回肠。在这个重要舞段，四人展示技巧，轮番上阵，各亮绝活，连续不断，充分表现了秦兵猛将前仆后继、勇往直前的大无畏精神。在空间上，舞者根据舞蹈情感的级进过程，从中低空跃入中高空，在炫技舞段以高空动态为主，预示着高潮的到来。

《秦王点兵》作为中国古典舞男子阳刚雄武气概的典范代表，是中外文化交流中展示中国舞蹈文化精粹的保留剧目，广受赞誉。

该作品1995年荣获北京市舞蹈比赛一等奖；后被编导陈维亚改编成男

子独舞《秦俑魂》，由黄豆豆表演，1997 年荣获第五届全国"桃李杯"舞蹈比赛优秀创作奖、表演一等奖。

《庭院深深》

女子独舞

编　导：吕玲

音　乐：张维良

首演时间：1998 年

首演演员：李春燕

【作品分析】

《庭院深深》是一个非常成功的反映深闺愁怨情思的舞作，主要表现了一位久居深宅的旧时女子在四角的高墙内难以抒发的内心苦闷和对平实欢快的外部世界的深切向往，椅子上辗转反侧的舞蹈动态准确地刻画了人物的内心世界，有力地表达了人物压抑哀怨的情感。

《庭院深深》从结构上可分为三部分。第一段，慢板，表现女子在幽幽的深闺中寂寥的心境；第二段，小快板，深闺女子幻想着短暂的欢乐时光；第三段，回到慢板，女子从虚幻中惊醒，无奈地回到现实中这个永远闭锁的世界。舞者以绝佳的身体韵致表现了一段其与椅子的互动关系，在对椅子欲离不能的过程中定格成各种哀婉凄美的造型。在无形之中，似有一道锁链将这位深闺女子牢牢地拴于高墙之内，椅子成为三纲五常、三从四德等封建礼教对女人身心束缚的隐喻，令人联想到旧时封建社会中，众多女子在压抑与孤寂中消磨了红颜。凄清的箫声、冷清幽暗的灯光更渲染了这份闺怨。那短暂的自由嬉戏、泛舟水上只是"粉梦"一场，只能在心头默默幻念，最终还得回到无奈的现实中。舞者含蓄、细腻的身法与整个作品的意境相契合，将一个柔美、哀婉、心中充满无限哀愁的深宅女子展现在我们面前。

该作品最突出的特点是动作温婉细腻，所有的动作语汇都体现了"细腻"二字。开场是舞者坐于椅上的侧影，舞者伸出的脚尖慢慢地、一点点

地回勾,好似逐渐开启她那紧紧封闭的内心世界,之后,两脚掌交替点地,轻巧灵动,闺中细密的心事和欲诉不能的思绪在这微妙的动律中尽显。整个舞蹈体现了中国古典舞所独有的女子柔美气韵,没有大幅度的跳、转、翻技巧,所有的动作都是向心的,最大幅度的动作莫过于两腿180度的延展,随后却又马上缩回,充分表现了在深闺中日日煎熬的女子渴求自由的信念四处碰壁,四周只有冰冷的围墙和紧闭的大门,最终只能蜗回小小闺室中,只有那把椅子日日陪伴着她。因此,编导匠心独具又合乎情理地将椅子作为女子动作的基点。她时而倚靠椅背,时而摇动椅背,时而转动椅身,时而又登上椅座,试图四处探寻自由的空间。而唯一的快乐时光来于恍惚中的幻想,椅子此时成了她临波戏水的小船,她以双脚尽情地拍打着水花,然而美好的梦境很快被现实无情打破,那把孤零零的椅子又成了她内心唯一的依靠。

《庭院深深》中,多处椅上人物造型十分别致精巧,充满了古典女性的柔美,那斜侧探身扬腿的动作有如斜插入云鬓的金钗,美不胜收。舞者气息吐纳自如,有着深厚的古典舞功力,将古典舞女子身韵的柔美、内秀演绎得淋漓尽致,转身迈步中蕴含着温润如玉的气质。

舞蹈的构思来源于著名画家陈逸飞的一幅油画《浔阳遗韵》。画作中,幽深的黑色背景里,几个旧时女子吹箫拨琴,衣饰华丽却不明艳,正面执扇女子的脸及上身、弹奏琵琶的女子的衣装侧影、吹箫女子弯曲膝盖露出的裙袍内里的金黄黑色,透露出温柔的光泽,浮现在黑色的背景中,愈显幽深,也充满诗意(参见图4-8《浔阳遗韵》)。舞蹈《庭院深深》恰恰营造出一

图4-8 《浔阳遗韵》

个类似油画作品中带着淡淡忧伤、散发着朦胧韵致的幽婉意境。该舞蹈的情感基调恰到好处，反映了旧时社会女子带有封建礼教印记的特殊心理状态，情感哀怨婉约，但并非无病呻吟。《庭院深深》出现之后，古典舞悲怨题材的创作一度兴盛，似乎唯有悲悲切切才是古典舞女性该有的形象，造成古典舞坛一度哀怨凄悲成风，引发了古典舞创作群体的全面反思。对此，我们要充分认识到，某一个舞作的成功并不意味着同类题材一定能够打动人心，题材和审美取向不是决定作品成功与否的唯一标准，优秀的舞蹈作品需要文化底蕴、审美风范与结构、技术和技巧完美融合，任何一种题材的舞蹈都需要优秀的编导去发掘和创作，中国古典舞的创作应该沿着审美心理健康、构思取向多元的道路前进。

该作品1998年荣获第四届全国舞蹈比赛创作一等奖、表演一等奖。

《踏歌》

女子群舞

编　　导：孙颖

作　　曲：孙颖

首演时间：1998年

首演团体：北京舞蹈学院古典舞系

【作品分析】

连臂踏歌是我国古代源远流长的一种歌舞形式。在我国出土的新石器时代舞蹈纹饰彩陶盆中，就可见三组舞人手臂相连、群起舞蹈的形象。舞蹈编导家孙颖先生根据"联袂踏歌"这一古代民间自娱性舞蹈创作的《踏歌》，取魏晋以及南朝的文化风韵，融合江淮流域的地域特色，同时参考汉画像砖等出土文物中的舞蹈形象资料，以"顿足为节，连臂踏歌"的舞蹈动律，描绘出一幅古时青年女子在明媚的春色中结伴踏青、边歌边舞的美景。舞蹈《踏歌》的曲和词也都为孙颖先生一人创作。

"君若天上云，侬似云中鸟。相随相依，映日浴风。君若湖中水，侬似水心花。相亲相恋，浴月弄影。人间缘何聚散，人间何有悲欢？但愿与君

图4-9《踏歌》

长相守,莫作昙花一现。"在一段吴音软语的轻吟浅唱中,两队身穿翠绿长袖舞衣的古代少女踏着春光,摇曳而来(参见图4-9《踏歌》)。

古时有不少文人诗词对踏歌做了描述,宋代范成大的"桃杏满村春似锦,踏歌椎鼓到清明"描写了春季民间踏歌娱乐的欢乐情形,唐代刘禹锡的"春江月出大堤平,堤上女郎连袂行。唱尽新词欢不见,红霞映树鹧鸪鸣。……新词宛转递相传,振袖倾鬟风露前。月落乌啼云雨散,游童陌上拾花钿"更是将女子相邀踏歌的酣畅场景描绘得形象生动。孙颖先生编创的一臂屈肘平端于肩前垂腕、另一臂前小垂手的踏歌式主题动作,顺侧点踏中带着柔美;那转身抛袖划圆、斜塔式身倾的动势,翠袖飞扬之处有如春风徐送;那两臂托月式,仰身送肩、顺侧送胯的一顿一晃,透着一种古朴质拙之美;那头颈微低、似拈花浅笑的内收动态,一如少女娇羞欲语;那双臂亮翅式,身休左侧靠胯,嫣然拧头回眸,半遮颜面莞尔浅笑,清新而又甜美。舞蹈动作的重心偏低,于双脚踏动中交替转换,透出凝重古朴之感。

《踏歌》以简单的一顺边动律为主,在整个舞蹈中变化、重复。一顿一

挫，一仰一拽，一踩一踏，交替送肩，顿踏有致，明眸盼兮、巧笑倩兮，翠袖飞舞，似春风回旋，处处皆是韵致。《踏歌》以其符合传统文化的简单形式，传达出无穷的意味，体现了"形约意丰"之美。

袖舞是中国古代独具特色的舞蹈艺术形式，具有悠久的传统，"罗衣从风，长袖交横""裙似飞鸾，袖如回雪"等都是古代文人对袖舞的生动描摹。《踏歌》中翠绿的筒袖，在外形上不同于戏曲中的水袖，但同样有效地延长了手臂，扩展了肢体运动空间，透着古时女子的娇俏。舞蹈中抛袖、甩袖、扬袖、搭袖、飞袖、垂袖、打袖等袖的舞动，不是刻意而为，而是在身体动势的引导下自然而动，真切地外显了舞蹈情感，将少女心中温婉的情愫娓娓倾吐而出，也带给观众美的视觉享受。舞蹈《踏歌》以清新脱俗的舞态带动碧绿的长袖翻飞往复，表现了一种青葱繁茂的生命意象和古朴清雅的生命情致。婀娜少女踏足倾肩，歪头拧腰，倏尔抛袖，倏尔回身，左右往返，犹如行云流水。翠袖飘处，气韵流畅，尽显妩媚含蓄。另有轻声吟唱，更将年轻女子对爱情和生活的美好向往尽显无遗，使作品萌生出一种清新率真的人性美。

《踏歌》是孙颖先生"十年磨一剑"的深厚积淀之作，他将毕生的学识、精力投入中国古典舞的研究和创作中，醉心于中国传统文化，厚积薄发，开创了中国古典舞汉唐学派，《踏歌》成为汉唐舞的经典代表作。孙颖先生以其一生孜孜不倦的追求，在中国传统舞蹈文化的纵深探索和中国古典舞创作形式的多元化发展上做出了重要贡献。

该作品1998年荣获首届中国舞蹈"荷花奖"古典舞作品金奖。

《萋萋长亭》
双人舞

编　导：梁群、刘琦

音　乐：华彦钧

首演时间：1998年

首演演员：山翀、汪洌

【作品分析】

舞蹈《萋萋长亭》借助二胡曲《二泉映月》缠绵婉转的情感和诗词中长亭送别的意境，表现了一对恋人依依惜别的情景。

"寒蝉凄切，对长亭晚"，古诗词中长亭是送别地的代称，长亭因晕染了离愁别绪而成为离别的象征。"多情自古伤离别"，惜离别之情是艺术作品经常表现的题材，《萋萋长亭》即以深情缱绻的双人舞营造了一个充满古典诗意的离别之境。

作品在情感结构上可分为三部分，一为长亭送别，二为依依惜别，三为戚戚离别。舞蹈中，所有动作的铺陈均围绕"离情"展开。主题动作多次变化，重复出现，表现了歌赋一唱三叠、一别三叹式的情感级进。送别时，两人一前一后，步履哀婉，气息凝重，女子两三步一回头，男子步步跟随，两人满含不舍与留恋。你行我随的主题动机在作品中多次出现，两人几番相拥，女子前行男子后追，之后又换作男子前行女子后追，循环往复，亦步亦趋，难舍难分。亦有女子多次从身后紧拥男子，或以脚尖带引细腻情感，单腿高扬后空，或并膝小腿勾起，悬于男子后背，倾诉心中细密的依恋之情。重复中的动机变化，令作品的离别之情重重叠加，如层层波澜袭过观者的心，引发深切共鸣。作品中还有令人印象深刻的同步动态。如二人手臂胸前交握，同时勾脚吸左腿含身，而后同时吐息仰身，一含一仰之间，如恋蝶展翅，尽情诉说着浓情蜜意。

作品最引人之处在于双人舞推陈出新的托举变换，贴切地将恋人之间难舍难离、柔肠百转的情愁表达出来，柔美动人又带着淡淡的伤感。双人舞编排既汲取了传统托举动作的精华，又适当地融入了现代双人技法，使舞蹈的托举把位更多元，走出了以往芭蕾痕迹过重的双人托举套路，以古典舞的"圆、曲、拧、倾"的审美取向来主导每一组托举动作。女舞者以男舞者的身体为圆心，以盘桓缠绕为动势规律，以"分""合"往复的身体空间关系，生发演变了诸多新把位上的二人造型和动态，在低空、中空、高空等空间区域都有新的探索。托举停留的瞬间，也形成了多组精致的造型。如女子左腿跨盘于男子肩头，两人顺势旋转，之后随动势分开，又再

图 4-10 《萋萋长亭》

次合体。女子并膝屈腿轻盈一跃,男子将其托于掌心,擎于双肩前,如捧心尖,如待珍宝。圆的动势及动作轨迹,细致入微地将两人之间的细腻情感和缠绕意态渲染而出,在"执手相看泪眼,竟无语凝噎"的离情中充盈着千丝万缕的柔情爱意(参见图 4-10《萋萋长亭》)。

在托举动作中,一方面男舞者是必不可少的基底,以突出女舞者;另一方面,两人要有相同的呼吸节律和共同的气场,密切配合,如此才能形成一个完整的形象。舞者山翀、汪洌有着绝佳的身体素养、深厚的古典舞功底、强而内敛的控制力,使一连串的托举完成得如行云流水,干净利落而又灵巧轻盈。女舞者山翀如羽毛般轻巧柔软,似乎消隐了身体重量,其轻巧的身影在男舞者高大的躯身上下前后托起又翻落,让人感觉二人精神意念相互交融,动势一致,动作连贯,气息顺畅。二人托举形成了顺畅的"流",没有在舞蹈动作中为了托举而托举的生硬斧凿之感。两人接触时力量的互相贯通,消匿了大幅的"起法儿"动作。两人托举配合默契,轻松自如,没有任何突兀和断裂之感,细腻婉约的表演将欲说还休的情态与缠绵悱恻的情愫表达得淋漓尽致,营造出"碧云天,黄花地,西风紧,北雁南飞。晓来谁染霜林醉?总是离人泪"的依依惜别之境。可以说,《萋萋长亭》是将双人舞的语言形式与人物情感表达完美融合的典范之作。

该作品 1998 年荣获首届中国舞蹈"荷花奖"古典舞作品银奖、表演金

奖，2000年荣获首届CCTV电视舞蹈大赛金奖。

《秋海棠》

男子独舞

编　导：张云峰

音　乐：选自何占豪《乱世情侣》

首演时间：2000年

首演演员：武巍峰

【作品分析】

　　舞蹈《秋海棠》根据秦瘦鸥同名小说中主人公的悲惨遭遇创编而成。秋海棠的人物原型是一位京剧名旦，生活在20世纪二三十年代的中国，他因爱情被军阀破相，一生颠沛流离，饱受战乱之苦，最后悲惨猝死。编导根据这一人物悲剧，提取了"破相"这一关键情节，以高度抽象的艺术手法，表现了人物内心的凄惨悲痛。

　　舞蹈可分为三部分。第一部分，幕启，舞台中央放着一个旦角的凤冠头饰，耀眼醒目。凄婉的音乐中，一位身着桃色旦角戏服的艺人佝偻着身子，颤颤巍巍地从舞台右后角走向那顶曾经陪伴他走过人生最辉煌的岁月的心爱头饰，他老态龙钟地挪动，步履间诉说着岁月的沧桑。头冠让他忆起了年轻时的娇美身段，老艺人禁不住轻轻地抛扬起水袖……第二部分，老艺人突然碰触到脸上的伤疤，内心痛苦地焦灼起来。舞者以一连串翻腾和旋转技巧，将悲愤的情绪表达得淋漓尽致。第三部分，老艺人悲伤地将桃色外层戏服脱下来，包裹住头饰，回到初始的佝偻身态，触摸着伤疤黯然离去。

　　男子舞蹈应用中国古典舞身韵中的水袖，在表演上有相当的难度。水袖本为女子舞蹈的道具，蕴含着女子柔美的身体韵律。如何使水袖的舞动完美地融入男旦角色的身体韵致中，使舞蹈既透着旦角的柔媚，又表达出秋海棠作为男性艺人的辛酸苦辣，是一大难点。倘若过于女性化，会有损男子舞蹈的特质；而过于阳刚，又会脱离男旦的角色属性。为了处理好这

个难题，编导一方面在动作神态上对旦角形象加以凸显，比如微翘的兰花指、细碎的圆场步、以水袖娇羞地遮挡脸庞，以及适度使用的"扬袖""抓袖"等水袖技法，舞者举手投足中的柔媚细腻无一不体现出女性之美；另一方面，编导没有局限于传统的水袖使用法则，而是合理运用了男子的一些大幅度翻腾技巧，使水袖在舞者翻腾时进一步延长了舞者的肢体，强化了其内心的悲楚和伤痛，在一张一弛的节奏中塑造出秋海棠这一特殊的人物形象。

艺术是人类的情感符号，情感表达是艺术的重要功能之一。舞蹈艺术更是如此，《秋海棠》的最成功之处就是"以情动人"。在作品的第二部分，编导使用了大量的高难技巧，如旋子转体360度、连续蛮子、急速挥鞭接吸腿转等，将情绪推至顶点。不过，作品中最动人的不是那些高难度的技巧，而是对情感的细腻表达。舞者武巍峰炉火纯青的表演将人物的情感表达得细致入微，如出场时那颤巍巍的步态、迷离的双眼、苍老的表情，与随后的眉头轻挑、莲步轻移、妩媚动情形成鲜明对照。又如高潮舞段，人物内心的悲愤由内而外写在脸上，大幅度的痴狂舞动之后，舞者绝然地双膝跪地，扑伏到头饰前，饱含深情地凝望着象征其舞台人生辉煌的头饰，带着些微颤抖，凄楚地抬起头，无限哀婉地舞动水袖。再如结尾处，舞者满心哀伤地将戏服褪下，小心翼翼地包好头饰，仿若一瞬间从青年美景跌回了枯朽之年。编导对秋海棠人生境况的高度浓缩和巧妙结构，使整个舞蹈的情感起伏跌宕，而舞者武巍峰的精湛演技又将舞蹈提升到出神入化的境界。我们从舞者武巍峰那一颦一笑、一悲一喜的真情流露中，分明感觉他就是那个一生坎坷困苦的艺人秋海棠，秋海棠就是他——武巍峰的表演可谓达到了"人生如戏，戏如人生"的亦真亦幻境界，舞蹈《秋海棠》因为他的表演而拥有了更为强烈的震撼力。作为一个舞者，要想完美地诠释舞蹈作品，不仅需要具有超强的技术能力，而且需要具有细腻的情感表达能力，武巍峰即是如此。

该作品2000年荣获第六届"桃李杯"舞蹈比赛剧目创作一等奖、表演一等奖。

《谢公屐》

男子群舞

编　　导：孙颖

音　　乐：孙颖

首演时间：2000 年

首演团体：北京舞蹈学院

【作品分析】

舞蹈《谢公屐》借用谢灵运与木屐的文学典故，表现了古代文人士大夫俯仰自得的潇洒情态和精神气度（参见图 4-11《谢公屐》）。

孙颖先生的舞蹈作品具有浓厚的文人色彩，注重舞蹈形式与文化内容的契合，情态古朴，动律简洁，充溢着历史文化气息。他有不少作品都是取材自古代文学内容，舞蹈《谢公屐》就是如此。相传南朝宋康乐侯谢灵运喜游名山大川，穿带齿木鞋。为了上下山方便，他把鞋齿做了改进，将死齿改为活齿，上山时去掉前齿，下山时去掉后齿，可以省却许多力气，身体也更容易保持平衡。大诗人李白在《梦游天姥吟留别》一诗中写道："脚着谢公屐，身登青云梯。"编导孙颖先生借用谢灵运脚踏木屐的形象，编词配乐，编排了一个男子群舞。此男子群舞又有男版踏歌之别称，舞者头饰峨冠，身着博袖长袍，脚踏木屐。为了顿踏出节律，编导别具匠心地在屐底安置了数枚小铃铛，凸现了文人雅士和节而踏、悠然自得的洒脱气度。

在汉代，宫廷贵族宴席流行"以舞相属"。每逢饮宴，先一人起舞，然后相属他人，他人起舞回报，冉相属另一人。此时的舞蹈成为上层人士交往、沟通的一种方式，具有一定的

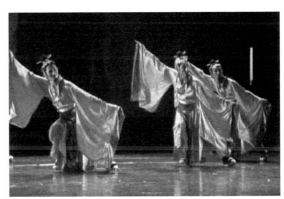

图 4-11 《谢公屐》

娱乐性。《谢公屐》融入了汉代"以舞相属"的风俗,并且舞者以足踏地,双臂大开,似纵情山水,俯仰天地,"游心太玄",展现了文人士大夫潇洒狂放的不羁情怀。

《谢公屐》的舞姿动态在斜塔式、担山式等基本舞姿的情形下,以双脚舞踏为主。上身姿态以长虹式、亮翅式等手臂打开的舞姿为变化基点,甚至将文人士大夫摇头颔首、慢速小跑的动作也融入进来,使得人物动态形象儒雅,又颇具生活意趣。舞蹈起伏有致,顿踏有节,节奏由舒缓到渐快,再到急促欢快,逐渐散发出愈来愈酣畅浓郁的文人气息。舞者不仅在外在形态和动态上接近士大夫的样态,更在内在气度上追求神似,使整个舞蹈流露出悠然自得的气韵。《谢公屐》还别具匠心地将长袖应用到舞蹈当中,舞到酣处,舞者的博袖中甩出两尺长袖,强化了舞蹈情感的宣泄,同时延展了肢体的表现空间,将舞蹈情感推至高潮。

《谢公屐》经孙颖先生几度修改,大胆借鉴了西方踢踏舞步的节奏动律,塑造出中国文人士大夫俯仰自得的洒脱情态,是汉唐古典舞男子群舞的经典代表作。

《扇舞丹青》
女子独舞

编　导: 佟睿睿

音　乐: 古曲《高山流水》

首演时间: 2001 年

首演演员: 王亚彬(修改版)

【作品分析】

《扇舞丹青》是近年来为数不多的古典舞上乘之作。舞蹈以一人一扇的形式,将中国传统书画中的气韵生动之象通过绸扇的盘抹复合、舞者的腾挪转闪展现于舞台,整个舞蹈轻盈飘逸、灵动洒脱,蕴含着中国传统文化所崇尚的形约意丰、淡雅和谐以及天人合一的美学追求。

舞蹈以《高山流水》为音乐背景,整个舞蹈的结构和节奏起伏与音乐

的行进相契合，在动态和审美风格上主要呈现出以下几大特点：

其一，动势轻柔。中国舞蹈自古就有轻柔的传统。《中国舞蹈意象论》指出，中国古代舞蹈有着"以轻见长"的形式风范。汉代傅毅《舞赋》中也有"机迅体轻"之说。在古典舞身韵中，轻柔的动势从最基本的元素——气息的提沉中即可体现出。古典舞身韵的整个气息运用始终贯穿着轻柔的原则，不过，这种轻柔并不是单一的、绝对的，而是体现为以柔为主、柔中带刚的动态特征。《扇舞丹青》可谓将中国古典舞轻柔的动态特质发挥到极致的成功之作。一把淡雅的丝扇带着飘逸的扇裙，在舞者手中盘飞挥舞、收拢复开，如同挥洒泼墨、指点丹青。气息从舞者的手臂、指尖、发丝、眼神中流出，尽情倾泻到舞台空间。流动中的每个静止、停顿都是轻柔而含蓄的，气息蕴藉满怀，复而再度挥洒，时而气若游丝，时而气贯天地，动静结合，收放自如，柔中带韧，轻柔而不失力度。

其二，意境淡雅。编导本人在谈创作经验时曾将此作品的审美追求归结为一个"雅"字。当代古典舞特别是学院派古典舞越来越注重对意境"雅"的追求。"雅"在动作特质上表现为含蓄内敛，绝不大肆张扬。古典舞"圆、曲、拧、倾"的形神动律从总体来讲倾向于"雅"，其身韵的美学追求也重在含蓄。含蓄的美，实际上暗合了中国传统儒家思想强调的伦理道德对情感的规范，典雅内秀不张扬，没有直线条的、充满棱角的身体张势，没有顿挫的、激烈的力的爆发，一切动态优游圆润，按照圆的轨迹以内气控制力的冲撞，使气力调和，收放自如（参见图4-12《扇舞丹青》）。

古曲《高山流水》为舞蹈整个意境的营构铺陈了清幽淡雅的审美基调，"凡画山水，意在笔先"（王维《山水论》），铮铮淙淙的琴音，飘逸的衣襟，彩扇未舞，意境已出。那淡彩的绸扇既是手中妙笔，又是泼洒的丹青。此舞不仅意境清雅，行气运力同样含蓄雅致。远观之，只觉得视野中，一缕盘旋大地间的圆游之气回旋往复、倏忽飘飞，舞者运力精当，没有一分一毫失控之感，充满和谐冲淡之美。

其三，形约意丰。古典舞中的"简"体现为"形约意丰"，"形"为"意"的物质载体，"意"则为"形"的精神表达。具体而言，舞蹈中的

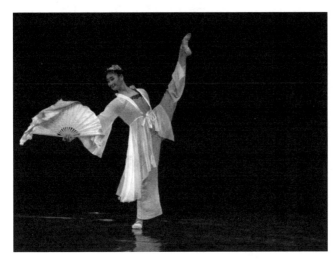

图 4-12 《扇舞丹青》

"形"可理解为舞蹈的各种姿势动态、服装、布景,"意"则可理解为舞蹈所要表达的情感、所要传达的神韵和意味以及所要营造的意境等等。正如严羽《沧浪诗话》所言:"故其妙处,透彻玲珑,不可凑泊,如空中之音,相中之色,水中之月,镜中之像,言有尽而意无穷。"越简单的形式,越易引发观者丰富的联想。在《扇舞丹青》中,无论是舞台背景和服饰还是舞蹈形态,均追求一种简约、淡然的况味,无浓烈的色彩和喧嚣之势。空旷的舞台,淡彩的灯光,清雅的音乐,甚至没有任何布景,给舞者一片自由的天地,给观者一个无限想象的时空。舞者一袭轻衣,动作干净自如,"形约意丰"。

这个作品的雏形是一个课堂的技法作业,编导将其充分扩展、整合,几度修改,始成现在的作品面貌。尽管舞者的身体用力方式有着受现代技法影响的明显痕迹,但这并不影响这部古典舞作品的审美意趣,相反,我们可以从中寻到古典舞发展的新意。

《扇舞丹青》的编导佟睿睿认为,动作语言的突破要根植于古典舞身韵,不能跟现代技法生硬结合。形式无论怎样变化,都不能脱离内容,而是只能成为一种手段,成为编导"入境"的渠道。形式中的动作变化最终还是要服务于舞蹈内容,并与内容有机结合,从而结构出完美的舞蹈作品,

这才是我们最终的创作目的。

舞者王亚彬以细腻的气息收放、洒脱的精神意念、卓越的身体技能，将舞蹈融入内心，表演精湛，让人回味无穷。

该作品于 2002 年荣获第二届 CCTV 电视舞蹈大赛一等奖，同年荣获第三届中国舞蹈"荷花奖"古典舞作品金奖。

《茶倌》
女子独舞

编　　导：刘凌莉

音　　乐：胡晓流

首演时间：2002 年

首演演员：李倩

【作品分析】

舞蹈《茶倌》塑造了一个灵巧、勤劳的小茶倌形象，着重表现了茶倌送茶、倒茶、斟茶等忙碌欢快而又充实的劳动生活，以及他短暂歇息时细细品茶、自我陶醉的生动情景。人物形象较为丰满，在一定程度上拓展了古典舞形象塑造的新视野。

"题好文一半"，该舞蹈首要的成功要素即是对人物形象的挖掘和选择，正如写文章一样，好的选题意味着文章成功了一半。《茶倌》便是如此。

"幺哥，看茶喽！""来喽！"伴随着一声悠长的吆喝声，一个小巧灵活的舞者手持一把长嘴铜茶壶，一连串的单手前桥蹦到台前。欢快、俏皮、活泼的笛子旋律响起，足有一米长的细尖铜壶长嘴十分醒目，吸引着观众的注意力。编导巧具慧眼，挖掘了生活中的平凡小人物形象——茶倌，将世俗生活中的人物形象搬上了艺术舞台。人物服装造型选取了清代的短打和瓜皮小帽，脑后一根长辫，演员女扮男装，眉宇间透着几分机灵。一个成功的舞蹈作品，必然凝聚着编导深厚的生活积累和文化素养。《茶倌》中的人物以古装出现，既增强了人物的形象感，又于无形中回溯了川茶文化中长嘴壶茶艺的悠久历史。

茶倌这一富于特色的人物形象的塑造离不开特殊的舞蹈道具——一把长嘴铜茶壶。这把道具铜壶的外形和持法与扇、剑、巾、袖等常用道具不同，增强了舞蹈的可看性和动作发展变化的可能性。舞者的形态、动态与茶壶密不可分，成为舞蹈的新看点。

《茶倌》的舞蹈动态来自现实生活，川茶文化中有着花样百出的倒茶、斟茶动作，如海底捞月、童子拜佛、芙蓉花开、苏秦背剑、香茗敬佛等等，人们品茶论茶时会刻意关注，因而成为一种民俗文化。编导从诸多的动作和姿态中加以挑选、糅合、提炼，并合理地发展变化，创作出不少令人印象深刻的舞蹈动态。比如，搬朝天蹬将茶壶平托于脚掌；将茶壶长嘴从身后扛于肩上，反手倒茶；将茶壶环状把柄套于右脚踝，顺势搬起后腿，然后前屈膝盖倾斜茶壶嘴探身倒茶；双手举壶过头，壶嘴冲身后，慢下腰倒茶，等等。一把偌大的茶壶竟然在小小的身躯周围上下翻飞，舞者驾驭茶壶的娴熟程度丝毫不逊于真正茶倌的斟茶技术，长长的壶嘴舞动起来有如剑锋之势，仿佛清流注入茶盏之中。

舞蹈的点睛之笔在其平凡细致之处。繁忙的劳动之余，得空消歇，小茶倌就势一坐，长长地吁了一口气，手捧一杯大碗茶，享受着碗盖磨碰碗沿发出的悦耳声。他将茶叶轻柔地吹散到一边，美美地呷上一口，真是沁人心脾的好茶啊！这一小小的细节将人物的性格刻画得更为细腻、生动，使舞蹈更具生活化和人性化。

以俗为雅、雅俗共赏是这个舞蹈最为成功的地方。古典舞长久以来以书香墨韵、琴音棋艺、自然山水、梅兰竹菊或诗书史卷中的人物和事物为主要表现对象，很擅长表现此类以"雅"为审美取向的题材。《茶倌》却与之相反，以一个俗世中的平凡小人物为表现形象，在古典舞的题材选择以及人物形象的塑造上给我们提供了很好的范例：古典舞也可以表现"俗"的人物形象。茶倌在日常生活中的原型，无论是那肩搭毛巾、手持茶壶、添茶倒水的行为动作，还是终日穿梭在嘈杂环境中的忙碌身影，似乎都无法与高高在上的"雅"文化扯上关系。生活中的茶倌是市井文化中的小人物，然而舞蹈《茶倌》却以真挚细腻的情感表达、生动形象的人物塑造登

上了大雅之堂，化俗为雅，亦俗亦雅，让人倍感亲切。雅和俗在艺术创作中实际上并没有严格的界线，只要编导能够以独特的艺术构思和符合人物性格的舞蹈语汇，创作出具有文化蕴涵和审美意趣的作品，就能够感染和打动审美需求日益提高的观众。从这个层面来讲，古典舞的发展确实需要一个百花齐放的多元探索空间。可以说，《茶倌》给审美疲倦的观众送来了些许难得的新意。

该作品荣获2003第七届"桃李杯"舞蹈比赛中国古典舞少年组剧目创作一等奖、表演三等奖。

《岁月如歌》
女子群舞

编　导： 李楠

音　乐： 剪辑自赵季平《大红灯笼高高挂》

首演时间： 2002年

首演团体： 四川省舞蹈学校

【作品分析】

舞蹈《岁月如歌》以一群练功学艺的孩子为表现对象，赞美了她们不畏严寒酷暑勤学苦练的顽强精神，表达了逝者如斯、岁月如歌的伤逝感怀。

熟悉的练功房，熟悉的早功场景，编导将一群孩子初进校门，每日学习练功，一起闯过难关，直至毕业告别这样一个学艺的过程，高度浓缩在一个8分钟的舞蹈作品中。舞蹈开始，一个小女孩穿上舞鞋的细节点明了人物和场景——第一次穿上练功鞋的欣喜，深藏在多少人的心底啊。随后是"提沉冲靠"磨韵阶段，孩子们开始了共同的学艺征程。练功房中经常可见某个孤单的身影，倔强的练功孩子暗暗遵从着"勤能补拙"的古训，无数次排练、演出，大家一起经历艰难险阻，大集体对个人给予帮助和关怀，直至最后拍摄毕业照、深躬谢幕，等等，以舞蹈本身来表现孩子们学习舞蹈过程中的酸甜苦辣，可谓贴切又明了。

《岁月如歌》的舞蹈语汇较为简洁，以手臂、双腿的直线延伸为主，技

术技巧的使用自然恰当，符合舞蹈情感的发展变化。为了塑造 24 位女孩温暖而又团结的集体形象，编导运用了卡农等手法来结构舞蹈织体，如实表现了练功房中孩子们不知疲倦、精益求精的练习场景。在构图上，编导采用了点面结合的方法，领舞演员的深情演绎和群体舞者的集体表演协调一致，相得益彰。

舞蹈音乐使用了戏曲中的锣鼓点，将人们引入"冬练三九，夏练三伏"的特定情境，女声哼唱又将孩子们心中柔软的情愫和坚定的信念呈现为一首动人的歌。这些饱浸汗水的时光，不仅令以身体为情感表达媒介的舞蹈、戏曲从业者产生情感共鸣，而且使普天下有着辛勤学习经历的观者产生心灵共振。

孩子们在舞台上忘情的演出深深打动了每一位观众，特别是拍摄毕业照时那一张张满含泪水的笑脸，在真切地诉说着她们内心的留恋和不舍。每年夏天，都会有一群年轻的身影离开校园，会有一张张含泪的笑脸定格在记忆相册。在人生的旅程中，人们总会对某一段时光刻骨铭心，难以忘怀。四川省舞蹈学校的舞者们以舞蹈演绎她们自己的如歌岁月，在舞台上抒发着内心真实的感受。

无悔的青春磨砺中，满是记忆的片断——摸爬滚打、伤痕累累、磨破的舞鞋、受伤的疼痛……那如歌的岁月令人难忘。不记得多少次摔倒，甚或受伤，疲惫地倒在地板上，任汗水将衣衫湿透；不记得多少次遭受挫折，偷偷躲在一角，任不争气的泪水冲泻而下……难忘最后的毕业汇报演出，无限留恋，伤感告别。深深地鞠上一躬，对那些甘为蜡炬、严厉又和蔼的老师们，对那些可亲可爱、情同手足的伙伴们，对那段刻骨铭心、饱含汗水和泪水的青春记忆……岁月一如既往地流逝，将这一切铸成一首青春不老的歌。

该作品 2003 年荣获第七届"桃李杯"舞蹈比赛群舞古典舞创作二等奖、表演一等奖；2004 年荣获第六届全国舞蹈比赛创作一等奖、表演一等奖。

《千手观音》

群舞

编　导：张继刚

音　乐：张千一

首演时间：2004年

首演团体：中国残疾人艺术团

【作品分析】

《千手观音》是著名编导张继刚根据佛教千手观音的形象，为中国残疾人艺术团打造的群舞作品。金光四射、佛光普照，十几位听障姑娘手臂分合，如莲花绽放，在无声的世界里塑造了一个平和仁爱、雍容大度的千手观音形象（参见图4-13《千手观音》）。

张继刚具有敏锐的感受力，有感于石窟壁画中精彩的千手观音像，心中生发出千手形象无限可能的形式美。他编导的《千手观音》最吸引人之处，便是观音正面千手顺次打开所产生的一系列奇丽的视觉效果。

张继刚擅于运用最简洁的舞蹈动机，发展出非凡的视觉效果和形式结构，同时紧扣舞蹈所要表现的中心主题，《千手观音》即是这一编导手法的典型代表。正如他自己在一次访谈中所言，《千手观音》始终坚持手臂上的变化，这种变化气象万千，既在情理之中，又在意料之外。这个舞蹈作品没有大的舞台调度，没有跳跃、旋转，主要在观音千手散开的基础舞蹈动机上生发出万千种变化，整个动作如同金莲花瓣绽开一样绚丽多姿、金碧辉煌。即使在队

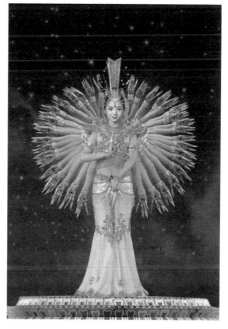

图4-13 《千手观音》

形发生变化时,这种宏伟壮观的金色气象也丝毫没有被削弱。张继刚以其独特的审美意趣和高度统一的舞蹈语汇,将手臂变化的纯粹形式推到极致,体现出卓越的形式创造能力。

舞者们纵向列队,所有人的头和身躯严格对齐,这样观众就只能见到第一位舞者的面部,保证了千手观音千手一体的造型。实际上,这个造型并不是张继钢首创,在之前的各种舞蹈中并不少见,但张继刚充分利用千手观音这一佛教形象,展开合理的想象,以整齐有序、放射感极强的手臂动作呈现出看似有规律、实则瞬息万变的开合动态,给人带来强烈的视觉震撼。

张继钢特别重视《千手观音》的内在神韵和他所要传达的精神意涵。领舞者邰丽华那面色祥和、心如止水又无比仁爱的神态正是张继刚的这个舞蹈作品所需要的,观音本是普度众生的慈悲神灵,大写的"爱"正是这个作品所要表现的主题。

《千手观音》在此之前有过一个版本,编导是高金荣女士,作品多次演出,并荣获 2003 年第七届"桃李杯"舞蹈比赛群舞优秀奖。该版本将敦煌舞姿融会其中,运用敦煌舞 S 形的独特身态,加上有聚有合的队形变化和舞台调度,使千手观音由一个固定的坐像散开为诸多身像的聚合体,具有浓郁的中国传统古典舞的审美意味。相比而言,张继刚版的《千手观音》更注重金光四射的恢宏视觉效果,而高金荣版的千手观音则更侧重古典舞敦煌舞派的舞姿动态变化。

《七步》

男子双人舞

编　导:田劲、顾佩英

音　乐:不详

首演时间:2004 年

首演演员:李楠、汤成龙

【作品分析】

舞蹈《七步》以三国魏时曹丕、曹植兄弟二人"七步诗"的历史典故为蓝本,通过肢体语言揭示了兄弟二人的复杂关系,将曹丕的残忍狠毒和曹植的痛苦郁愤生动形象地表达出来。《七步》并没有以讲故事的方式来重现这个历史故事,而是极为概括地抽取了兄弟二人之间的紧张关系作为切入点,发展出一段节奏紧凑的男子双人舞。舞蹈的立意和编排都显示出编导不俗的艺术构思和创作能力。

"七步诗"的历史故事早已妇孺皆知。曹丕限曹植在七步之内作一首诗,否则就处死,曹植脱口而出六句流传千古的五言诗:"煮豆持作羹,漉豉以为汁。萁在釜下燃,豆在釜中泣。本自同根生,相煎何太急?"曹丕羞愧难当,放弃了恶念。"七步诗"的故事有其独特的历史文化背景,曹丕、曹植同为曹操之子,并且是一母同胞。曹植自幼聪颖过人,曾一度被曹操视为太子人选,后因行为放任惹怒曹操,太子之位遂落于曹丕。曹丕即位后因之前的太子之争嫉恨在心,处处为难曹植,舞蹈《七步》即表现此典故。《七步》以不同动态风格的肢体语言塑造了两个具有不同性格的人物形象。曹丕动作蛮横、粗野,透着一股狠劲,而曾被谢灵运认为"才高八斗"的曹植,动作相对文弱、被动,却不失内在力量,充分体现了编导对人物个性的深入挖掘和恰当把握。曹植是建安诗坛最杰出的诗人,才思敏捷,其文学作品注重艺术表现,词藻华美,代表了建安诗歌的最高峰,被钟嵘的《诗品》赞誉为"骨气齐高,词采华茂"。其中"骨气"二字,也正是曹植追求人生理想的高渺心志和对人生境遇的愤懑不平的体现。这一点在舞蹈中得到了较为细致的体现,曹植面对曹丕的步步紧逼并不是一味地忍让和退却,虽然他在人物关系中处于被动状态——曹丕总是先发制人,但是曹植却始终不卑不亢,骨子里透着韧劲和抗争。从这个角度讲,他在七步之内所作的七步诗正是内心不屈意志的迂回表达。在二者关系的处理上,编导除了确立曹丕主动、曹植被动的主体导向之外,在舞段编排上也充分考虑到了空间的高低对比,以及两人力量的相吸与相斥,编织出时而同步、时而错落的人物动态关系,并适度使用了托举动作,使整个舞蹈气息流畅,

动静相间,视觉效果丰富多变。

编导充分调动了肢体语言,虚拟出酒杯、刀刃等舞台道具,形象地刻画了曹丕对曹植的百般倾轧和陷害。舞蹈末尾的细节处理体现了编导的巧妙构思,曹丕逼弟弟曹植喝下毒酒,曹植深为这份兄弟情谊所伤,愤怒绝望地拂开了曹丕假仁假义关切的袖子,曹丕恼羞成怒,从背后将利刃猛然插入弟弟肋间。在这里,编导并没有真正使用舞台道具——刀,而是让曹丕以手为刀,从曹植身后猛插入肋间。那一刻,曹植的愤懑悲伤、绝望痛心,曹丕的狠毒阴险、暴戾虚伪尽显无遗。

《七步》借用历史典故中的人物形象,以独具创意的艺术构思编织了一段有着复杂的人物关系的双人舞,在一定程度上也影射了当今社会中并不少见的尔虞我诈、明争暗斗的人际关系。

该作品于 2004 年荣获第六届全国舞蹈比赛创作、表演一等奖。

《屈原·天问》

男子独舞

编 导:梁群

音 乐:丁峰

首演时间:2006 年

首演演员:李庚

【作品分析】

《屈原·天问》采用男子剑舞的形式,表现了屈原对天地自然的仰天长问以及他处于人生转折之际的苍凉心境。伟大的浪漫主义诗人屈原忠君爱国,却惨遭放逐,最终投身汨罗江。自孔子以来,大多数文人都以辅君治世为人生最高理想,然而现实却并非他们欲求的那样光明和通坦,于是通过文学作品抒发胸臆成了他们的首要选择。屈原写作《天问》实际上是以天问抒发己问,抒胸中爱国之忧思,发心中淤积之愤懑。在诗中,屈原以问句的形式一连提出了一百七十多个问题,涉及天文、地理、文学、哲学等诸多领域,他那通天达地的思维和纵横捭阖的气度让后人无不赞叹。《天

问》是一篇指天问世的雄奇之作，体现了屈原对传统观念的大胆怀疑和追求真理的科学精神，闪耀着思辨的灼灼光辉。屈原也成为后代文人敬仰追慕的精神标杆。

《天问》内涵丰富，思辨性强，用一个舞蹈作品去呈现这么复杂的宇宙命题、人生况味，是非常困难的。因此，编导并没有直接用舞蹈去诠释《天问》的内容，而是重在表现屈原对天长问时的情态和心境，选择了屈原与《天问》二者合一的视角。

舞蹈采用了 ABA 三段式结构。第一段为慢板，幕启，爱国诗人屈原手扶一柄青铜剑仰天屹立，将观众带入他惨遭放逐的凄凉境遇。"上下未形，何由考之？""八柱何当，东南何亏？""九天之际，安放安属？""阴阳三合，何本何化？"从《天问》原诗中摘取的几句男声念白荡气回肠，将屈原内心的疑问直白道出。舞者持剑昂首阔步，展臂前行，似乎在追忆他当年担任三闾大夫时怀抱一腔热血为楚国日夜担忧、奔走的情形。第二段，音乐骤急，是徒手舞段。舞者动作幅度增大，动势增强，揭示出屈原暴风骤雨般的内心斗争以及愤懑满胸的挣扎和无奈。第三段为铜剑出鞘舞段。音乐在激烈的高潮之后，重归慢板。楚怀王不听屈原的劝告，前往武关，被扣押在秦国，客死他乡，楚国形势岌岌可危。屈原听闻这一切，顾不上被流放的凄苦心境，一心担心国家的存亡，心中积郁的愤恨倾泻而出："天何所沓？十二焉分？日月安属？列星安陈？……"手中的铜剑似乎也和他一起指天问世，舞蹈结束于屈原仰天垂剑、扬手问天的姿态。

男子剑舞惯常用来表现男子刚劲英武的凌厉之气，剑在整个舞蹈作品中起着意气先行的作用。然而在《屈原·天问》中编导却一反惯例，没有安排屈原持宝剑一味地劈砍崩撩、斩挑提刺，而是让他手持带鞘铜剑，剑随人舞。总时长 6 分钟的舞蹈，前 4 分钟剑一直未出鞘，这样的处理吻合屈原作为浪漫主义诗人的文人而不是武士的形象，剑在这里实际上成为屈原宏图远略、理想抱负的象征。剑未出鞘实际上也暗示着屈原为国忧思、奔走的赤诚之心不被接纳，内心的雄才伟略没有可以施展的方寸之地，郁郁而不得志。遭受小人谗言被流放，又逢国难当头，屈原内心苦楚悲愤，

近于崩溃。所有这一切到了无法承受的时候必然倾泻而出，正如未拔出鞘的铜剑最终必然出鞘。在这里，剑即是人，人即是剑，人剑一体。剑舞本是以帅、柔、矫、脆示人，舞台上屈原的舞动却饱含沧桑，不见敏捷，也不见锐利，每一次用力的穿刺之后都是深深的无奈。在舞动之中，剑似乎也成了屈原问语苍天的情感载体。

为了塑造屈原的爱国形象，舞蹈的主要动态呈现出以下几个特点。其一，舞者体态始终保持上背微扣，准确地抓住了一个历尽坎坷、命运悲惨的文人的形象特征。屈原的体态不可能是后世那些潇洒倜傥的文人风度翩翩的张扬形象。舞者的肢体形态，特别是双腿的形态，以屈腿90度居多。在诸多抬腿、跳跃、旋转动作中，或单腿外开屈膝，或前腿延伸，后腿收屈90度，或单腿为轴，旁腿90度屈曲旋转，几乎没有两腿笔直腾空跳跃、大开大合的舒展动作，这与上身肩背内扣的体态相呼应，共同塑造出屈原这一命运多舛的伟大诗人的外在形象。其二，作品多处使用了疾步奔走的动作，表现屈原急切的内在情感。屈原双臂张开，仰天直腿向舞台左后区疾步奔走，或返身直臂，以剑指迎面而来，疾步奔走。其三，动作质感以顿挫、凝重为主，虽有不少跳跃翻腾动作，但落地后，舞者有意将重心放低，且加以顿挫，向下微颤，似乎是从内心深处发出叹息。

舞蹈音乐综合运用人声念白、古琴、箫、琵琶、鼓等元素，首尾出现古韵悠长的《天问》诗句男声念白，摘取了诗中屈原对"天"的仰问，而并未全面呈现出原诗对日月星辰、山川河流以及神话故事、历史传说与史实的诘问，寥寥几句念白，起到以一当十的效果。

该作品于2006年荣获第八届"桃李杯"舞蹈比赛中国古典舞A级青年组剧目创作三等奖、表演一等奖。

《粉·墨》

舞蹈诗

编　导：梁群、欧思维等

音　乐：丁峰等

首演时间： 2009 年

首演团体： 北京舞蹈学院古典舞系

【作品分析】

《粉·墨》是以中国古典舞的身韵和技巧为基本语言，融会剑、袖、扇、伞、跷、裙等道具服饰元素，结合诗、画、乐等艺术形式，以写意性的诗化表达，对中国古典艺术精神进行的一次寻根探索与诠释。

粉墨，即绘画用的白粉与黑墨。而白与黑，则是阳与阴的象征。粉墨是中国传统艺术色彩的一种呈现形式，编导从唐代张彦远的"墨分五色"（浓、淡、干、湿、焦）观点中获得创作灵感，同时将中国传统绘画的空间意识用于舞蹈的空间建构和编排调度，将作品分为五个篇章，即解、形、体、淡、色，分别代表五个不同的视角，其中蕴含着中国儒释道、易经八卦、戏曲、水墨等传统文化因子。

解： 太极阴阳流转，刚柔并驱，舞者身体强调直线开合与圆转的动态。此段无处不体现着阴阳交融，是对太极卦象的形象化、艺术化演绎。舞者的动作质感突出刚柔对比。天幕视频中，墨色于水中氤氲四散，舞者刚劲有力地直线条蹲起，云转中腰，糅合太极动作，以腰为轴，8 字圆转，上下相随，意喻刚与柔的圆转融合。舞者手臂有力地开合，伴随浓墨倏忽奔涌，舞者四散开来，墨色扩染。两束圆形顶光笼罩左后、右前两组舞者，似阴阳二鱼之眼，中间二人一前一后、一上一下、一左一右，你来我往，循环往复。舞者腰腹转动，带动整个身体开合流转，似卦象中的圆转之势。两组舞者围抱圆心一人旋转，亦如太极负阴抱阳的转势。众舞者以曲线流动，则是对太极圆形的解构。

行： 三寸跷的运用使得女子之"行"出现多变的袅娜体态。跷的使用令女子行走时重心归于半脚尖，身体为了平衡自然会出现左右微摆控制之势。编导以女子平衡时的微妙体态为基点，生发出左右、前后 S 状三道弯，又在其行走时加入突然深蹲的动态，令女子之"行"蜿蜒灵动、摇曳生姿。细碎的脚步蕴含古典舞的气息，穿行流转于整个舞台。翠色的衣裙、粉色的跷鞋，以及手中的绿枝，无不体现着东方女子独特的韵致。整个舞段充

盈着一种清新的盎然之意。

体：钟馗和鬼魅，舞动中带着浓郁的"戏"之意味，亦是作品中浓墨重彩的一段。音乐采用了戏曲打击乐，陡增灵异之趣。硕大的红椅是舞美的惊艳之笔，书生的白衣与钟馗的红扇、红袖，以及笼罩整个舞台的红光，烘托出红之灵魅。冤屈的女鬼群舞，红色的水袖起伏翻飞，宣泄着诉不尽的哀伤之情。此段落体现了中国传统文化中独特的鬼怪之说，表达了编导对天地自然及生命情愫的另一种理解和思考。

淡：以中国传统水墨为底色，诠释了各种自然生命意趣。黑白水墨画卷中，几尾艳丽的锦鲤与临江寒钓的老翁嬉闹。黑白相间的长袖飞舞，倾泻着画家的笔意，圆拱形的月亮门下弥漫着浓情蜜意，一把粉色的油纸伞道尽了恋人的悲欢离合，飘渺山水间翱翔的孤鸿言说着旅行中的孤傲和旷达。

色：黑与白是传统中国画的基调。男女舞者着层层叠叠的黑白色长纱裙，男舞者白纱在外，女舞者黑纱在外。舞动中，黑白层纱翻扬裹覆，呼应着首段太极黑白阴阳的交融盘桓。节奏铿锵有力，墨色飞舞，虚白流动，演绎着中国传统文化最核心的生命情调。结尾处水袖口的一抹嫣红，似是传承中国传统艺术精神的初心（参见图4-14《粉·墨》）。

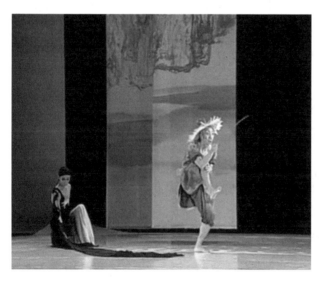

图4-14 《粉·墨》

《粉·墨》体现了中国古典舞审美探索前进中的包容性、多元性，其以文学、绘画作品中的艺术形象为舞台创作意象，体现了中国传统艺术中的活泼生趣与虚灵的审美意趣。《粉·墨》的创新是一场增益之行，是在古典舞追求极致精简的舞台审美过程中寻求突破，反向溯源，借沟通诗乐画等传统艺术底色，以多向包蕴为手段，进行多维层次的审美创新探索，以此孕生出诗情画意、乐舞相融、色彩绚烂、鲜明灵动的艺术形象，综合呈现了中国古典艺术的诗化语境及丰富意象。

该作品最初创作于2009年，复排于2016年。复排后的版本在整体形式上更为完善，不仅注重运用舞蹈本体语言，而且综合运用服装、化妆、道具、灯光等，营造出冲淡和谐的意蕴及中国画的意味。可以说，该作品实现了中国古典舞课堂教学实践、作品创作、舞台表演的高度统合，标志着中国古典舞的创作进入了一个全新的阶段。

《丽人行》

群舞

编　导： 韩真、周莉亚等

音　乐： 刘彤

首演时间： 2016年

首演团体： 重庆市歌舞团

【作品分析】

群舞《丽人行》是舞剧《杜甫》中令人印象深刻的经典舞段，其创作灵感来源于杜甫的同名诗作，描绘了大唐盛世的长安仕女们出行的情形。她们身着绫罗，妆容雍容华贵，身姿端庄傲雅，眉眼娇媚散淡，步态慵懒悠然，呈现出一派富丽堂皇的皇室贵族气象，与舞剧中的兵车横行和难民遍野形成强烈对比，揭示出繁华外衣下的重重社会危机。

杜甫生活于唐朝由盛转衰的历史时期，他借《丽人行》一诗讽刺杨氏兄妹的奢靡铺张、骄奢淫逸，暗讽君王昏庸与时政腐败。舞蹈并没有按照原诗的结构来复现诗中景象，而是以写意的手法，抽取出诗中丽人的姿貌

意态,将其转化为独具韵味的舞蹈语言,突出丽人们的华美外装及闲适情态。编导紧贴原诗人物形象,呼应原诗"无一刺讥语,描摹处语语刺讥"的高妙文法,以丽人的丰美娇态来反衬战乱难民的悲惨凄苦。

舞蹈在情绪发展上可分为三部分。"三月三日天气新,长安水边多丽人。"第一部分,一位古装丽人的背影自台前出现,远处是静静伫立的众仕女的剪影。丽人双臂一字平伸,广袖舒展,身后拖曳着巨幅长裙摆。她一步一顿,缓缓而行,尽显端庄矜持、雍容大气。这就是杜甫《丽人行》中描写的杨贵妃的舞台亮相。行至台中,杨贵妃优雅回身,抬眸浅笑,轻舒腰身,慵懒斜倚。众仕女仿若从岁月的尘封中一起苏醒,随着贵妃施施然而动(参见图 4-15《丽人行》)。

丽人们"态浓意远淑且真,肌理细腻骨肉匀",头梳高髻,"翠微㔩叶垂鬓唇",身着盛装,"珠压腰衱稳称身"。身形起伏间,丽人们以宽袖掩面,倏然仰头向后拗过脖颈,似不堪承受繁复头饰的重压,又似小憩之后伸懒腰。她们双手拱袖于胸前,姿态庄重,膝盖屈伸,步步起伏,迤逦而行。这是舞蹈中"行"的主题动作。

丽人们身着宽大披风,其舞姿强调雕塑感。受衣裙的限制,她们上身

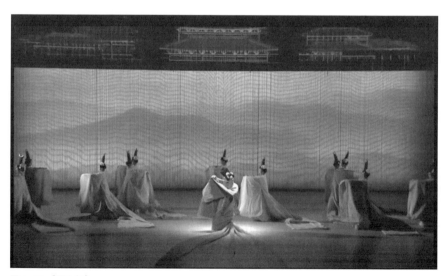

图 4-15 《丽人行》

的动作幅度远大于下身。丽人们的剪影好似一尊尊姿态各异的陶俑，错落有致，顿挫向下，如泥塑突然龟裂，簌簌掉落泥土，又如陶俑复活，节节律动，充满了古韵意趣。随后，贵妃微眯双眼，端起宽袖缓缓旋转，亦如舞俑般端庄。因衣衫繁累，丽人们步履缓慢，却步步生韵。宽大的袍裙以雕塑之形写丽人高贵之态。

第二部分，丽人们小步挪移，四处行进，之后向中场聚拢，她们突然四散向外折腰，如繁花盛开，又甩袖掩面，折腰展臂。原地向四个方向"行"进，主题动作再次得到强化。丽人们轻褪宽袍，卸掉身上重重羁绊。此部分的腿部动作幅度增大，主题动作为顺侧顶胯，左右摆手迈步，大幅度地仰头绕颈折腰。摆脱了长裙宽袖束缚的丽人们跟随内心的自由节奏，尽情享受春光。她们或急速旋转，戛然而止，或轻掩樱唇，碎步挪移，或扶额倾身，巧笑倩兮。她们或三两一组，或独行赏景。这一段落，舞者的动态从之前的多手舞、少足蹈，逐步扩大动势范围，加大动作密度，增加动作层次，舞蹈语汇呈递进式变化，多手舞，且多足蹈。

第三部分，丽人们斜卧，小腿微翘，芊芊玉手对镜点朱唇，似是踏青途中困乏，在草地休憩，稍做整妆。"暖风熏得游人醉"，贵妃单膝支肘，呈微醺之态，又手扶额鬓，轻闭双眼，似是小睡片刻。斜阳日暮，丽人们起身，款款离去，留下一片馨香，好一幅"日暮晚归图"。

在动作语汇及审美风格上，该作品体现出独到的创新。其动作编创在古典审美的基调下，以汉唐舞蹈体态及语汇为基本元素，结合现代发力技法，参照原诗作中丽人们的闲散悠然之态，创造出一套独属于杜甫笔下丽人的舞蹈语汇，展现出一种独特的古典韵致。舞蹈动态着重表现丽人们的慵懒之态，体态造型以旁倾、斜倚为主。编导以头颈斜依、仰头斜身等舞姿来塑造丽人们的慵懒闲散形象。其中，倾头、折腰等为基本动机——以腰为发力核心，快速向后折仰胸腰，且多次出现平仰后倾头部这一动作。动作质感追求缓慢中的快速动律。

舞蹈的整体动作悠然徐缓，却又顿挫有致。动作节奏慢中有快，快中突慢，古韵中交织着现代审美气息。丽人们着袍舞动时有汉舞的古朴、顿

挫，褪袍后又有唐舞的流畅、洒脱。在汉唐舞蹈的动态基础上，整个舞蹈体现出一种不徐不疾、不紧不慢的慵散之风，丽人们的举手投足中透着漫不经心，却又从容优雅、仪态万方。

舞蹈的服装设计考究，颇有新意。盛唐以后，宽袖衣衫成为主流，且只有贵族女性才能穿开胸衫。舞蹈的服装设计依据史实，却未拘泥于史料及原诗，而是适当进行了艺术化的夸张。虽演绎盛世繁华，却无浓烈艳丽色泽，服装在素雅的绢纸色中透着古韵，既贴合历史人物身份，又能体现出现代审美意趣。杨贵妃十余尺的长裙拖摆，点明了其异于常人的尊贵身份和地位，也体现了其服饰极尽奢华之感。丽人们褪下层叠外罩，裙摆堆叠，面料挺括，具有纸塑感，没有珠光宝气和绫罗绸缎，却也演绎出"绣罗衣裳照暮春，蹙金孔雀银麒麟"的贵重繁复质感。据编导介绍，为了体现衣裙的蓬松感，服装内衬确为纸做，独具匠心。舞者的妆容，额贴花钿，颊点面靥，"朱唇一点桃花殷"。人物的服装、妆容和发型，与别具一格的舞蹈语言共同渲染了作品的古雅之美。

通常情况下，舞蹈作品的音乐旋律会随着段落结构的变化产生快慢变化，而《丽人行》的音乐旋律自始至终悠长而又舒缓，在此基础上，依据舞蹈情绪的层层递进，加入弦乐及锣鼓等打击乐，以推进情感的发展。"小弦切切如私语"，琵琶与古筝交相呼应，钟磬叮咚敲击，如燕语呢喃，鼓声强劲有力，鸣锣声厚重悠远，仿若穿越千年的回响，宣示着唐朝盛世的宏大辉煌。

舞剧《杜甫》于2016年荣获第十届中国舞蹈"荷花奖"舞剧·舞蹈诗奖。2018年《丽人行》作为剧中的一个精彩舞段，在各媒体广为流传，深受好评。

《纸扇书生》

群舞

编　导： 胡岩

音　乐： 孙殿东（部分）

首演时间： 2017 年

首演团体： 北京舞蹈学院古典舞系

【作品分析】

《纸扇书生》塑造了一群手拿纸扇的少年书生或灵动或儒雅或谐趣或豪放的艺术形象，表现了书生们风度翩翩的文人气质和逍遥自在的人生情态。

舞蹈从结构上可分为三段。第一段，小快板。古筝乐音响起，一位英姿少年手持纸扇，急速奔走，呼唤伙伴们。鸟鸣声声，欢快的笛音中夹杂着孩子们的嬉笑声。手执纸扇的少年书生们迈着轻松的步伐走上台来。他们前后俯仰，伸手点指，玩闹谈笑，妙趣横生。第二段，慢板。所有书生聚拢一隅，左侧两位书生似是相向吟诗作赋，高谈阔论。书生们摇扇交谈，互诉人生理想，尽显谦逊儒雅。第三段，铿锵有力的节奏声中，书生们顿挫开合，豪气万千，小小的纸扇寄托着书生们"为天地立心，为生民立命，为往圣继绝学，为万世开太平"的人生理想和家国情怀（参见图 4-16《纸扇书生》）。

舞蹈动态上，作品着意表现了书生挺拔的身姿和文质彬彬的意态。编导胡岩在谈及创作时，用"趣""雅""狂"三个字来概括作品想要表达的书生气质，因而在身体动态方面，作品在谐趣、儒雅、豪放的动作风格上进行了探索。如仰身腆腹摇扇时体现出少年的诙谐幽默，惬意抖扇时表现

图 4-16 《纸扇书生》

出少年的洋洋得意，翻转抛扔扇子传递出少年的活泼灵动，盘复抹扇表达了少年的豪气云天，俯仰点扇又展现了少年的洒脱超然。

舞蹈采用了动静结合的表现手法，加以丰富的调度变化，呈现出多层次的形式感。比如舞蹈开始，一书生动，众书生静，点动将静止的线一一激活。第二段，群体大圆环调度后，两位书生对谈，随后静止观望，众书生起舞流动，呈点状散开，又以单手点指舞姿逐一连缀合并。编导也运用了多变的舞蹈织体，将书生分置不同层次，分合之中错落有致。比如第二段，书生们前后俯仰，上下翻扇，之后于舞台左右分为坐姿和站姿两组，以赋格的形式分做舞句。再如第三段，书生们变化为一方阵，以卡农的形式逐排开合扇并起落，灵活多变的形式丰富了视觉效果。

少年不识愁滋味，《纸扇书生》不同于传统的文人形象——诸如舞蹈《谢公屐》中心怀天下又寄情山水的文人士大夫，少年对世界充满探求的欲望，同时亦有高远的抱负和理想。少年书生虽没有功成名就的人生经历，却比文人士大夫多了一份锐气与狂放，一份独属少年人的精神气度。与此同时，舞蹈也充满生活情趣，从鸟鸣、孩子们的笑声，到书生们充满好奇的出行游逛、指点追逐、端坐时脚掌不住地拍打节奏，诸多细节都体现了编导对少年真切情态的恰当把握，凸显了书生灵动活泼的一面。

纸扇是书生情态的寄托，是书生翩翩风度的象征。折扇是中国传统文化中的一个重要符号，体现了文质彬彬的文人意趣。中国古代文人有题文留墨的雅好。起初，扇面多为书而不画，宋代文人画兴起后，折扇逐渐成为诗、书、画、印的舞台，成为文人彰显独特个性的表意媒介。扇骨由竹制成，意喻"气节"，扇子摇动，有风拂面，一扇在手，气节风骨伴身，所以文人对折扇情有独钟。扇上的书画艺术，造就了中国独特的扇文化。编导在学习川剧扇子功的过程中产生了创作灵感，继而展开联想，结合中国文人执扇吟哦的经典形象，创造出鲜明生动的纸扇书生形象。

该作品于2017年获第十一届中国舞蹈"荷花奖"古典舞提名奖。

《墨舞流白》

群舞

编　导：刘震、崔睿等

音　乐：阮昆申

首演时间：2017 年

首演团体：北京舞蹈学院青年舞团

【作品分析】

《墨舞流白》以写意性的艺术手法表现了书法过程中笔墨与留白的辩证关系，着意体现了飞舞的墨迹和流动的虚白之间相依相生、阴阳和合的气韵，具有丰富的艺术意蕴与生命意象。

舞蹈在结构上可分为三段。第一段，舒缓慢板。舞台右区出现一位执笔落墨的白衣舞者。灯光切换，一方巨大的砚台出现在舞台正中，黑衣舞者腾空跃起又急速旋转，团身落于砚台上，意示墨汁流入砚池，旋起小小水花。白衣舞者跃上砚台，180 度控腿似执笔运墨（参见图 4-17《墨舞流白》）。大提琴悠扬深情，似执笔者笔端满蘸情感。水声汩汩，象征墨色的四位黑衣舞者翻滚、旋转、腾跃、飞奔，意喻墨汁随笔飞舞流动。琴音震响，白衣舞者端坐中央，以右手水袖为笔，静心运筹墨色。

第二段，急速快板。笔端之黑白变化，外化为黑白舞者的飞舞流动，更多的白衣舞者腾空而入。舞者黑白分组，白色裹挟着黑色翻卷腾挪。白衣舞者们右臂的长水袖所过之处尽显飞腾之势。急速的鼓点和嘈嘈切切的琵琶声响起，墨意在流白的搅动下延展、翻腾。白色水袖在舞动中以更多的主动性带引墨色，或上下翻飞，或左右旋转。墨色最终落在一处，音乐戛然而止，时空仿佛瞬间凝滞。

第三段，抒情慢板。水声滴答，白衣书法者上前，细细琢磨笔墨的意态呈现。墨色仿佛读懂了他内心的执着追求。墨色与虚白仿佛沾染了书法者的生命灵气，人与笔意、心意瞬间相通。舞蹈结束在黑白蜿蜒连缀的动势中，巨大的天幕垂下，一笔潇洒劲逸的书迹斜贯白色幕帘，凸显了墨与白相生流转的关系。

图 4-17 《墨舞流白》

黑为墨，白为纸，留白是中国艺术创作中的高妙手法。"留"是"流"最终呈现的状态，是静止的飞动之势。"流"不同于"留"，"流"体现了流转的动势、变化的动态，是"留"的动态轨迹，也是对"留"的生动想象。留白是书画创作中的空间布局，流白则是建构空间的过程，是永恒的动。《墨舞流白》紧扣"舞"与"流"字，舞蹈动势以大幅度的翻腾、跳跃、旋转为主。"舞"与"流"是黑白空间变化的动势载体，黑与白则是"舞"与"流"最终呈现的样态，令人生发出无限的想象。作品以虚实相生的手法，将黑白流转的生命之态完美演绎出来。白衣舞者既是书写者，是运筹留白的施动者，又是作品中虚白的流动之势。黑衣舞者既是笔端的墨汁墨色，又是落于纸面的墨迹动态。人为实，意为虚，墨为实，白为虚，墨舞流白呈现的是虚实相生的动态。

北京舞蹈学院青年舞团的舞者们以其绝佳的身体技艺和表现力，以连续的串翻身、空翻、旋子等翻转技巧，将墨色与虚白的交融互渗、飞舞流动之势演绎得淋漓尽致。白色水袖将"计白当黑"的空间运用形象化，水袖的舞动如狂草笔锋般苍劲遒健，刚柔并济，充满张力。

书法是纸上形成的"有意味的形式"，与舞蹈有着相似的形态美感。宗白华先生认为中国的绘画和书法都贯穿着舞蹈精神，由舞蹈动作显示虚灵

的空间。这个虚灵的空间在书法作品中便体现为黑白的流动空间。这也正如《中国舞蹈美学》所言:"书法是点与线的空间形式在时间流动中的轨迹,而舞蹈则是点与线的时间流动在空间中的格局。二者所共同具有的时空性、运动性,决定了它们的意象相通。"[1]用舞蹈来表现书法中的黑白关系,无论在艺术语言还是审美意蕴层面都颇为精当,这是《墨舞流白》的高明立意所在。

笔墨倾注了书写者的心志、情感和生命追求,疏密有致的空间流动是生命气韵的流动。笔意盘旋,墨色流转,黑白交融,和气氤氲,这是中国艺术独特的韵致和生命意象。《墨舞流白》是近年来中国古典舞创作中将形、神、韵、象、情、境完美融合的典范之作。

该作品于2017年获第十一届中国舞蹈"荷花奖"古典舞奖。

第三节　舞剧优秀作品

《小刀会》

编　导:张拓、白水等

音　乐:商易

首演时间:1959年

首演团体:上海实验歌剧院

【剧情简介】

舞剧《小刀会》是根据清代上海小刀会武装起义的真实事件编创的,讲述了鸦片战争后小刀会武装起义的艰苦斗争过程,赞颂了中国人民顽强不屈、不畏压迫的反帝反封建斗争精神。

【作品分析】

舞剧共分七场,分别为"起义""胜利""抗议""夜袭""求援""突

[1] 参见袁禾:《中国舞蹈美学（修订本）》,人民出版社2011年版,第310页。原书中的"艺象相通"应为"意象相通"。

围""决战"。要在短短的一个多小时内表现复杂的革命历史事件绝非易事,编导根据舞剧的特点——清晰凝练的故事情节和戏剧冲突,抓住了小刀会起义反抗封建压迫与帝国主义侵略的主要线索,精练情节,使戏剧矛盾清晰明了,同时聚焦于事件的几位主要人物,成功塑造了正面人物刘丽川、潘启祥、周秀英及反面人物吴健彰、晏玛泰等,并借用戏曲人物的不同身段来表现人物性格,如以老生身段显示刘丽川机智沉稳,以武生身份显示潘启祥英勇刚健,以武旦身段强调周秀英飒爽俊逸,以袍带丑和架子花脸身段来表现吴健彰的阴险诡媚等等。

舞剧动作整体上具有浓郁的民族风格和鲜明的戏曲舞蹈特性,采用了脱胎于戏曲和武术等传统艺术的古典舞动作素材,舞者上身姿态多为山膀、顺风旗,下肢动作采用了弓箭步、掖步等传统步态,并使用了串翻身、射雁跳等技巧,一方面体现了特定时期编导对苏联舞剧的理解、吸收以及坚持建构中国舞剧的民族化语汇和风格的主张,另一方面也体现了戏曲舞蹈身体语言对中国舞剧的影响。作品使用了武打场面来调和戏剧冲突与舞剧舞蹈之间的对立,舞蹈家舒巧曾谈到,《小刀会》七场戏,场场开打。[1]比如第二场的劫法场、第四场的夜袭、第七场的奋战等等,均大量使用了武术和戏曲武打套路。武打场景的设置符合剧情的需要,反映了《小刀会》对戏曲和武术等传统艺术的继承和发展,也体现了20世纪50年代中国舞剧的创作思维和语汇状态。虽然现在看来,作为舞剧的《小刀会》动作语汇尚显单薄,哑剧手段较多,各情节的舞蹈性尚未被充分挖掘,但在民族舞剧建设初期,《小刀会》对中国舞剧的创作起到了重要的引导和示范作用。

舞剧中的经典舞段——第六场的《弓舞》经常单独演出(参见图4-18《小刀会》),并在1959年第七届世界青年与学生和平友谊联欢节国际舞蹈比赛中荣获金奖。长约4分钟的《弓舞》是整个舞剧中的群舞亮点,以五男五女的群舞为主,中间穿插周秀英的领舞,以拉弓射箭动作为主要舞蹈动机,融入弓箭步、托掌、按掌、射雁、卧鱼、跨腿转等动作元素,有着

[1] 参见于平:《中国现当代舞剧发展史》,人民音乐出版社2004年版,第57页。

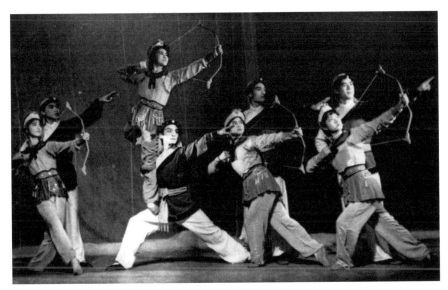

图 4-18 《小刀会》

灵活多变的线面构图和齐整的双人托举造型,将小刀会战士们齐心协力、英勇无畏的群体形象刻画得十分生动立体,凸显了小刀会英雄们的勇武气概。此外,编导还编排了几个表演性舞段,比如第二场庆祝胜利时,《大鼓凉伞》喜庆热闹,《花香鼓舞》柔美抒情,随后潘启祥领舞的群舞《刀舞》又将小刀会雄姿英发、士气昂扬的精神面貌展现了出来。

舞剧采用民族乐队伴奏,其组曲和舞剧结构相吻合。音乐主要有两类:一类音乐昂扬激越,多表现战斗场景或危急情势,常以嘹亮的唢呐作为主旋律乐音,伴以鼓和镲等打击乐器铿锵有力的击奏;另一类为民歌,以江南民歌为主,多用于抒情性舞段或表演性舞段,曲风或欢快明了,或婉转悠扬。如第二场庆祝胜利的舞段《花香鼓舞》,类似江南民歌的旋律欢快愉悦,伴随着轻柔的女声齐唱,表达了人们对胜利的喜悦之情。舞剧在表现不同的场景时,会着重突出不同的乐器音色以及相应的配器音响效果所指向的情感色彩。比如"夜袭"一场,在表现起义军悄然潜入敌营的情形时,弦乐主旋律中出现了高八度的清越笛音,灵活轻巧的演奏进一步凸显了小刀会夜色行军时小心谨慎、机敏警惕的形象。再如第五场表现刘丽川、潘

启祥面对危机情势商定请外援时，使用了激烈的琵琶演奏，强有力的颗粒感的琵琶音色一阵紧似一阵，如同主人公内心激烈情感的迸发，揭示出两位主要领导人内心的焦灼和现实状况的危急。随后潘启祥、周秀英诉别的双人舞段，笛子独奏与乐队齐奏展开"对话"，委婉悠扬的笛声仿佛二人心中难舍的情意，激扬高亢的乐队齐奏又仿若刻不容缓的危急情势，一柔一刚形成鲜明对比，充分表现了两人心中的矛盾纠葛，由此可见音乐对舞剧的情感推进、剧情展开的重要作用。

《小刀会》是中国舞剧创作初期对革命战争历史题材的成功探索，也是中国舞剧史上的经典之作。1960 年 11 月至 1961 年 8 月，上海天马电影制片厂与上海实验歌剧院合作，将舞剧《小刀会》拍摄成彩色艺术片。

《丝路花雨》

编　导： 刘少雄、张强等
音　乐： 韩中才、呼延等
首演时间： 1979 年
首演团体： 甘肃省歌舞团

【剧情简介】

丝绸之路上，画工神笔张和英娘父女救下商人伊努斯，后英娘被掳走，为伊努斯所赎。千佛洞中英娘的舞姿给父亲神笔张以灵感，造就了"反弹琵琶伎乐天"的经典壁画。父女被迫害分离，英娘随伊努斯远走波斯避难。大唐节度使解除了神笔张的枷锁，英娘返乡，其父却被市令所害，英娘于交易会上起舞，揭露市令的恶行，节度使怒斩市令，丝绸之路恢复了祥和畅通。

【作品分析】

《丝路花雨》由序幕、尾声及六场戏组成，是以中国唐朝丝绸之路上的贸易交流为故事背景、以敦煌壁画为灵感所创作的民族舞剧，讲述了神笔张和英娘父女二人在丝路上的悲欢离合故事，表现了中外人民友好往来的历史渊源，艺术地再现了唐朝对外经济、文化交流的繁盛景象。

敦煌是中华文明史上一颗璀璨的明珠,敦煌壁画给无数艺术家带来奇思妙想。舞剧编导们跟随敦煌学者,从拥有两千四百多身彩塑、拥有四万五千多平方米壁画的莫高窟里提炼了大量舞姿造型,并参照据此描摹的一百多幅身姿素描,找到了敦煌舞姿S形身体曲线的姿态规律。在此基础上,编导们进一步研究这些舞姿的动态走势,将S形的审美风范延展到身体的运动路线上,使静态的舞姿流动起来,由此创编出我国第一部以敦煌艺术为题材的舞剧《丝路花雨》。《丝路花雨》

图4-19 《丝路花雨》

的成功上演标志着一种独具特色的敦煌审美风格的舞种的诞生,即敦煌舞。《丝路花雨》是敦煌舞的开山之作,广受赞誉,被认为复活了飞天。剧中,英娘"反弹琵琶伎乐天"的经典舞姿以及第六场英娘于莲花座上表演的盘上舞柔美动人,为人们深深喜爱(参见图4-19《丝路花雨》)。

舞剧《丝路花雨》摆脱了戏曲舞蹈对身体形态的束缚,没有生硬地为舞蹈而舞蹈,而是根据情感发展的需要,适时地加入了人物内心情感表达的细节。如第五场,英娘回到故土,激动之情难以遏制,热切地双手捧起家乡的沙土并俯身将脸颊贴在地面上,此处的细节处理与舞蹈动作完美地融为一体,以真情实感打动人心,毫无干涩之感。编导编排了诸多精彩的表演性舞段,如第四场天宫相会中的六臂神和伎乐大乐舞、活泼灵动的向花仙子群舞、仙乐飘飘的众天女群舞以及其后的西域风情的群舞,第六场的霓裳羽衣舞和印度舞等,风情各异,色彩纷呈。

丝绸之路是唐代中外商贸的交通要道,编导们创作舞剧之前,几经商

讨，才找准了敦煌舞蹈艺术与舞剧情节铺陈的契合点，以丝绸之路上的中外交流作为舞剧故事编排的中心主题，从而使舞剧有了较高的立意。通常情况下，一部舞剧都缺少不了爱情线索，《丝路花雨》却独独没有表现爱情，而是重在表现唐代中外互通、友好交流。舞剧编导之一许琪曾在中央电视台重访《丝路花雨》剧组时说，爱情通常是舞剧的第一主题，而《丝路花雨》就妙在没有表现爱情，但观众同样喜欢，这充分说明了《丝路花雨》舞剧本身的艺术魅力及其对社会思潮的准确把握——敦煌舞蹈的婀娜多姿让人们的审美视野焕然一新，而1979年又正值改革开放之初，弘扬国际友谊也是时代所需。2008年，创新复排后的《丝路花雨》赴京演出，再次彰显了该剧经久不衰的艺术生命力。

该剧1994年荣获中华民族20世纪舞蹈经典作品金像奖；1997年荣获国庆30周年优秀剧目献礼演出创作一等奖、演出一等奖。

《铜雀伎》

编　导：孙颖

编　剧：孙颖

音　乐：张定和、张以达（1985年版）/ 张磊、辛娜等（2009年版）

首演时间：1985年

首演团体：中国歌剧舞剧院

【剧情简介】

《铜雀伎》以三国时期为时代背景，讲述了曹魏政权下的乐伎郑飞蓬与乐人卫斯奴的爱情悲剧。郑飞蓬与卫斯奴两小无猜，在击鼓与足蹈的应和中两情缱绻。因具有出色的舞技，飞蓬被曹氏父子霸占，后又被赐予侍将而备受欺辱。卫斯奴为救飞蓬被刺瞎双目，飞蓬因反抗欺辱而即将被处死，她剪下青丝留在永不见天日的斯奴身旁，含恨走向生命的终点。

【作品分析】

舞剧《铜雀伎》以鼓舞贯穿始终，由六场戏及尾声构成，分别是"鼓舞天成""鼓舞易人""铜雀惊变""鼓舞重会""边关侍将""千里寻卫"以

及尾声"鼓舞永诀"[1]。场名中的"鼓"既是汉代最具代表性的踏鼓舞的重要乐器和道具，也暗指技艺高超的鼓乐人卫斯奴，而男、女主人公的姓氏相合则为"郑卫"，对应中国古代典籍中的"郑卫之音"，意为生机勃勃且极具感染力的民间乐舞。

《铜雀伎》是第一部以汉唐舞蹈语汇创作的舞剧，也是孙颖"从文物遗存发掘古代舞蹈资源的实践方法"[2]的具体体现。孙颖强调此剧的创作策略与通常意义上的舞剧创作截然不同，即轻技法而重文化、历史。舞剧故事发生在曹魏时期，因此大量的舞蹈动作采用了汉代踏鼓舞的元素。编导孙颖在研究四五百张汉画像砖拓片的基础上，将古老的舞蹈元素激活，呈现在舞台上。

在汉画像砖中，我们可以看到汉代流行的众多舞蹈形式，比如踏鼓舞、巾袖舞、道具舞等，这些舞蹈被运用在舞剧《铜雀伎》中，成为塑造人物、讲述故事、推进情节的重要手段。例如郑、卫两人通过击鼓、足踏的乐舞技艺而手足相合、心心相印。在"鼓舞重会"这场戏中，卫斯奴因为双目被刺，无法应和飞蓬的舞蹈，两人重逢的喜悦中浸透着无限的悲哀。两人诀别之际，虽天人永隔，却鼓声不绝。全剧的双人舞都保持着中国传统舞蹈的式样，而没有采用西方芭蕾舞剧双人舞在表达人物关系时惯用的托举形式。《铜雀伎》中的群舞设计也很精彩，踏盘而舞的《群伎献艺》、踏鼓而舞的《相和歌》、观者与舞者接应相和的《以舞相属》等，不仅在形式上充分展现出中国传统汉魏舞蹈的风貌，而且具有推进情节、烘托氛围、建构审美风格等多重功能。

《铜雀伎》突破了以帝王将相、英雄传奇为表现对象的历史题材舞剧创作模式，将目光聚焦于真正贯穿整个中国古代乐舞史，但社会身份却极卑微的乐伎、舞人。正是他们创造了辉煌的中国古代乐舞文明，也是他们用高超的技艺书写出中国古代乐舞史，但他们中的绝大多数都命如草芥，未留下姓名。《铜雀伎》正是为这些可爱可敬的乐人们所作，向他们致敬。编

[1] 1985年版与2009年版的场幕名称有所区别，此处以2009年版的场幕名称为准。
[2] 孙颖、赵士瑛、叶进：《"铜雀伎"密码——舞剧〈铜雀伎〉创作纪要》，载《舞蹈》2009年第5期。

导孙颖是中国汉唐舞蹈的创始人,他曾写道:"《铜雀伎》的创作不仅是只做一部舞剧,更是希望开辟中国古典舞的民族道路,通过创作检验思路。"[1] 舞剧虽是舶来品,但当代中国的舞剧创作不应只遵循西方芭蕾舞剧的创作规律与舞蹈形式。《铜雀伎》确立了回溯历史的创作思路,编导孙颖以中国古代文物遗存中的舞蹈形象为依据,深入研究中国古代哲学、社会政治制度、礼仪习俗,用与之相应的时代风貌与民族精神激活了那些被深埋在历史时空中的舞蹈静像,散发出独特的艺术魅力。

《铜雀伎》于2009年由北京舞蹈学院复排并再次上演,这也标志着汉唐舞蹈体系的逐步完善。

《情天恨海圆明园》

编　导:陈维亚、肖燕英等

音　乐:赵季平

首演时间:1999年

首演团体:北京歌舞团

【剧情简介】

圆明园技艺精湛的老石匠因失手凿碎了珍贵石料而被判处决,临刑之前,他将女儿玉儿托付给徒弟石。圆明园的总管大太监早已垂涎玉儿的美色,于是他恃强凌弱,当众羞辱玉儿。石不忍看到玉儿受辱,痛斥太监的恶行,却因此被重镣锁身,就地扣押。此时英法联军攻进了北京城,在圆明园大肆劫掠,纵火焚烧,举世瞩目的万园之园陷入通天大火之中。太监逼迫玉儿随其出逃,玉儿宁死不从,纵身跃入火海。烈火焚身,玉儿与枷锁重镣锁身的石紧紧相拥,生死相随。恢弘的殿宇楼阁轰然坍塌,玉石俱焚。

【作品分析】

《情天恨海圆明园》由序幕、尾声及四场戏构成,以清代皇家园林圆明

[1] 孙颖、赵士瑛、叶进:《"铜雀伎"密码——舞剧〈铜雀伎〉创作纪要》,载《舞蹈》2009年第5期。

园被英法联军掠夺焚烧的历史事件为故事背景,以为圆明园雕刻劳作的老石匠之女玉儿与其徒弟石的悲欢离合为故事线索,讲述了在风雨飘摇的晚清时期劳动人民的悲惨命运,在提醒世人勿忘国耻的同时,也赞颂了至死不渝的爱情,同时向那些为我国传统艺术做出巨大贡献的无名工匠们致敬。

栩栩如生的人物角色塑造是舞剧《情天恨海圆明园》的成功之处,玉儿、石、太监这三位主要人物的舞蹈表演令人印象深刻。尤其是大反派——圆明园的总管大太监心理扭曲,阴险狠辣,是一个戏剧性很强又颇具挑战性的舞剧角色。他对玉儿软硬兼施,在威逼利诱之后又苦苦相求,纠缠不休,是人格分裂、可悲又可恨的封建皇权的牺牲品。坚贞刚烈的女主人公玉儿忠于爱情,不畏强权,在生与死的抉择面前无所畏惧,果敢地投入烈火之中,如凤凰般涅槃。而对小石匠,舞剧主要集中表现他执着的艺术追求与跌宕起伏的命运。他毫不犹豫地将艺术创作与自身价值连为一体,在生命与爱情的终点,他的艺术追求也得到了升华。

剧中的群舞编排也很有特色,如铁算盘舞诙谐幽默,颇具市井气息;酒保舞徜徉恣肆,挥洒自如;宫女舞雍容华贵,仪态万方。著名作曲家赵季平为舞剧谱写音乐,乐与舞巧妙结合,把皇家宫殿的恢弘华丽、仁和酒店的京味风情以及人物的情绪变化完美地呈现出来,精巧考究的舞美和服装也大大提升了舞剧的视觉美感。

圆明园这座万园之园集当时古今中外造园艺术之大成,代表着整个清代建筑艺术的最高峰,却在晚清遭遇英法联军入侵,被洗劫一空、纵火焚烧,那段令人扼腕的屈辱历史依然刺痛着现代中国人的内心。舞剧《晴天恨海圆明园》将火烧圆明园的历史事件与刻骨铭心的爱情故事相融合,展现了风雨飘摇的末世国家珍宝和小人物的悲惨命运——不可复制的稀世奇珍与失之交臂的人间真爱在通天的大火中化为乌有。一百多年过去了,圆明园历史事件的这份悲愤与痛楚仍然存留在国人心中,而这场灾难的见证者——大水法遗址上的断垣残壁也用诉说不尽的苍凉与肃穆警示着子孙后代:不忘国耻,砥砺前行。

《情天恨海圆明园》是北京歌舞团第一部原创大型舞剧,被誉为该剧

院的"开山之作",入围 2002—2003 年度"国家舞台艺术精品工程"初选剧目。

《大梦敦煌》

 编 导:陈维亚

 音 乐:张千一

 首演时间:2000 年

 首演团体:兰州歌舞团

【剧情简介】

 《大梦敦煌》以举世闻名的世界文化遗产——敦煌莫高窟为题材,讲述了青年画师莫高与大将军之女——月牙之间的爱情故事。莫高为追求艺术理想前往敦煌,在穿越大漠时生命垂危,幸有月牙姑娘赠水相救。之后两人重逢,互生爱慕。大将军逼迫月牙在王公贵胄中择婿,但月牙情系莫高,星夜出逃,与在洞窟作画的莫高相会。大将军闻讯大怒,率军包围了洞窟。为了保护莫高,月牙挺身为他挡住刀剑,死后化作一泓清泉。莫高以泉润笔,在悲怆中完成了壮观恢弘的敦煌石窟壁画(参见图 4-20《大梦敦煌》)。莫高窟与月牙泉从此永远相依相伴。

图 4-20 《大梦敦煌》

【作品分析】

由序及四场戏构成，舞剧故事是依据敦煌的历史文化、莫高窟的地理环境等因素虚构出来的。在接受采访时编导陈维亚曾说："面对敦煌的时候，我们彻底无从下手了，所有的东西都在胸中涌动，其中也包括敦煌原有的故事，比如九色鹿等等，在浩如烟海的敦煌文化面前，我们无语。与其无从选择，不如重新来过，而且，从一开始我们就已经确定这个舞剧一定是写人的，只有写人、写人的感情，最终才能真的打动人。"[1]舞剧男女主人公的名字——莫高和月牙，取自敦煌文化宝库与沙漠清泉——月牙泉。月牙泉，因形状弯曲似新月而得名，与莫高窟遥遥相望，一个清丽隽永，一个巍然耸立，正像互相守护的伴侣。大自然鬼斧神工的创造已经为艺术创作勾勒出惊心动魄的故事轮廓。

《大梦敦煌》的舞蹈编排重在讲述故事、塑造人物，在情节的层层推进中表现戏剧冲突。编导尽全力突破舞蹈的"表意"困境，突出舞蹈的叙事功能。男主人公莫高的第一位扮演者刘震的表演细腻流畅、荡气回肠，他在洞窟中以身体舞姿来呈现脑海中对壁画的想象与构思，舞蹈的节律既遵循了古典舞的动作韵律，又体现了中国古典舞与现代舞的融合。月牙时而阳刚英武，时而柔情似水，舞者通过不同风格的舞蹈语汇塑造出层次分明、立体丰满的人物形象。而色彩纷呈的群舞舞段，如飞天舞、武士舞、胡人舞、琵琶舞等，在剧情的发展中进一步渲染了舞台的气氛。敦煌壁画中最引人遐思的是飞天，它原是古印度神话中的天歌神乾闼婆与天乐神紧那罗二者的结合体，在舞剧中成为极具表现力的元素。编导将飞天与剧中人物的命运紧紧相连，使它成为舞剧主人公不同情感、情境的见证者。"飞天画卷"是贯穿全剧的重要线索，不仅关联起男女主人公扣人心弦的感情线索，也为剧情的发展穿针引线。例如莫高在前往敦煌朝圣的路上濒临死亡，黑色的飞天若隐若现；莫高得救之后，绿色的飞天缓缓飞升；莫高与月牙在洞窟中再度相见，火红的飞天萦绕飞舞；月牙为救莫高献出了生命，红色的

[1]《〈大梦敦煌〉敦煌版罗密欧与朱丽叶》，载《北京晚报》2004年12月30日。

飞天好像刺目的血液；最终莫高窟壁画终于完成，舞台上升腾起金色的飞天。绝望、出现生机、相爱、生离死别，这些情感和情境在飞天的幻化中进一步凸显。

舞剧以莫高窟壁画为舞美设计元素，颇具异域风情的舞蹈与舞美设计彼此映衬、相互融合，使全剧风格浑然一体，给人以跨越时空的奇妙感受。著名作曲家张千一为《大梦敦煌》所创作的西部风格音乐古朴厚重，又充满生命活力，筝、琵琶、箫管等传统乐器的加入使苍凉、雄浑、粗犷的音乐更加打动人心。

《大梦敦煌》是 2003—2004 年度"国家舞台艺术精品工程"十大精品剧目之一，且名列榜首。

《原野》

编　　导：张建民

作　　曲：吴少雄

首演时间：2004 年

首演团体：北京舞蹈学院

【剧情简介】

民国初年的北方农村，焦、仇、花三家交好，后焦家迫害仇家，并霸占仇虎的未婚妻花金子为儿媳，仇虎被下狱 8 年。该剧的故事从仇虎逃出监牢讲起，焦母与金子明争暗斗，金子厌恶丈夫焦大星，仇虎夜潜焦家欲复仇，与金子旧情复燃。焦母发觉二人私会，逼大星毒打金子，仇虎将金子救下，四人见面。仇虎杀死大星，与金子逃入黑暗的树林中，却因承受不住内心的煎熬而自杀，空旷的原野上只余金子身影。

【作品分析】

舞剧《原野》由序及三幕戏构成，根据曹禺先生的话剧《原野》改编，讲述了 20 世纪初军阀混战时期中国农村几户人家之间的恩怨情仇。整个舞剧笼罩在压抑、诡秘、恐怖的氛围中。《原野》的故事虽然是现实主义题材，但是原著却采用了许多非现实的表现手法，舞剧编导张建民有意深化曹禺

先生的创作思想，在忠实原著的基础上，对原剧情节进行提炼，摒弃了次要人物白傻子和常五爷的情节，抽取了主要人物仇虎、花金子、焦母、焦大星之间的恩怨情仇，以紧贴人物性格的舞蹈语言将情节展现出来，并根据舞蹈的艺术特点对剧作内容和结构进行了调整，从而更为集中地反映出人物之间的矛盾冲突。在剧中，编导沿用了铁链、红花等具有剧情线索的事物，简洁地处理了情节：焦母拾到铁链，猜出仇虎归来复仇；焦母从金子头上摸到了仇虎送的红花，知道仇虎就在眼前，等等。整个舞剧基本按照原剧的创作思想编排，不过在结尾处，编导注入了新的希望：金子不是孤身一人走向未知的岁月，而是怀抱着婴孩——仇虎的骨血。有新的生命延续下来，这也符合原剧中虎子和金子的美好愿望，是金子坚持活下去的理由，从一个侧面表达了对黑暗社会的反抗。

　　精彩的双人舞和三人舞段是此剧最大的亮点，节奏紧凑，寓意鲜明。如第一幕中金子和焦大星出场的两分钟舞段，金子在前面昂首挺胸、疾步行走，焦大星在后身背包袱紧步跟随，两人一个野性泼辣，一个懦弱猥琐，身体形态形成鲜明的对比。焦大星两臂打开，表情呆滞，忙不迭地追赶金子，却总被金子巧妙躲开。他敞开怀抱，却总被金子厌恶地推开。编导在此处重复运用了相同的表现形式，二人前后相随，由后至前、由前至后来回多次行进。每次大星快要追上金子，都被金子扭身避过，两人始终交错而行，间或点缀以金子对傻丈夫的戏弄，她只稍微动动手指头，焦大星就被指挥得团团转。编导只用很少的笔墨就将金子和焦大星之间的关系交代清楚了，金子在原著中逼焦大星说出"淹死我妈"的咄咄逼人之态在这几个来回往复的舞台调度中展现得淋漓尽致。而在随后的三人舞段中，编导又巧妙地安排焦大星奔忙于盲母与金子之间，焦母以杖顿地，金子跺脚，令焦大星不知所措。在随后幕次的舞段中，金子与虎子的双人舞，金子、虎子、焦母的三人舞，四人相对的舞段，等等，既表现了人物之间的复杂关系，也推进了剧情的发展，深化了人物性格。该舞剧发展了双人舞的新把位，虎子和金子的多段双人舞不仅仅在高、中空做托举，而且有许多低空的托举变换。表现虎子和金子的恋情的舞段，有相当部分是在低空展开

图 4-21 《原野》

的。两人通过身体各个部位的接触和撞击，编织出一段新颖流畅的双人舞（参见图 4-21《原野》）。

舞剧《原野》的道具十分简单，但使用得十分巧妙，在沿用原著的艺术表现手法的同时又有所创新。舞剧开始时，舞台左侧平行铺开的长木桩代表原剧中的铁轨枕木，仇虎衣衫褴褛、蓬头垢面地从铁轨尽头逃窜而来，至台口亮出手中的一把尖刀——复仇之意被开门见山地点明。在仇虎欲杀大星的时候，那些长木桩又成了仇虎内心矛盾的藩篱，忽而成为仇虎的支持者，忽而成为焦家父子的帮凶。在第三幕，林立的木桩成了仇虎和金子逃难的黑暗树林，鬼影幢幢，深刻细致地外化了二人心中的恐惧和惊慌。剧末，木桩再次变成铁轨枕木，秋日旷野，两道蜿蜒的铁轨仍旧死寂，那排排枕木尽头只有金子一人踟蹰而行，枕木中伸出的一只只五指张开的手掌如同一口口腐朽的棺木中挣扎着的冤魂……此外，为了表现仇虎心中的焦阎王幻象，编导独具匠心地设计了一个鬼魅般的白色幻影，一张拉扯开的四方白布中凸现出一个人形，张牙舞爪。这个鬼魅梦魇般地纠缠着仇虎，狰狞着向他伸出魔爪。

编导在剧作中使用了时空交错的手法，如在第一幕金子回忆往事的段落，时长约两分钟，以两个时空来呈现金子的心理活动。舞台右区，金子面对木水桶中自己的倒影，思念旧日的恋人；舞台左半区，淡蓝色的幕景，一片郁郁葱葱的白桦林中，一对年轻男女在甜蜜地缠绵，那是多年前的虎子和金子。现实中的金子不禁跑过去，伸出双手想触摸那些难忘的岁月，蓝幕慢慢消隐，将往日的人和事一并带走，金子陷入睡梦中……淡蓝色的

白桦林以及双人舞是对现实中金子心理的外化,也是编导对过往情节的短暂回叙。

舞剧《原野》的舞美设计较为简洁,但颇具匠心。从焦家老屋腐朽的屋椽、昏黄的窗户到画有凶恶门神的巨大木门,无不透露出阴暗、濒死的气息。金子记忆中的淡蓝色白桦林和金子、虎子重逢后二人世界的金色白桦林是全剧中最明亮、美好的色彩。虎子杀死大星的时候,天幕上垂下了鲜红的帷幔,更为触目惊心地点明了大星的死,意味着人物矛盾激化到不可收拾的地步。

在戏剧中,悲剧被誉为崇高之诗,有着震撼人心的崇高美。《原野》的悲剧是人的悲剧,更是特定历史环境下的社会悲剧,令观者深受震撼。编导张建民在创作中忠实于原著,用丰富多变的舞蹈语汇表达出曹禺的思想,但并没有死板地照搬原著的情节结构。他充分考虑到话剧艺术和舞剧艺术在表现媒介上的不同,重点放在将话剧中的语言转化为舞蹈肢体语言,将表现人物性格的情节舞蹈化,从而使舞剧塑造出个性鲜明的人物形象,令人印象深刻。该剧于2004年北京舞蹈学院50年校庆时隆重推出,受到了社会各界的好评。

《泥人的事》

编　导:邓林

编　剧:江东

首演时间:2013年

首演团体:天津歌舞剧院

【剧情简介】

《泥人的事》讲述了清末民初小五夫妻俩与泥塑传人齐氏、买办家族丁氏之间颇具传奇色彩而又爱恨交织的故事。兵荒马乱中,小五和初孕的媳妇(哑女秀儿)被人群冲散,小五被打伤,秀儿被掳走。买办家族丁氏生意兴旺却无子嗣,秀儿被贩卖到丁家。迷药作用下,秀儿与丁先生圆房,醒来后秀儿羞愤交加,几欲求死,母性的巨大能量使她最终委曲求全地活

下去。小五被齐氏收留，学习泥塑技艺。在丁家满月宴的庆典中，小五与秀儿意外重逢，两人旁若无人地相认。丁氏夫妇愤怒不已，往来宾客们也群情激愤，合力讨伐二人罔顾伦常。小五怀里落单的娃娃鞋成为他与秀儿关系的铁证，众人抢夺孩子酿成大祸，孩子坠楼而亡，秀儿不堪打击随子而去。丁家豪宅在一把火之间化为灰烬，小五失子丧妻，人生无常，无语问苍天。

【作品分析】

《泥人的事》并未以场次来结构全剧，而是运用蒙太奇的艺术手法将场景、段落连接起来。故事围绕三条主线展开：丁氏家族的兴衰荣辱，泥人艺术传人的传奇人生，以及贯穿始终的小五夫妻俩的情感线索。这样两明一暗的三条线索交织并进，建构起丰富的戏剧张力。

《泥人的事》的舞蹈段落铺排张弛有度，收放自如，与叙事节奏环环相扣。和谐均衡的双人舞、矛盾冲突的三人舞、合力呈现的群舞，无一不是舞从戏出，戏随舞动。在秀儿被卖入丁家、被迫为其传宗接代一场，丁氏夫妇与秀儿的三人舞在动作的追随、依从、连带、呼应、对比、对抗中凸显出每个人物角色的性格与心境：丁夫人舍己成全，用心良苦；丁老板一心求子，心坚意决；秀儿决绝反抗，宁死不从。三人在接触磨合、流动穿插中彼此独立，又有所关联。这样充满戏剧张力与内涵意蕴的舞段设计将人物关系与矛盾冲突清晰地揭示出来，也为男女主人公情感的后续发展做了铺垫。在表现遭遇重击的内心戏份方面，没有比舞蹈更具震撼力的艺术形式了。秀儿被卖入丁家后的一段独舞有着不断战栗与颤抖的动态，从心房肺腑一直蔓延到手臂足尖，充分表现了秀儿此刻难以言喻的哀伤和绝望。

故事情节与舞蹈动作的水乳交融是《泥人的事》的一大亮点。纵观全剧，四段男女主人公的双人舞设计无一不与故事情节相融。第一段双人舞开门见山，交代主要人物关系的同时埋下伏笔，令人意犹未尽而又若有所思。在兵荒马乱的时代背景中，你侬我侬、情深意浓的双人舞尤为动人（参见图4-22《泥人的事》）。第二段双人舞出现在小五被泥塑传人齐氏收留之后。午夜梦回，小五在恍惚中又看到了秀儿，一段缠绵悱恻、饱含深

图4-22 《泥人的事》

情的双人舞给了小五前所未有的创作灵感,那是思念中失而复得的喜悦,那是幻影中飘渺无依的幸福,残酷的现实与旖旎的梦境构成巨大的反差。第三段双人舞是在满月宴上,小五与秀儿重逢,破镜重圆的喜悦迅速被突如其来的错愕与惊诧逆转,舞蹈依旧以战栗和颤抖为动机,复杂的情感如岩浆般汩汩喷涌,蔓延到二人叠加缠绕的四肢百骸上。最后一段双人舞表现的是天国里双宿双栖的夙愿,剧首温馨浪漫的双人舞在此重现,失子丧妻的小五与其意念中宛若新生的秀儿再次翩然共舞,然而天人相隔、永失我爱的遗憾终将无以弥补。

《泥人的事》中既有小五夫妻至死不渝的爱情,又有丁夫人以夫为纲的迂腐之爱,还有齐家女儿杨柳对小五的"无望的爱",以及秀儿对孩子倾尽全力的母爱,凡此种种,无一不是千回百转的牵挂,在舞蹈的动律与故事的倾诉中,爱的悲歌油然而生。

第五章
舞蹈作品赏析（二）

第一节　中国民间舞概述

　　中国的民间舞蹈非常丰富，其式样之多，内容之广，风格之异，动律之美，可谓大千世界，斑驳陆离。仅汉族的秧歌就有百余种，例如北方较著名的有东北高跷秧歌和号称为"三大秧歌"的山东鼓子秧歌、胶州秧歌、海阳秧歌。南方有名目繁多的花灯，如采茶灯、莲花灯、云南花灯等等。此外，蒙古族的盅碗舞、筷子舞，藏族的堆谐、热巴，维吾尔族的多朗、赛乃姆，朝鲜族的农乐舞、长鼓舞，傣族的孔雀舞、象脚鼓舞，羌族的喜事锅庄，瑶族的香火龙舞，苗族的芦笙舞，壮族的师公舞，土家族的摆手舞，纳西族的东巴舞，回族的跳花儿，满族的莽势舞，赫哲族的天鹅舞，哈萨克族的摔跤舞，高山族的拉手舞，等等，都是人们熟知的歌舞，不可胜数。由于各地区各民族的历史文化、宗教礼俗、生活习性和地理环境不同，其舞蹈的特点千差万别，撩人兴味。不过，在当今"舞蹈艺术"概念下所指称的"民间舞"，一般都指舞台化的民间舞（参见图 5-1《离太阳最近的人》）。而严格意义上的民间舞，实则为民俗舞，与舞台上的民间舞——剧场民间舞在文化品质上是有区别的。但正是那些浩如烟海的民俗舞蹈，才成就了中国灿烂悠久的舞蹈文化，为专业舞蹈的创作和发展提供了取之不尽、用之不绝的资源。

　　本书所涉及的民间舞是剧场民间舞。所谓剧场民间舞，是在舞台上由

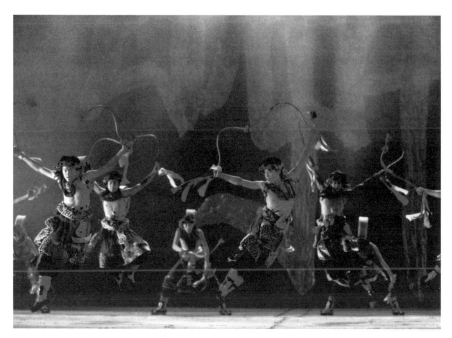

图 5-1 《离太阳最近的人》

专业舞蹈工作者表演的、不同于原生形态民俗舞的舞蹈品种。剧场民间舞对原生民俗舞的动作形态、风格韵律进行了极致性强化和抽象衍变,是一种取自民间,经过集萃化、规范化、技术化和审美化的产物。剧场民间舞强调表现形式上的创新和对文化内涵的挖掘,具有独立的文化思考和文化象征,使原生的民俗舞蹈脱胎换骨,成为以鲜明的"有意味的形式"和深刻意蕴为标志的舞台艺术。例如把黄土地升华为象征民族精神依存之"根"的《黄土黄》,寻求秧歌涅槃之生命境界的《一个扭秧歌的人》,感伤时光流逝的《残春》,赞美母亲情怀的《摩梭女人》,敬畏生命轮回的《阿姐鼓》,剖析灵魂善恶的《好大的风》,直面人生沧桑的《扇骨》等,都体现了编导对人类历史及社会人生的深层次探微和哲理思考。

剧场民间舞呈现着文化人与艺术家明确的理性思维和审美情趣,具有独立于民俗文化之外的雅文化的审美属性。下面就为读者解析具有代表性的中国剧场民间舞之部分作品。

第二节　单双三群优秀作品

《鄂尔多斯舞》

群舞

编　导：贾作光

作　曲：明　太

首演时间：1954 年

首演演员：贾作光、斯琴塔日哈等

【作品分析】

《鄂尔多斯舞》是著名舞蹈艺术家贾作光于 1953 年创作的以地域命名的蒙古族舞蹈。他以敏锐的艺术洞察力和深厚的生活积淀，将蒙古族人民翻身解放后的自由感、自豪感和幸福感以舞蹈的形式生动地表达出来。作品首次将蒙古族的舞蹈艺术展现在世界人民面前，成为 20 世纪五六十年代蒙古族舞蹈的经典佳作。

该舞蹈以音乐结构为基本构架，分为两个部分。第一部分是大约两分钟铿锵有力的中板。舞蹈开场，豪迈雄浑的音乐中，五名男子甩臂迈大步，从舞台左后区以横线行进，仿佛带我们慢慢走进辽阔的大草原。他们顿挫有力的"硬肩"、双手勒缰和顺侧大甩臂下后腰，向我们展示了这个"马背上的民族"的生活特点所造就的身体动作，举手投足之间无不透露出蒙古族人信马由缰的豪迈之情，充分展现了草原生活铸就的宽广胸怀和坦荡气魄。（参见图 5-2《鄂尔多斯舞》）

图 5-2　《鄂尔多斯舞》

第二段是充满热情的快板。音乐氛围陡然欢腾，五名女演员双手"弹拨手"，脚

下四步一退，与男舞者形成呼应。男女舞者前后高低起伏，交错穿插，动作欢快。表演中，两人对肩，双手斜上位交替"硬腕"，绕圈而行；或女子在前排单跪，做"挤奶"动作；或男女领舞者互动碾转，动势流畅，裙裾飞扬。尾声部分仍然是轻盈活跃的音乐，男女双队"弹拨手"，以大弧线绕大半场，给人以流动感、开阔感。贯穿舞段始终的充满力量的俯仰身姿，准确表达了蒙古族人骑马颠簸奔腾的生活场景。整个舞蹈表现了蒙古族人乐观开朗、积极向上、果敢坚定的生活状态和生活热情。

《鄂尔多斯舞》并不是鄂尔多斯的本土舞蹈，而是贾作光的艺术创造。贾老有感于牧区人民的新生活，想创作一部反映牧区人精神面貌的作品，于是将蒙古族藏传佛教的查玛舞（俗称"跳神"或"打鬼"）中的"鹿神""撒黄金"等动作变化发展，又从草原牧民们骑马、摔跤、射箭、挤奶等生活动作中提炼抽象出"马步""硬肩""碎抖肩""硬腕"等动作元素，有机融合在一起，编创出了这部作品。贾老谈到该舞的创作时，坦言他在蒙古族宗教舞蹈的基础上加以改造，又在节奏变化中对力度加以强化。的确，《鄂尔多斯舞》中强健豪迈的蒙古族男子形象的塑造主要源于其夸张的动作力度，而蒙古族女子爽朗大方又不失女性柔美的形象塑造也主要因为其动作内部蕴含着饱满的张力。

《鄂尔多斯舞》的成功离不开贾老在实践中的长年积淀。他认为，舞蹈作为一门艺术学科，其情感、节奏、动态、美感、技巧等都离不开人们的生活实践与艺术实践。他在15岁就跟随日本现代舞大师石井漠学习现代舞和芭蕾，并广泛接受其他门类艺术的熏陶，为日后的艺术道路打下宽厚的基础。1947年，他跟随舞蹈艺术家、教育家吴晓邦到内蒙古解放区，深入牧民中，跟牧民们一起驯马、割草、骑射、饮酒、歌唱，从中捕捉舞蹈形象，汲取养分，创作出《鄂尔多斯舞》《鹰舞》《牧马》《鸿雁高飞》《彩虹》《海浪》等上百个具有浓厚的草原生活气息的蒙古族舞蹈，成为蒙古族舞蹈创作的奠基者。作为舞蹈表演艺术家、编导家、教育家、理论家的贾老，是中国民间舞的重要开拓者之一，被文化部授予"终身艺术成就奖"和"人民艺术家"的称号。

该作品 1955 年荣获第五届世界青年与学生和平友谊联欢节国际舞蹈比赛金奖;1994 年荣获中华民族 20 世纪舞蹈经典作品金像奖。

《洗衣歌》

群舞

编　导: 李俊琛

作　曲: 罗念一

首演时间: 1964 年

首演团体: 西藏军区歌舞团

【作品分析】

《洗衣歌》是一个表现"军民鱼水一家亲"的舞蹈作品,其形式载歌载舞,有一定的故事情节。作品主要表现一群藏族姑娘结伴到河边挑水,碰巧看到解放军班长正准备洗衣服,藏族姑娘小卓嘎假装脚踝崴伤,将班长引开,其他姑娘们将衣物悄悄取走,在河边洗了起来,班长回来后发现了姑娘们的一片好心,于是执意帮姑娘们把水挑回家……整个作品表现了军民团结、热情互助的生动情景(参见图 5-3《洗衣歌》)。

《洗衣歌》反映了民族大团结的主题,歌颂了党的民族政策。旧中国遭受压迫的藏族人民,在新中国成立后翻身做主人。人民军队来到藏区,修公路架桥梁,帮助藏族人民建设家园,给藏族人民带来光明和希望。藏族同胞沐浴着党的温暖光辉,心怀感激之情,主动为解放军战士们送上了浓浓的关切,经常悄悄地为解放

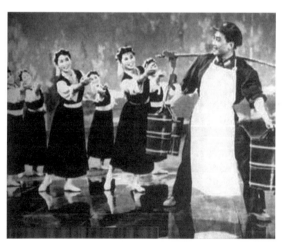

图 5-3 《洗衣歌》

军战士们做事情，帮他们缝补被褥、浆洗衣物等。《洗衣歌》即是在此历史背景下创作的，属于特定历史时期的优秀作品。

《洗衣歌》的最大亮点在于歌舞相融，形式活泼。它的情节结构简单明了，主要舞段是藏族姑娘们在河边载歌载舞的欢快情形。"是谁帮咱们翻了身呐，是谁帮咱们得解放呐，是亲人解放军，是救星共产党，军民本是一家人，帮咱亲人洗呀洗呀么洗衣裳！"歌声中十分明确地揭示了军民一家人的红色主题。

《洗衣歌》的身体动态特点为：舞者以双手摆荡和搓洗动作为主，拎裙作踢踏步，踏出欢快的节奏，生动地表现了姑娘们撩水、洗衣、搓衣、踩衣、摆衣等情景。舞蹈的队形变化和调度比较简单，多以圆弧状和双纵排交错穿插为主，充分表现了亲密无间的军民关系。

《洗衣歌》以汉藏团结的主题、亲切活泼的歌舞场面、发自内心的真挚情感，成为20世纪60年代军民题材作品的经典之作，广受人们喜爱。

该作品1964年获第三届全军文艺会演优秀编导奖、表演奖、作曲奖、舞美奖。

《水》

女子独舞

编　导：杨桂珍

音　乐：王施晔

首演时间：1980年

首演演员：刀美兰

【作品分析】

傣族女子独舞《水》表现了一位傣家姑娘到江畔汲水、嬉水、洗发、梳发的生活情景，充分展现了傣家人和水的亲密关系，充满了浓郁的傣家民俗风情。

《水》的结构简洁明了，可分为傣女汲水、濯发、离去三个部分。夕阳的余晖中，一名身着玫红背心筒裙的傣家少女挑着瓦罐，赤着脚，迈着轻

巧的步子，婷婷袅袅来到江畔。红色的晚霞映红了少女的面庞，水中的倒影让少女情不自禁地开始孔雀般地轻盈舞蹈。她坐在岸边，双脚拍打江水，尽情嬉水，又将一头乌黑的长发披散开，俯身让江水洗尽一天的浮尘，然后仔细地梳理着心爱的长发，起身旋转，顷刻长长的头发就被挽盘成髻。斜晖脉脉，少女恋恋不舍地望着水中的倒影，挑起水罐，迈起孔雀步，向着竹楼轻展身姿而去。

"三道弯"是傣族舞的基本特征，除此外，傣家人经常挑水劳动，形成了"一边顺"的体态特征。傣族舞的柔美姿态均体现着这两个特征。《水》的舞蹈动态主要采用傣族模仿孔雀的行走步态的孔雀步，上身动作以"低展翅""旁展翅"为主，手形则是模仿孔雀的爪形，下肢动律为膝盖弹性微颤，小腿重抬轻落，从而使得脚下动势轻盈。这种动律也蕴含着与傣族人关系亲密的大象在林间漫步时体现出的稳健含蓄的内在力量美。

"水"是傣族舞经常表现的题材。傣族人与水向来有着亲密的情感，每天都要去江边汲水、沐浴。水是傣族人生活中的重要元素，泼水节就是傣族人互相泼水表达祝福的日子。舞蹈《水》巧妙地截取了傣家姑娘常常在水边洗涤头发的生活场景，经过艺术化的加工和提炼后搬上舞台，从而使得生活情境艺术化，艺术作品生活化。

少女对水的喜爱通过嬉水、洗发、晾发、挽发的过程表现得细致入微。裙角飞动，转眼之间，一头乌黑的长发神奇地变成了紧实的发髻，盘在脑后。傣族舞蹈家刀美兰飞速旋转盘髻的舞蹈情景至今令众多观众记忆深刻，无不赞叹她那娴熟的舞艺和婀娜的身姿。刀美兰也因细腻传神、柔美动人的表演，被人们誉为"傣家的金孔雀"。

该作品 1980 年荣获首届全国舞蹈比赛编导一等奖、服装设计一等奖；1994 年获中华民族 20 世纪舞蹈经典作品金像奖。

《奔腾》

男子群舞

编　导：马跃

音　　乐：季承、晓藕、夏中汤、马跃

首演时间：1984 年

首演团体：中央民族学院舞蹈系

【作品分析】

《奔腾》是一部广受欢迎的蒙古族男子群舞，描绘了一幅蒙古族青年策马奔腾、昂扬激越的草原盛景，具有强烈的时代气息，反映了改革开放之后民族文化繁荣兴盛和人们生活积极向上的蓬勃朝气，不仅在 20 世纪 80 年代，而且直至今天仍具有振奋人心的强大力量。

舞蹈在结构上分为三个部分，在情绪走向上有着鲜明的对比和起伏。第一部分的情绪较为激昂，舞者们勒缰策马，纵情驰骋，颠簸动态中一派欢腾的气象。第二部分较为舒缓、抒情，表现了草原男儿豁达宽广的胸怀，他们或三五成群骑马信游，或聚拢马儿前拥后驰，潇洒中透着惬意。第三部分是整个舞蹈的升华和高潮段落，主题动作在不断的发展中强化，舞蹈动势雄壮磅礴，草原男儿的雄健劲悍尽显无遗。

《奔腾》在动作语汇上充分反映了蒙古族这个"马背上的民族"的动态特点，以蒙古族舞蹈的传统马步、拧肩、碎抖肩等动作为基本元素，糅合了蒙古族男子摔跤、射箭等极为阳刚豪放的生活动态元素，在传统的肩部、胯部体态动作的基础上加以力度和节奏上的发展和变化，在视觉上给人带来"形变而神不变"的全新感受，表现了蒙古族青年意气风发的精神面貌。比如在手、腕、臂、肩的勒缰动作上，仍然沿着圆线的动作意念，遵循以腰发力带动肩臂至肘腕乃至指尖的运力方式，同时在幅度和节律上又有新的发展，融入一种挺拔俊逸的动态气质。舞蹈还使用了腾空的"横飞燕"等跳跃技术来增强奔腾的恢宏气势。

虽然是表现骑马的艺术情境，《奔腾》却营造了不同的马背气势和韵味。整个舞蹈波澜起伏，错落有致，既展现了蒙古族青年扬鞭疾驰、万马奔腾的蓬勃朝气，又描绘出了草原男儿信马由缰、漫步草原的悠然潇洒，既体现了他们雄浑外射的力量和激情，也展示了其性格上的无拘无束。这与舞蹈的情感结构相吻合。在第一部分的舞段中，编导开篇就将草原青年的马

背生活状态鲜活地呈现出来。第二段的舞蹈动作松弛舒展，大开大合，手腕、臂、肩、胯都较为松弛，但在松弛中又保持着一股韧劲，脚下马步富有弹性，贴合草原民族外强内韧的性格特征。第三段的舞蹈动态幅度加大，长线条的奔骑动态进一步凸显了草原男儿的内心情感，暴风骤雨般的激情推进使得整个舞台似乎燃起了草原生命的熊熊火焰，同时也将万马奔腾的草原生命意象成功地烘托出来。

此外，《奔腾》的舞蹈形式变化较为丰富。群舞和领舞交相呼应，中段（第二部分）又在构图上加以变化，二人、三人、四人、五人等点和线的出现与整体群舞形成的面的高低起伏交错进行，使整个舞蹈收放有度，流畅而又富于力量感。

该作品 1984 年荣获北京市舞蹈比赛创作、表演一等奖；1986 年荣获第二届全国舞蹈比赛编导一等奖、表演一等奖；1989 年荣获朝鲜国际艺术节金奖；1994 年荣获中华民族 20 世纪舞蹈经典作品奖。

《雀之灵》

女子独舞

编　导：杨丽萍

音　乐：张平生、王浦建

首演时间：1986 年

首演演员：杨丽萍

【作品分析】

纤长的身影，白色的长裙，细碎的手臂波浪，优美的"三道弯"曲线，轻盈的旋转，宁谧而又纯美……这是杨丽萍的《雀之灵》给人们留下的难以磨灭的印象，作品以诗性的构思和语汇表现出一个升华了的孔雀之灵以及编创者心中那个神奇而美丽的天人之境。

孔雀在傣家人心目中向来就和高高的神灵联系在一起，人们信奉、崇拜孔雀，乐于模仿她的动态，这也造就了傣族舞蹈的重要动律。不过，杨丽萍的《雀之灵》迥异于传统的傣族孔雀舞，她在体态上延续了"三道

弯",但又不拘泥于"一边顺"的动态特征,以个人对孔雀的独到理解重新诠释了孔雀的动态,将柔美的"三道弯"体态下的动律表现得更加细腻,延伸到身体的神经末梢,包括每个手指尖。从她的舞态中,我们可以感受到她身体的每个关节都充盈着一种活力,手臂的细碎波动、脖颈的灵巧闪动、腰肢的灵活波动等等,都令人叹为观止。这些动态使我们对传统傣族孔雀舞的印象一扫而空,专心致志地走进她为我们建构的孔雀精灵的天堂(参见图5-4《雀之灵》)。

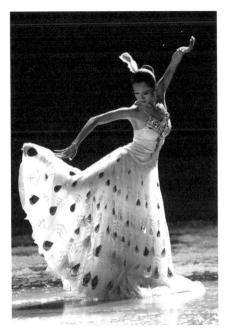

图5-4 《雀之灵》

杨丽萍的舞蹈有她自己独特的风格,这种风格来源于她那独特的肢体语言、具有非凡表现力的身体、内心对自然万物的细腻感受与思考。她的舞蹈中最为高妙的情态合一的表现力,比任何一种让人激动的翻腾跳跃技术都令人记忆深刻。

杨丽萍的《雀之灵》充分阐释了"艺术来源于生活且高于生活"的艺术规律,没有停留在对孔雀形态的单一描摹上。《雀之灵》之前的很多孔雀舞作品,多以表现孔雀习性,捕捉孔雀动态、神态为主。杨丽萍却用她那颗敏锐善感的心,抓住了孔雀动态中的灵神之气。在她心中,孔雀是大自然的神灵,不仅有美丽的羽翼,而且是大自然赋予生命的灵性之物,所以《雀之灵》既表现了生命状态中的孔雀,也展示了精神境界中的孔雀。舞蹈通达至此,孔雀也就真正地在杨丽萍的身体中"活"了。

杨丽萍的舞蹈一向关注人与自然的关系。孔雀是天地自然万物造化的精灵,《雀之灵》以雀之形表现自然之灵,那婀娜舞动的背影分明是一只白色的孔雀精灵在泉边戏水,又分明是孔雀一样美丽的女子在嬉水,人和孔

雀已经幻化为一体,孔雀的自然秉性和人的灵魂交相融会,人与天、与自然相通,和谐共存,这种"天人合一"的境界不正是中国传统文化一直追寻的吗?也许,正是这种独特而又本真的审美文化追求造就了杨丽萍《雀之灵》的强大生命力,使其成为中国民族舞蹈的一个独特的审美符号,熠熠生辉。

中国民间舞的真正动人之处往往就在于促使人们舞动的赤诚信仰。杨丽萍的舞蹈中就有这样一种让人难以自拔的信仰。她以神圣敬仰的态度舞动着、旋转着,舞蹈中的她似乎在进行一场从身体到精神的朝圣,打动人们的不仅仅是她那表现力超强的肢体,更是她那虔诚舞蹈的心灵、那自由旷达的心灵。《雀之灵》暗合了每个人心中对美的渴求,为观者营造了一个纯净唯美的人间天堂,一度成为中国民族民间舞创新的典范代表,甚至在一段时期内成为中国舞蹈的一个独特符号,西方很多观众都很熟悉舞蹈中那灵动优美的手臂动态。可以说,杨丽萍创造了舞蹈艺术的一个神话。

该作品1986年荣获第二届全国舞蹈比赛编导和表演一等奖、音乐三等奖;1994年荣获中华民族20世纪舞蹈经典作品奖。

《担鲜藕》

女子三人舞

编　导: 于丽娟、罗浩泉

音　乐: 取材自江苏民间乐曲《拔根芦柴花》

首演时间: 1986年

首演演员: 项卫萍、潘煜清、尹爱媛

【作品分析】

《担鲜藕》塑造了一位江南农家女孩和拟人化的两筐鲜藕的艺术形象,表现了农家女孩采摘鲜藕、挑于肩头、行于路上的生动场景,反映了江南水乡人民勤劳致富、尽享劳动成果的喜悦心情。整个舞蹈洋溢着生活乐趣,向我们展示了一幅带有亲切乡土气息的生活画卷。

这是一个来自苏州市群众文化艺术馆的作品,取材自农家劳动生活中

的一个普通场景，结构是简单的三段体。第一部分，一位头戴荷叶帽的乡间女孩双臂平开，挑着一担新鲜的莲藕，快乐地行走在乡间路上。欢乐的笑容绽放在她的脸上，微颤的步子道出了她内心的喜悦。第二部分为舞蹈展开段，被大荷叶覆盖的两筐莲藕随着女孩的舞步一起颤动，女孩到溪边用荷叶帽舀来清水，撒在洁白的莲藕上，莲藕和女孩一起舞蹈，水乡田间留下了她们欢愉的身影。第三部分，女孩收好莲藕，挑起担子继续赶路，一串银铃般的歌声洒在身后（参见图5-5《担鲜藕》）。

舞者在表演《担鲜藕》时，舞台上并没有使用扁担道具，却十分鲜明地呈现了"担"这一动态。扁担是虚拟的，"担"的动态形象却是鲜明且准确的。使用穿套于人身上的道具来形象地表现某一事物的形态，在汉族民间舞中十分多见，比如我们熟悉的秧歌舞中的跑旱船、跑驴等。在《担鲜藕》中，编导采用了这种民俗艺术形式，通过艺术构思，使女孩身前身后的两筐莲藕以拟人化的形态出现，巧妙地将人的情感赋予植物。担藕女孩两臂平开，正如同一前一后平担着两个藕筐，两个扮藕女孩身套藕筐裙，半屈双膝，上身内含下俯，和着扁担的颤动，脚下迈着与担藕女孩一致的

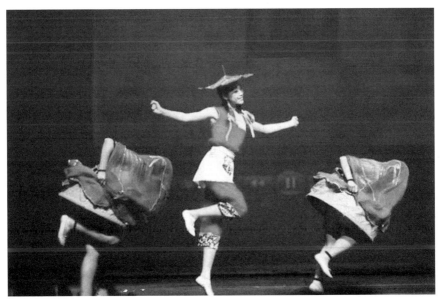

图5-5 《担鲜藕》

舞步。她们如同担藕女孩的亲密玩伴，不仅会顽皮跳步，更有孩童般的情感和需求，担藕女孩用清水滋润她们，和她们一起玩耍、嬉闹……整个舞蹈充满了江南农家生活情趣。

《担鲜藕》的舞蹈动态吸收了江苏无锡渔篮花鼓的身体动律。渔篮花鼓是具有浓郁的鱼米之乡风情的江苏地方民间舞蹈，有着均匀绵延的微颤动律。《担鲜藕》在此基础上确定了舞蹈的基本动态——双腿前后交错的挑颤步，并辅以拧扭出胯的身体动势，使人物形象活泼、亲切、自然。

这支舞蹈创作于改革开放广大农村迸发勃勃生机之时，有着积极乐观的社会现实意义，在 20 世纪 80 年代中期一上演，就受到了人们的广泛喜爱，其别具一格的舞蹈形式和欢快美好的舞蹈情境久久印刻在观者的心中。

该作品 1986 年荣获全国民间音乐舞蹈比赛一等奖。

《残春》

男子独舞

编　导： 孙龙奎、李铃

音　乐： 选自韩国民歌和器乐曲

首　演： 1988 年

首演演员： 于晓雪

【作品分析】

朝鲜族舞蹈《残春》是一个思考生命的作品。人生岁月如白驹过隙，短暂而不可逆。在追忆中感叹，过往的时光仿佛再现，带着些许悔恨，带着些许遗憾，生命的真谛何在？《残春》以舞蹈的形式探讨了生命的价值这一永恒议题。

该舞蹈从结构上可分为三部分。第一部分，漆黑的舞台上出现一个躬屈的男子身影，伴随着凄幽的吟唱声，忽然颓然跌落地上，春残花落，韶光易逝，舞者身体的扭曲和颤动诉说了内心的痛苦挣扎。第二部分，音乐节奏发生变化，与第一段形成了鲜明的对比，舞者腾跃起来，生命中那些曾经的美好和激情似乎重现了，男子沉浸在对消逝的日子的追忆当中（参

见图 5-6《残春》)。第三部分，第一段的吟唱主题再现，身体和思绪凝滞，凄幽的歌声响起，男子回到现实，怅然倒地。

朝鲜族是一个能歌善舞的民族，编导孙龙奎是朝鲜族人，以自身对本民族舞蹈的深刻理解，对朝鲜族舞蹈语汇进行革新，将现代舞的"收缩、放松"技法巧妙地糅进这个舞蹈作品中，那些表现内心痛苦的抽搐、扭曲、跳跃等动作，无不体现着他对传统的突破。

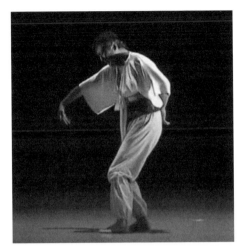

图 5-6 《残春》

《残春》从朝鲜族的传统舞蹈仨儿朴里、拍胸舞中提取出动作元素，并加以变形、重构，使舞蹈动作的质感发生了突破性的变化。由于现代舞蹈手法的介入，朝鲜族舞蹈原本的节奏被打破，随之被破解的还有朝鲜族舞的呼吸，原本内敛回收的身体动势在激烈的感情冲击下，爆发出了前所未有的外射感，特别是舞者在重复三次大的跳跃后跌落，将舞蹈的情感宣泄推到了极致。还有一点值得注意的是，编导抛弃了传统的船鞋，舞者赤脚上阵，这也体现出了作品对传统舞蹈的颠覆意味。

该舞首演后引起了极大的反响，编导对传统的突破和超越在视觉上给观者带来全新的感受，同时舞蹈中的真切情感让人难忘，发人深思。春残花落凄凉景，蓦然回首，伤逝之情涌上心头，百般凄然难诉，更觉现实生命可贵。若转一念，草间落花也是春，也许生命的意义就在于在苦痛中跋涉，在磨难中追求。逝者已矣，但亦可设想，也许一个繁盛的夏天正要到来。

该作品 1988 年荣获第二届"桃李杯"优秀剧目奖、演员表演二等奖，并被评为全国民间舞教学保留剧目；1988 年荣获文化部直属艺术院团青年舞蹈演员新作品评比优秀创作奖；1994 年荣获中华民族 20 世纪舞蹈经典作

品奖；1995年荣获第三届全国舞蹈比赛表演一等奖。

《一个扭秧歌的人》

独舞（带群舞）

编　导：张继刚

音　乐：汪镇宁

首演时间：1991年

首演演员：于晓雪

【作品分析】

《一个扭秧歌的人》以汉族秧歌的舞蹈语汇，塑造了一位视秧歌为生命的老艺人形象。该作品以独舞辅以群舞的独特方式，表现了这位民间老艺人对秧歌艺术穷尽一生的追求和朴实无华而又铿锵热烈的生命情调（参见图5-7《一个扭秧歌的人》）。

舞蹈在结构上可以分为三个段落。第一段落，表现年老体衰的老艺人对秧歌的痴迷。幕启，追光打在一位支坐于地的老艺人身上。吱呀的二胡声响起，老艺人不禁跟随音乐眉眼挑动，摇头动颈。他眯缝着双眼，脸上露出沉醉的笑容。可以说，整个舞蹈是从老艺人的脸部表演开始的，他的眉眼有节律地一挑一动，应和着体内涌动的动律，其内心的炽热情感显露无遗。忽然，激越的旋律响起，老艺人腾身而起，甩起红绸，却体力不支，不免跟跄，一个

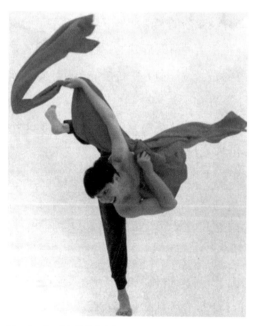

图5-7 《一个扭秧歌的人》

直体背摔不仅将老艺人心中厚重淳朴的艺术情结表现出来,也将时空转换到老艺人年轻的时光。第二段,老艺人追忆曾经的秧歌舞艺。在年轻弟子们的围簇中,一位神采飞扬的秧歌艺人慢慢地站起来,满面红光的神色仿若凝聚了秧歌舞的全部精气神,他痴醉地挥舞着红绸,将心中所有的感怀尽情倾诉。欢快的节奏中,弟子们随他共舞。随着情感节奏的推进,他痴狂地抛撒红绸,顿足踏地。黄土地赋予他无穷无尽的生命力,他的生命能量传递给年轻弟子们,此时,他既是那个扭秧歌的人,也是每个挚爱秧歌如生命的人,是那些以扭秧歌为人生乐趣的民间艺人的化身。第三段,繁华落尽,辉煌不再,曾经激扬舞动的生命老去,老艺人跌落现实中,驼背的他捧起陪伴了他一生的红绸,紧紧拥在胸前,无奈和悲伤油然而生。但是,肢体的衰老并不能抹去他心中的激情,如泣如诉的二胡声冉度响起,老艺人回到了舞蹈刚开始的坐态,跟随着音乐的旋律,挑着眉头,眯着双眼,沉醉地微笑,一摇头一晃颈,面部的每一根神经和细小的肌肉都被他富于动觉的内心节律调动着。虽然不能再挥舞红绸扭起大秧歌,但老艺人对秧歌艺术的追求丝毫未减半分,那生动夸张的面部表情充分体现了他旁若无人的沉迷状态和永无止境的艺术追求。

《一个扭秧歌的人》将秧歌舞原本的动态进行提炼,并以两臂交替挥舞红绸的动作作为主要动机,由此加以幅度、力度、节奏的变化,加上下肢腿部动作的跳、踏、跺、甩,发展衍生出独舞和群舞。其主题动作非常明确,编导张继刚本身有着浓厚的黄土地情结,对黄土地上的生命状态十分熟稔,精妙地塑造出一个有着浓郁黄土气息的民间艺人形象。如高潮段落的主题动作,舞者双臂上下交替甩绸,转身跨腿跺地,那发自肺腑的喊叫声分明是老艺人热血沸腾的生命呐喊,他带领着年轻人激情四溢地舞动着身体,舞台上升腾起一种原始的生命狂欢意味,那是流淌在秧歌表演者血脉中的生命本能,也是流淌在编导血脉中的生命情愫。

舞蹈中有一处音乐上的巧妙处理,出现在老艺人与弟子们共舞的段落。伴随着舞动,欢悦的音乐响起,忽然间音乐隐去,欢快的舞动仍然继续。编导独具匠心地运用了音乐的隐和现,将持续的节律瞬间默化到老艺人内

心,以短暂的无声强调了老艺人内心强烈的生命节奏。

在舞蹈形式上,该舞有着独创之举。"一个扭秧歌的人",顾名思义表现了一位秧歌艺人,编导却在作品中加入了群舞,但是我们在观赏完后,脑海里留有鲜明印象的却还是那一位痴迷秧歌艺术的老艺人。群舞在作品中实际上是作为独舞的背景来处理的,但同时群舞的存在也是必不可缺的,如果不是年轻弟子们的边学边舞,就不会如此鲜明地烘托出老艺人执着热烈的生命情态。作品中群舞和独舞的关系并非普通舞蹈中群舞和领舞的关系,老艺人的形象比一般的领舞更为突出、有力,群舞段落则更为造型化和背景化。

《一个扭秧歌的人》没有以秧歌形式来载歌载舞地表现欢乐喜庆、祥和热闹的场景,而是用它谱就了一曲平凡而动人的人生歌谣。编导张继刚曾谈到此舞的灵感来源是其所读的一篇小说——《艺人之死》,他敏锐独到的艺术才思加上舞者于晓雪的传神演绎,共同成就了舞台上《一个扭秧歌的人》这部常演不衰的民间舞佳作。

该作品 1991 年荣获第三届"桃李杯"舞蹈比赛优秀剧目奖,于晓雪获民间舞表演十佳第一名;1994 年荣获中华民族 20 世纪舞蹈经典作品提名;1995 年荣获第三届全国舞蹈比赛中国民间舞表演一等奖。

《黄土黄》

群舞

编　导:张继刚

音　乐:汪镇宁

首　演:1991 年

首演团体:北京舞蹈学院中国民间舞系

【作品分析】

舞蹈《黄土黄》是张继刚"黄土情结"系列作品中最经典的一部,作品借助群舞的表现形式,以晋南万荣花鼓中的高鼓(即胸鼓)动作为基本元素,表现了生活在黄土地上的子民世世代代的生存状态和生命情态,也

就是编导所说的"有一把黄土就饿不死人"的顽强的生命意识。编导对这方养育他的土地有着深入骨髓的深厚情感，在舞蹈中充分表现了黄河儿女昂扬不息、奋发不止的民族精神，高度赞颂了黄河人民朴素而又激越的生命基调。

《黄土黄》在总体结构上可以分为三个部分，以男子群舞、女子群舞、男女群舞交叉和领舞等形式进行表现，层次丰富，段落推进紧凑有力，整个舞蹈的节奏张弛有度，刚柔强弱对比鲜明。

第一部分，黄土地的沟壑上走来一群穿粗布束腿裤的赤膊汉子和穿对襟袄的姑娘们，他们胸前绑缚着红色的胸鼓，鼓点声声，敲出了黄土地人的质朴气息。女子群舞退下，男子群舞以双腿叉开大"人"字形的体态手抱胸鼓，稳步向前，俯身敲击抑或仰头甩槌，时而以单腿为轴呈"人"字碾转颤头击鼓，时而跳动起伏，撩腿击鼓。随后的女子群舞和男女群舞为过渡段落。第二部分的主体为大约两分钟的男子领舞和群舞，以跳跃击鼓的动律为主，表现形式较为多元，将黄土地上人们勤劳奋斗的生命韧性表现得淋漓尽致。

最为精彩的是第三段尾声，女子群舞双臂划动，大八字从两侧进入，主题动作在此处呈现了高度的重复、强化，由两侧群舞推进到舞台中间的男子群舞，直至整场舞者重复一个简单主题：双腿扎马步，有力地向上腾跃，然后挥臂击鼓，再腾跃，由原地重复至全场流动，对舞击鼓，群舞板块慢慢地向舞台后区移动。与此同时，一位黄河汉子双膝跪地，忘情地扑到黄土地上，双手颤抖地捧起一把又一把黄土，尽情地抛洒着，任黄土落在身上、头上。那抔抔黄土就是他的根，他的命。他一次又一次捧拥着黄土，微曲的脊背蕴含着一股不屈的血性，泪水交织着欢腾，那黄土地上凝结了多少苦辣酸甜，上演了多少生命轮回……舞台后半区的鼓声、舞势越来越高亢，舞者的呐喊声激荡着台下观众的心扉，这一动一静的强烈对比将舞蹈蓬勃迸发的生命力推至顶点，舞蹈的主题得以高度升华：那台上舞动的分明是一个个赤诚火热的灵魂，那手捧黄土的人分明是对黄土地有着厚重情结的整个中华民族的缩影。舞蹈以奔腾的动势和浓烈真挚的情感营

造了一个顽强的民族生命意象，黄土是生命的依存，无论它肥沃还是贫瘠，都不会影响这一方子民对它的爱恋，也不会阻挡它的子民世代繁衍、生生不息的生命进程。

强烈的对比增强了舞蹈的视觉冲击力。如第一部分的男子群舞，在人字形体态的击鼓动态中，编导使用了点和面的对比。众舞者俯身抱鼓，双腿挪动，保持较低的平面感；右前台一位舞者纵身跃出，扬腿击鼓；众舞者转向左侧，右前舞者隐入人群；左前台两位舞者跳跃击鼓，然后隐回；众舞者转向台后，左中场两名舞者再次腾跃向上，后台角两名舞者飞腾击鼓。高与低、点与面的对比处理，不仅丰实了舞段的形式感，更将黄河儿女龙腾虎跃的精气神突显出来。再如男子动作的雄壮粗犷和女子动作的温和柔韧形成对比，第三部分的男舞者跪地凝望前方和两侧群舞者大张声势、结尾的群舞者升腾和一人伏地形成对比，无一不体现出编导的匠心独运。

在主题动机的发展上，编导以其惯用的动机重复手法，将浓烈的人物情感压缩在简洁而又富有张力的动作中，不断地重复、强化、推进，情感不断地积累、叠加，饱涨到不可抑制，突然舞蹈从整个动态到情绪绽放出全新的光彩和质感，观众期待中的高潮终于来临，所有积蓄的情感一泻而出，观众在心理上产生强烈的共鸣，台上台下均笼罩在热血沸腾的生命礼赞中。这就是张继刚舞蹈的动人之处，它带着深入血脉的深情，既是对黄土地人民人性本真的崇高敬仰，也是对黄土文明的一次寻根。

该作品1991年荣获第三届"桃李杯"舞蹈比赛中国民族民间舞优秀剧目奖；1994年荣获中华民族20世纪舞蹈经典作品奖。

《两棵树》

双人舞

编　导：杨丽萍

作　曲：田丰、王西麟

首　演：1992年

首演演员：杨丽萍、陆亚

【作品分析】

双人舞《两棵树》以傣族的舞蹈语汇，通过两棵树互相缠绕生长的状态，表现了一对青年男女至诚热烈的爱情，体现了编导对爱情的独到理解和诠释，以及对大自然的深深眷恋和热爱。

"连理枝"是树木生长状态中一种非常奇特的自然现象，通常是两棵距离很近的树，在天长日久的生长过程中慢慢连为一体。有的是根部相连，有的是枝干相连，从外形上看是两棵树，但实际上它们的生命内在血脉是彼此相通的。我国民间自古就有关于"连理枝"的各种美丽传说，这些故事大都围绕一个主题——坚贞不渝的爱情展开。舞蹈《两棵树》的构思即来源于此。杨丽萍在编创舞蹈时，将傣族舞蹈的动作元素巧妙转化为树木枝叶的婆娑婀娜之态。她并未单纯模拟树的外在植物样态，而是围绕爱情的主题，紧贴两棵树相连相依的生命状态，着重表现枝干联结情形下的血脉互通，以"缠绕""叠合"作为双人动态发展的基点，编创出具有独特的审美风格的舞蹈作品。

《两棵树》的整体舞蹈动态突出了两人身体的紧密相连和缠绕感。杨丽萍细致地捕捉并紧扣连理枝的生长状态——雄株的枝干弯曲成环，植入雌株的树干内，如同情侣相拥环抱，舞蹈从一开始就体现了这一主题。两人手臂从下至上慢慢盘绕，然后身体相随绕转，紧接着二人互相扣抱肩颈旋转，如同两棵树在生长过程中枝丫互相接触、缠绕。据植物学家说，两棵距离很近的树在有风的天气里会互相摩擦，树皮剥落，在无风的时候彼此枝条的形成层紧密相挨，增生的新细胞就会使两棵树生长在一起。连理枝的这种生长状态正如舞蹈所表现的两个人的爱情。在风雨飘摇中，两人互相支撑、互相磨合，直到彼此不能分离，生命相通。舞蹈在表现两棵树生命相连的生长状态的同时，更着意将这种自然生成的依存关系人性化，在动作中融入恋人亲密无间、耳鬓厮磨的细微动态，那血脉相连、难分难舍的情态令人难忘。

杨丽萍采用了双人动作的叠置来表现两棵树如影相随的爱情。她别出心裁地让两人前后身影交叠或横向并置，运用两人相同的富有节奏感的肩

头耸动、手腕折动、胯摆动、腰腹部抖动等傣族舞蹈语汇元素,强调了两人生命的一体感。

杨丽萍的舞蹈一般都具有强烈的造型感,《两棵树》也是如此。两人高低错落的正面或侧面的三道弯舞姿造型,使得舞蹈的每一个瞬间都如一组雕塑。比如舞蹈中段,杨丽萍从舞伴怀中探身而出,双臂向后打开,双手与舞伴紧紧相握,手臂相连,如同有着各自生长姿态的两棵树枝干紧密相连;再如随后的托举造型,舞伴环住她的腰部,杨丽萍顺势俯身屈腿,将身体吸附在舞伴膝上,之后又将手臂环勾住舞伴颈部,缩身悬于舞伴身前,轻轻荡悠,既如两棵树的枝叶随风交缠,又仿若恋人甜蜜地拥抱亲昵。另有重复出现的双手不断震颤摆动的动作,颤动的双手如同风儿吹拂下簌簌摇摆的树叶,又似恋人间的窃窃私语。

杨丽萍的舞蹈作品有一个共同的特点,那就是一切由情而发,不以技法为创作的准绳。她的舞蹈透着一种真挚的情感,有着深沉的陶醉感,具有较多即兴创作的成分,一切以情感的自然流动和肢体的内在萌动为基准,几乎没有斧凿技法的痕迹。舞蹈《两棵树》没有以双人磨合为动作发展机制,而是以情感表达为出发点,通过自然而为的双人舞动,塑造了两棵树的动态意象,表达了编导内心的爱情意涵。正如舒婷的经典诗句所言:"我们分担寒潮、风雷、霹雳;我们共享雾霭、流岚、虹霓。仿佛永远分离,却又终生相依。"舒婷笔下的两棵树纵然不是连理枝,却同样有着相依相生的爱情况味,恰似这段双人舞,两个舞者是不同的个体,却又紧密缠绕,互相独立而又彼此交融。

《母亲》

女子独舞

编　导:张继刚

音　乐:汪镇宁

首演时间:1993 年

首演演员:卓玛

【作品分析】

舞蹈《母亲》塑造了一位藏族母亲的形象，用夸张的藏族舞蹈特有的塌腰体态，表现母亲被累弯了的腰背和饱经风霜的一生，讴歌了伟大的母亲为生活所做出的无私奉献及其深厚宽博的爱。

舞蹈在结构上可分为三个部分。

第一部分，幕启，一串巨大的念珠链从天幕上蜿蜒垂下，仿佛一条绵延的人生之路，母亲就在这条路上展开了辛劳的一生。藏族老阿妈弯腰驼背的身影出现在念珠链之间，她的上身呈90度前俯，双腿弯曲，步态踉跄。她用力向上伸展身体，撩起藏袍向前迈步，却仍然是驼背躬腰的身姿。

第二部分，音乐速度加快，舞蹈氛围渐渐活跃起来。母亲的体态由弯腰躬背渐渐变得舒展，腰慢慢伸直，仿佛回到了年轻时的青春岁月。母亲露出少女般的笑容，深情地展臂、撩腿、跳跃、奔走、回旋……时空仿佛在瞬间逆转了，那些逝去的美好年华和饱满的生命力重又回到了年迈的母亲身上——或许，这不仅仅是编导结构作品的艺术手法，更是天下每个儿女的真切愿望。

第三部分，在仰身伸展双臂的旋转中，母亲又回到了现实时空，她的体态慢慢压低，恢复到舞蹈开始时的姿态，苍老的步态使她看起来那么地无力和孱弱，舞蹈定格在母亲盘坐于地的疲累身姿上。

第二部分和第三部分的鲜明对比有力地突出了母亲的伟大形象，母亲是在用自己的生命不求回报地为家人付出，她也曾年轻，也曾美丽，也曾青春洋溢，也曾生机盎然。编导此番处理，将普天下所有儿女对母亲的赞颂之情凝聚其中——儿女们懂得母亲的辛劳，感恩母亲的付出。

舞蹈《母亲》采用了藏族舞弦子的动律、动作作为基本素材，通过手臂和腿的动作幅度的变化，揭示出人物的情感变化。母亲这一人物形象的体态特征非常鲜明，编导巧妙地抓住了藏族舞蹈特有的塌腰体态（参见图5-8《母亲》），压低变形发展成为母亲衰老、辛劳的身姿，内扣的后背，90度前俯，整个舞蹈几乎都是在这一体态的基础上发展衍生的。在表现年老母亲的动态时，舞蹈动作较为凝滞、迟缓，重心有意放低，顿挫的步

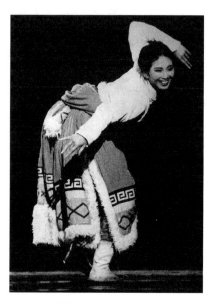

图 5-8 《母亲》

态刻画了母亲的老态龙钟。在表现年轻母亲的动态时,重心拉高,上身腰背由原来的向前平屈渐渐变为斜倾,随着舞动的幅度放大,身姿进一步由倾斜到直立再到仰身,这一过程恰如其分地诉说了母亲年轻舒展的身体正是因为长年的辛劳才变得如此苍老。舞者以一个连续的旋转表现了母亲由年轻到苍老的过渡,体态由高至低瞬间转变的反差,将母亲的形象再一次凸现出来,那是一个驼背的、苍老的而又伟大的母亲。母亲在舞台上从苍老到年轻再到苍老的生命逆回,让我们更清晰地顿悟"母亲"二字所具有的沉甸甸的分量。儿女的幸福是母亲用生命铸就的,母亲体态的变化充分体现了这一点。舞台上的母亲是世间千千万万慈祥母亲的缩影,母亲的爱朴实而又真挚,母亲的恩情比雅鲁藏布江还要长,母亲的肩膀比珠穆朗玛峰还要坚强,但是母亲的身躯却被时光雕刻得如此苍老,被岁月侵蚀得如此佝偻。

藏族舞蹈家卓玛曾在 1991 年第三届"桃李杯"舞蹈比赛上获得民间舞十佳的第一名,她用细腻传神的表演将一位老态颤巍的藏族老妈妈塑造得出神入化,也凭借这个母亲形象走进千万人的心中。《母亲》是张继刚为卓玛量身定做的作品,在卓玛的个人舞蹈专场演出中上演,并且在 1996 年中国舞协举办的"青春的旋律"青年舞蹈家专场晚会上上演,受到观众的喜爱。

《阿惹妞》

双人舞

编　导:马琳

音　　乐：林幼平、宋小春

首演时间：1997 年

首演演员：姜铁红、李青

【作品分析】

　　舞蹈《阿惹妞》是一个彝族双人舞，以彝族婚嫁习俗中表哥送表妹出嫁为民俗文化背景，表现了两小无猜、恋人般的表兄妹之间百般依恋、难分难舍、悲切凄婉的复杂情感。

　　"阿惹妞"彝语为"表妹"之意。彝族传统习俗盛行"姑舅表婚"，而"姨表禁婚"，并且表妹出嫁时还要由自己的表哥亲自背送到夫家。舞蹈《阿惹妞》即取材于彝族的这一婚嫁习俗，表兄就要送表妹出嫁了，然而兄妹二人自幼青梅竹马、情深意绵，原本喜庆欢乐的成婚日成了两人痛不欲生的分离日。编导紧紧扣住了二人内心深处的痛苦挣扎和情感纠葛，编创了一出情凄意切的双人舞。

　　《阿惹妞》以深切的情感打动人心，表现了一段具有独特民族风俗色彩的情感纠葛。表妹与表哥在现代社会中有悖常伦的情愫，在彝族传统风俗的文化背景下，经过舞者的精彩演绎，格外哀婉动人。有情人难成眷属，不可能也不被允许结为连理，从天而降的婚事终结了表妹、表哥青梅竹马的岁月，在这一瞬间我们不禁为这段哥妹恋情心碎。情感是舞蹈的生命，《阿惹妞》以人物内心情感为切入点，将表兄妹之间欲爱不能、欲离不忍的悲伤情态表现得淋漓尽致。《阿惹妞》本是彝族著名的爱情长诗，经过长期传唱，成为一种有一定调式和内容的情歌，演唱时可即兴加减词句。舞蹈《阿惹妞》中那首优美婉转的情歌，将兄妹两人欢乐甜蜜的回忆吟唱得感人至深，也为两人从追忆回到现实的巨大情感落差做了铺垫。

　　舞蹈《阿惹妞》在结构上分为三部分。第一部分，送亲唢呐喜乐中表哥背着表妹行走在送亲路上，二人内心的痛楚与送亲的喜气格格不入。第二部分，表妹吹奏起了口弦，兄妹两人沉浸在对往昔的温情追忆之中。这是一段甜蜜的爱情双人舞，两人之间洋溢着浓浓的爱意。第三部分，无情的现实中，等待这对恋人的是彼此分离，红盖头再次被盖到表妹的头上，

表哥发出一声撕心裂肺、肝肠寸断的呼喊，跌倒在地，舞蹈结束。

编导别出心裁地撷取了彝族青年男女恋爱时以口弦呼唤情人、传达爱意的独特方式。口弦又叫"响蔑"，彝语称"嗬火"，是一种用竹片或薄铜片（三片或五片不等）制成的簧乐器，也是彝家姑娘用于谈情说爱的小乐器。竹制的口弦音色浑厚低沉，铜制的则音色婉转清脆。吹奏时，需以手拨动簧片，利用口腔共鸣发出声响。舞台化了的金色口弦在阿哥、阿妹的口唇间衔着，奏出一串美妙的爱情音符。编导安排了几次二人互相以唇交接口弦的细节，充分表现了兄妹间亲密无间、日积月累的温存情感。

舞蹈中诸多恰到好处的动态处理将人物内心情感外化，让人印象深刻。比如表哥始终双手抱肘，体态呈内缩状，与人物内心的悲痛相吻合。二人均有单腿弯曲旁抬，勾住对方腰身的动作，表现了两人缠绵悱恻、不忍分离的内心世界。再如，表哥将表妹拥入怀中，轻轻晃动，呵护关爱之情溢于言表。接近尾声，表妹木然地拖着红盖头向前踟蹰而行，表哥跑上前去仰身下腰，挽住表妹手臂，其心中不舍不忍、焦急万分却又痛苦无奈、近乎绝望的心态展露无遗。特别是最后一组动态，表妹身体反弓形，手足相握如环状，表哥用尽全力将她托至头顶，小心翼翼而又矛盾万分，如同擎举着二人自幼相携相伴走过的甜蜜岁月，表妹那柔弱无骨的环状身躯有如两人心心相印的结扣，忽然，表哥绝望地松手，表妹瞬间从表哥头上落至膝下，环扣似的身子将表哥紧紧锁套住，表哥如箭穿心般的痛苦有力地表达出来。这一让人揪心的动作不仅具有极高的技巧，也在视觉上给观者带来前所未有的震撼。

表妹的表演者是青年舞蹈家李青，与表哥的表演者姜铁红是现实生活中的一对舞坛伉俪，共同的艺术追求使他们走到了一起，又珠联璧合地共同表演和塑造了《阿惹妞》中动人的舞台形象，《阿惹妞》也因为有两人现实生活中的深厚情感为表演基底而更加扣人心弦。

该作品1997年荣获第七届"孔雀杯"少数民族舞蹈会演创作一等奖、表演一等奖；1998年荣获首届中国舞蹈"荷花奖"民族民间舞作品金奖。

《牛背摇篮》

三人舞

编　　导：苏自红、色尕

作　　曲：王勇、孟卫东

首演时间：1997年

首演演员：隋俊波、崔涛、万马尖措

【作品分析】

牦牛是青藏高原具有地域特色的畜类，在长期的历史岁月中一度成为藏族人民生存的依靠，因此藏族人民对牦牛有着深厚的情感。舞蹈《牛背摇篮》正是抓住了藏族人民与牦牛的这种亲密关系，表现了一个藏族小姑娘和两位男舞者扮演的牦牛一起生活、嬉戏的生动场景，展现了人与自然、与动物和谐相处的情境。

《牛背摇篮》充满了生活情趣，将牦牛拟人化，让它与人互动。两个男舞者扮演牦牛，藏族女孩在牦牛身前身后嬉戏玩闹，极富生活情态。比如舞蹈开始，女孩从两男舞者身体中间的空隙钻出，俯身抓住二人藏袍的长袖，然后高高举过头顶，向观众迎面走来，如同藏族人民晨起出门，拉着缰绳，牵上牛儿，悠然地走向牧场。两男舞者俯身展背，内侧手臂相搭，外侧手臂有力地展开，看上去犹如牦牛的两个弯刀样的犄角。转瞬，两男舞者俯趴身体于地面，延展手臂，此时两人相搭的背部犹如牦牛宽大的脊背，小姑娘侧身躺下，犹如躺在了宽厚的牦牛背上，随着牛儿的晃动轻轻摇动，美妙而又纯朴。这一摇篮式的造型将小姑娘与牦牛相伴成长的生活情景生动地再现在舞台上。再如舞蹈中部的欢快舞段，男舞者的动态并未停留在模拟牦牛的外在形态的阶段，编导展开丰富的想象，将牦牛拟人化，使之具有敦厚耿直的性格，与小姑娘嬉闹玩耍，用宽厚的身躯呵护她，小姑娘也对牦牛充满了关爱之情。整个舞蹈洋溢着浓郁的藏族生活风情。

舞蹈中三人的造型和相互关系围绕"牛背"展开，别具一格。两男舞者的牛头犄角造型以及与女孩组成的牛背摇篮式造型，是整个舞蹈三人动态造型的基点，在此基础上有机地发展变化，出现了一系列托举造型。比

如，女孩荡腿飞身旋上一男舞者后背，顺势旋转几周后，又转至另一男舞者背后，男舞者以双手托住女孩双膝，将其从背后高高驮起，女孩如同依附在一位可亲的邻家哥哥背后，煞是娇小可人，紧接着男舞者甩身将女孩拥入怀中，做摇篮状轻轻晃动，将她放到下方男舞者平展的"牦牛背"上，女孩翘首遥望（参见图5-9《牛背摇篮》）。这一连串的托举动作均围绕男舞者背部展开，突出了"牛背"的意象，也为接下来的高空造型做了铺垫——女孩直身立于男舞者怀中，然后直体倒下，两名男舞者在下方稳稳接送至地面。这一立一倒，在视觉上给人以强烈的空间冲击感，也使女孩与牦牛的亲密关系更具象化。再如，三人纵队上下左右方向交替甩袖，袖子飘飞，扩大了肢体延展空间。

编导将牦牛的自然动态与藏族舞蹈的基本动律巧妙结合在一起，将锅庄和弦子的动作语汇与牦牛稳健沉滞的动态相融合，使舞蹈动作呈现出不同以往的质感。这是对藏族人民生存状态的艺术化表现，或许藏族人民的性格中早已融入了牦牛醇厚、坚韧的特质——牦牛不仅是藏族人生活的伙伴，而且成为其民族性格的基本因子。雄浑稳健的音乐也为人性化的健壮苍劲的牦牛形象增色不少。在服装上，女孩红衣白裙白靴，与牦牛暗色遒劲的身躯形成了鲜明的对比，将观众的视线更多地吸引到女孩身上，由此，在人和牛的亲密无间关系中，突出了人的核心作用。

《牛背摇篮》表现了人和动物和睦相处的场景，讴歌了人与自然的和谐关系。舞蹈中牦牛与人互相依存的情景生动自然，亲切温馨。时至今日，其表现的生态主题仍是社会文化的焦点。

该作品1997年荣获第七届"孔雀杯"少数民族舞蹈比赛大奖；1998年荣获首届中国舞蹈

图5-9 《牛背摇篮》

"荷花奖"民族民间舞作品银奖。

《孔雀飞来》
女子独舞

编　导：田露

音　乐：黄荟

首演时间：2000年

首演演员：徐萌

【作品分析】

七彩的云之南飞来了美丽的孔雀，它舒展着宝石般色彩绚烂的羽翼，时而翘首遥望，时而轻旋身姿，时而宁静安详，时而灵动俏皮。《孔雀飞来》在传统孔雀舞的基本姿态和基本动律的基础上，进行了多层次的身体空间的探索和节奏的变化，展现出丰富多变的舞姿动态和灵动轻快的审美风格。作品既传承了传统傣族舞蹈文化，又紧跟时代审美趣味的变化，发展出新的内容，使孔雀舞呈现出新颖的面貌和持久的艺术生命力。

孔雀作为傣族的图腾，凝聚了傣族人的民族审美心理。它不仅与傣族人的日常生活紧密相连，更与傣家人的古老传说有关。相传在摆帕拉节上，孔雀远道赶来，为敬拜佛祖而翩翩起舞，孔雀尾羽经过佛光的普照，缀上了镶金边的翎眼图案，变得光彩照人。此后每逢年节庆典，人们都要礼佛祈福，跳起吉祥的孔雀舞。因此，孔雀在傣家人心目中不仅是家中饲养的灵鸟，更饱含着他们心灵深处对美好生活的深切期望，是和平、美丽、善良、智慧的象征。

《孔雀飞来》以独特的动作节奏，将孔雀的灵动机敏和傣家女孩的灵秀活泼恰到好处地体现出来。传统傣族舞多半以舒缓的四二拍为主，音乐鼓点和舞蹈动作节奏基本吻合，而《孔雀飞来》在音乐上以四二拍为主，加以不规则变化，舞蹈动作打破了以往连绵舒缓的匀速状态，以快速闪动的头、肩、腰、胯和小腿来表现孔雀的机敏灵活、欢快愉悦。

传统孔雀舞腿脚的基本动律为膝盖富于韧性地屈伸起伏，小腿快提慢

图 5-10 《孔雀飞来》

落,动作快速敏捷。《孔雀飞来》并没有从头至尾保持傣族舞蹈膝盖韧性起伏的动律,而只是在舞蹈过程中,膝盖间或出现片刻起伏的动态。整个舞蹈融入了轻巧跳跃的动作元素,以强调孔雀作为鸟儿的欢快动态。舞蹈多处使用了旋转舞姿,如舞动中连续的旋转舞姿,由双臂高伸于头顶上方,手掌相叠,双脚碾转,到两次反复的双展翅单脚碾转舞句,再如结尾处,两臂由体侧屈臂展翅到穿手至体后环臂双脚平步转,等等,充分表现了傣族女子旋转起舞的亮丽姿态(参见图 5-10《孔雀飞来》)。

《孔雀飞来》创造了富于雕塑感的动态造型,通过孔雀一样美丽的傣族少女来表现孔雀栩栩如生的神态、动态。从毛相、刀美兰到杨丽萍,不少舞蹈家都创造了生动的孔雀造型,其体态基本以站姿为主,加以手臂的模仿。比如杨丽萍昂首挺胸,高扬一只手臂模仿雀头,犹如一只亭亭玉立的白孔雀。《孔雀飞来》打破了以往对孔雀体态的模拟惯例,舞者深度俯身,反翘起双臂,双手捏合"嘴形",两手一高一低,展现出孔雀双头的造型。两个雀头相映成趣,如同两只孔雀在悄声私语,又仿佛美丽圣鸟在顾盼自己水中的倒影。舞者单腿站地,如孔雀羽翼般翘起的小腿需要舞者具有超强的肢体稳定性,将孔雀的细微动态刻画得惟妙惟肖。

《孔雀飞来》的舞者服装没有采用饰以孔雀尾部羽翎的白纱裙,而是采用傣族女子的筒裙,将绿孔雀羽毛的绚丽色彩融入服装中,以翠绿和湛蓝色调为主,从筒裙腰部的墨绿色过渡到裙摆的宝蓝色。舞者轻巧灵活地舞动,如同一只美丽的绿孔雀在芳草地上展示自己多姿的倩影。傣家女子仿佛凝聚了孔雀的灵性,柔美轻灵,婀娜多姿。

孔雀舞是傣族古老的表演性舞蹈,传统的傣族孔雀舞最初是由男子头

戴塔冠和面具，身背道具羽翅架子表演的，有着严格的程式要求和固定的步伐及鼓语伴奏。孔雀舞的种类和流派繁多，但表演程式较为固定，多表现孔雀飞出巢窝，灵活地四处探视，然后安然漫步，走到草地，拨开树丛，寻找泉水，饮泉照影，戏水抖翅，亮翅开屏，翩翩飞翔等一系列内容。20世纪50年代后，孔雀舞慢慢有了变化，特别是1980年傣族舞蹈家刀美兰演出《金色的孔雀》之后，女子表演孔雀舞才成为主流。《孔雀飞来》是在继承传统傣族舞蹈审美范式的基础上，有意识地融入新颖的动作元素，呈现出崭新面貌的孔雀舞，是民间舞由俗至雅、由民间走向剧场的又一次突破。

该作品2002年荣获第三届中国舞蹈"荷花奖"民族民间舞表演铜奖；2003年荣获第七届"桃李杯"舞蹈比赛中国民族民间舞优秀剧目奖。

《顶碗舞》（蒙）

女子群舞

编 导： 何燕秋

音 乐： 刘钢宝

首演时间： 2001年

首演团体： 内蒙古军区政治部文工团

【作品分析】

群舞《顶碗舞》采用了女子头顶数碗的技巧，形式多变，稳重大方，体现了蒙古族妇女纯朴、温柔、庄重、典雅的优秀品格。顶碗舞是蒙古族舞蹈中重要的一种，流行于内蒙古伊克昭盟地区，据载是鄂尔多斯蒙古族从元代承传下来的传统民间舞蹈，具有浓郁的蒙古族风情，体现了蒙古族优秀的传统文化。顶碗舞又称"盅碗舞"，初期为男子表演，现一般为妇女头上顶碗，手拿酒盅，一边击盅，一边展臂起舞。

《顶碗舞》的动作语汇不仅仅包括柔臂、硬肩、弹拨手等传统元素，更有新颖别致、独具风韵的创新元素。如舞者双臂向后掰肩打开，一张一合，犹如鸿雁翱翔。顶碗舞需要舞者具有高超的技艺，平和稳定是顶碗舞表演

的要领。舞者颈部、头部要挺拔稳定，脚下的步伐要平稳流畅，才能出现舞步如行云流水的效果。《顶碗舞》是技巧性和艺术性完美结合的舞蹈，有着令人眩目的形式感。比如高难技巧的顶碗跪转，展开的裙翼宛如草原上翩翩飞舞的彩蝶，众舞者转动时裙面角度统一，身体重心平稳，舞姿协调统一。再如单人连续平脚碾转及大横排齐碎抖肩，舞者的动势始终平行起伏，稳中求变，既显示了舞者深厚的顶碗功底，又充分展示了蒙古族女性优雅窈窕、仪态万方的气质。

悠扬的马头琴旋律带来浓郁的草原风韵，编导充分运用群舞动作整齐划一的表现力，以长线条的舞台调度和线面结合的构图，展现出草原的辽阔和由此而来的人们肢体动作的舒展外张、性格的豁达坦荡。

顶碗舞是中国许多少数民族喜爱并盛行的舞蹈形式，除蒙古族以外，维吾尔族也有顶碗舞。维吾尔族的顶碗舞俗称"盘子舞"，又名"顶碗小碟舞"，其形式和蒙古族的略相仿，又有不同，表演者多为女性，舞者两手持一小碟子和筷子，头顶水碗，随着音乐节拍舞动，以筷敲碟。维吾尔族编导海丽倩姆曾编创了同名女子群舞《顶碗舞》，一举夺得首届中国舞蹈"荷花奖"民族民间舞作品金奖。该舞运用了流畅的舞台调度和疾速的旋转，舞至最终，舞者头顶的碗中竟倒出如注清水，堪称一个技艺上乘的道具舞蹈佳作。

该作品 2001 年荣获第五届全国舞蹈比赛创作二等奖、集体表演一等奖；2002 年荣获第二届 CCTV 电视舞蹈大赛民族舞专业组银奖。

《出走》

男子双人舞

编　导：万马尖措

音　乐：腾格尔《天堂》

首演时间：2001 年

首演演员：万马尖措、刘福洋

【作品分析】

舞蹈《出走》以男子双人舞的形式，表现了一对兄弟离家时激烈的内心冲突和强烈的恋家之情，是一个以现代艺术手法演绎、具有全新的视觉效果的蒙古族舞蹈。离乡之人大都经历过伤感的离别，故土难舍，故土难离，特别是热血男儿离家别乡时，心中纵有再多的留恋，也只能忍住泪水前行。《出走》就表现了这样的情感主题。

舞蹈在一对兄弟即将离开家乡外出闯荡时启幕，哥哥帮弟弟将行囊挂到了肩上，拉起弟弟走上闯荡的征程，弟弟却一步三回头，对故土难以割舍，不忍离去，哥哥的推拉劝说和弟弟的不忍离家成为舞蹈发展的两条线索，交互进行。

《出走》以现代舞的技法解构了蒙古族舞蹈传统的动律和动作，舞蹈动作因舞者腹部强烈收缩而产生顿挫奔放的动感，现代舞的肢体动律在蒙古族舞蹈的动作体系下迸发出新的生命力。编导将蒙古族的动作元素从节奏上加以分解，如将一拍的动作分解为四段，以瞬间爆发的力量重新结构每个动作，使舞蹈语汇既具有强烈的现代风格，又不失蒙古族舞蹈的审美韵味。在情感的高潮段落，编导不断使用跪地、仆倒、翻滚等贴近大地的动作语汇，由衷表达了将要离家之人对故土的深切爱恋。舞者俯身大地，双臂张开，仿佛捧起故乡的一把芬芳泥土，又仿佛掬起故乡的一捧清澈湖水。舞者几欲站起，却又扑倒在大地的怀抱中，家乡的一草一木都在心头抹不去。舞蹈音乐采用了腾格尔的《天堂》，那抑扬顿挫的唱腔透着来自草原的沧桑粗犷和淳朴野性，呼应着兄弟二人故土难离的心境。

《出走》是蒙古族舞与现代技法和谐相融的创新之作，体现了青年编导对民间舞创作的新思考。舞蹈《出走》是编导兼表演者之一万马尖措"破解"蒙古族舞蹈语汇的成功之作，另一位优秀的表演者刘福洋激情四射的表演和收放自如的身体表现力也给人们留下了深刻的印象。

该作品 2001 年荣获第五届全国舞蹈大赛创作一等奖、表演二等奖；2002 年荣获第二届 CCTV 电视舞蹈大赛民族舞表演二等奖。

《摩梭女人》

女子群舞

编　导：刘凌莉

作　曲：梁仲琪

首演时间：2001 年

首演团体：四川省歌舞剧院

【作品分析】

女子群舞《摩梭女人》以泸沽湖畔的摩梭人独特的母系群体生活为题材，围绕摩梭人以女人为生产和生活主力的风俗特性，抽取摩梭族人的日常生活动态，展开合理的艺术构思，塑造了一群坚韧淳朴、乐观热情、辛勤善良的摩梭女性，以舞蹈的方式向我们展示了神秘的摩梭母系文化（参见图 5-11《摩梭女人》）。

居住在四川凉山与云南丽江交界处的泸沽湖畔的摩梭人是中国唯一仍存在的母系氏族社会，保留着母权制家庭形式，其生产和生活以女人为中心，以母为尊为贵，母亲是摩梭族人生活的轴心和靠山，母系家族中的成员们少则十几人，多则几十人。舞蹈《摩梭女人》正是以此为切入点，以 16 人群舞的形式来表现摩梭女人这一群体形象。摩梭女人共同辛勤劳动、抚育儿女，营造出祥和的大家庭氛围。摩梭人家庭的成员都是同一母系血统的亲人，有着最朴素的物质观念，同一家庭的摩梭人基本没有个人私有财产的概念，一切财产为家庭成员共享而非占有，因此摩梭人的主导意识是"我们"，而不是个人，这也使其保留了一种古老的宽怀谦让的社会风尚。

图 5-11　《摩梭女人》

舞蹈《摩梭女人》没有表现追寻爱情的情感主题，也没有像一般的女子舞蹈那样表现女性温柔似水、妩媚娇俏的神态，而是重在表现母系文化，塑造出摩梭女人顶天立地的形象。摩梭人离不开母亲和以母亲为主的家庭，因而母亲这一形象在整个舞蹈中得到了鲜明的凸显。摩梭人的血缘按母系计，财产按母系继承，每个母系家庭中都有一个最能干、最有威望的妇女"达布"来安排生产、生计，保管财产，男性一般以舅舅的身份来协助"达布"，母亲是家庭中最重要的角色，也是母系族群的象征。《摩梭女人》以大段的舞蹈肢体语言将女人怀有身孕到阵痛生产的伟大过程表现出来，以孕育过程来凸现母亲的宽厚伟大，强调摩梭女人身上散发的母性光辉。

在动作语汇上，《摩梭女人》创造了一系列贴近生命本色的生活和劳作动作。编导提取了摩梭人劳作的动作元素，如锄地、收割、纺线、织布等，以审美的视角将其舞蹈化，凸现了摩梭女人的群体劳作形象。整个舞蹈中，两条主题动作线交织在一起，其中一条为劳作动态，另外一条为孕育和抚育动态。在表现劳作动态时，两组动作交替进行，一是向前躬身，双手握拳起落，作锄地耕作状，二是直身，两臂上下拉开，双手快速绕动，作扯线和缠线状，这一耕一织的劳作动作充溢着摩梭人的独特风情。在表现孕育和抚育动态时，也采用了两组动作，一是以仰身、挺腹、双手扶腰的体态来示意孕育生命，或模仿妇女有身孕时走路重心靠后，略带蹒跚地左右晃动，那欢乐的节律充满了古朴淳厚的母性色彩，二是在新生命诞生之后，孕育主题动作转化为以抱裙模拟怀抱襁褓、双手环抱胸前的抱婴动作以及俯身、双手环护在后背的背婴动作。其中，表现摩梭女人劳动持家的劳作主题动作是主要的动作线，贯穿舞蹈始终，而表现女性特殊生理过程的孕育以及抚育主题动作则是副线，与前者有机交织在一起。舞蹈尾声再次强调了两条动作线，展现了一幅生动鲜活的摩梭女人边劳作边孕育、抚养后代的生产和生活画卷。

舞蹈在调度上以横线和大斜线的步伐流动为主，与上身劳作的主题动作一起，充分体现了母亲包容、宽厚的博大胸怀，流动变化之中蕴含着一种原始情态的伟大母性。在服装设计上，舞者上身着大对襟袄，下身着长

百褶裙，饰以色彩绚丽的腰带、用牦牛尾巴做的假辫接上大束彩丝线挽成的盘髻等等。这些都是摩梭女子成年后的标准装束，反映了编导对摩梭文化的深入了解和充分尊重。

《摩梭女人》在狭义上歌颂了摩梭女性淳厚温良、贤淑勤劳的优秀品质，在广义上则是对人类"母亲"坚韧不屈、温良宽厚品格的真挚赞颂。人类社会从母系氏族社会发展到封建社会，中国传统的"母亲"形象一直都是父系家族制下含辛茹苦、任劳任怨的背影，直到现代化的今天，"母亲"才能舒展腰身，拥有平实快乐的内心世界。《摩梭女人》以朴实真切的舞台形象，向我们展现了摩梭人的生活面貌和精神风貌，也带领我们重新体会了人类母亲的广博伟大和乐观坚韧。

该作品 2001 年荣获第五届全国舞蹈比赛创作二等奖、集体表演二等奖。

《酥油飘香》

女子群舞

编　导： 达娃拉姆

音　乐： 刘彤

首演时间： 1999 年

首演团体： 西藏军区政治文工团

【作品分析】

《酥油飘香》是一个藏族女子群舞，表现了一群热情开朗的藏族姑娘打制酥油送给解放军战士的欢快情景，体现了新时期藏族妇女充满自信、健康向上的精神风貌，弘扬了军民鱼水一家亲的光荣传统。

编导达娃拉姆自幼生活在雪域高原，耳闻目睹藏区的生活风俗，儿时母亲打酥油时富有节律的动态深深地印在她的脑海中，这是她选取打酥油作为贯穿舞蹈的主题动作的初始动机。作为一名部队文艺工作者，达娃拉姆曾深入藏区采风，她抓住了藏族妇女常年劳动所形成的体格健壮、动作豪放有力的动态特征和自强自信的精神面貌，将民族风格和部队题材巧妙

地相结合，从而创作出女子群舞《酥油飘香》。舞蹈主题动作以锅庄动作元素为动机，舞者双手前搭，仰身靠背，左右晃身，小快步跑动。打酥油的主题动作展开段，藏族姑娘们肩并肩站成一大横排，占满了整个舞台前区空间。姑娘们双手握酥油筒，双膝松弛颤动，左右探身摆胯，动作整齐简练、顿挫有致，表现了赤诚的内心和火热的干劲。

《酥油飘香》在体态上一改传统藏族舞蹈含胸前倾的身体姿态，藏族姑娘们以上身后仰、昂扬向上的身姿出现，在舞动中满含着幸福和自豪。藏族舞蹈传统体态的形成有着深厚的社会历史、文化渊源和地理环境的影响等原因，封建农奴制的黑暗压迫使藏族人民没有平等和人身自由，他们长期忍辱负重，再加上对宗教的虔诚信仰，以及终年生活在4000多米海拔的青藏高原上，异常吃力地负重劳动等各种因素，形成了含胸屈背、身体前俯的体态。舞蹈《酥油飘香》体态的突破性改变，直接反映了藏族人民生活和精神面貌所发生的巨大变化。20世纪50年代西藏解放至80年代改革开放，社会经济的大发展带动了藏区物质文化生活的迅速提高，藏族人民扬眉吐气，迎来了阳光明媚的新生活。这些客观世界和主观世界的变化必然会对他们的体态、神态产生全面的影响，舞蹈中出现仰身靠背的舒展动态也就不难理解了。

舞蹈《酥油飘香》节奏欢快明晰，从结构上可以分为三个部分。第一部分，开场引子和打酥油前的快板歌舞段。一位藏族姑娘手捧解放军水壶，转身呼喊同伴们，18位藏族姑娘欢歌笑语，准备打酥油。第二部分，打酥油的华彩舞段，集中展现了藏族姑娘们集体打酥油的动态。第三部分为抒情的行板，酥油打制好后，姑娘们擦着幸福的汗水，自豪地唱着歌儿，迈开步子给解放军送去她们最诚挚的心意。沉甸甸的水壶装满了浓香的酥油茶，也装满了藏族人民对解放军的一片深情厚谊。舞蹈编排了有趣的情节细节，比如两个藏族姑娘在打酥油时互相比较，撅着嘴，互不服输，增添了作品的生活趣味。

流动的舞台调度和长线条的队形构图是舞蹈《酥油飘香》的一大特点。编导以一种最简单却最有力的形式将人物整体推到台前，主要采用了具有

强烈视觉冲击力的横排直线、大圆弧线等舞台构图。在艺术创作中,往往最简单、最凝练的形式最能引发观众的情感共鸣,给观众留下的印象也最深刻。比如舞蹈一开场,就采用了从横线到大圆圈的队形流动,将观众引入激扬愉悦的氛围中;打酥油的段落,编导使用了视野开阔的半场开放式大圆弧,领舞演员处于舞台中心,这样既平衡了舞台空间,又在视觉上突出了领舞者的焦点位置;随后是大横排反复打茶动作,以高度概括的手法描绘了一个如火如荼的酥油打制场景;酥油打好了,编导又以对角大斜排的舞台构图来表现酥油浓郁芬芳、十里飘香的动人场景和姑娘们心中的甜蜜喜悦。

舞蹈《酥油飘香》的音乐旋律富有浓郁的现代藏族人民生活气息,并有集体女声合唱,以及齐声喊唱打酥油号子。藏族姑娘们边歌边舞,声情并茂,生趣盎然。藏族的舞蹈通常伴有音乐,歌与舞不分离,有舞必有歌,有歌必有舞,这也是民间舞蹈自娱性特征的鲜明体现。《酥油飘香》在舞蹈音乐上突出了强烈的节奏感,既表达了藏族人民内心深处的欢乐节律,又迸发出蓬勃向上的时代激情。

该作品 1999 年荣获第七届全军文艺会演舞蹈编导一等奖,2001 年荣获第五届全国舞蹈比赛创作二等奖、集体表演一等奖。

《离太阳最近的人》

男子群舞

编　导:郭磊、才让扎西

音　乐:龚小明

首演时间:2004 年

首演团体:北京舞蹈学院民间舞系

【作品分析】

在平均海拔 4500 米的青藏高原上生活着一个热血豪放的少数民族——藏族,他们生来就是世界上离太阳最近的人。藏族男子群舞《离太阳最近的人》表现了生活在高原之巅的藏族人民的豪迈性情和充满野性的生命力,

以及他们对生活和生命的无限热爱。

《离太阳最近的人》采用了藏族传统舞蹈背鼓舞的形式。鼓是藏族最古老的乐器之一，是人们举行宗教仪式的法器，有着振奋人的精神的实用性，又具有迎神驱鬼的灵性。《离太阳最近的人》以敲击背鼓这一极具原始宗教意味的动态为舞蹈动机，运用了藏舞中的弦子、卓等动态元素，营造了一种神秘的藏族传统文化氛围，展现了一群热情粗犷、乐观向上的现代藏族人。舞者仍然保持着松胯、弓腰、曲背等藏族舞蹈的基本体态，其主要动律延续着藏舞"无屈不成动，欲动必先屈"及一顺边的传统动态。舞者们双膝富有弹性地震颤，双腿有节律地屈伸，手臂张开，身体大幅度地左右晃动，或双臂在身前交叉敲击背鼓，举手投足之间透露出一种雄浑、豪迈、阳刚的生命基调。传统的藏族舞重心都比较低，由此造成的舞蹈动态也多半在中低空区域展开，较少有跳跃的动作。在《离太阳最近的人》中，编导在舞蹈的高潮段落加入了大幅度的腾跃动作，增强了藏族舞蹈的空间表现力，而跪转技巧的使用以及对跨腿敲击背鼓动作的重复，则有力地推进了舞蹈情感的发展。

《离太阳最近的人》虽然是剧场民间舞蹈，却表现出一种广场自娱性民间舞的生活意趣和火热激情，那一声声牛角号声犹如藏族人们热血沸腾的呐喊。为了突出这种原始的生命热情，编导在舞台构图和调度上主要采用了圆、大横线、斜线等较为简洁的具有原生态意味的队形，着重强调了点与面、线与面的对比及线与线的交错，通过舞者有机的聚和散及穿插其中的散板式构图，使作品既具有鲜活的舞台形式，又不乏民俗意味。

解读民族民间舞一定要对其民族传统文化和心理结构有所了解，才能领会舞蹈中那种火热的激情和虔诚的信仰。舞蹈《离太阳最近的人》巧妙地利用背鼓和舞者张臂持两只鼓槌的外在形态来模拟牦牛的造型，凸现了雄健的高原民族之美。牦牛造型的编排来源于藏族人民对牦牛的崇拜之情，牦牛是高原民族不可缺少的生活伙伴，有"高原之舟"的美称，牦牛的剽悍野性似乎也成为这个民族骨子里的个性。藏族的牦牛崇拜有着悠久的历

史渊源。牦牛是藏族祖先最早驯养成功的家畜之一，曾经作为交通运输工具在藏族人民的生产和生活中发挥过巨大作用，是藏族人民重要的生产和生活资料，因此，藏族人民对牦牛有着十分深厚的感情。编导以人的姿态来模拟雄健的牦牛，将藏族人民的情感外化，体现了其对藏族文化的了解和尊重。

编导郭磊曾在藏区有过深入的生活体验，才让扎西本身就是一位优秀的藏族舞蹈编导，二者的合作使《离太阳最近的人》具有浓郁的原生态味道。比如，藏族舞蹈中所有的旋转都是向右转，舞者跳舞时走的路线按顺时针方向（由左向右）行进，这与藏族群众的宗教信仰有关，与藏传佛教中转经筒、绕寺庙的顺时针方向相同。有专家认为，对右旋的强调带有深奥的宗教哲理，佛教以右旋为上，舞蹈中的右旋反映了人们的太阳崇拜和对吉祥的向往等心理。《离太阳最近的人》的编导在创作时充分关注到了这些藏族民俗习惯，在遵循民间舞蹈来源于民间的艺术规律、深入研究藏族舞蹈文化的基础上，以高度负责的艺术态度编创出既具有浓郁的原生态意味，又具有现代审美意趣的舞蹈佳作。

该作品 2006 年荣获第八届"桃李杯"舞蹈比赛中国民族民间舞群舞表演一等奖、剧目二等奖。

《弦歌悠悠》

群舞

编　导：李楠
音　乐：剪辑自藏族音乐
首演时间：2005 年
首演团体：四川省舞蹈学校

【作品分析】

《弦歌悠悠》塑造了一位藏族弦子艺人和一群"长袖善舞"的藏族姑娘的群体艺术形象，通过小伙子酣畅淋漓的弦子演奏和藏族姑娘们长袖翻飞的欢乐情态，展现了藏族人民热情似火的生命情调和自然和谐的生活情趣，

体现了编导对藏族民间传统舞蹈文化原生情态的深入理解和着意挖掘，以及对民族文化乃至人类生命的理性思考（参见图5-12《弦歌悠悠》）。

舞蹈《弦歌悠悠》在结构上可分为三部分。第一部分为快板，即"久谐"，男舞者引出一队长袖姑娘，她们或围圈或横排而舞。第二部分为慢板，即"降谐"，为舒缓抒情的舞段，男舞者忘情地演奏弦子，婉转的旋律仿佛从他的心中流淌而出。第三部分回到"久谐"，以更为欢腾的气氛将舞蹈推到高潮，然后又回到悠悠颤动的弦子基本步伐。

《弦歌悠悠》的舞蹈编排体现了编导对民间舞蹈从原生态走向剧场的深刻思考，以凝练的艺术手法表现了弦子歌舞在民间的原生情态和民族审美情感。作品采用了"谐"（即"弦子"）作为基本舞蹈语汇。弦子是藏族地区最常见的民间歌舞形式，历史悠久，相传在唐代时就已出现在壁画中。弦子歌舞的伴奏乐器为弦子，也叫藏族胡琴，音乐为四四拍的弦歌，旋律轻快流畅，歌声真挚悠扬。表演时通常由一位领舞者（男子）演奏弦子，边歌边舞，众人跟随其翩翩起舞，以女子的长袖翻飞最为精彩。《弦歌悠悠》便采用了这种传统的歌舞形式，一位男子领舞拉弦子，众女子舞动抛甩长袖。在语汇动态上，《弦歌悠悠》承袭了传统弦子的基本动律及常见动态，

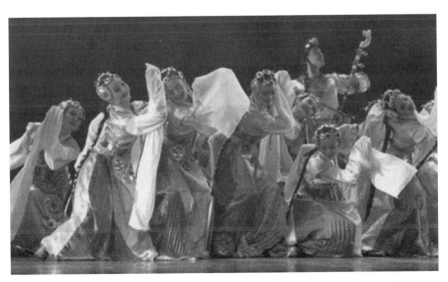

图5-12 《弦歌悠悠》

如膝部颤动、三步一撩、一步一靠，以及点摆步、单扭步、双扭步、前进点步、前踏后撤步、垫步跳、左右悠腿、碾转等。

《弦歌悠悠》在舞台构图和调度上简洁明了，编导运用了传统弦子歌舞围作圆圈起舞的原生态形式和男女对舞时经常采用的半圆弧形，在保持较为单纯的队形基础上有机分解，使舞台上始终呈现出流动不息的效果。比如大圆从两边拆分为两队弧线，时聚时散，或大胆采用最不易齐整的两纵队。除此之外，女子衣袖飞舞，气势升腾，如同藏族人民高涨澎湃的民族热情。袖舞的动作较为简洁单一，以撩袖、甩袖为主。舞到酣处，舞台上长袖舒展，潇洒飘逸，犹如燃起了簇簇火焰，充分体现了藏族女子忘情舞蹈时内心涌动的火热激情。

舞蹈的结尾处理耐人寻味，编导并没有采用一般舞蹈结束时惯用的静止造型，而是采用了一贯穿舞台的大横线流动调度，结束于不断绵延、生生不息的悠悠动律。舞蹈已经结束，但是舞者们的弦歌舞动并没有停歇，并且会一直延续下去，强调了作品所要表达的舞蹈不息、生命不止的主题意涵。

民间舞蹈创作中，编导们除了对民间舞蹈文化自娱本质属性所蕴含的鲜活而又纯粹的生命激情加以关注，更对民间舞蹈文化所透露出的朴素的生命哲思有着深入的理解。编导李楠曾在谈及《弦歌悠悠》的创作时用了四个字"走来走去"来概括，他认为这四个字虽然简单，但却是每个民族都在遵循的生命规律。悄然无声地走来，悄然无声地走去了，《弦歌悠悠》就是想要表现人类在生命历程里的这个过程，这过程同时也包含着整个民族的血脉久远和连绵不断的蕴意。《弦歌悠悠》以合理的编排，传承了藏族弦子传统的动律和表演形式，使它在剧场表演中洋溢出民间舞蹈原生自然的鲜活生命激情。《弦歌悠悠》仿若使我们看到了藏族人民劳动之余，于野外村头随兴起舞的热烈场景的同时，又以缤纷多姿的形式变化肯定了它剧场舞蹈的身份，是对我们的民间舞蹈如何传承、发展的重要课题以鲜活的情态给出的一个成功范例。

该作品荣获 2005 年第五届中国舞蹈"荷花奖"民族民间舞作品银奖。

《邵多丽》

女子三人舞

编　　导： 赵梁

音　　乐： 李沧桑

首演时间： 2005 年

首演演员： 王锦、崔美英、刘晓智

傣语"邵多丽"意为漂亮美丽的姑娘，舞蹈《邵多丽》表现了三个美丽俊俏的傣家姑娘戴着斗笠、担着竹担、手拿鲜花尽情嬉戏玩耍的美好情景（参见图 5-13《邵多丽》）。

《邵多丽》没有单纯模仿傣家的生活场景或表现具体的故事情节，而是以舞蹈本身的节奏对比来结构舞蹈，总体分为三个部分。第一部分为舒缓的引子到三人齐舞的动律呈现段，欢快，有动感。第二部分为充满现代感的三人发展舞段，主要展现了三人之间关系的变化。第三部分为女子吟唱的柔美舞段，传统的节律将人们带到那一片竹影摇曳的傣家之地。整个舞蹈的节奏由快到慢，前两部分的节奏较快，舞蹈语汇融入了较多的现代成分，直到第三部分，才出现传统傣族舞蹈脚步快提慢落的动律。这种结构

图 5-13 《邵多丽》

安排，使观者在审美心理上产生一种新鲜感。

《邵多丽》是一个大胆创新的现代风格的傣族三人舞，编导突破了传统傣族舞蹈的语汇和动律，采用了充满现代气息的动律节奏，使舞蹈清新活泼，动感十足。编导抓住了传统傣族舞蹈身体三道弯中最重要的腰腹部分，进行了大胆的夸张，将现代舞技术的腰部用力引入其中，打破原有节律，使舞蹈动作呈现出不同于传统傣族舞蹈的质感。与此同时，编导在创作中还运用了现代舞中亲近地面的空间理念，将娴熟的三人舞技法与傣家风韵完美融合，使舞蹈迸发出传统与现代碰撞的闪亮光彩。此舞蹈最吸引人的地方就在于三人之间丰富多变的关系。比如第二部分的三人舞展开段落，三个女孩的位置不断变换，以单人和双人来分组，三人在舞台前区有独自的流畅舞段，然后变化位置，与另一位同伴做双人舞动，依次轮流，最后是三人齐舞。一方面，她们舞姿的动态幅度变化较大，以中低空为主，侧重于地面动作，在一定程度上开拓了傣族舞蹈的空间表现力；另一方面，她们的舞蹈动作速度较快，干净利落，充满了蓬勃向上的生命力。

整个舞蹈色调明快，服装鲜亮，道具也极富特色。粉衣、蓝衣、绿衣如同三原色，形成了鲜明的对比。不同于一般舞蹈中三人持相同的道具或三人围绕一个道具来铺陈关系，《邵多丽》的三位舞者各自手持一种道具——鲜花、竹担、斗笠，在视觉上带给观者一种傣家的绰约风情，而且三种道具的采用也为三人关系的多维变化提供了更多的可能。例如舞蹈开始，纵队三人交换位置是以鲜花为契机的，随后三人斜排打开，再交错、聚拢，又是围绕竹担展开的。

傣族三人舞《邵多丽》具有现代审美风格与编导赵梁曾是广东实验现代舞团的优秀舞者直接相关，他在编创过程中大胆尝试，使傣族舞与现代技法相互碰撞，呈现出新颖俏丽的艺术面貌。

该作品2005年荣获第三届CCTV电视舞蹈大赛民族民间舞二等奖；荣获第五届中国舞蹈"荷花奖"民族民间舞作品金奖。

《狼图腾》

男子群舞

编　　导：黄云松

音　　乐：贺西格等

首演时间：2006年

首演团体：北京舞蹈学院

【作品分析】

苍凉的草原冷风阵阵，一声幽咽的长啸划破了寂静，狼群矫健的身影出现在茫茫暮色中，它们压低身躯，缓慢而机警地迈着步子，审视着寂寥的原野，寻找捕食的目标，然而猎杀的枪口早已暗中瞄准了它们。枪声砰然，一狼受伤。经过头狼和同伴们不懈的扶持帮助，伤狼终于鼓起了重新生活的勇气，恢复了往日的生机……这就是舞蹈《狼图腾》为我们带来的一曲有关狼的生命的凯歌，表达了年轻的编导和舞者们对生命、对人生的真挚思考，更以艺术的形式呼吁维护生态平衡，禁止肆意猎杀狼群。

舞蹈采取了传统的ABA三段式。第一段主要展示狼群在草原上的生存状态，它们群体而居，共同猎食，头狼一声长啸，狼群飞奔，舞动间充满了力量和野性。第二段主要表现狼群对个体的关爱和包容。无情的枪口对准了毫无防备的狼群，一只狼应声倒下，群狼围过来，目光中无限关切，伤狼试图站立，但失败了。绝望中，一声鸟鸣唤起了它对生命的希望，头狼带领狼群给予伤狼温暖的帮助，群体的力量给了它活下去的勇气。第三段，狼群恢复了往日的活力，它们团结互助的温情拨动了人们内心那根柔软的琴弦。

舞蹈《狼图腾》的整体动律较为简单，虽然在动作语汇上有所创新，但整体上保持了鲜明的蒙古族舞蹈的动作风格，柔臂、摆臂、甩手、耸肩等动作元素随处可见。不管是慢板中狼的悄然步态，还是快板中狼的迅猛动势，编导都处理得很恰当。整个作品既表现了蒙古族男子舞的剽悍、野性、有力和豪放，又融入了现代审美趣味。比如群舞动机之一，充满棱角感的直发力靠右肩然后仰身、摆臂、向后抡右臂一组动作，既融会了蒙古

图 5-14 《狼图腾》

族舞蹈肩和臂的动作元素，又在节奏上加以变化，铿锵有力，动律鲜明，充满现代感。

《狼图腾》表现的虽然是一种凶残的动物，但是我们却能感受到贯穿作品始终的温情，那是专属人类的温情和性情。舞蹈中有很多表现狼的人性化的动作，让人印象最深刻也最令人心头一暖的，是群狼之间彼此关爱的动态，它们头颈交磨，聚在头狼身边，用脖颈的互相蹭磨来表达内心的关切和友爱。这一细节处理充分体现了编导对生活的细致观察力和肢体语言的运用能力，也让我们看到了狼性中让人动容的人性光芒（参见图 5-14《狼图腾》）。

狼群在作品中是团结的象征，有着强大的聚合力，动律齐整。如舞蹈第三段，舞者们双膝跪地前行，共同跋涉，此动作不断反复，表现出狼群无畏风霜的坚定信心和顽强的生命力——"未来不管有多少风雨，让我们一起走过"，观众内心顿时涌起无数温暖的回忆，婉转悠扬的马头琴声恰如其分地烘托出狼群闪耀的人性之光。再如，编导为了突出狼群的力量感，在构图上大量使用了三角形、长方形等，着意突出铺满舞台的面与领舞的点的对比。

众所周知，狼是群居动物，很少单独行动，长期的生存经验使它们深刻了解到单凭个体力量难以抵挡外来威胁，只有集结成群体才能生存下去。狼固然有残忍的一面，但那并不是其性格的全部，那本轰动一时的小说《狼图腾》向人们揭示了狼鲜为人知的另一面，使人们得以了解这个一向被视为残暴贪婪物种的危险群体，也有着如人类社会般井然有序的秩序和生活准则，也有着执着的信念和赤诚的友爱之心，它们的凶残野性不过是在生物链上求生存的本能罢了。舞蹈《狼图腾》着意表现的正是狼鲜为人知

的另一面,年轻的编导和舞者们用艺术化的语言将狼群的人性光辉充分表现出来。

《狼图腾》本是北京舞蹈学院民间舞系学生编创的一个作业,令人欣慰的是,在编创和排演作业的过程中,表演此作品的班级男生由散漫走向了团结,这可能是这部作品带给他们的最宝贵的礼物。从宏观的角度来说,作品所表现的团结友爱精神也正是浮躁不安、物欲横流的现代社会所需要的。

该作品2006年荣获第八届"桃李杯"舞蹈比赛中国民族民间舞群舞剧目创作一等奖、表演二等奖。

《花腰花》

女子群舞

编　导: 唐镛、侯琛

音　乐: 朱江

首演时间: 2006年

首演团体: 东北师范大学音乐舞蹈系

【作品分析】

《花腰花》是一个花腰傣族女子群舞,以富有节律感的身体动作、极具现代感的音乐节奏、鲜艳亮丽的舞蹈服装,展现了一群美丽多姿的花腰傣姑娘,表现了现代傣家女子火样的热情和靓丽的青春。

花腰傣是生活在红河流域的傣族分支,因为这里女子的腰带是使用一条长长的彩色布带围成的,因此被形象地称为"花腰傣"。花腰傣的服饰以红黑两色为主调,舞蹈《花腰花》的服饰色彩体现了对传统的继承,采用了艳丽醒目的红色篾帽,整个舞台鲜亮多彩。

《花腰花》的舞蹈语言自成风格,主要突出腰部动律,头部的点动和腰腹的波动是整个舞蹈的动律基点。编导突破了传统傣族舞由于筒裙的束缚,双腿动作幅度不大的限制,根据舞蹈动作的需要将及膝筒裙做成外围裙片的裤装,

放大了腿部的动作。舞蹈中舞者的两腿多呈弓步外开状，凸现了现代傣家女孩性格的热辣、妩媚。舞蹈节奏具有鲜明的时代气息，与具有现代感的舞蹈相契合，强烈的节奏烘托出傣家女孩奔放热烈的性格。群舞的编排融入了交响编舞技法，突出了舞蹈织体的复调关系，展现出丰富的舞蹈层次。

被称为"鸡枞帽"的圆形篾帽有独特的戴法，帽沿向下倾斜，遮住脸庞，傣家女子欲言又止，尽显娇羞柔媚。鸡枞帽本是傣家姑娘含蓄娇羞的代名词，在舞蹈中反而成了姑娘们表达内心情感的重要道具。艳丽的鸡枞帽在视觉上起着强调头部动作的作用，个体帽顶圆形的点连缀成面，高度统一的动作齐整有序。

花腰傣每年两次的花街节是姑娘、小伙们互相寻觅意中人的佳节，花腰姑娘们会身着盛装，身挂闪亮的银泡、樱穗，头戴半遮面的鸡枞帽，寻找和她一起吃秧箩饭的人——崇尚爱情、张扬美丽是花腰傣女子的青春主旋律。《花腰花》在现代审美视角下，把花腰傣女子俏丽婀娜的身姿、激情洋溢的青春以舞蹈的形式呈现出来，给观者带来了一组火辣动感的现代傣族姑娘剪影。

该作品 2006 年荣获第八届"桃李杯"舞蹈比赛中国民族民间舞群舞剧目创作三等奖、表演三等奖。

《刀郎麦西来甫》

群舞

编　导： 库来西·热介甫

音　乐： 达吾提·马木提

首演时间： 2007 年

首演团体： 新疆艺术剧院歌舞团

【作品分析】

刀郎麦西来甫是刀郎维吾尔人民在漫长的历史中创造的宝贵艺术财富，是一种综合的文化活动形式，群舞《刀郎麦西来甫》呈现了其音乐与舞蹈

的主要部分。

维吾尔语"麦西来甫"意为汇集,是新疆维吾尔族的一种群众性文娱活动,刀郎麦西来甫由刀郎木卡姆、民间歌谣、刀郎舞以及娱乐性的游戏和其他表演构成。舞蹈是刀郎麦西来甫的主要组成部分,在刀郎麦西来甫中占有重要的地位。刀郎木卡姆是歌、舞、乐一体的综合表演形式,通常有一位主唱、三四名伴奏、六至十二人不等的助演,全体演员共跳刀郎舞。舞蹈《刀郎麦西来甫》有一位长者主唱,身边跪坐四位手鼓伴奏,男女舞者阵容有所扩充,各十六名。

刀郎舞有一套完整的结构模式,首先是散板序曲,而后是齐克特曼、赛乃姆、赛里卡、色勒得玛。《刀郎麦西来甫》基本采用了刀郎舞的整体结构,加以艺术化的舞台处理,在整体构图和舞蹈调度上具有更丰富的视觉层次。在传统刀郎麦西来甫中,男女均头戴高帽,服装以红、黑、黄三色为主,《刀郎麦西来甫》继承了传统服饰特点(参见图5-15《刀郎麦西来甫》)。

表演时,男舞者呈一横排,在台前席地跪坐,手持刀郎木卡姆手鼓。主唱悠扬的序曲歌声响起,女舞者徐徐入场,成一大斜排。齐克特曼舞段,男女对舞,舞步有侧向三步一踏、转身三步一抬,弧形三步一踏、转身三步一抬等,音乐沉稳有力,鼓点清晰,歌声嘹亮浑厚。随着音乐节奏加快,进入赛乃姆舞段,长者及四名伴奏也起身共舞,舞蹈动作有单杠手双踏步倒退、三步一踏转身、双踏步倒退、扶肩双踏步进或绕转(男子)等,舞者高举双手,而后男女擦肩对背

图5-15 《刀郎麦西来甫》

转身，脚下动律以滑冲为主。音乐节奏愈加欢快，舞蹈情绪逐渐热烈，进入塞里卡舞段，舞者先逆时针、后顺时针行进，双手随着脚下节奏前后自如摆动。到了色勒得玛舞段，动作以三步一踏转为主，众舞者形成一个大圆圈，随着热烈的音乐不停地踏步旋转，台上台下被越来越热烈的氛围所带动，响起满堂喝彩，与民间演出的刀郎麦西来甫男女老少一齐舞动的热烈场景如出一辙。舞蹈在慷慨激昂的情绪高潮中结束。

刀郎麦西来甫被认为是古时狩猎文化的遗存，具有古朴的原生态意味，舞蹈动作风格不同于常见的维吾尔族女子舞蹈的柔美，男女动作均稳健古朴、激昂有力，体现了刀郎人勇敢、刚毅的美好品质，洋溢着刀郎人奔放、劲健、热烈的生命律动。舞蹈《刀郎麦西来甫》体现了刀郎人的价值观念和审美取向，彰显了刀郎人的蓬勃生命力，传达了一种积极向上、乐观坚毅的民族精神。

该作品2007年荣获第四届CCTV电视舞蹈大赛民族民间舞作品金奖。

《翻身农奴把歌唱》
男子群舞

编　导：徐小平

音　乐：徐平

首演时间：2017年

首演团体：中央民族大学舞蹈学院

【作品分析】

《翻身农奴把歌唱》以藏族男子群舞的形式，反映了藏族人民从被压迫到获得解放的过程，着重体现了这一过程中藏族人民情感的变化，表达了藏族人民对党和国家的深情歌颂和真挚谢意（参见图5-16《翻身农奴把歌唱》）。

作品最吸引人的是情感的层层推进，从沉重、压抑到舒缓、深情再到喜悦、欢腾，观众的内心也随着舞蹈气氛的逐渐热烈掀起层层波澜。

舞蹈《翻身农奴把歌唱》可分为三个部分——挣脱枷锁、获得解放、

图5-16 《翻身农奴把歌唱》

欢歌喜悦,与音乐结构相统一。动作发展与情感推进环环相扣,层次清晰。

第一部分,打碎枷锁,挣脱束缚。音乐沉重,天际传来锁链碎裂、石破天惊之声。这一部分舞者的主要体态为躬身俯腰,压弯的脊梁下是满腔的愤怒。他们双手抱头,发出呐喊,不断向外伸展四肢,意图摆脱压迫。灯光暗沉,舞者们聚集抗争时,才有一方光亮笼罩下来,象征着人们心中坚定的信念之光。

第二部分,看到希望,获得解放。音乐为抒情的慢板,《翻身农奴把歌唱》歌曲的主题节奏和旋律现身。舞者体态由躬身变为站立,手捧哈达,恭敬地俯身行礼,以三步一靠的基本步伐缓缓走向光明,将一片深沉的感恩之情敬献给党和国家,深情而又真挚。随后,舞者们伸直腰身,跳起藏族传统舞步,表达了初获解放的欣喜之情。随着舞姿的动态不断加大,情绪不断推进,灯光由初始的微红慢慢延展开来,红光照耀整个舞台。

第三部分,欢庆自由,喜悦欢歌。音乐变为热烈的快板,鼓声隆隆,舞者欢快地舞起袖子,白色的袖子前后左右上下急速翻飞,风火轮式的舞动将能量不断聚集,也加剧了观众对舞蹈高潮的期待。终于,欢歌响起,舞者炽烈的情感似倾泻的洪流,喷薄千里,气氛十分热烈,水袖由翻飞旋转变为向上、向外最大幅度地抛甩,在整个舞台上飘飞流动,充分表达了

人们通天达地的欢畅之感。

男子水袖的使用，对舞蹈情感的层层推进起到了重要作用。水袖有效地延展了肢体空间，外化了舞者的内心情感。编导在水袖动作的设计上也有意体现出层次递进，与舞蹈情感的渐次发展相辅相成，从开始的近周身空间翻飞，到向高空极度延展，情绪不断高涨。舞蹈的第一部分并未使用水袖，隐含着人们内心的情感压抑已久，无法释放之意。第二部分仅领舞者着水袖，似燎原的星星之火，寓意着希望；第三部分则是集体水袖舞动，象征着情感奔涌而出，人们高歌欢舞。

编导用动静对比来表现藏族人民的不同心情。比如第二部分开始，整体静，局部动，众舞者以挣脱、抗争的静态剪影造型站立在舞台四处，中央两位舞者最早看到了胜利的曙光，借水袖表达内心的丝丝欣喜。再如第三部分，喜悦的歌声中传来一声震彻肺腑的呐喊，编导在此处设计了一组静止的双人造型，呐喊者忘我地向后仰身，同伴将一双水袖搭在他肩膀上，洁白的水袖承受着浓烈的情感，无声地外化了呐喊，此时后排众舞者涌上前来，气势升腾地向上尽情甩袖，抛洒着激情，"线"动"点"静，两者形成鲜明的对比，将翻身做主的藏族人民发自内心的喜悦之情表现得酣畅淋漓。另如音乐升调，欢快的旋律变得抒情，全场灯光变暗，众舞者忽然俯身垂袖静止，一束光照射在前台，一位舞者尽情地旋转跳跃。编导在这里将众舞者心中翻涌的激情凝聚到一个人身上，一点动、全场静，以此来反衬热烈高涨的情绪。随后编导采用了动中瞬间静止的形式，众舞者向两侧退去，领舞向前直奔而来，一跃腾空，洁白的水袖倏地向两侧有力地甩开，长虹贯日般在空中现出两道白练，在舞台高空呈现出藏族人民翻身做主的姿态。这也是舞蹈的主题形象，令观者难以忘怀。在结尾处，这一形象被再度强化，舞者从三角阵型中飞奔而出，腾空亮相，形象地表达了藏族人民"翻身歌唱"的作品主题意蕴。整个舞蹈具有强烈的艺术感染力，达到了形式与情感的完美统一。编导以藏族舞蹈最基本的动律为基础，以丰富的水袖表演形式营造出欢腾的气氛，彰显了藏族人们心中赤诚的情感，同时也弘扬了民族大团结的主旋律。

该作品2009年荣获第七届中国舞蹈"荷花奖"民族民间舞作品金奖。

《长鼓行》

群舞

编　导： 金姬、金英花

音　乐： 黄基旭、李东植

首演时间： 2017年

首演团体： 延边歌舞团

【作品分析】

《长鼓行》是一个以传承长鼓舞表演为主题的朝鲜族群舞，表现了一位年迈的长鼓舞艺术家醉心表演义精心培养后辈、传承朝鲜族传统舞蹈文化的过程，表达了朝鲜族人民对本民族传统义化的深切热爱和坚忍执着的民族精神。

"行"，意在持续不断地行进，意在传统文化代代相传。舞蹈《长鼓行》所表现的长鼓艺术的传承过程，正是代代艺人薪火相传的舞台缩影。舞蹈以"行"为主导，以老者传授技艺的时间脉络为线索，以领舞与男女群舞的互动为主要表现形式，象征性地演绎了长鼓艺术传承发展的过程。整个舞蹈层次清晰，情感饱满。

《长鼓行》可分为三个部分。第一部分是慢板，回忆往昔。充满沧桑的女声吟唱中，老者背着长鼓走来。穿过岁月的长河，年迈的她踉跄跌倒，轻抚沧桑的白发，深情地拥抱长鼓，陷入对往昔的回忆中。当年风华正茂，她正立舞台中央，弟子围坐四周，面向她，静听讲授。随后，她带领弟子翩然起舞。三角阵型群舞彰显了女子长鼓舞的端庄、大气、优雅。

第二部分是快板，桃李满园。随着伽倻琴声不断加速，男舞者们带着新鲜的气息飞奔而来，代表着长鼓舞传承的新生力量。他们围住老者，欢快跳跃，又与女舞者们成两大横排，在台前齐奏长鼓。男女舞者分批出现，意喻老者呕心沥血，培养了一代又一代的传承人。男女共同演奏长鼓，在以往的长鼓舞群舞作品中并不多见。男群舞的加入推动着舞蹈的情绪不断

高涨。随着敲击的节奏越来越快,气势不断升腾,鼓声以排山倒海之势袭来,观众在充满生命动感的节奏中充分感受到朝鲜族人民激扬的生命情调。作品在这里也进入了舞蹈动态带来的第一波情感高潮。

第三部分是慢板,长鼓传承。急剧的鼓声骤停,音乐变得婉转惆怅,年迈的老者已拿不稳鼓槌,众弟子聚集膝下,无数笑脸让她感怀,她再次俯身拥鼓,抛洒热泪,然后将长鼓郑重传给后辈。老者对长鼓难以割舍的浓烈情感令观者动容。满园桃李如蒲公英的种子撒向各地,将长鼓舞艺术发扬光大。长鼓在弟子们手中再度隆隆响起,敲响了朝鲜族人民的生命动律,后辈们传承了长鼓舞艺术,也传承了朝鲜族不屈不挠、永远前行的民族精神。作品在这里进入了主题升华带来的第二波情感高潮。两次高潮使观众从情绪激昂转入深情感怀,久久不能平静。

《长鼓行》的舞姿体态沿袭了朝鲜族传统舞蹈的含胸垂肩、鹤步柳手,秉承了朝鲜族舞蹈张弛有度、含蓄内敛、收放自如的特征。舞者在演奏长鼓时,使用了传统的扛手、伸肩、鹊雀步等动作,注重呼吸的控制和动作节奏的变化。第一段女子长鼓群舞风格优雅,柔中带刚,第二段男子群舞加入后,男女群舞活泼有力,潇洒劲逸。舞者的身姿动态、手臂动作和步伐与鼓点节奏和谐统一,鼓声节奏与舞蹈韵律完美融合,整个舞蹈呈现出刚柔并济的审美风格。

朝鲜族长鼓又称"杖鼓",鼓身为圆筒形,两端粗而中空,中间细而实,有两个共鸣腔,两端鼓面可以发出高低不同的音色。舞者可背长鼓在胸前,边舞边敲,或将稍大的长鼓置于架上演奏。演奏方法有两种:只用鼓鞭,不用鼓槌;鼓鞭和鼓槌同时使用。女子长鼓舞一般开始只用鼓鞭,边击边舞,鼓槌插在长鼓上,高潮时再抽出鼓槌进行技巧表演。《长鼓行》就采用了这种传统的演奏模式。第一部分的老者及女子群舞为右手执鼓鞭,左手拍打鼓面;第二部分男子群舞进入后,女舞者从鼓身取下鼓槌,双侧交叉击打鼓面。鼓声阵阵,敲出了长鼓之魂,舞出了朝鲜族人民坚韧的民族性格。

编导以灯光明暗配合调度来变换时空,推进结构发展和突出人物不同

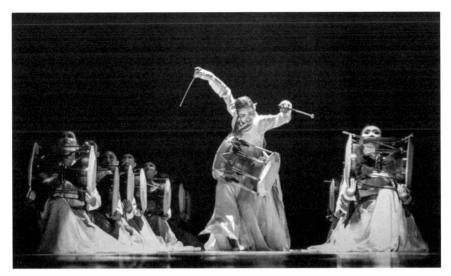

图 5-17 《长鼓行》

心境、情感。如初始舞台中心明亮的甬道样的灯光,有如时光隧道,老者仿若在电影慢镜头中,边走边舒展双臂深情舞蹈,这方灯光营造了老者自我沉醉的长鼓表演世界,众舞者在灯光两侧跪姿捧鼓凝神仰望,营造了庄严神圣之感(参见图 5-17《长鼓行》)。回忆青春时,灯光转暗,光再度亮起时,老者已回到往日课堂。再如,第三部分,鼓声突静灯光骤暗,众舞者集体低身,追光罩住老者手托鼓槌的造型,突出她内心对长鼓艺术的依依不舍。尾声,老者再次深情拥鼓,不能自已,众舞者像舞台背景板移动切换一般,聚集移动,将老者挡住,再次分开时,是老者向弟子郑重传鼓的仪式场景。巧妙的时空处理,有机地在抒情中体现了叙事情节。

民间舞蹈创作,在近十多年与现代技法大幅碰撞探索之后,愈加明晰坚守民族文化根本、秉承民族属性的重要,编导更加贴近生活,着意在观照视角、选题立意和形式上创新,不断开拓民间舞蹈的新鲜生命。《长鼓行》便是一次成功的探索。

该作品 2017 年获第十一届中国舞蹈"荷花奖"民族民间舞奖。

《爷爷们》

男子群舞

编　　导：阿格尔

音　　乐：欧尼尔、达楞巴雅尔

首演时间：2017 年

首演团体：呼和浩特市民族演艺集团民族歌舞剧院有限公司

【作品分析】

群舞《爷爷们》将蒙古族传统舞蹈元素与爵士舞的动律节奏融合在一起，塑造了一群与时俱进、幽默风趣的牧区老年人形象，展现了当代老年人丰富多彩的晚年生活，彰显了老年人乐观向上的精神风貌，同时向社会发出关爱老年人的呼吁。

舞蹈最令人印象深刻的是蒙古族传统文化与现代审美的大胆碰撞。无论是动作元素还是服装造型、音乐风格，都体现了传统与现代的融合。舞蹈动作语汇综合运用了蒙古族传统舞蹈和爵士舞的元素，以及从生活中提炼出的动作等；音乐使用了现代动感的爵士乐、传统蒙古族音乐以及编导母亲的吟唱；服饰、化妆、道具则使用了传统蒙古袍、鸭舌帽、现代复古圆墨镜以及两撇小胡子和拐杖。这些元素汇集到一起，产生了一种奇妙的化学反应，使舞蹈洋溢着传统审美观照下的现代时尚生活气息。

该舞蹈以爷爷们收音机的播放内容为故事推进线，整体可分为三个部分。第一部分以爷爷拍打收音机调出爵士音乐为开端，引出爷爷们顿挫有力的动感步伐。第二部分，收音机调频的声音吸引爷爷们聚拢倾听，颇具现代感的民族音乐激发了爷爷们比拼技艺的浓厚兴致，乐器演奏、传统舞蹈、拔河角力，舞段生动活泼、风趣诙谐。第三部分，收音机传出党的十九大胜利召开的新闻播报声，爷爷们欣喜颔首，激动得抖起了碎肩，此处编导借母亲演唱的鄂尔多斯民歌《玛奈蒙格乐》（意为"我们的蒙古族"）来抒发爷爷们因国家繁荣昌盛而由衷振奋的心情。

在动作语汇上，编导颇具匠心，在蒙古族传统动作元素中加入爵士舞的发力方式，突出了身体的现代动律感。编导首先紧扣老年人的体态特征

设计了主题动作,右手挂拐,左手背于身后,屈膝弓腿,摇头晃脑,一步一顿向前迈步。爷爷们的上身虽有些许佝偻,但他们用力仰身后挺,这种体态着意体现了蒙古族人的豪迈之气。舞蹈前半段以此主题动作贯穿始终,融入爷爷们生活化的逗趣场景,再加以变化发展。在爷爷们比拼乐器演奏之后,出现了短暂的抒情段落,音乐突然从动感爵士回归到传统的蒙古族旋律,爷爷们挂着拐杖,做起了硬肩,跳起了传统舞步,时光仿佛瞬间回到爷爷们的青年时代。此处人物动态质感及动作风格的变化,迅速将情感推到一个小高潮。第三部分是舞蹈情感的最终释放段落,编导以众人托举一人的造型,在高空中凸显了主题动作。爷爷们仍以单手挂拐、弓背站立的姿态,跟随领舞颤颤巍巍而又顿挫有力地挪动步子,旋转方向,仿佛在四面倾听十九大的召开给人们带来的好消息,内心激动不已(参见图5-18《爷爷们》)。

编导以幽默风趣的手法,烘托了舞蹈积极向上的精神基调。整体动作编排颇为夸张诙谐,充满趣味。比如一位爷爷抛弃拐杖,执意来一个跳落跪地技巧动作,落地起身后不免捶腰捶腿,让人忍俊不禁。再如两位爷爷掰腕不成,摩拳擦掌组队拔河,吹胡子瞪眼,互不服输,一位索性跳出来呐喊助威,做裁判,一位情急之下跳到了前面爷爷的背上,两队剑拔弩张,突然一位爷爷用力失控,整个队伍顿时溃不成军,爷爷们懊恼不已,只得罢休。这些细节生动有趣,将爷爷们身老心不老的老顽童形象刻画得惟妙惟肖。

舞蹈使用的道具也充满了生活气息。编导将一根弯头拐杖玩出了花样。拐杖既可以是爷爷们气宇轩昂地行走的支撑物,又可以是爷爷们角力拔河的绳子,还可以是爷爷们兴

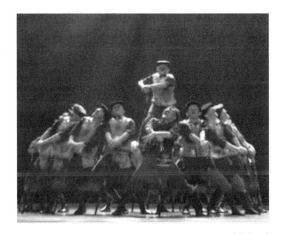

图5-18 《爷爷们》

之所至吹拉弹唱的乐器。比如一位爷爷听着音乐，突然盘腿坐地，兴致盎然地弹起了火不思。身旁一位爷爷受到感染，马上吹起胡笳应和起来。后排的爷爷也不甘示弱，甩开架势拉起了马头琴。众爷爷互相观摩，有样学样，纷纷加入合奏队伍。这一情节演绎，不仅契合蒙古族人能歌善舞的民族基因，而且凸显了爷爷们顽童般的人物形象。再如舞蹈结尾，爷爷们谈笑着聚到台前，大家整衣领戴墨镜，"咔"，快门声响，拐杖又变成了爷爷手中的自拍杆，舞蹈也定格于这一生活化的场景。艺术本就源于生活，用艺术的手法表现生活的趣味，是群舞《爷爷们》最突出的特点。

反映现实生活的舞蹈作品不仅要有形式美，而且还应有巧妙的构思和开阔的视角，引发人们对现实的关注和思考。在当今社会，人口老龄化日益严重，老年人这一生活群体越来越受到重视。"90后"编导兼主演阿格尔，以年轻人特有的视角来观照空巢老人这一社会议题，正是此作品立意精准之处。《爷爷们》虽演绎的是老年人的生活，舞者却是一群"80后""90后"的小伙子。舞者们不仅以春春气息演绎了新时代草原上爷爷们的欢乐生活，展现了当代牧民富足安定的物质生活，弘扬了主旋律，而且以轻松诙谐的形式提醒我们，在物质生活普遍提升的今天，关爱老年人不仅要保障人们老有所养，还要注重老有所乐，丰富老年人的精神生活，提升老年人的文化生活质量，鼓励和支持老年人活出新的时代精神风貌。

该作品2017年获第十一届中国舞蹈"荷花奖"民族民间舞奖。

《额尔古纳河》

女子群舞

编　导： 沙呷阿依、沙呷俊楠、牛嗣萱

音　乐： 李世成

首演时间： 2018年

首演团体： 中央民族大学舞蹈学院

【作品分析】

银色的月光，宽阔的河面，汩汩流淌的河水，额尔古纳河如一位娴静的女子。女子群舞《额尔古纳河》以柔美细腻的手臂线条和开阔舒展的舞姿，营造了蒙古族母亲河的纯美之境，塑造了如河之精灵一样美丽的蒙古族女性形象。

编导按照河水随风起伏的自然景象来结构作品，整个舞蹈可分为四部分。第一部分，平静如镜，微风推波；第二部分为发展段落，慢板，碧波荡漾；第三部分为快板，波涛澎湃；第四部分是尾声，恢复风平浪静。作品的结构脉络清晰自然。额尔古纳河被誉为蒙古族的母亲河，其蜿蜒曲折的自然形态给了编导形态上的想象空间。舞蹈选取了蒙古族舞蹈的柔臂、硬腕、软手等基本动作元素，充分运用女子的手、臂、肩、腰、躯干，呈现出各种柔美的曲线，表现了不同状态的河水波浪——从手臂的小波浪曲线到身体躯干的曼妙曲线，再到涉及整个舞台调度的大曲线，音乐的情绪也随着舞蹈动态及情感的递进而发展变化。

在初始段落，编导以小波浪曲线表现水面平静、轻波微漾的景象，音乐舒缓空灵，女声悠远的天籁之音传来，水面如天空之镜，河之精灵从背身姿态慢慢回转，俯身欣赏水中自己的倩影。微风吹拂，音束轻响，水面微动，精灵舒展双臂，缓缓侧卧于众舞者中。在这一部分，编导着重以柔臂元素来表现"微微风簇浪"的意象。叮咚呢喃的水流声中，舞者们侧卧的身体曲线与轻轻扬起的左臂如风推开波纹，河面泛起层层涟漪。舞者们坐姿双臂平推波浪，与侧卧单手柔臂交替变换，后俯身地面，手臂细碎波动，有如月光照水，波光粼粼，间或两臂迅速向后开合，层层叠叠，如水面泛起微小浪花。这个舞段没有大的调度变化，着意体现额尔古纳河的安宁静谧之境。

马头琴声响起，推动舞蹈情绪发展到新的阶段。风吹河面，水流变幻，波浪层层起伏，舞者们自地面站起，手臂波浪线条延展到整个身体。这一部分的舞段以长线条的调度变化为主，突出领舞"点"和群舞"线"的互动。半圆弧形、斜排、一字横排、一字纵列，构图丰富，形式纯美。如大

图 5-19 《额尔古纳河》

斜排舞段，舞者口衔裙摆，双臂依次如雁飞翔般展开，又顺次起身抬腿，双臂与腿形成视觉上的双排层次变化，之后逆向逐一抛起裙摆，似风推浪涌，层层退去，又层层袭来。清越的笛声响起，情感再度推进，领舞融入一字横排队伍中。横排舞段让人印象深刻，使用了硬腕元素，但与惯常用法不同的是，编导采用了单臂硬腕的形式，横排向前推进，简洁而又富有张力（参见图 5-19《额尔古纳河》），而后双人身体波浪交替，你起我伏，连缀成一片波浪涌动的湖面。这一段落也有曲线卷动和层次丰富的构图，体现了河水的不同形态和层次变化。

在快板段落，编导主要用不同构图的面和连缀的线来表现波浪翻腾的景象。硬腕快速有力，舞者拉起裙摆大幅扬甩，如河水旋起浪花，波涛激荡。舞者用快速下胸腰挑腰的动态，表现水流蜿蜒而又充满力量。这一段落以传统的舞姿动作和步伐为主，加大幅度，舞者快速穿插流动，将情绪推至高潮。

尾声段落，河水趋于平静，舞者一字横排下腰，双臂垂直向上，随着音乐慢慢地整齐落下，如同潮水渐渐平息。音束再度响起，女声吟唱歌颂额尔古纳河，舞者们手捧纱裙，S 形碎步流动，一一侧卧，回到初始体态，河水恢复了往日的平静。河之精灵带着两簇小浪花回身凝望，额尔古纳河如温婉的女子般静静伫立。

编导在舞台调度和构图上强调线与面的变化，在舞姿细节上也颇具巧思。如慢板结束前，众舞者身向斜前向，右臂前平伸做柔臂，如一层波浪微动，缓缓拧身，同时左小腿后抬，带起纱裙，如同又翻起一层浪花，形成双层波浪的视觉景象。转瞬，舞者迅速向后甩腰，带动裙摆白纱顺势向后，展开一个个立圆，如同风卷重重浪花。在微小空间的设计上，编导也运用了曲线和小圆面，丰富了作品的视觉层次。

编导在动态意境上层层铺陈，塑造了额尔古纳河如女子般婀娜动人的形象，也将纱裙使用得别出心裁，衬托出女子的纯洁之美。不同于《小溪·江河·大海》中舞者双臂扬起纱裙，不停地大幅旋转舞动，在《额尔古纳河》中，编导主要采用了手捧裙纱、口衔裙角、甩动裙摆的舞姿形式。据载，额尔古纳河的弯转处像少女的手腕捧献珍宝，"额尔古纳"在蒙古族语中就是"捧呈递献"的意思，舞蹈中使用裙摆的一个主要动作正是于捧。手捧裙纱，如少女呈献珍宝；口衔裙角，似少女娇羞欲语；甩动裙摆，如少女灵动跳脱。层层白纱圣洁浪漫，如女子纯净的心灵，在视觉上营造出一片涤荡心灵的纯美之境。

精彩的舞蹈作品不一定要有繁复的形式，有时候简洁纯粹的形式更胜一筹，《额尔古纳河》就是如此。无论是动作元素、舞台调度和构图，还是服装、灯光和色调，都以简为原则，删繁就简，使舞蹈呈现出简约冲淡的意境美，塑造出额尔古纳河纯洁静美的女子形象。

该作品2018年在中国文联、中国舞协和内蒙古自治区文联共同主办的"蓝蓝的天空——中国舞协'深入生活 扎根人民'原创内蒙古题材舞蹈作品展演"活动上演出，2019荣获第十二届中国舞蹈"荷花奖"民族民间舞奖。

《老雁》

双人舞

编　导：田露

音　乐：选自哈扎布《从走马到老雁》

首演时间：2018 年

首演演员：洛松丁增、冯敬雅

【作品分析】

《老雁》以一人、一影、一凳、一灯的极简艺术语言和蒙古族传统的舞蹈语汇，艺术化地展现了老雁对青春的怀念与留恋，抒发了人生易逝的喟叹，引人深思。作品表达了编导对青春、生命流逝的哲思，也借此呼吁人们对非物质文化遗产给予的更多关注和保护。

舞蹈《老雁》在结构上可分为四部分——引子、发展、高潮、尾声，老雁面对现实的首尾两个独舞均一分钟左右，发展及高潮段落表现老雁想象中的虚幻时空的两个舞段着墨较多，分别对应着两个幻象层次。

在舞蹈形象上，编导选取了雁这一蒙古族草原文化的代表性形象，以雁之形态喻人之境态。《老雁》打破了惯常鸿雁优雅高洁的形象塑造，体态紧紧扣住"老"字。舞蹈开始，舞者在方凳上颤颤巍巍，蜷缩挣扎，躬背屈身，佝偻双腿，颓然四顾。这一形象与身后女舞者的年轻体态形成鲜明对比。"老"的状态不仅体现在身体上，也投射在精神上。舞者面部表情惶恐不安，透出内心的孤寂和消沉。老雁始终在"老"的体态下回忆往昔，回忆青春。临终，老雁从方凳上叹息着倒下，体态首尾呼应。

舞蹈在人物形象的设定下，以雁的飞翔动态为核心，以蒙古族传统舞蹈语汇为基础。前方男舞者以苍老形象为动态变化基点，将蒙古族舞蹈的手臂动作进行适当的变形，后方女舞者则以柔臂、软手为手臂的基本语汇，甚至以双腿来模拟飞翔动态。前后两种身体动态形成鲜明的对比，一实一虚，一隐一显，重在突出老雁形态的衰老和内心的悲凉。女舞者修长的手臂具有惊人的表现力与延展度，与前方老雁枯槁的手臂在形态与动态上形成对比。如作品前半部分两位舞者舞动双臂的定格造型，年轻的女舞者手臂呈起飞动势拱起，跃跃欲飞；苍老的男舞者双臂向上 U 型抬起，干瘪无力。男舞者举头滞望，眼中满是无奈与失落，仿若在质问苍天，何其残忍带走青春。年轻的臂膀优美修长，如同羽翼丰满的双翅；老去的双臂枯槁孱弱，如同羽毛凋零的残翅。这一对比鲜明直白，震撼心弦（参见图 5-20

图 5-20 《老雁》

《老雁》)。

该舞的一大亮点在于，编导在有限的空间里表现了一个幻象丛生的无限虚境空间，引发观者强烈的情感共鸣。幻象带引观者进入老雁私密的内心深处，那里有他人生所有难以割舍的珍贵记忆。不仅如此，幻象也起到了结构舞蹈的作用。

第一重幻象，老雁衰老的身躯陡生了一对青春有力的翅膀。他惊异地睁大双眼，先是难以置信，之后尝试着上下左右伸展翅膀，欢欣不已，跟随年轻的双翅飞翔。突然幻象消失，老雁惊醒，一次次不甘地尝试扑腾，却徒劳无功。蓦然，翅膀复现，老雁激动颤抖，欣喜若狂，如雏雁学飞般拧身抖动左翅，又转头抖动右翅，然而这双翅膀似乎有着自己的灵魂，最终还是从老雁的世界里消失了。这一幻象似乎是老雁返老还青的梦境，他在想象中穿越时空隧道，回到往昔，但最终美梦破灭。两舞者前后配合完美严密，苍老体态似老树抽芽般延展出青春生命力，在视觉上巧妙地融为一体。

第二重幻象，记忆中的那个"她"从身后露出侧影，老雁颤颤然，欲

起身，欲拥抱，欲追随，近在咫尺的身影却始终如同隔着千山万水，难以触及。老雁铆足了劲，脱离凳子，伸出双臂抱紧"她"，像承托希望般托起她飞翔。这一幕如同电影镜头中的超时空对话场景，两人明明可以感知到彼此，却难以在同一个时空共存。拥抱一次次落空，老雁站在凳子上不甘地抖动着双翅，用尽最后一丝力量，试图飞翔着去追寻"她"，直到生命消逝。然而，那个"她"又何尝不是老雁自己的青春岁月呢？幻象饱含老雁对自己人生的浓烈情感。第二重幻象是第一重幻象的进阶，"她"也许是往日的爱情，也许是逝去的亲情，也许是渐行渐远的友情，也许是内心深处难以释然的一个愿望，也许是毕生没有实现的梦想。

《老雁》探索了狭小空间限制下双人舞的多种可能性。舞者自始至终盘桓于凳上，身体即使偶有离开，也迅速回归，没有全场流动的空间调度。6分40余秒的作品，至 3 分 37 秒才出现第一次空间方位调度，男舞者与女舞者转身交换位置。编导以虚实空间的变化，来表现双人关系的逻辑发展，其中的凳上托举带给观者别样的审美感受。两位舞者一前一后仰身后躺，前侧是老雁的真实空间，后侧是女舞者的虚拟空间，前后身影同向交错，又逆向错开，始终无法触碰。随着情感的推进，老雁旋身离凳，从后侧追随女舞者，又顺势蜷身抱住女舞者，托举起她。两人上下侧躺交叠，以方凳为支点旋转，虚实空间也就从前后变为上下叠置。老雁回到坐姿，以颈背托举女舞者，旋转飞翔，促发了舞蹈的情感高潮。老雁站在凳子上，上下虚实空间又变化为一高一低的前后空间。编导在虚实空间的变化中，拓展了中低空间的托举把位，使舞蹈生发出不一样的审美意趣。

道具方凳具有时空限制的象征意义，是"老"对身躯的具象控制。方凳将老雁囿于方寸之地，然而有限的空间却不能限制自由的心灵和思想，物理空间的局限反而会催化出更多的思绪。在精神世界里，老雁是自由的。

作品的灯光设计非常巧妙，因为没有大的构图变化，灯光聚于一处，起到了强调空间、突出视觉重心的作用。方形灯光自顶笼罩，有如岁月的"牢笼"，困顿住老雁。小小一方光亮，又像是舞台上的另一重戏台，将老雁悲欢离合的内心世界演绎出来。顶光的角度也从视觉上增加了老雁的沧

桑感。

　　该作品的成功之处还在于,编导敏锐地抓住了人类共同的生命议题——衰老。"老"是人生必经之路,逝者不可追,有限的时光里,所有生命都值得倍加珍惜。作品的主旨虽然是通过对老去的民间长调艺人的刻画,呼吁人们关注和保护非物质文化遗产,但不同的观者看后却是百感交集,五味杂陈。每个人心中都住着一只终会出现的老雁,老去的身体和向往自由的心灵始终是一对矛盾。老雁最终突然倒下,舞蹈戛然而止,留下了无限空间让人品味。回忆是美好的,但更重要的是珍惜当下,正视并尊重正在老去的生命,拥有一颗超脱于躯体生理局限的自由心灵。

　　《老雁》的创作是在继承民间舞传统基础上的一次创新之举,不仅保持了蒙古族舞蹈的基本特征和审美风格,而且以现代编创手法,为观者提供了一个前所未有的审美视角,是近年来民间舞创新编排的典范。

　　该作品2018年在由中国文联、中国舞协、内蒙古自治区文联共同主办的"蓝蓝的天空——中国舞协'深入生活 扎根人民'原创内蒙古题材舞蹈作品展演"活动上演出,2019荣获第十二届中国舞蹈"荷花奖"民族民间舞奖。

第三节　舞剧优秀作品

《阿姐鼓》

编　　导：崔巍

音　　乐：何训田

首演时间：1997年

首演团体：杭州歌舞团

【剧情简介】

　　舞剧《阿姐鼓》是根据西藏风土人情和民间有关阿姐鼓的传说创编的。"我的阿姐从小不会说话,在我记事的那年离开了家,从此我就天天天天地

想阿姐……一直想到阿姐那样大，我突然间懂得了她……"这是一个发生在雪域高原上的故事，一个纯真的小姑娘失去了相依相伴的阿姐，她日日思念，想知道阿姐去了何方。在生命之神的指引下，长大后的她有一天听着隆隆的鼓声，突然明白了一切，也许就是那梦幻中的幸福、理想带走了阿姐。

【作品分析】

该剧由序及七场戏组成，分别为：序、"没有阴影的家园""阿姐鼓""羚羊过山冈""卓玛卓玛""天唱""天堂－地狱""转经"。在许多人的脑海中，西藏是一个神秘的雪域高原，美丽又质朴。编导崔巍为了舞剧创作，曾经四次进藏采风，冒着生命危险穿越阿里无人区，体悟藏族人民的生命意识和民族精神，最终创作出的《阿姐鼓》绽放了灿烂而瑰丽的光彩。该剧对藏族文化和社会风情的诗意描摹，以艺术的形式表达了对生命轮回的哲思，是对藏族文化和社会风情的诗性描摹和诗意表达。

首先，编导以已有的《阿姐鼓》唱片中的音乐段落为素材结构全剧。作品并没有遵循一般舞剧叙事的情节推进过程，而是以藏族风情画似的笔触将我们引入西藏民间社会，跟随卓玛的足迹一起寻找她的阿姐。舞剧的主要人物有卓玛、阿哥等，并大胆设想了生命之神等人物形象。生命之神是贯穿全剧的线索人物，阿姐的形象则始终隐藏在舞台巨大的天幕后，以敲击大鼓的动态剪影的方式出现。舞剧在颇具原始欢腾意味的男子舞中拉开序幕，全身金色的生命之神降落人间，他将阿姐鼓的生命之音带给人们。第一场，驼背的老妈妈掌着油灯，似乎在向人们讲述一个古老的故事，卓玛从远处的光束中走来。第二场，阿姐敲击鼓的身影在天幕上出现，卓玛在藏族女孩们敲击热巴鼓的鼓声中，仔细寻找着阿姐的音讯。第三场，卓玛继续寻找着阿姐的踪影。第四场，是卓玛与男子群舞的欢快舞段。第五场，是卓玛与阿哥的双人舞段。第六场，是头戴面具的寺院喇嘛与生命之神的舞蹈。第七场，老阿妈手摇转经筒，热巴鼓敲起来了，喇嘛们舞动起来了，卓玛终于在这虔诚的膜拜中，顿悟了阿姐的去向和她的生命价值。舞剧并没有一条戏剧冲突鲜明的情节线索，所有的人和事都编织在卓玛的

寻找之中。

《阿姐鼓》舞蹈语汇呈现出民间、芭蕾、现代、古典元素相结合的特点，并且在不同人物的动作风格上有着鲜明的区分。作为舞剧线索人物的生命之神，其身体动态明显地带有芭蕾和现代舞的风格倾向。如在第一场，男子群舞的动态风格是以屈曲的藏族舞蹈元素为主的，但是生命之神的舞蹈却体现

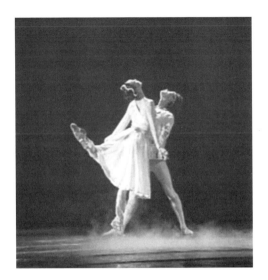

图5-21 《阿姐鼓》

出现代的舒展和芭蕾的直线条，神与人的本质区别在此一目了然，这也是编导刻意追寻的效果。在宗教中，神灵永远是高高在上不可企及的，信徒们对神灵顶礼膜拜，因而两者的外在姿态应该是截然不同的，藏族舞蹈与芭蕾现代的动态对比立即拉开了神和人的距离，准确地表达了人物身份。同时，舞剧中藏族动态的舞蹈不乏出色的章节，如第二场，《阿姐鼓》的展开段落，阿姐敲鼓的动态身影投在天幕上，在六字真言的吟唱声中，藏族姑娘们跳起了传统的热巴鼓舞，舞蹈动静相宜，卓玛穿行其间，仿佛通过姑娘们的舞动洞悉了阿姐鼓声的生命意蕴。再如，第四场节奏较为欢快，卓玛和藏族小伙子们嬉闹、情感交流，卓玛塑造得灵活乖巧，与阿哥的互动充满了生活趣味。但与此同时，作为一个以藏族民俗文化为背景的舞蹈创作，其舞蹈语汇稍显松散。例如，以"坐胯颤膝"为基本动态的藏族舞蹈语汇还可有更鲜明的动态特点；双人舞段中，芭蕾把位的痕迹稍重（参见图5-21《阿姐鼓》）。另外，在舞蹈编排技法的应用上，还具有较大的发挥空间。当然，尽管如此，从《阿姐鼓》散文样的舞蹈结构和诗样的舞蹈意境上来讲，作为藏族民俗风情的一卷散文诗，它仍不失其韵味和审美意蕴，整个舞剧所透露出来的对表现西藏民俗文化的真挚和热忱令所有观众

为之沸腾。

舞台美术设计充满现实主义风格，采用西藏古格王朝的精美壁画为背景和边幕，营造出了一派雪域高原的神秘风景。营造《阿姐鼓》浓郁西藏风韵的更为重要的因素是舞剧音乐。剧中音乐采用了作曲家何训田创作、朱哲琴演唱的专辑《阿姐鼓》，这张唱片在 1995 年面市时曾被业界誉为"人文的、心灵的、音乐的——在世界范围内真正有影响的一张中国唱片"。音乐时而细若游丝时而宽广无垠，时而柔声轻吟时而放声高亢，起伏跌宕，婉转悠扬。朱哲琴声音清透悠远，宛如天籁，且动态幅度较大。音乐《阿姐鼓》中的西藏并非现实中的西藏，而是非常自我的、带有浓重的作曲家个人审美风采的西藏。舞剧所表现的西藏风情具有同样的性质，带有编导创作的个人特色。

该舞剧 1997 年荣获全国舞剧展演优秀剧目奖，2000 年荣获文化部"文华奖"新剧目、编导奖，入选 2006—2007 年度国家舞台艺术精品工程剧目。

《草原英雄小姐妹》

编　导： 赵明

编　剧： 赵林平

音　乐： 三宝

首演时间： 2017 年

首演团体： 内蒙古艺术学院

【剧情简介】

清晨学校门口，家长们送孩子上学，举止间百般溺爱。爷爷拎书包送孙女到校。上课铃响，孩子们的琅琅读书声将大家带入草原英雄小姐妹的故事。孩子们随着课文与青草、羊群、骏马嬉戏共舞，随小姐妹亲历惊心动魄的风雪抗争，为姐妹冻伤截肢而揪心悲痛。他们在故事中获得了成长，习得了责任与担当。小姐妹的精神在一代又一代少先队员身上延续着。

【作品分析】

　　舞剧由序、第一课（幕）、第二课（幕）组成。该剧是以1964年草原英雄小姐妹龙梅、玉荣奋不顾身于风雪中抢救羊群的故事为蓝本，以现代的视角重新观照那个历史时期的故事，以艺术的手段解构又多维重构的现实题材舞剧。编导从双线叙事视角，以当代小学生的两堂课重构了整个故事。短短的序幕以粉笔字画的形式将半个多世纪前的故事浮光掠影般做了前情介绍。第一课，孩子们由课文学习进入过去的故事情境，感受草原风情和姐妹经历；第二课，孩子们回到现实课堂，体会姐妹俩在风雪中抗争的情境，共历磨难，蜕变成长。

　　小姐妹的英雄故事在学生们学习和成长的过程中展开，现今与过往的双叙事线索始终交织在整个舞剧中，同时成功塑造了两个年代不同特点的人物形象。

　　第一课的上学舞段，塑造了现今叙事线的人物形象。现代都市小学生们迈着大步、背着书包，昂首挺胸向前。灯光长矩形斜贯舞台对角如斑马线，家长围绕孩子忙前忙后，这一群体形象，指向了当今家长对孩子的百般溺爱的社会现象。贯穿首尾的爷爷与小孙女则是代表人物。此舞段为第二课孩子们共历小姐妹故事之后的成长与改变埋下伏笔。这一现今叙事线中的人物群象，不仅开启了故事发展的合理逻辑，更彰显了以今日视角再次品读过去故事的现实意义。小学生们木偶般的直线条肢体动态，使儿童天真烂漫的性格特点不言而明，充满童趣，也呼应了姐妹人物第一次出现的杖头木偶样态。姐妹两人在羊群中徜徉放牧的舞段，则以蒙古族"柔臂"等传统语言为主，点明了两人传统审美观照下的人物形象。木偶舞态现代感的语言风格与过去故事中蒙古族传统舞蹈语汇，形成了迥异的人物形象对比，划分了清晰的年代界限。而姐妹形象从木偶到活灵活现真实人物的出现顺序，亦暗合了小学生对姐妹事迹从粗浅了解到真实触动的体知过程。

　　舞剧中有诸多独具语言特色和风格的舞段，美如画卷，不仅展现了壮美多姿的草原风情，也为双线叙事编织了有机的情节发展契机。比如青草

舞,以蒙古族"硬腕"为基本动作元素,曲线流转调度中青草羊群层次起伏,描绘了"风吹草低见牛羊"的草原美景。比如马舞,凸显了蒙古族文化元素,道具马一面是马头琴,高昂的琴首象征马头,一面是车轮,象征草原上的独特交通方式马拉勒勒车,欢腾的马步洋溢着浓郁的马背民族舞蹈风格,更为之后牧民骑马寻找姐妹俩铺设了前情。比如羊圈舞,描述了小姐妹与羊儿玩耍的欢乐景象,既是对羊群和姐妹亲密关系的呈现,又是情节转折的需要,为故事的发展埋下伏笔。半人高的羊圈横墙为舞台表达提供了新的空间媒介,带来了富于节奏感的多层次视觉审美。小羊在羊圈前后忽隐忽现,与姐妹俩玩起了捉迷藏。姐妹俩反复清点小羊数目,为风雪中追羊"一只都不能少"的目的性埋下伏线。羊群齐整的横排手脚起落动作,和多米诺骨牌似的依次起伏、撅臀蹬腿的拟羊舞态,充满卡通趣味。舞者拟羊,羊却拟人,小羊不仅是客观上的集体财产,更是姐妹俩的亲密伙伴,该舞段为之后姐妹俩不顾生命危险奋力救羊的行为,做足了情感铺叙。姐妹俩换上新靴子亦为冻伤后的心理冲击做了对比铺垫。比如水舞,淡蓝色衣裙的群舞以圆环状盘旋,似河水蜿蜒。姐妹放牧着羊群,羊儿以纵线扑向河水,水舞者轻抖碎肩,润泽着羊群。水舞营造了一段舒缓宁谧的审美意境,也与后文风雪来袭,情节急转直下,形成了鲜明的情感对比。

双时空并置、交融及多时空切换构筑叙事功能是该剧编创的一大亮点。双线故事的叙事任务,带来双重时空并置的奇妙舞台呈现。一虚一实的双重语境中,不仅人物形象、动作语言截然不同,审美上亦形成强烈的视觉反差。

比如舞台中场,学生们沉浸于故事中的草原美景,着碧绿长裙的青草舞者们从两侧涌入,旋转包裹住学生们,一瞬间纯美清新的草原绿覆盖了整个舞台,学生们在草原上酣畅俯仰。长调响起,洁白的羊群鱼贯而来,学生们自由穿梭在青草与羊群中间。两个时空交叉互融,观者随学生一起身临草原辽阔美景。又如,舞台右前一学生端坐捧读课文,舞台左后想象中姐妹俩的背影出现,随后学生实境隐匿,画面单独切换到小姐妹所处的

虚境空间，由此引入姐妹二人闹小矛盾的戏剧小舞段，立体刻画了姐妹俩不同的性格特点——姐姐沉稳负责，妹妹活泼顽皮。再如，风雪漫天中，姐妹精疲力竭，妹妹左脚已经冻伤，此时，母亲寻找二人的时空融入，一面是姐妹奋力蹒跚前行，一面是母亲遍寻不得，焦灼地跪求上苍保佑。两重时空互融却相隔，人物无法触碰彼此，引发激烈的情感冲击。

第二课始，主舞台切换为学生教室实境，舞台远处高台上是小姐妹顶着风雪艰难行进的虚境，学生们坐立不安的身体语言透露出内心的焦灼。妹妹冻晕摔倒，姐姐拼命搀扶，学生们不由得共同伸出双手欲扶助二人，姐妹的艰难处境时刻揪着孩子们的心。此时虚实两个时空并置，递增了戏剧的紧张感。编导以课桌流动变换的调度和学生们急速奔跑的动作，阐明了孩子们心急如焚的感同身受。学生们跳入过去时空，急切地将马车推来，伴着牧民一起寻找。道具课桌一会是母亲呼喊的高坡，一会是羊儿钻入钻出的密丛，一会又是姐妹险阻丛生的路途。孩子们用自己稚嫩的身躯和手臂，为冻晕的姐妹俩搭起了人体帐篷，他们竭尽全力揉搓姐妹冻僵的双腿，拥抱着为她们保暖，这真挚的情感无不令观众动容。现今与过往两个时空再度交融。这一处理将每个人读到故事危急时刻恨不能钻入书本助一臂之力的愿望，在舞台上艺术化地实现了。

随之而来的，是卖火柴的小女孩似的想象时空。饥寒交迫之时，唯一渴求的便是温暖，舞台骤然光明，天幕为蒙古包的穹顶，桃红色的温暖照彻孩子们和姐妹俩的心底。蒙古包群舞是超脱原始叙事，依据人物心理，完全另创的一个想象中的三重交叠的时空，姐妹、学生、以及由此共同进入的温暖时空。明亮辉煌的色调和温度是编导及观众面对惨痛现实的心理救赎。

小姐妹获救后，舞台右后区编导以两张竖立的病床，刻画了妹妹醒来后，面对被截肢的左腿，全家四口人深陷巨大悲痛的情形。舞台左前区孩子们穿越时空感同身受到了直击内心的痛楚。而舞台中间，是姐妹日在羊圈围墙自由打闹的欢乐回忆。三个时空并置，欢乐与伤痛的巨大反差，体现了编导细致入微的人性关怀。在那一瞬间，孩子们顿悟了胸前红领巾的

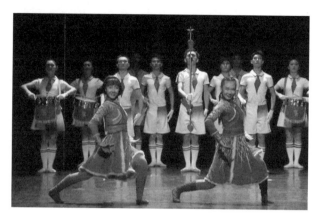

图 5-22 《草原英雄小姐妹》

含义。时空交错，小姐妹也加入了少先队，故事成为过去，但少先队员的精神在这里得到了延续，两个时空的情感交汇在少先队员的身份和红领巾上得到了统合（参见图 5-22《草原英雄小姐妹》）。

在所有舞者郑重的少先队礼中，舞剧迎来了尾声。音乐再度升华，人群中站起了消防队员、护士、士兵、工人、牧民等等。那是孩子们胸怀责任长大后的样子，舞剧的情感在这一刻推向了高潮，两个时代的少先队员怀着同样的大爱和担当，逐渐成长为国家的栋梁。下课了，小孙女主动搀扶爷爷，为爷爷擦汗撑伞，舞剧最终落脚在孩子的成长与改变。这也正是当今我们重温英雄故事的意义和价值所在。

现实题材舞剧不仅要有正确的导向性，还要体现对社会现实的思考性。该剧透过英雄故事题材的解构，引发对新时期生命价值衡量体系的思辨。小姐妹精神是特定历史社会背景下的义举，具有鲜明的时代特色和社会意义。而无论过去还是现今，力所能及地见义勇为和沉着冷静地处理危机事件，都为我们所倡导，英雄小姐妹的集体主义精神更是永恒可贵。该剧是弘扬社会主义核心价值观的正能量佳作。

该作品 2018 年荣获第十一届中国舞蹈"荷花奖"舞剧奖；2019 年在第十二届中国艺术节上荣获第十六届文华大奖。

第六章
舞蹈作品赏析（三）

第一节　芭蕾源流概述

芭蕾是欧洲的一种古典舞蹈，起源于文艺复兴时期的意大利宫廷，形成并兴盛于法国，鼎盛于俄罗斯，其后在世界范围内不断发展。

芭蕾一词源于古拉丁语 ballo，是法语 ballet 的音译。广义的芭蕾指欧洲的古典舞蹈，狭义的芭蕾指以欧洲古典舞蹈为基础，融入音乐、戏剧、哑剧、舞美，并从 19 世纪 30 年代起以女性足尖技术为标志性特征的一种综合性表演艺术。

芭蕾最初是从意大利民间进入宫廷的，以其歌、舞、诗、剧相交融的形式在王公贵族的盛大宴会上作穿插性表演，故称"席间芭蕾"。之后，随着意大利公主与法国国王的联姻传至法国，芭蕾便获得了一个非常适合自己发展的更为良好的生长环境。

1581 年 10 月 15 日在巴黎卢浮宫小波旁厅演出的《皇后喜剧芭蕾》，是历史上最有代表性的"席间芭蕾"，它是受法国亨利三世的王后路易丝之命排演的。这部取材于荷马史诗的作品情节连贯，结构比较完整，熔舞蹈、音乐、诗歌和杂耍于一炉，演出长达 5 个多小时，被认为是世界上第一部真正的芭蕾。

18 世纪末至 19 世纪，芭蕾进入浪漫主义时期。19 世纪 30 年代到 50 年代是浪漫芭蕾的"黄金时期"，创演了不少脍炙人口的经典作品，如《仙

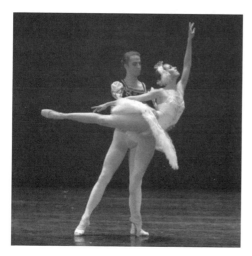

图 6-1 《天鹅湖》

女》《吉赛尔》《那波里》等,同时还造就了一批灿若星辰的舞蹈家,如玛丽·塔里奥妮（Marie Taglioni）、范妮·爱尔丝莱（Fanny Elssler）、露西尔·格拉恩（Lucille Grahn）、芬妮·塞丽托（Fanny Cerrito）等。

19世纪下半叶,欧洲芭蕾的重心转移到了俄国。19世纪末,古典芭蕾发展至顶峰阶段,《天鹅湖》《睡美人》是其代表作。

古典芭蕾的风格特征非常鲜明,运动模式十分固定,讲求轻盈飘逸,"开绷立直"（参见图6-1《天鹅湖》）,并具有自己独特的表演方式和结构方式。特别是作为塑造主要人物、衡量作品优劣、检验芭蕾演员全面素质的双人舞,其程式化特征更加突出。芭蕾双人舞的模式为：1."出场"。多为

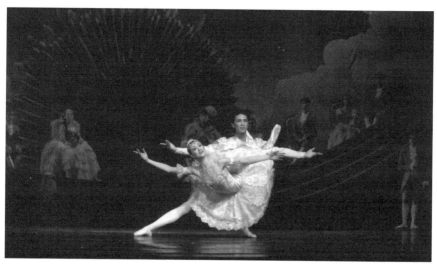

图 6-2 《睡美人》

"慢板"舞，通常由男女主角运用托举技巧配合表演，一般突出女主角。2."变奏"。此乃双人舞的第二部分"炫示部"——由男女主角各表演一段技巧很高的舞蹈（或男女穿插两次，分别表演两段），多为快板。3."结尾"。由男女主角互相穿插表演，一般以男主角为主，最后结束在二人合作的舞姿造型上（参见图6-2《睡美人》）。

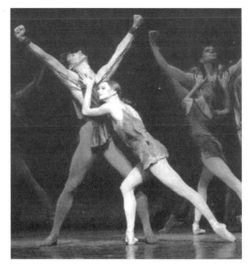

图6-3 《斯巴达克斯》

古典芭蕾在形式上的高度规范化和程式化，必然也有碍它的发展，加上自20世纪初以来，新的文艺思潮又不断对芭蕾形成持续影响，促使芭蕾逐步产生了诸多变化甚至革命。因此，在当代芭蕾舞坛上，古典芭蕾、现代芭蕾、交响芭蕾、戏剧芭蕾交相辉映，既有复排的经典名作，又有新创的佳品，例如：

情节芭蕾的代表——《关不住的女儿》

浪漫芭蕾的开端——《仙女》

丹麦芭蕾的经典——《拿波里》

古典芭蕾的极品——《天鹅湖》

童话芭蕾的范本——《睡美人》

革新芭蕾的杰作——《火鸟》

戏剧芭蕾的典范 《罗密欧与朱丽叶》

交响芭蕾的珍品——《斯巴达克斯》（参见图6-3《斯巴达克斯》）

当代芭蕾的佳果——男版《天鹅湖》

同时，随着芭蕾在世界范围内不断发展，先后形成了意大利、法兰西、俄罗斯、丹麦以及英国、美国等学派，出现了较具代表性的著名舞团，例如巴黎歌剧院芭蕾舞团（Paris Opera Ballet）、基洛夫芭蕾舞团（The Kirov Ballet，即马林斯基芭蕾舞团[The Mariinsky Ballet]）、莫斯科大剧院芭蕾舞团（The Bolshoi Ballet）、英国皇家芭蕾舞团（The Royal Ballet）、丹麦皇家芭蕾舞团（The Royal Danish Ballet）、纽约城市芭蕾舞团（New York City Ballet）和美国大剧院芭蕾舞团（即美国芭蕾剧院[America Ballet Theatre]）。世界各大舞团的艺术活动和交流，激励着后来者们更智慧地去发展创新，再造辉煌。

第二节　西方芭蕾优秀作品

1. 经典舞剧

《关不住的女儿》

编　剧：让·多贝瓦尔

编　导：让·多贝瓦尔

音　乐：费·赫罗尔德

首演时间：1789年7月1日

首演主演：法国波尔多大剧院芭蕾舞团

【剧情简介】

寡妇西蒙太太有一个漂亮的女儿丽莎。西蒙太太贪图钱财，一心想把女儿嫁给葡萄园主托马斯的傻儿子阿伦，可丽莎已暗地里与同村青年柯勒斯相爱。秋收的田野上，西蒙太太竭力想把跳舞的丽莎和柯勒斯分开。她将女儿关在家里，自己去托马斯家议婚。柯勒斯跑到丽莎家，西蒙太太突然回来了，丽莎连忙把柯勒斯推进了卧室。西蒙太太看女儿坚持不肯嫁给阿伦，将她也锁进卧室。托马斯带着证婚人一起来到西蒙太太家，众人打

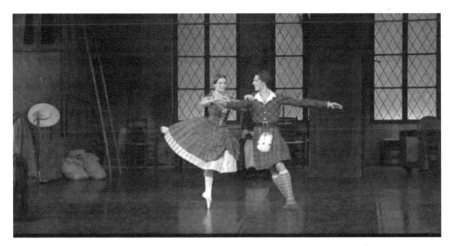

图 6-4 《关不住的女儿》

开卧室的门,走出的竟是丽莎与柯勒斯。西蒙人人只好答应这对有情人结成良缘(参见图 6-4《关不住的女儿》)。

【作品分析】

这是一部两幕三场芭蕾舞剧。

18 世纪法国资产阶级革命前夕,启蒙主义思潮兴起,主张文艺更贴近人民,为革命斗争服务。同时,职业演员队伍的出现和成长也带来了舞蹈技巧的发展,芭蕾需要一种更真实和更富于表现力的表演形式。在这样的背景下,反映平民生活,强调自由、平等精神的芭蕾派别——情节芭蕾应运而生。1789 年在法国波尔多市首演的芭蕾舞剧《关不住的女儿》(又名《无益的谨慎》),就是在这一社会思潮下产生的一部标志性作品。

谈到情节芭蕾,有一个人不能不提,那就是 18 世纪法国著名的舞蹈理论家、改革家 J. G. 诺维尔(J. G. Novene,1727—1810)。诺维尔在 1760 年出版的《舞蹈与舞剧书信集》中,首次提出了"情节舞剧"的概念,为现实主义舞剧理论奠定了基础。但诺维尔的革新主张直到他的学生让·多贝瓦尔(Jean Dauberval)的作品中才得到了比较完整的体现,《关不住的女儿》即是多贝瓦尔最著名的一部作品。

据说,有一天多贝瓦尔在街上散步时看到橱窗里的一幅彩色风俗画,

画面上一个小伙子正慌忙从一间农舍逃走，后面有一个怒气冲冲向他扔帽子的农妇和一位正在伤心抹泪的年轻姑娘。多贝瓦尔受到启发，突发灵感，创作了芭蕾舞剧《关不住的女儿》。这是芭蕾史上第一部以平民百姓的生活为题材、具有现实主义风格的喜剧作品，也是芭蕾最早的保留剧目。它的出现打破了古希腊神话故事占据芭蕾舞坛的局面，表现对象由神向人转变，反映了人们追求自主婚姻、反对门户等级等封建观念的思想，讽刺了封建地主阶级的顽固、保守，颂扬了新兴资产阶级争取自由、平等的斗争。作品的戏剧结构平铺直叙，情节推进清晰明了，但又不乏巧妙的转折，令人在欢乐的氛围中产生意外的喜悦，露出会心的微笑，仿佛是读了一首田园诗般地愉快。

多贝瓦尔运用写实的手法，表现了普通人的日常生活，重点塑造了平民阶层的多样化性格特征，比如质朴热情、活泼可爱，以及势利、贪婪等。在情节芭蕾的审美理想下，多贝瓦尔使用了大量哑剧动作，作为连接生活与舞蹈的媒介，赋予日常动作以诗意。该剧以其浓郁的乡土气息、幽默风趣的喜剧风格、色彩多样的舞蹈表演，以及健康明朗的思想主旨和轻快的情调受到了观众的广泛欢迎，为芭蕾的题材开辟了新的天地。

《关不住的女儿》历经两百多年的不断排演，被不同编导修改出多个版本。在最早的多贝瓦尔版中，其舞蹈呈现出三种形式：第一是情态化舞蹈，舞蹈动作倾向于自然形态，富有质朴的生活气息，如第一幕第二场表现庆祝仪式和田间嬉戏的舞蹈。第二是情节性舞蹈，如第二幕母亲让丽莎在院里捣奶酪的舞段、丽莎偷取母亲钥匙被发现时装作打蚊子的细节，还有丽莎被母亲关在屋里时幻想自己与科勒斯婚后美好生活的舞段。第三是情感性舞蹈，用于表达剧中人物的激情，如第一幕丽莎、柯勒斯的双人舞[1]。在舞蹈语汇的设计上，女主角丽莎的舞蹈设计以天真活泼、单纯可爱的动作性格为主，多为欢快连续的各种跳跃；而西蒙太太的舞蹈语言则突出了封建家长固执、强硬的性格和人性中贪欲的真实心态，将其动作处理得诙谐

[1] 此时，浪漫主义芭蕾中的双人舞程式化结构已初步形成，有开端、发展、高潮、结尾，以及男女双人慢板舞和变奏的技巧炫示、合舞（即后来古典芭蕾大双人舞的 ABA 结构）。

滑稽、愚蠢而笨拙、浅薄而粗俗，富有民间生活情态。

舞剧《关不住的女儿》最重要的创作意义在于它在实践层面尝试了革新家诺维尔提出的一系列改革思想和编导理论，是诺维尔所倡导的情节芭蕾的实验性和代表性作品。不过，需要指出的是，情节芭蕾注重戏剧结构、哑剧模仿和情感表达，使芭蕾上升为独立的艺术，但其戏剧化倾向在某种程度上阻碍了芭蕾动作本体的发展。

《仙女》

编　　剧：阿道夫·努里

编　　导：菲利普·塔里奥尼

音　　乐：J.M.什涅茨霍菲尔

首演时间：1832年3月12日

首演团体：法国巴黎皇家音乐舞蹈院（现巴黎歌剧院）

【剧情简介】

农夫詹姆斯与爱菲即将大婚，新郎却迷恋上了梦中的仙女——西尔菲达。婚礼上新人和宾客们一起跳起苏格兰舞（参见图6-5《仙女》），仙女的出现使詹姆斯变得恍惚。这些都被默默爱着爱菲的青年格恩看在眼里。婚礼吉时已到，仙女却突然夺走了婚戒，詹姆斯追了出去。在林中，西尔菲

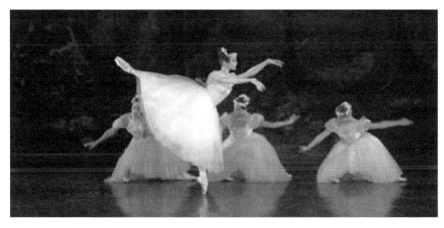

图6-5 《仙女》

达与詹姆斯玩起捉迷藏。女巫玛姬现身，教詹姆斯用一块施过巫术的白纱披巾围住仙女，这样便能占有仙女。詹姆斯照此做后，西尔菲达却不幸去世。爱菲和格恩结合了，詹姆斯永远地失去了一切。

【作品分析】

两幕三场芭蕾舞剧《仙女》由法国巴黎皇家音乐舞蹈院的首席演员、著名舞蹈编导菲利普·塔里奥尼（Filippo Taglioni）于1832年为其女儿玛丽·塔里奥尼（Maria Taglioni）量身编创，是芭蕾史上一部具有里程碑意义的舞剧作品。它为芭蕾艺术确立了审美典范——足尖技艺，标志着浪漫主义芭蕾黄金时代的到来。1971年，法国编导皮埃尔·拉克特在保持塔里奥尼原作精髓的基础之上重新改编了《仙女》，现在我们经常能看到的就是这个版本。

身着白色纱裙的仙女在此前的芭蕾表演中从未出现过。仙女的神态和身姿像梦幻一般轻灵美丽，而亦真亦幻的画面也是浪漫主义芭蕾的审美追求和题材选择趋向非现实的一个标志和讯号。浪漫芭蕾作为18、19世纪之交西方浪漫主义运动的一个组成部分，其主要特征是着重表现艺术家个人的感受和情感，崇尚自然，反映人们在世俗世界中难以企及的愿望，作品多富有浓厚的抒情色彩和浪漫大胆的想象。在《仙女》中，仙女西尔菲达的出现打破了即将要与农家姑娘爱菲结婚的小伙子詹姆斯平静的心湖。这个喜新厌旧的男孩居然能够看见来无影去无踪的仙女，并与之展开一场匪夷所思的恋爱。而巫婆的出现使得詹姆斯的梦幻爱情在顷刻间化为乌有，最终他既失去了现实生活中的爱人，又令理想中的仙女死于非命，变得一无所有。这样奇特的情节激发编导设计出一个非现实的超自然幻想场面，将仙女、男女主角、巫婆之间的故事建构成一部精彩的浪漫芭蕾舞剧，把丰富多彩的人间和虚无缥缈的神话世界沟通起来。《仙女》奠定了浪漫芭蕾的超现实基调，填平了人神之间的巨大鸿沟展开想象，开创了芭蕾艺术的童话题材创作，从而创造了"现实与非现实、人间与非人间"同时并存于一部舞剧中的情形，并且确立了穿白色纱裙、立足尖跳舞的表演模式，也奠定了古典芭蕾传世经典的主题与审美格调。

浪漫芭蕾对芭蕾艺术的发展，特别是其后古典芭蕾的出现有着重要的意义。在芭蕾史上，"浪漫芭蕾"与"古典芭蕾"是两个互有联系又互相区别的概念。它们既与时代的更替有关，又同文艺思潮紧密相关。从时间上来讲，芭蕾业界所称的"浪漫芭蕾"是指在19世纪初萌芽、在19世纪30—50年代达到高潮的芭蕾舞剧风格，其发展中心主要在法国，以《仙女》为开端，以1841年出现的《吉赛尔》为巅峰。"古典芭蕾"是指芭蕾舞剧在19世纪后半叶，特别是最后25年这一段时期，以《天鹅湖》《睡美人》等为代表的芭蕾风格，其发展中心在俄国。从艺术流派的角度而言，浪漫芭蕾是18、19世纪之交兴起于欧洲和北美的浪漫主义思潮的一个组成部分，而古典芭蕾的发展虽然并未与文学艺术界浪漫主义之前的古典主义[1]同步，而是后来在19世纪下半叶的俄罗斯进入鼎盛时期，但它的美学原则、艺术风格依然严格地遵从了古典主义艺术，是对古典主义艺术的复兴，所以被称为"古典芭蕾"。从题材与表现方式来看，在浪漫芭蕾中，刻画非人间的世界、揭示理想与现实生活的矛盾的作品占绝大多数，但抒情性仍然是其重要特征；在古典芭蕾中，同样是以民间传说为题材，却逐渐形成了气势恢宏的"大型舞剧"这一舞剧样式，涌现出芭蕾艺术的永恒经典。不能不说，19世纪末、20世纪初俄罗斯古典芭蕾取得的伟大成就，是以浪漫主义芭蕾对芭蕾艺术的重大改革为重要基础的。

　　浪漫主义芭蕾的取材也经历着一个逐步深化和成熟的过程。从《仙女》开始，超凡脱俗的仙女、幽灵代替了神话传说和古代英雄故事中的人物，虚无缥缈的仙凡之恋成为浪漫芭蕾的主题。浪漫芭蕾所选取的这类题材内容，相应地要求舞剧采用超自然的舞蹈处理，采用更富诗意的舞蹈语言，因此芭蕾的舞蹈技巧和表演得到大的发展，芭蕾双人舞技术的雏形在此也初现端倪。准确地说，在《仙女》上演之前，世界上已有能立在脚尖上表演的女演员，如法国巴黎歌剧院的热娜维芙·戈瑟兰（Geneviève Gosselin）、俄国的A.依斯托米娜（A. Estomina）等，但脚尖技术只有到了

[1] 古典主义是欧洲文艺复兴之后的一种文艺思潮，在17世纪的法国最为兴盛。

《仙女》中仙女的扮演者玛丽·塔里奥妮，才真正发展为女芭蕾演员表演时的标志性技巧并呈现在舞台演出中。《仙女》的舞蹈语汇虽然远不及后来的《天鹅湖》《睡美人》那样经典与成熟，但是舞剧中玛丽·塔里奥妮的动作时时处处都体现出一种轻盈优美、超凡脱俗的美感，这在19世纪上半叶的芭蕾舞坛可谓别具一格。当时的芭蕾表演还较少使用大跳等大幅度跃空技巧，也并未出现后来双人舞中常用的托举动作和表演程式，但玛丽·塔里奥妮的表演仿佛一直在空中飘动，很少和地面接触，恰似在无拘无束的神幻境界中自由飞翔，有一种无限向上之感。之所以能够产生这种特殊的效果，与她完美地使用了脚尖技术，并专门设计了一种复杂的击脚小跳有关。玛丽·塔里奥妮还将那貌似简单的阿拉贝斯克舞姿做得仪态万方、韵味十足，赋予了千篇一律的舞蹈动作以灵气与性格，塑造出一个优雅端庄、轻盈优美的仙女形象。而她的一个高难技巧动作——32圈连续挥鞭转，至今仍是衡量芭蕾演员能否成为女主角的一个主要标准。除了塔里奥妮塑造的后人无法超越的仙女形象外，这部舞剧中还有几段广为流传的舞蹈，如第一幕中的苏格兰群舞、第二幕中的仙女与詹姆斯的双人舞，都堪称浪漫芭蕾的经典桥段。

此外，《仙女》在舞美和服装上也有很多大胆创新。舞剧采用了瓦斯灯照明和有大幕的舞台，改革了芭蕾服装。塔里奥妮首次将白色钟形纱裙穿上芭蕾舞台，为后来的芭蕾服装提供了范式。要知道，芭蕾刚刚由宫廷艺术转向剧场表演时，舞者依然是贵族妇人的穿着打扮：长而重、覆盖两脚的"鲸骨裙"，头上还有笨重的装饰。由于服饰上的束缚，演员要做出敏捷的脚部动作或高抬腿等显然是不可能的。1726年，巴黎著名的女舞蹈家玛丽·卡玛戈（Marie Camargo）首先将裙子剪短了几公分，为后来芭蕾服装的革新迈出了重要的第一步。据载，在1832年《仙女》演出时，青年美术家尤金·拉米（Eugène Lami）为塔里奥妮改造设计出别具一格的白纱裙，背上还装点着小翅膀，象征飞翔的仙女。这样的设计在当时的确是一次大胆的创新，从此它便成了浪漫芭蕾的典型服饰，因此，人们也将浪漫芭蕾称为"白色芭蕾"（white ballet）。

浪漫芭蕾从第一部舞剧《仙女》的出现直至最后在巴黎的逐渐衰落，虽然黄金时间还不足20年，但却为芭蕾艺术确立了完整的表演形式和表现风格，其发展阶段也是芭蕾史上最重要的时期之一。可以说，浪漫芭蕾在舞剧题材上的童话梦幻取向、在审美观念上的超凡脱俗追求、在艺术风格上的轻盈飘逸特点、在舞蹈动作上的直立向上原则、在服装设计上的白色纱裙模式，对后来各个时期的芭蕾创作、训练、表演和欣赏，都产生了全方位而又深刻的影响。

《拿波里》

编　　剧：奥古斯特·布侬维尔

编　　导：科斯特恩·拉尔夫

音　　乐：彼得·伊里奇·柴可夫斯基

首演时间：1842年3月29日

首演团体：丹麦皇家芭蕾舞团

【剧情简介】

意大利拿波里桑塔·露琪亚海岸边，美丽的姑娘苔瑞西娜与青年热纳多相爱。这对情侣相约出海游玩，不料海上突起暴风雨，两人掉入海中。苔瑞西娜沉入大海，被海神戈尔夫的仙女救起，戈尔夫也爱上了苔瑞西娜。热纳多历经艰险，终于找到苔瑞西娜，可她已被戈尔夫施了魔法。情急之中，热纳多举起了修道士送给他的圣母像牌，戈尔夫被制服，送他们离开了海底。村民们看到他们带着一大筐珍宝重现人间，惊诧不已。修道士向大家讲清了原委，大家接纳了他们，并为他们举办了隆重的婚礼。

【作品分析】

三幕浪漫芭蕾舞剧《拿波里》又名《渔夫和他的未婚妻》，是浪漫芭蕾黄金时期丹麦芭蕾大师奥古斯特·布侬维尔（August Bournonville）的代表作，也是全世界重要的芭蕾剧目之一，至今仍是丹麦皇家芭蕾舞团的保留剧目。拿波里又名那不勒斯，是意大利第二大港口，也是世界最美港口之一。在这个浪漫之地流传的民间爱情故事和对美好生活的向往构成了布侬

维尔创作《拿波里》的核心。该作品将浪漫优雅的芭蕾和活泼欢快的意大利、丹麦民间舞蹈融于一体,并对日常生活场景进行了风俗画卷式的描绘,充满浪漫的民族风情,成为芭蕾艺术与欧洲民间舞蹈成功结合的典范。安徒生在1842年观看舞剧《拿波里》的首演后写信给布侬维尔,在信中激动地表示《拿波里》的演出使他整个身心异常满足,布侬维尔的这一无言诗篇不单是为丹麦创作的,而是属于整个欧洲的。

《拿波里》的故事情节曲折离奇,充满浪漫主义色彩,但整台舞剧的人物性格、动作语汇以及布景服装都带有明显的现实主义色彩。舞剧讲述了一个民间故事,同时也反映了创作者的浪漫主义观念,这是丹麦积极的、浪漫主义理想的典型体现,洋溢着道德与爱的气息。舞剧第三幕中的庆祝舞蹈如六人舞是有名的纯舞蹈,也是多年来世界各地芭蕾舞团演出的经典保留作品。在第三幕中,浪漫芭蕾动作的编排与意大利泰伦塔拉民间舞并存,轻松欢快的气氛贯穿始终。

编剧奥古斯特·布侬维尔原籍法国,是丹麦芭蕾学派创始人,曾在法国巴黎歌剧院芭蕾舞团为玛丽·塔里奥尼担任舞伴并观摩学习,深受浪漫芭蕾的影响。在他一生创作的五十余部作品里,《拿波里》成为丹麦芭蕾学派的代表剧目,他也由此蜚声国际,引领丹麦皇家芭蕾舞团跨入世界一流舞团的行列。《拿波里》首演时,男主角热纳多由布侬维尔亲自担任。作为一名优秀的芭蕾演员,布侬维尔的最大贡献是发展了男子芭蕾技巧,打破了芭蕾女演员在舞台上的主导地位;在表演风格上,他创造了一种流畅而又轻巧的样式,轻盈灵动,明快活泼,节奏感强。他能够严谨、细致地运用一些芭蕾古典技巧,比如跃于空中时快速、轻捷的双腿击打动作,以及弹跳和小巧的步伐,气质脱俗而自然典雅,规范严谨却华彩纷呈。正是在由他全新的舞蹈风格和训练方法总结而成的"布侬维尔舞蹈体系"的指导下,丹麦皇家芭蕾舞团在19世纪中叶达到鼎盛时期,而丹麦学派的芭蕾演员也以表演技术极为规范、舞姿优雅、动作轻盈闻名于世。

舞剧《拿波里》是保持了布侬维尔芭蕾传统的典范之作。同期浪漫芭

蕾的代表作《吉赛尔》在之后一百多年间不断由各国编导一再改编，而《拿波里》的第一幕从诞生起就从未改动过，第二、三幕从1900年保持至今。正因为如此，我们在今天还能够看到丹麦芭蕾学派创始时期的原貌。以当代眼光看来，舞剧《拿波里》也许主题浅显、情节简单、哑剧成分过多，但作为丹麦芭蕾学派的经典剧目，它仍不失为一部值得我们学习与借鉴的重要作品。

《天鹅湖》

编　　剧： 乌拉季米·别季切夫、瓦西里·杰尔泽

音　　乐： 彼得·伊里奇·柴可夫斯基

原版编导： 朱利乌斯·列辛格

原版首演时间： 1877年3月4日

原版首演团体： 俄罗斯莫斯科大剧院

新版编导： 列夫·伊万诺夫、玛利乌斯·彼季帕

新版首演时间： 1895年1月15日

新版首演团体： 俄罗斯圣彼得堡马林斯基剧院

【剧情简介】

王子齐格弗里德生日前夕，与朋友们在城堡前的花园欢聚。他被头顶飞过的天鹅吸引，追随她们来到了密林深处的湖畔，看到天鹅们变成了一群娇美的少女。那只头戴王冠的白天鹅告诉王子，自己是公主奥杰塔，魔王罗斯巴特将她和女伴们变成了天鹅，唯有忠贞不渝的爱情才能使她们永获自由。王子发誓要解救公主。生日当天，为王子挑选未婚妻的舞会上，魔王带着女儿奥吉丽娅扮成奥杰塔的样子前来，不明真相的王子举手向奥吉丽娅许下爱的誓言，真正的奥杰塔此时正在窗外，看到这一幕黯然离去。王子发觉受骗，奔向天鹅湖畔。魔王掀起狂风暴雨，公主和姑娘们再次变成了天鹅。悲愤的王子和奥杰塔拥抱在一起，双双跳进惊涛骇浪之中。霎那间，奇迹出现，魔窟坍塌，湖水退潮，天鹅姑娘们重获新生，王子和奥杰塔在永恒的爱中团聚。

【作品分析】

《天鹅湖》是一部四幕古典芭蕾舞剧。19 世纪下半叶，浪漫芭蕾开始走向衰落，欧洲芭蕾的重心逐渐移至俄罗斯。在众多艺术家的不懈努力下，19 世纪末、20 世纪初，在俄罗斯，芭蕾艺术不论在表演风格还是舞剧编创形式上都出现了令人耳目一新的变化。在此期间出现的"三大古典芭蕾舞剧"——《天鹅湖》《睡美人》和《胡桃夹子》，将俄罗斯芭蕾真正推向世界，并使之在世界芭蕾舞坛占据主导地位。其中，1895 年列夫·伊万诺夫、玛利乌斯·彼季帕编导的芭蕾舞剧《天鹅湖》是最光彩夺目的一部，在普通民众心中几乎成为芭蕾的代名词，至今仍被看作不可超越的古典芭蕾的丰碑。该版本在问世的百余年里，已成为世界各国芭蕾舞团演出场次最多、观众人数最多、影响范围最广的一部芭蕾舞剧，且一直被公认为俄罗斯芭蕾学派的代表作和基洛夫芭蕾舞团的保留剧目。《天鹅湖》确立了芭蕾双人舞程式，为后世交响化芭蕾舞剧的创作树立了典范，无论在审美观还是艺术性上均达到了古典芭蕾的极致。它是芭蕾艺术皇冠上一颗璀璨的明珠，是世界芭蕾历史上最伟大的杰作。

像《天鹅湖》这样经久不衰、让人过目难忘的舞剧，世人用怎样的溢美之词来赞誉它都不为过。然而，就是这样一部经典，它的诞生却有着一段十分坎坷的经历。1872 年，时年 32 岁的柴可夫斯基来到妹妹家中小住，根据外甥们平时喜欢的德国童话《天鹅池》创作了一部小型芭蕾舞剧音乐作品。其后不久，应莫斯科大剧院编排大型芭蕾舞剧《天鹅湖》的邀请，柴可夫斯基在这一初稿的基础上进行了改编。1877 年，《天鹅湖》由奥地利的朱利乌斯·列辛格编导，在莫斯科正式公演。不过观众反响平平，只演了 40 来场就中止了。1894 年，圣彼得堡的马林斯基剧院首席编导玛利乌斯·彼季帕的助手列夫·伊万诺夫为柴可夫斯基逝世一周年举行纪念公演时重排《天鹅湖》。他首先把《天鹅湖》第二幕重新搬上舞台，为日后全本经典《天鹅湖》的问世奠定了重要基石。随即，两位大师联袂执导，重排《天鹅湖》全本，彼季帕编导第一、三幕，伊万诺夫编导第二、四幕，并于 1895 年 1 月 15 日在马林斯基剧院首演，获得巨大成功。尘封已久的

珍品终见天日，新版《天鹅湖》以独特的抒情性和形式美达到了古典芭蕾舞剧的光辉顶点。自此之后，圣洁的白天鹅伴随着忧伤的乐曲跳遍了全世界，《天鹅湖》再也没有离开过芭蕾舞台。遗憾的是，这部舞剧音乐的创作者、伟大的作曲家柴可夫斯基却未能在有生之年目睹《天鹅湖》的辉煌。

《天鹅湖》依然沿用了芭蕾舞剧创作最青睐的善恶矛盾和善终将战胜恶的主题。在这部舞剧中，王子最后战胜魔王，忠贞的爱情战胜魔法，公主重新获得自由，王子与公主共同迎来美好生活。追求爱情和自由是人类固有的本质，凝结着人类不断为美好的理想而冲决樊篱的精神追求，是生命对美的本源的忠贞与渴求。这一永恒的深刻主题使得《天鹅湖》上升到一个理性的高度，着意点亮人格美和理想美。当最后奥杰塔与王子相拥殉情时，奇迹突然出现，魔法不战自灭，天鹅公主和王子赢得了爱情。这是多么富有诗意和贴切的处理！悲剧在高潮中迎来命运的转折，为坚贞爱情战胜邪恶力量的主题阐发增加了强劲的感染力。《天鹅湖》的故事情节和人物角色很符合古典芭蕾舞剧的要求——单线发展，没有错综复杂的插叙和倒叙，人物性格鲜明、感情强烈、想象力丰富，为使用舞蹈作为主要表现手段展开戏剧冲突、刻画人物性格特征创造了极为有利的条件。幽蓝色调渲染着整个舞台，碧波荡漾，月影婀娜，弥漫着引人遐思的惆怅；天鹅们洁白、流畅的线条勾画出纯净无瑕的图案，营造出如梦似幻、诗情画意的浪漫情境。主角人物的高贵品格和不向邪恶屈服的精神使《天鹅湖》被誉为"俄罗斯民族的镜子"，代表着"俄罗斯性格"，剧中的故事被一代代俄罗斯人重新演绎，长演不衰。

在着手改编《天鹅湖》之初，两位风格迥异的大编导就树立了先继承后发展、音乐与舞蹈紧密结合的编舞理念。彼季帕作为苏联芭蕾舞剧的奠基人，被后世尊称为"古典芭蕾之父"。他与伊万诺夫一起，通过与柴可夫斯基合作上演《睡美人》《胡桃夹子》所积累的成功经验，把舞蹈作为刻画人物性格的主要手段，在编舞上进行了种种革新。有着特殊音乐天赋的伊万诺夫努力寻求符合音乐的舞蹈动机，把交响音乐的主题变奏、复调、平行对比等手法运用到编舞中，很好地处理了独舞、双人舞及领舞和伴舞之

间的关系,充分发挥了交响编舞技法在舞剧中的作用。尤其是,在伊万诺夫编导的第二幕中,他一方面遵循了19世纪浪漫主义舞剧的传统,另一方面又以树立新的舞蹈审美范式为目标,成功创作了交响乐般的群鹅舞蹈。那幽蓝色月光下哀婉美丽的众天鹅、洁白无瑕的天鹅裙、齐整而富于变幻的队列构图(参见图6-6《天鹅湖》),无一不让人体会到芭蕾大师对人物形象的非凡想象、对舞剧艺术规律和编导技法的深入认识,以及对舞台整体呈现与情景的高超把握。《天鹅湖》第二幕中这种多层次结构的所谓"戏中戏"的交响化编导理念,使整个作品达到了舞蹈诗化的高度,并创建了古典芭蕾气势恢弘的美学追求巅峰,一直保留到今天。

正因为《天鹅湖》第二幕所达到的高度,后世一般认为伊万诺夫对该剧的贡献要大过他的老师彼季帕。为突出奥杰塔与奥吉丽娅(善与恶)的鲜明对比,两位编导赋予了人物不同的舞蹈动作。代表白天鹅形象的主导动作——一系列的双臂(翅膀)挥拍、折臂垂首,变化无穷的阿拉贝斯克和各种内向型的旋转、跳跃技巧,以及包括西班牙舞在内的各种大小舞步等等,恰到好处地刻画出白天鹅奥杰塔柔弱忧伤、凄美动人的经典形象。而黑天鹅奥吉丽娅的动作则采用了大量外放型的连续快速旋转和大跳,舞蹈风格狂放张扬,凸显了她邪恶魅惑的性格特征。在第三幕的黑天鹅双人舞中,女舞者要一口气做32个挥鞭转,这一角色也与"吉赛尔"一样成为衡量芭蕾女演员是否成熟的标志。

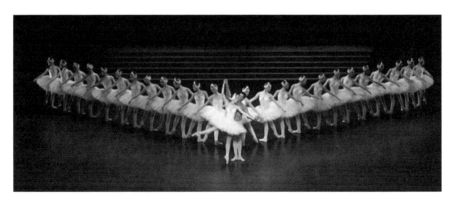

图6-6 《天鹅湖》

伊万诺夫在展示舞蹈的表现魅力时，超脱了以往舞剧中舞者面对观众刻意表演的俗套，他让演员生活在音乐情境中，让情绪和情感主导各舞段。例如王子对奥杰塔发誓永远爱她时，四小天鹅、三大天鹅及群鹅们欢欣起舞，传递着人类感情的诗化色彩。又如由于王子背约，天鹅姑娘们沉痛哀歌自己注定为魔法永锢的命运，她们站成凄婉的圆形图案，再列队缓缓行进，组成各种优美绝伦的图案，散发出绝望哀伤的情绪，直抵观众的心怀。在著名的第二、四幕的湖畔场景里，伊万诺夫指挥群舞女演员演奏了一曲芭蕾交响化的辉煌乐章，营造出一个梦幻般的"天鹅世界"。在第二幕齐格弗里德王子初见奥杰塔一场，一只洁白的天鹅上岸，伸展脖颈梳理羽毛，然后奇迹般地变成了一位美丽高贵的少女。王子一见倾心，热烈追求，被吓坏的奥杰塔惊恐柔弱，躲闪唯恐不及……这是一段形象塑造十分生动、犹如音乐视觉化外延的舞蹈，它传达的情境让人既一目了然，又觉得诗意缠绵，美的造型和律动构成整个叙事过程。而最后一幕奥杰塔悲愤交加地飞回湖畔，把王子背弃誓约的消息告诉女伴们，这时整个舞台上掀起哀伤、不安的情感波澜，群鹅翻转、疾跑、跳跃、俯身、侧卧、摆臂，奥杰塔则足尖碎步疾行，接大跳舞姿，穿越于群鹅队形中，似乎在激动不安地诉说着绝望和悲伤的心情，引起观众的强烈共鸣。

《天鹅湖》中的众多经典舞段，中外观众都已耳熟能详。第二幕的白天鹅双人舞是芭蕾舞剧史上经典中的经典，是考验所有芭蕾女演员能否进入明星级的试金石。当大提琴和小提琴流连交错地奏出动人旋律时，男女舞者每一个默契的舞蹈造型完满地书写着人类的至爱，形象地表达了奥杰塔公主对自己被困于魔掌之中的无助与无奈，以及对纯真爱情和自由生活的无限向往。《四小天鹅》是该舞剧中最脍炙人口的舞段（参见图6-7《天鹅湖》），演员们拉着手做出整齐划一的打脚、小跳动作，音乐轻松活泼，节奏干净利落，描绘出小天鹅在湖畔嬉游的情景，质朴动人而又富于风景画一般的诗意。其后的《三大天鹅》舞段以端庄静穆、优雅高贵的人物形象给观众留下深刻印象。在经典的芭蕾舞段之外，我们还能够在舞剧中欣赏到大段独具民族风情的性格舞，比如辉煌热烈、带有贵族气息的匈牙利

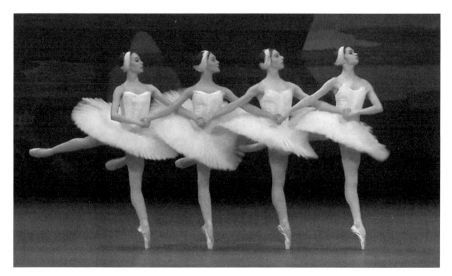

图 6-7 《天鹅湖》

舞,桀骜不驯、热情奔放的西班牙舞,活泼欢快、妙趣横生的意大利舞,等等。在异彩纷呈的舞蹈色块对比中,充分体现了古典芭蕾的审美意趣和艺术高度。

 《天鹅湖》的成功在很大程度上要归功于柴可夫斯基的音乐。他的伟大作品启发了编导对音乐形象的理解,让流动的音乐浸润舞蹈演员的身躯,用音乐的意境勾勒出舞蹈的意象,创造了一部高级视觉享受的交响化舞剧。舞剧的序曲一开始,双簧管吹出了柔和的天鹅主题变奏,概略地勾画出被魔王变为天鹅的姑娘们的凄惨境遇。第一幕结尾部,夜空下出现一群身着白色短裙、纯净优雅的天鹅,音乐第一次出现天鹅的主题,充满了温柔和伤感的美。如泣如诉的大提琴与小提琴的对话,讲述了奥杰塔公主和齐格弗里德王子动人心弦的命运与爱情;与之融为一体的芭蕾语言,赋予人类的崇高感情以真切、生动、鲜活的个性载体,扩展了审美主体的欣赏视角。柴可夫斯基是第一位把交响音乐的创作思维、方法注入芭蕾音乐的作曲家,他以卓越的才华写就了《天鹅湖》这部形象鲜明、蕴涵丰富、意境深远的舞剧音乐,巧妙地以其作为塑造人物形象、展开戏剧冲突的基础,启发和丰富了舞剧编导展开舞蹈交响化的构思。这些充满戏剧张力和交响化的舞

剧音乐，是作曲家对芭蕾音乐进行重大改革的结晶，使舞蹈编排达到了前所未有的交响化编舞的高度，从而成就了《天鹅湖》被奉为传世经典、万代楷模的神话。

《天鹅湖》自首演至今，产生了众多不同的版本，甚至在一个世纪之后还出现了惊世骇俗的男版《天鹅湖》。然而，无论如何，1895年的经典版是无法取代和超越的，它作为古典芭蕾的登峰造极之作永载史册。

《睡美人》

编　　剧： 伊·弗谢沃洛伊斯基

编　　导： 玛利乌斯·彼季帕

音　　乐： 彼得·伊里奇·柴可夫斯基

首演时间： 1890年1月30日

首演团体： 俄罗斯圣彼得堡马林斯基剧院

【剧情简介】

16世纪中叶的城堡里，国王弗洛伦斯坦和皇后正在为他们的女儿阿芙罗拉公主举行洗礼仪式。美丽的仙女之王紫丁香带领美丽、纯洁、活泼、慷慨、智慧、勇敢六位仙女前来祝福（参见图6-8《睡美人》）。未受邀请的邪恶仙女卡拉包斯突然出现，恶毒地诅咒阿芙罗拉公主长大后会被针刺破手指而死。阿芙罗拉在16岁生日宴会上，果然被一个纺锤刺伤手指昏了过去。紫丁香仙女挥动魔棒，让整个王国沉睡。100年后，紫丁香仙女指引弗洛里蒙德王子历尽千辛万苦来到公主床前，王子俯身亲吻公主，奇迹顿时出现：公主苏醒，整个王国也恢复了往日的生机。阿芙罗拉公主和弗洛里蒙德王子举行了盛大的婚礼。

【作品分析】

三幕四场芭蕾舞剧《睡美人》是俄罗斯芭蕾的奠基人彼季帕创作顶峰时期的代表作。彼季帕与柴可夫斯基在这部剧中完成了首次合作，并为其后古典芭蕾的扛鼎之作——《天鹅湖》的问世奠定了基础。动人的音乐旋律、众多经典的舞段、高超的芭蕾技巧、精雕细刻的双人舞编排，再加上

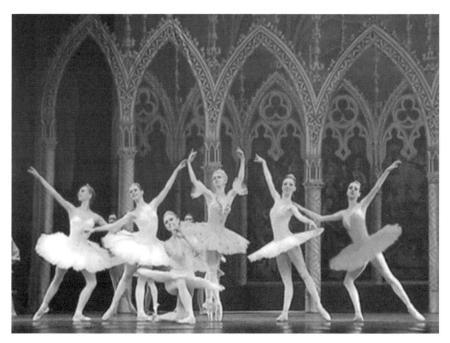

图 6-8 《睡美人》

壮丽恢宏的布景和五彩缤纷的服装，使得《睡美人》享有"19 世纪芭蕾百科全书"的美誉。

《睡美人》的故事取材于法国作家夏尔·佩罗的童话《林中睡美人》。舞剧严格遵循"明确陈述"的古典芭蕾原则，表现了歌颂善和真爱的主题，浪漫而恒久，结局皆大欢喜。舞剧传神地表达了光明战胜黑暗、善良战胜邪恶、真爱战胜死神的内容，充满了大胆的浪漫主义想象，为人们营造了一个美好的童话世界。

《睡美人》是彼季帕多幕芭蕾的代表作，鲜明地体现了俄罗斯"大型舞剧"的创作特征：大段的组舞和群舞起着外化主人公情感、渲染场景的作用，构成了交响化编舞中的和声部分；每个人物的抒情性舞蹈并非演出中的装饰性段落，而是充当了表达情感、塑造人物性格的有力工具。彼季帕以非凡的舞蹈创作能力和音乐阐释能力，实践了舞剧编排中的交响化原则。舞剧的序幕与三幕都相对独立，但相互之间又有着环环相扣、线性发展的

逻辑关系，在高潮迭起的情节推进中逐渐引人入胜。序幕中邪恶仙女的恶咒与紫丁香仙女的预言，第一幕中阿芙罗拉被纺锤扎破手指，第二幕中阿芙罗拉被王子一吻唤醒，以及第三幕中阿芙罗拉和弗洛里蒙德王子的婚礼是戏剧行动的几个关键点，而六仙女洗礼舞、阿芙罗拉与四王子舞蹈、以阿芙罗拉与王子双人舞为核心的众仙子群舞以及阿芙罗拉与王子的慢板双人舞则构成了每一幕的高潮段落，层层推进戏剧结构。[1]彼季帕巧妙运用群舞、双人舞、独舞以及哑剧表演等多种形式，使该剧尽显路易十四时期法国宫廷的风采。舞剧中的经典舞段，如第一幕的《玫瑰慢板》《花环华尔兹》，以及第三幕的《婚礼双人舞》《蓝鸟双人舞》等，充分展示了芭蕾艺术的气质与技巧、协调与平衡，一直作为国际芭蕾舞比赛中的必选曲目而风靡世界。

全剧以阿芙罗拉公主的洗礼仪式开始，这是古今中外所有芭蕾舞剧中最长、最特殊的一个序幕。序幕中六位仙女在庄严神秘的慢板音乐中相继向阿芙罗拉公主表达祝福，跳起著名的六人舞，表现了她们各自的性格特征，同时又象征着赋予了阿芙罗拉相应的品质。突然，音乐中出现了风的呼啸声，邪恶仙女卡拉包斯上场了。这是善与恶的第一次交锋，阿芙罗拉的命运就此埋下伏笔。

在第一幕生日宴会中，阿芙罗拉首次亮相。在急速的快板变奏中，阿芙罗拉活泼欢快地跳了一段轻盈的独舞，然后与四位前来求婚的王子跳起了慢板舞。这一段慢板舞是第一幕的核心舞段，舞蹈的空间调度、动作组合连续四次的重复都显得中规中矩、典雅庄重，阿芙罗拉始终彬彬有礼，但又冷漠矜持，与她前面出场时急速的快板舞形成鲜明的对比。其后阿芙罗拉又有一段变奏，在结尾处编导为她设计了一连串大跳，用连续的节奏对比塑造了一位活泼可爱、优雅端庄、单纯善良的阿芙罗拉公主形象。第二幕，阿芙罗拉的性格在与弗洛里蒙德王子的慢板双人舞中得到进一步发展，让观众看到了她勇敢坚强的一面。这段双人舞中男女主人公之间并没

[1] 参见朱立人：《西方芭蕾史纲》，上海音乐出版社2001年版，第66—67页。

有太多身体接触，阿芙罗拉只是一个幻影，而王子萌发出的爱意却是真实的，梦幻与现实巧妙地融合在一段朦胧的双人舞中，给后人留下了富有浪漫主义色彩的、梦幻般的双人舞杰作。

第三幕阿芙罗拉与王子的盛大婚礼是我们都耳熟能详的童话故事集锦，也是舞剧中最丰富多彩、饶有趣味的一个部分，着力描绘了一个没有邪恶、没有黑暗、没有暴力的理想世界。编导有意打破了舞剧情节的时空限制，让不同时代、不同国别、不同故事中的人物欢聚一堂，其目的就是向我们展示世界大同的美好理想。小红帽和大灰狼、灰姑娘、小白猫与穿靴子的公猫、蓝鸟与佛洛琳娜公主，还有钻石仙女、黄金仙女、白银仙女与蓝宝石仙女等我们熟悉的童话故事人物，用不同性格的舞蹈样式和语言风格唤起了我们对童话世界的怀念与向往，令人倍感亲切。最后，阿芙罗拉公主与王子典雅、含蓄的婚礼双人舞，将舞剧推向高潮。与第二幕的双人舞不同，阿芙罗拉不再回避王子，他们之间有了许多托举、扶抱等双人舞技巧，表现出公主已深深爱上王子的情感变化。在其后的王子变奏中，编导采用了大量充满活力和激情的大跳、空转和打击动作，而紧接着的阿芙罗拉变奏却以地面动作为主，且有许多巧妙细腻的细节处理，例如头部的微转、头颈倾斜的角度等，充分表现出阿芙罗拉端庄优雅的形象和幸福喜悦的心情。这段双人舞结束在扶腰转、脚尖碎步和转圈等动作上，非常简单和传统，但却表现得意味深长。

《睡美人》的音乐也被后人奉为芭蕾舞剧音乐的经典，人们能从中明显感觉到柴可夫斯基赞美女性的理想化情怀。几位主要人物的主题旋律和主题动作在各有关段落中不断变形，反复出现，与群舞的旋律和动作形成了复调对比关系。纵观全剧，作曲家常常会在每场的高潮部分安排上一大段柔板，作为对爱情、善良和幸福生活充满向往的描绘，可谓"不厌其烦"地在人们面前展现那个光明的世界。可以说，《睡美人》集19世纪浪漫芭蕾艺术之大成，对俄罗斯乃至整个西方芭蕾艺术的发展都产生了重要影响。

芭蕾舞剧《睡美人》不仅舞蹈优美，音乐动听，服装、道具、布景、灯光华丽，而且需要超强的演员阵容。正因为如此，《睡美人》成了人们衡

量芭蕾舞团表演水准的试金石。一个多世纪以来,《睡美人》已成为众多一流芭蕾舞团的保留剧目,虽然世界各地上演的版本不同,但基本上都保留了彼季帕编舞的精华,使古老的《睡美人》永葆青春,并放射出永恒的光芒。

《火鸟》

原版编剧: 米哈伊尔·米哈伊尔洛维奇·福金

原版编导: 米哈伊尔·米哈伊尔洛维奇·福金

音　　乐: 伊戈·斯特拉文斯基

原版首演时间: 1910 年 6 月 25 日

原版首演团体: 法国巴黎歌剧院

新版编剧: 格林·特特雷

新版编导: 格林·特特雷

音　　乐: 伊戈·斯特拉文斯基

新版首演时间: 1982 年

新版首演团体: 丹麦皇家芭蕾舞团

【剧情简介】

福金版《火鸟》:在一个神秘的森林城堡里住着魔王卡斯奇,消灭他的唯一方法只有打破他严加守护的一只巨蛋。伊凡王子来到森林,偶遇传说中会给人带来好运的火鸟,并得到它的一根金羽毛。在金苹果树下,伊凡王子遇见了被魔王囚禁的扎列维娜公主和她的女伴们。王子爱上了公主并决定解救她,却不幸落入魔爪。危急时刻,王子摇动金羽毛,火鸟顷刻出现(参见图6-9《火鸟》)。它用歌声使卡斯奇和妖怪们疯

图6-9 《火鸟》

狂跳舞，直至倒在地上。巨蛋被打碎，魔王、城堡全部消失，所有人重获自由。伊凡王子和扎列维娜公主举行了盛大的婚礼，散发出红色光芒的火鸟在天空中为这对新人送上了最美好的祝福。

特特雷新版《火鸟》：火鸟生活在一座魔幻般的花园里，被一个维多利亚时代的家庭看管着。一日，在情人的帮助下，火鸟挣脱了家庭的禁锢和束缚，变得更像人类了。像所有的芭蕾故事一样，善良最终战胜了邪恶，火鸟和情人也战胜了花园的看护人，最终幸福地相守在一起。

【作品分析】

《火鸟》是一部独幕芭蕾舞剧。20世纪初，俄罗斯芭蕾艺术经历着重要变革。在俄罗斯著名编导、芭蕾大师米哈伊尔·米哈伊尔洛维奇·福金（Mikhail Mikhailovich Fokine）的主持下，圣彼得堡马林斯基剧院上演了一些革新的芭蕾舞剧，力求在芭蕾舞剧中表现现实生活。《火鸟》就是福金这一时期的代表作。它的问世标志着芭蕾已走过了"大型舞剧"的全盛时期，迈进了现代芭蕾的新阶段。

福金的首演版《火鸟》是新古典主义芭蕾的代表作。该剧取材自俄罗斯一个古老的民间传说，音乐由当时崭露头角的年轻作曲家斯特拉文斯基创作，作品不但充满浓郁的俄罗斯情调，而且具有强烈的革新精神，带有明显的印象主义文艺思潮印记。经过福金、乔治·巴兰钦（George Balanchine）、莫里斯·贝雅（Maurice Béjart）、约翰·科兰克（John Cranko）等众多芭蕾巨匠各不相同的诠释与演绎后，《火鸟》已成为20世纪最具影响力的现代芭蕾舞剧作品之一。1982年，丹麦皇家芭蕾舞团编导格兰·特特雷（Glen Tetley）重新改编了《火鸟》，使得这部舞剧以一种别样的形式重新得到阐释。特特雷没有囿于那个古老的民间传说，故事也不再围绕王子与公主的旧式童话展开，而是打破过去舞剧以推进一个完整的故事情节为主旨的创作惯例，用火鸟这种追求光明和自由的理想人格作为主要表现对象，赋予其人类的特征，在情感的变化与情境的转换中表达了人类的终极理想，深化了《火鸟》的主题内容。不过，它的精神内涵依然与福金版《火鸟》是一脉相承的——真善美终将战胜假恶丑。这两部舞剧

也是历史上所有的《火鸟》作品中流传最广泛的两个版本。

　　福金将古典芭蕾传统与现代创造性思维相结合，将时代精神和民族精神融入主题思想中，使《火鸟》表现出强烈的时代感和民族性。作品反映了编导的现代审美追求，表现了肢体向外打开的松弛自由感。福金在舞剧中为人物设计了三种舞蹈动作：魔王是清晰、丑陋和怪诞的；公主和姑娘们的动作具有象征性，采用了大量俄罗斯民间舞蹈元素，她们赤脚摇曳着，呈现出柔和典雅的特征；而火鸟的舞蹈则使用了轻盈的跳跃，动作有力，象征着希望和光明。福金注重舞蹈场景的多层次效果，力求使人物、服饰、肢体动作、音乐伴奏、舞台艺术等多种艺术元素高度统一，具有强烈的交响效果。

　　特特雷的《火鸟》将非人类而又具有人类感情色彩的火鸟作为第一主人公，摒弃了芭蕾舞剧最常表现的公主与王子之间个体化的爱情故事，着力挖掘人类最博大、最崇高的精神家园，力图展现对善良战胜邪恶、光明战胜黑暗、自由战胜禁锢的人类终极理想的歌颂。正是因为剧中人类对自己内心世界的深入探索和深刻认知，特特雷《火鸟》的主题比起以往版本来说更具有深邃的意义，也更易引发观众的广泛共鸣，使"火鸟"这一象征光明与美好的主题形象得到进一步升华。

　　幕启，舞台上空枝蔓交错，天幕上布满阴霾，一位灰色衣裙女子跪坐在舞台中央，双手下垂相握，她的身后单膝跪着一个身材高大魁梧的黑衣男子——花园看护人，而在他们周围聚集着一些装束怪异、表情冷漠的黑衣人。女子深深呼吸，伸手俯身趴倒在地，然后再缓慢地直起上身，斜靠在黑衣男子的膝盖上。周围一直静立不动的黑衣人突然接连将双手张开穿向后背，四散退去，动作十分诡异。接着，女子在花园看护人的抱、托、搬、扶下被动地做着各种缓慢沉重的动作，似乎在无声地挣扎。一直在身后鬼魅一般游走的黑衣人又将他们围拢起来，当黑衣人再次散开的时候，女子的灰色衣裙被剥去，露出了橘黄色紧身衣，她就是本剧的主人公——火鸟。随后，舞剧中第一次出现了一群身穿银色紧身衣的男子，他们在全剧中扮演着一种游离的角色，好像是一双双冷眼旁观的眼睛，又像是一种

不可捉摸的反面力量，考验着火鸟对光明和自由的忠诚。火鸟的情人在这些男子的舞蹈之后上场了。全剧中，火鸟与她的情人有三大段双人舞，其中第二段的意蕴最为丰富。火鸟一遍遍地重复着舞剧开始时黑衣人双手张开穿向后背的动作，似乎在向情人诉说着看管人对她的禁锢和压制以及自己对自由的渴望，情人则一次次地将火鸟举向高空，好像是在竭尽全力地帮她挣脱桎梏，获得自由。双人舞的舞蹈动机的发展具有连续性，感情真挚，引人入胜。

在舞蹈编排上，编导特特雷奉行新古典主义芭蕾的创作理念，用新的舞蹈构图和动作从根本上区别于学院派芭蕾。在审美取向上，作品摆脱了浪漫芭蕾和古典芭蕾柔弱、唯美的性格，打破了对称与平衡。特特雷为三个主要人物设计的技术技巧与动作形态截然不同：火鸟以长线条、大幅度的动作为主，采用了以大跳为主、技巧较高的立脚尖的传统芭蕾动作；火鸟的情人则以古典芭蕾的规范动作为主，同时又有现代舞的松弛与流畅感；而花园看护人的动作以对较低空间的占领为主，线条生硬，机械呆滞。特特雷以极强的描写力以及拟人化手法赋予了火鸟更多的人格化色彩，塑造了世界芭蕾舞剧史上别具一格的火鸟形象。他成功地表现了两个不同的世界——代表善良与勇气、象征光明的火鸟的理想世界，以花园看护人为代表的禁锢自由、邪恶黑暗的旧世界。在理想世界里，火鸟和她的情人以及众少女身着浅色服装，火鸟的体态从紧张、对抗到舒展、开放，展现了人类对自由的渴望和对光明的向往。与此形成鲜明对比，舞剧中多次出现的黑衣人依旧代表恶的一方，他们埋头弓腰，双臂一前一后环抱腰部旋转，有一种死神降临的恐怖感，而当他们上身挺立、迈着沉缓机械的步伐移动时，又带来一种压抑的情绪。

与福金的《火鸟》一样，特特雷在他的版本中也用舞蹈作为唯一的表情手段，而不是像古典芭蕾那样依赖程式化的舞蹈手势和哑剧来交代剧情，这使得舞剧的容量加大、内涵充实、结构紧凑。有意思的是，在首演版《火鸟》中，福金进行了一项十分大胆的尝试：只有扮演火鸟的演员穿足尖鞋跳舞，公主和她的女伴从头至尾都是赤脚，这在当时的芭蕾舞剧中

独树一帜。但是 70 年后，特特雷的《火鸟》反而依循了古典芭蕾的标志性特征，剧中所有女演员都穿足尖鞋，不过这并不妨碍特特雷用极具现代感的芭蕾形式阐述自己对"火鸟"精神的感悟、对舞剧主题思想的表达。

这部作品更具感染力的是舞蹈与音乐的完美结合。《火鸟》的音乐神秘、美妙，某些场景的音响又极为火爆，散发着神奇迷幻的气息和光怪陆离的色彩，是现代音乐风格的宝库，也是芭蕾音乐史上划时代的杰作。它是斯特拉文斯基早期创作中颇富革新精神的作品，力求用更客观、更纯粹的音乐语言来展现故事中的自然环境，描绘角色的动作形态，运用更深刻的交响性思维来营造舞剧的意境。斯特拉文斯基以创造、开拓的气势，吸收了刚刚诞生的印象派音乐手法，使作品浸透着新音乐色彩，同时又根植于俄罗斯音乐学派的深厚土壤中，处处显露出浓郁的民族风情。

芭蕾舞剧《火鸟》自问世以来，虽经众多芭蕾巨匠不同的诠释与演绎，但不可否认的依然是福金版《火鸟》所取得的艺术成就。福金不迷信古典芭蕾，大胆革新，创造了符合现代审美潮流的新形式，启发了后世。

《春之祭》

编　　剧：伊戈·斯特拉文斯基、尼可莱·罗里奇

音　　乐：伊戈·斯特拉文斯基

编　　导：瓦斯拉夫·弗米契·尼金斯基

首演时间：1913 年 5 月 29 日

首演团体：俄罗斯佳吉列夫舞团

【剧情简介】

舞台神坛前有一群少女，她们手拿花环，被长老领向神坛。春祭的前夜，青年男女跳起了狂野的诱拐之舞，向大地母亲祈求土地肥沃多产。四对舞者跳起了持续而沉重的"春之轮舞"。两个部落之间发生了格斗。贤德智慧的长老来到，舞者怀抱对神秘大地的崇拜俯伏亲吻大地。部落长老选出一名少女献祭，青年们为赞美被选的少女而欢舞。神秘的咒语声响起，令人不寒而栗。被选中的少女神思恍惚，缓慢地跳起献祭舞，之后逐渐加

快,疯狂失控,最后倒下——她终于将自己的生命献给了大地和春天。

【作品分析】

《春之祭》是一部二幕中型现代芭蕾舞剧。

1913年,芭蕾舞界发生了一起令人瞠目结舌的事件。在一个芭蕾舞剧的演出现场,舞台上丑陋粗野的舞蹈动作和极度刺耳、不和谐的音乐引来唏嘘和嘲笑声一片,持不同意见的两派观众发生了激烈冲突,警察赶来维持秩序,舞剧编导跳上桌子,作曲家则不得不在众人的叫骂声中爬出窗口逃走了。这部舞剧就是被视为先锋派芭蕾第一块里程碑的《春之祭》。作曲同样出自现代音乐巨匠斯特拉文斯基之手,如果说福金的《火鸟》还是在探索新古典主义的道路上脱离传统走向现代,那么《春之祭》就是在对传统的彻底颠覆中确立了现代,成为无可置疑的现代芭蕾先驱。就是这样一部备受争议的舞蹈作品,却在其后的百年中被先后改编为80多个版本,创造了世界舞蹈史上的版本数量之最。

《春之祭》由俄罗斯天才编导瓦斯拉夫·弗米契·尼金斯基(Vaslav Fomitch Nijinsky)创作,描绘了俄罗斯原始部族在春天祭祀天地的风俗,以及以少女献祭大地的仪式场景。尼金斯基似乎对原始世界和神话传说题材情有独钟,他最著名的作品是《牧神的午后》和《春之祭》。这两部舞剧如今被公认为现代芭蕾的早期代表作,却在上演之初,由于离经叛道而引起评论界一片哗然,毁誉参半。尼金斯基不拘泥于过去严谨规范的程式,在编舞时力求打破古典芭蕾的条条框框。他崇尚突出性格,反对纯粹追求美的形式,甚至完全颠覆古典芭蕾技巧体系,创造出全新的技巧。可以说,《春之祭》算是在音乐、舞蹈、节奏、和声等诸多方面都叛离了古典主义美学原则的一场革命。在《春之祭》的舞蹈编排中,尼金斯基一反古典芭蕾外开的基本特征,将所有舞步和姿态转向内扣。舞者们突然地运动,突然地停止,粗野狂躁的身体语言完全颠覆了古典芭蕾平衡对称、优美和谐的美学特征,让人感受到来自生命体内部的恣肆而无法抑制的冲动。

早在《牧神的午后》里,尼金斯基的编舞就打破了古典芭蕾的禁区,第一次将少年的青春期骚动和人类的恋物癖表现出来。《春之祭》则更加大

胆，整个舞蹈被认为赤裸裸地充满了肉体在春天复苏的感觉，"大胆""冲击"，甚至"厚颜无耻"。人们议论、诅咒、着迷，贪恋于他周身的细胞。有人说，没有看过《春之祭》的人，永远无法知晓青春的力量。事实上，作品中不止有力量，还有对放纵、欲望最彻底的释放，以及属于春天的肆无忌惮的沉溺与宣判无罪的张狂。春是什么？是一种原始的力，这股力量经过严冬的磨砺，在长眠的蓄积之后不可抑制地迸发出来，在万物心中点燃新的生命。春的苏醒，大地的爆发，生命力无法阻挡的冲动，世界纷繁杂乱却潜藏着一股摧枯拉朽的力量。《春之祭》成为检验每一位编舞家的试金石，它以深邃的内涵和极大的创作空间经由包括莫里斯·贝雅、皮娜·鲍什（Pina Bausch）等在内的艺术家的阐释，焕发出源源不绝的光芒。

　　《春之祭》首演之夜的观众反应至今仍是奇谈。舞剧所表现出来的强烈的不谐和、不规则的美学观和时时显现的粗野杂乱，以及音乐旋律的光怪陆离和舞蹈动作的怪异丑陋，对于当时已习惯于《天鹅湖》确立的优美典雅的芭蕾形象的观众，的确是个不小的挑战，《天鹅之死》的作曲家圣-桑甚至当场指责曲作者是骗子。最终，这部舞剧只演出了6场就不得不中断了。但是，狂热的乐队音响和颠覆传统的舞蹈却已经表明一个新时代的到来。

　　尼金斯基的《春之祭》对传统有着全方位的颠覆。从舞剧的结构方式来看，他没有设置男女主角，大部分舞段为群舞，并在最高潮处采用了独舞，这与古典芭蕾围绕男女主人公以双人舞结构舞剧的方式明显不同；从空间构图来看，作品反复运用舞者手手相连或者肘肘相接的形式，构成队列或圆圈，且运动轨迹多以环形路线为主，以再现原始祭祀图景；在舞蹈动作的设计上，尼金斯基运用了大量简单重复的动作以及双脚连续踏地的动态，舞者动态指向向心运动且棱角分明，手臂姿态通常呈折角状。他还为献祭少女设计了一个十分特别的动作：双脚向一侧同时快速跳起，同时双手摆向相反的方向，并配以头部的倾斜。这个动作在舞蹈中反复出现，使观众内心充满躁动的情绪。尼金斯基用充满力量的舞蹈动律表现每一节拍的音乐，舞蹈与音乐浑然一体，散发着狂野的味道。

　　第一幕"大地的赞颂"，以多组群舞穿插交替进行排列、组合式的组

图6-10 《春之祭》

舞祭祀,舞者身体的三个部位构成了其特有的动机意义:腿部以内扣的形态急速地蹦跳、移动,反映了一种原始仪式的迷狂和诡谲;手部反复触摸大地,强化祭祀主题;以高半脚尖步法保留了芭蕾的基本气质(可能是此剧唯一留存的芭蕾特征),也渲染了祭祀仪式庄严神圣的氛围。在尾声"大地之舞"部分,男女舞者的动作演变为疯狂的震颤,红白相间旋转的圆圈映衬在颤抖的绿色田园布景之上,舞者们在复合节奏的音乐里释放他们的力量,以身体的极致发泄将人的欲望、人与神的对话推向高潮。第二幕"献祭",运用了时空的错位进行叙述,长笛用中音区在不协和背景上奏出了柔和的旋律,少女们和着笛声婆娑起舞;音乐速度突然加快,献祭少女伫立在舞台中央,男女舞者围着她不断地以各种姿态跳舞、绕圈,接着外围安静下来,少女不停地跳跃、奔跑、旋转,进入献祭的迷狂状态,最后轰然倒地。

尼金斯基,这位被后人尊称为"舞蹈之神"的舞蹈家和编导天才,就像20世纪初划过芭蕾夜空的一颗闪烁流星(参见图6-10《春之祭》),虽然来去匆匆,但他以迷人的魅力震撼了西方舞坛,为世界芭蕾掀开了全新的一页。他发展了男子芭蕾技巧,为男性舞者争取到主导地位。他编排的舞蹈作品不多,却足以成为世界芭蕾发展史上一个至关重要的人物。他短暂而辉煌的舞台生涯所创造的奇迹令人瞩目,而其日后癫狂的结局也令人唏嘘不已。

《春之祭》中到处都是尖利的不协和音程,加上极端简化的形式手法、奇特浓重的管弦乐配器,最后呈现出的芭蕾音乐听上去有着难以抵御的震撼力。音乐技法的差异加上舞蹈处理的特别,使得《春之祭》以其极具先

锋精神的创作理念，成为开拓芭蕾新纪元的又一丰碑。时至今日，这部作品大胆叛逆的创作理念和新颖独特的创作手法，依然对当代的编舞家们具有非常宝贵的借鉴价值和研究意义。

《罗密欧与朱丽叶》

编　　剧：谢尔盖·拉德洛夫、谢尔盖·谢尔盖耶维奇·普罗科菲耶夫、莱奥尼德·米哈伊洛维奇·拉夫罗夫斯基

编　　导：莱奥尼德·米哈伊洛维奇·拉夫罗夫斯基

音　　乐：谢尔盖·谢尔盖耶维奇·普罗科菲耶夫

首演时间：1940年1月11日

首演团体：俄罗斯列宁格勒基洛夫歌剧舞剧院

【剧情简介】

蒙太古家族的继承人罗密欧爱上了世代仇家凯普莱特家族的朱丽叶小姐，而朱丽叶小姐已被许给了贵族帕里斯。在劳伦斯神父的见证下，罗密欧与朱丽叶二人私订终身。不料，罗密欧刺死了凯普莱特夫人的侄子提巴尔特，被判终生离开维洛那城。一对恋人难以忍受离别的悲伤，朱丽叶去请求劳伦斯神父的帮助。神父给了朱丽叶一瓶假死的药水，打算瞒天过海，让罗密欧偷偷带走她。不明真相的罗密欧却以为朱丽叶已死，喝下毒药殉情。苏醒后的朱丽叶看到倒在身边的罗密欧，用匕首刺向了自己的胸膛。

【作品分析】

《罗密欧与朱丽叶》是英国文艺复兴时期的文学巨匠莎士比亚于1595年根据一个动人的民间传说所创作的一部悲剧。将莎士比亚的戏剧名著改编成舞剧，是苏联许多艺术家的愿望。1935年，基洛夫歌剧舞剧院总监谢尔盖·拉德洛夫（Sergei Radlov）、编导莱奥尼德·米哈伊洛维奇·拉夫罗夫斯基（Leonid Mikhailovich Lavrovsky）和作曲家谢尔盖·普罗科菲耶夫（Sergei Prokfiev）合作，开始了《罗密欧和朱丽叶》从话剧到舞剧的改编。1940年1月11日，这部由嘉琳娜·谢尔盖耶夫娜·乌兰诺娃（Galina Sergeyevna Ulanova）担任首席女主角的经典芭蕾舞剧在基洛夫剧院正式演

出,获得巨大成功。

芭蕾舞剧《罗密欧与朱丽叶》共有三幕十三场,是苏联戏剧芭蕾鼎盛时期的代表作,与1934年上演的舞剧《巴赫奇萨拉伊水泉》并称为戏剧芭蕾的两大成功范例。苏联的戏剧芭蕾在20世纪三四十年代出现了新流派,他们重视情节,讲究通俗易懂,追求思想性,力争创造情节舞蹈,试图以舞蹈加哑剧的方式来塑造人物性格、表现戏剧情节。舞剧《罗密欧与朱丽叶》主要以舞蹈本身作为讲述故事情节、刻画人物性格的语言,为芭蕾创造了纯真、挚爱、坚贞、刚毅完美结合的范例。莎士比亚戏剧作品主题的普适性以及诗篇本身的美感成就了芭蕾舞台上经久不衰的不朽之作。因此,芭蕾史学家称它是一部在"苏维埃政权期间产生的最伟大的舞剧"。

舞剧戏剧结构严谨,线索清晰,人物性格鲜明,内心刻画深入细腻,沿袭了莎翁悲剧的社会时代主题,同时也表达了对人类个体命运的关注,充满了主体与命运抗争的悲剧意味。舞剧中热闹非凡的宴会、富丽堂皇的节庆场面与优美抒情的双人舞、独舞交相辉映,既有优雅娴熟的古典芭蕾,又有风格性极强的民间舞蹈及富有意味的哑剧。编导有意识地不去表现具体的历史和民族内容,而是采用古典芭蕾普遍适用的舞蹈语汇,从而加强了作品的概括性。[1] 这为舞剧宣扬人文主义思想,倡导自由平等、个性解放、婚姻自主奠定了基础。

舞剧中最具特色的是双人舞的编排。罗密欧与朱丽叶作为该剧的男女主角,在该剧中共有四段双人舞,分别出现在第一幕第四场的舞会上、第五场的月光下和第三幕第一场的卧室里、第五场的墓室中。作为舞剧中推进情节、刻画人物性格的重要手段,这四段双人舞分别担当了不同的功能,具有不同的性格,把男女主人公的思想情感和内心世界都作了极为精彩、深刻的描绘。在形式上,这四个舞段不拘泥于古典芭蕾"ABA"的形式,而是突出了独特自由的创造力和丰富丰满的表现力,对人物心理活动状态的刻画达到一定深度,给人以高度的审美满足。

[1] 参见朱立人:《西方芭蕾史纲》,上海音乐出版社2001年版,第140页。

第一幕第四场的舞会上，朱丽叶与罗密欧初遇，二人跳起双人舞。朱丽叶一改之前小心翼翼、循规蹈矩的舞姿与情绪，表现出少女的轻盈活泼，动作变得轻松自如，几个阿拉贝斯克洋溢着欢快的情绪，充满愉悦。她几个大跳奔向罗密欧，罗密欧托起她在空中"翱翔"。在这段双人舞中，罗密欧和朱丽叶与所有一见钟情的少男少女一样，是互相倾慕、无忧无虑的一对情侣。整个舞段的音乐情绪也变得欢快跳跃，洋溢着初涉爱河的喜悦与甜蜜。

第五场月光下的双人舞是该剧中最著名的一段双人舞，男主角罗密欧一开始便用了一连串的跳与转的技巧，表达了与恋人再次相见时内心情感的汹涌澎湃。朱丽叶则完全打开了心扉，用大量舒展和长线条的造型和跳跃，来表现恋爱中少女的满足与幸福感。他们的动作时而急促激烈，时而抒情，时而是缠绵悱恻的双人舞，时而又各自跳一段浓情蜜意的独舞。显然，这对恋人已深深地坠入爱河，难舍难分。朱丽叶似乎觉得天色太晚，想要转身离去，却又依依不舍地跃入罗密欧的怀里，二人都为这份纯真而热烈的爱情沉醉不已，投入地享受着爱神带来的激情与幸福。流畅自如的双人舞拿捏得恰到好处，紧扣剧情与人物性格，使叙事性与人物情绪的表达到水乳交融的程度。双人舞的结尾意味深长：罗密欧一次又一次地托举朱丽叶，既渲染了爱情的狂热与激情，也是对芭蕾技巧的充分炫示。在此处，欢快的情绪达到最高点。

在第三幕第一场，罗密欧要被驱逐，与朱丽叶跳起了离别双人舞。同样是托举、旋转的动作，在这段舞蹈中却充满着担心、害怕、悲痛的情绪，整个动作基调也由原来的跳跃向上、喜悦欢快变得缓沉迟滞、悲伤激愤。二人依依不舍，忧心忡忡。朱丽叶一次又一次地奔向罗密欧的怀中，罗密欧紧紧拥抱她。这一舞段充溢着浓郁的悲剧气氛，昭示着两人爱情的悲剧性结局。

第五场罗密欧闻听朱丽叶的死讯后赶往墓室，看到躺在那里一动不动的朱丽叶（参见图6-11《罗密欧与朱丽叶》），用一大段激昂的大跳和连续旋转表达了悲痛欲绝的心情，随即用手高高托举起朱丽叶，然后饮下毒酒，

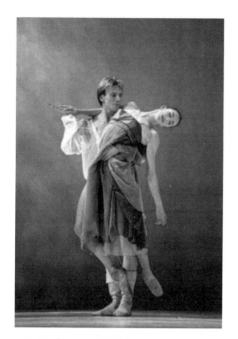

图6-11 《罗密欧与朱丽叶》

最后吻了爱人一次……苏醒的朱丽叶用后背托起死去的罗密欧,万念俱灰。随着朱丽叶将匕首插进自己的胸膛,爱情悲剧达到高潮。

在众多艺术家的通力合作下,舞剧《罗密欧与朱丽叶》闪烁出独特的光彩。群舞场面突破了过去舞剧中"插图式"的舞蹈展示,代之以丰富的管弦乐色彩,勾画出一幅幅古老欧洲风格的"音乐风俗画"。舞剧音乐采用了以主导动机描绘具体角色的创作手法,继承并发展了柴可夫斯基舞剧音乐的交响性原则,有着独特的抒情性和戏剧性。丰富多彩的旋律、美妙动人的和声、多样化的节奏以及雄浑壮阔、精致华丽的配器,把舞剧音乐提升到一个新的时代高度。首演朱丽叶这个角色的芭蕾大师乌兰诺娃通过细腻的情感体验和对人物的深入理解,刻画了一个血肉丰满、为爱殉情的少女形象:与奶妈嬉戏时的天真无邪,与帕里斯跳舞时的机械刻板,与罗密欧初识时的心动和喜悦,以及坠入爱河后的幸福和担忧,最后与罗密欧生死离别时的悲伤和不舍……她始终贯穿着真情实感的表演充分体现了莎士比亚原剧忠贞的爱情主题,展现了普罗科菲耶夫的音乐形象。与吉赛尔一样,朱丽叶这个角色也成为检验芭蕾女演员表演水平的试金石。

芭蕾舞剧《罗密欧与朱丽叶》是除《天鹅湖》之外,中国芭蕾舞台上演出场次最多的剧目之一,罗密欧与朱丽叶的浪漫故事也是中国观众最为熟悉的爱情故事之一。20世纪70年代,周恩来总理在陪同外宾观赏越剧《梁山伯与祝英台》时,为了让外宾更好地理解这部越剧作品,曾风趣地向他们介绍说:"这是我们中国的《罗密欧与朱丽叶》!"当殉情已成为古老

传说的今天，莎翁经典话剧成就了至死不渝之浪漫爱情的不朽童话，而这样一部情真意切的舞剧必将因人们心中那份触动心扉的感动而永恒。

《斯巴达克斯》

原版编剧： 尼古拉·沃尔科夫

原版编导： 列昂尼德·雅各布森

音　　乐： 阿拉姆·伊里奇·哈恰图良

原版首演时间： 1956 年 12 月 27 日

原版首演团体： 俄罗斯基洛夫歌剧舞剧院

新版编剧： 尤里·格里戈罗维奇、瓦蒂姆·德本约夫

新版编导： 尤里·格里戈罗维奇

音　　乐： 阿拉姆·伊里奇·哈恰图良

新版首演时间： 1969 年

新版首演团体： 俄罗斯莫斯科大剧院

【剧情简介】

公元前 1 世纪，在一次反罗马的战斗中，斯巴达克斯和他的妻子弗里吉娅不幸被俘，沦为奴隶。弗里吉娅被献给罗马军团首领克拉苏做女奴，斯巴达克斯则被送入角斗士训练营。渴望自由、不忍相互厮杀的角斗士们揭竿起义，反抗奴隶主的残酷统治。斯巴达克斯成为起义军领袖，率领起义军占领了克拉苏的别墅，部下抓住了克拉苏，决定处决他，但斯巴达克斯反对用这种血腥的方法镇压，最终释放了克拉苏。克拉苏与情人埃吉娜利用美女套取军事秘密，向斯巴达克斯发动进攻。起义军伤亡惨重，斯巴达克斯不幸遇难。士兵们护送斯巴达克斯的遗体回来，弗里吉娅抑制着内心莫大的悲痛，哀悼自己的丈夫。

【作品分析】

舞剧《斯巴达克斯》是一部三幕十二场交响芭蕾舞剧，讲述了古罗马角斗士斯巴达克斯率领奴隶起义，为自由献出生命的壮烈史诗。为了写好这部舞剧的音乐，作曲家哈恰图良（Khachaturian）曾多次前往意大利罗

马，体会古代角斗士在竞技场中人兽大战的遗风，创作出集雄浑激昂与抒情优美于一体，凸显着强烈对抗性和戏剧性、充满张力的舞剧音乐。1969年莫斯科大剧院的编导尤里·格里戈罗维奇（Yuri Grigorovich）重新编排舞剧，苏联男性舞蹈演员在哈恰图良豪迈风格的乐章下展现出的精湛功力令整个西方世界叹为观止。哈恰图良本人和编导格里戈罗维奇也因该舞剧而两次获得苏联政府颁发的最高奖赏——"列宁奖金"。

《斯巴达克斯》自诞生之日起就被誉为交响芭蕾的传世之作。编导格里戈罗维奇是一位世界级编舞大师，也是俄罗斯交响芭蕾的开拓者。他十分擅长以精练的舞蹈语汇，具体形象地刻画人物的性格特征和内心感受，常用人数众多、变化无穷的群舞掀起戏剧冲突高潮，使作品呈现出震撼人心的史诗般的气魄。在苏联，他的创作生涯被冠上"格里戈罗维奇时代"的美名。他的《斯巴达克斯》以独特的男性题材与史诗性宏大场面，与传统浪漫芭蕾舞剧形成巨大对比，有着不同于以往芭蕾舞剧的性格化表现与阳刚味道。在编导手法上，《斯巴达克斯》始终以戏剧的矛盾冲突作为戏剧行动和故事情节推进的依据。全剧始终贯穿交响编舞法，坚持戏剧、音乐、舞蹈三位一体的美学原则，力求实现舞蹈动作与舞剧音乐的高度契合。舞剧舞蹈语汇的基本风格依然扎根于古典芭蕾，但其创作思想和结构方式却已明显进入现代芭蕾的崭新阶段。

舞剧《斯巴达克斯》力求情节简明扼要，戏剧人物关系与矛盾冲突清晰紧凑。编导删去了大量次要人物，保留了奴隶起义军领袖斯巴达克斯和妻子弗里吉娅、罗马军团统帅克拉苏及其情人埃吉娜这两对正反面主要人物，运用尖锐对立的舞蹈动机，展现出正反两对恋人性格迥异的戏剧行动，进而构成了舞剧的基本戏剧情节。编导很好地处理了舞剧中"舞"与"剧"之间的关系，舞蹈是主要的表情手段，舞剧的每个情感高潮处都有与之相得益彰的精彩舞段，刻画出人物形象，推进故事情节的发展，彰显了舞蹈艺术的主体地位。

编导十分重视音乐本身所包含的戏剧性，强调音乐的视觉化，最终创作出音乐听觉形象与舞蹈视觉形象完美统一的舞剧人物。"从音乐出发，根

据音乐主导动机和复调发展，编导相应地编排出舞蹈主导动作以及由独舞、双人舞与伴舞编织而成的统一整体，在这一方面，《斯巴达克斯》堪称交响芭蕾的经典范例。"[1] 舞剧中的风格性动作十分具有典型

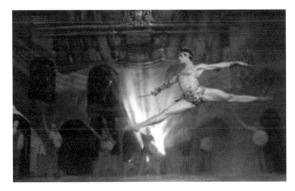

图 6-12 《斯巴达克斯》

性、代表性和形象性，例如为训练有素的罗马士兵设计了较多规范的古典芭蕾动作，而为揭竿而起的奴隶将士编排了大量从生活中提炼的无拘无束的动作，从而使舞蹈语言在形式和风格上与人物身份相契合，使剧情推进一目了然。

舞剧《斯巴达克斯》不但是交响芭蕾的经典作品，也被视为新古典主义芭蕾的代表作，是芭蕾历史上最能表现男性气概的舞蹈。由于同时要用到40名高水平男性舞者，世界上没有几个芭蕾舞团能排演此剧，因此，男子舞蹈成为该剧的最大亮点。男舞者不再被当作"活把杆"而局限在衬托、辅助女演员上，而是以强劲、紧张的节奏和大量高难度的动作呈现出芭蕾的另一种美——力量。充满剽悍的阳刚之气的男子独舞和整齐划一、雄壮有力的男子群舞，有着让人惊叹的动作稳定性与技巧，使舞剧充满了奔放、粗犷的健壮之美。如第二幕中斯巴达克斯在占领别墅后有一连串快速的跳跃、旋转以及跳转结合的动作，充分表现了起义军领袖强健的力量和为自由而战、死而无憾的决心（参见图6-12《斯巴达克斯》）。

同为男子舞蹈，两名男主角的舞蹈呈现出鲜明的性格差异，体现出编导在独舞创作上同样高超的交响化编舞水平。奴隶起义军领袖斯巴达克斯充满阳刚之气，令人炫目的连续旋转、腾空跳跃与强悍有力的动作具有极

[1] 朱立人：《西方芭蕾史纲》，上海音乐出版社2001年，第153—154页。

大的张力，是正义的化身；而罗马贵族军团首领克拉苏既有贵族的气派，也有暴虐残忍和荒淫无度的一面，骄横自负的动作质感、多变的身体语言和不规则的舞台调度将他的阴险、残忍和狠毒刻画得入木三分。

　　能够扮演斯巴达克斯，据说是每一个男芭蕾演员的毕生追求。这个角色第一幕身陷囹圄、思念妻子和第三幕浴血奋战的独舞，堪称精品中的精品。第一幕中他像一头被困笼中的雄狮，舞姿奔放、动作强悍，情绪焦躁不安，似乎随时都要迸射出火山喷发般的强大力量；第一幕结尾处，他面色凝重、手举红色披肩的一段独白，以全剧中少有的柔和轻缓的动作，跳出了他对妻子的深切思念，用对妻子深沉的爱来反衬其对统治阶级刻骨的恨；而最后一幕中斯巴达克斯视死如归，有一种壮志未酬的气概和悲凉，格里戈罗维奇戏剧表现的矛盾冲突与悲剧气氛也达到巅峰。在全剧的结尾处，编导运用了一种非常简约的手法，将斯巴达克斯之死简单干净地处理在敌兵的长矛之上，一个伟大的英雄就这样为自由而亡，死得如此壮烈，呈现出一种震撼心灵的悲壮美。

　　与男子舞蹈的视觉冲击力形成强烈对比的是剧中的女性舞蹈，其优美的情味给人留下深刻印象，其中斯巴达克斯与妻子的几段双人舞堪称经典。第一幕与第三幕柔板都有斯巴达克斯与妻子弗里吉娅感人肺腑的双人舞。第一幕第一段，在一连串紧张激昂的节奏之后，柔板第一次出现，弗里吉娅从后面抱着斯巴达克斯的肩膀，头紧靠着他的背部，然后二人紧紧相随，动作缓慢沉重，表达了失去自由沦为奴隶的悲愤和对自由的渴求。第一幕最后一段与第三幕开始时斯巴达克斯与妻子两次重逢的双人舞，音乐时而激烈昂扬，时而抒情优美，两人的动作激越而又缠绵，大量高难多变的托举满含柔情与爱恋，表达了两人重逢后喜不自禁的心情，更暗含着对不可预知的命运的担忧。这几段双人舞柔弱的情感表现与剧中男子舞蹈的阳刚之美形成鲜明对比，具有强烈的戏剧性，使人被他们真挚、深沉的爱情所打动。第三幕中弗里吉娅闻知丈夫死讯之后，悲恸地向上伸出双手，动作缓慢沉重，她身后陪衬着的女子群舞缓缓随之舞动，充分发扬了舞蹈交响化的优长。

舞剧《斯巴达克斯》的最大成功之处在于，编导一以贯之地遵循了交响编舞原则，以性格化、史诗般的舞蹈作为推进情节的唯一手段。该剧在艺术性和文学水平上所代表的时代成就，使其当之无愧地成为新古典主义交响芭蕾的代表作品。

男版《天鹅湖》

编　剧：马修·伯恩

编　导：马修·伯恩

音　乐：彼得·伊里奇·柴可夫斯基

首演时间：1995 年 11 月

首演团体：英国影画先锋舞蹈团

【剧情简介】

故事发生在 20 世纪 50 年代的一个欧洲宫廷。小王子自幼缺少父爱，渴望母爱。他的梦中总出现一只天鹅，强大健壮而又自由自在。长大后的王子在一个舞会上认识了一个舞女，却意外发现舞女是管家花钱买来迷惑他的。沮丧的他来到公园准备投湖自尽，却意外地遇到一群天鹅，而其中的头鹅就是他梦中的那只天鹅。王子重新燃起生活的希望。然而在随后的宫廷舞会上，一位酷似头鹅的英俊黑衣男子出现，放荡地和舞会上所有的贵妇甚至王后调情。王子深受刺激，万念俱灰。他对准自己扣响扳机，却不慎打死了舞女，自己也病倒在床，奄奄一息。英俊的头鹅再次现身，爱怜地轻抚王子。群鹅也再次出现，围攻王子。头鹅拼命保护王子，最终被群鹅啄死。王子绝望地咽下最后一口气。窗外升起那只头鹅，他怀抱着少年王子挺立在星空下，王子的灵魂终于在幻象的怀抱中找到了归宿（参见图 6-13 男版《天鹅湖》）。

【作品分析】

男版《天鹅湖》是一部四幕芭蕾舞剧。

在全世界，俄罗斯的《天鹅湖》可以说是家喻户晓，是古典芭蕾艺术的代名词。在《天鹅湖》演出 100 年之际，英国影画先锋舞蹈团的编导马

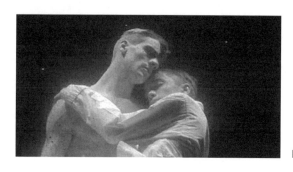

图 6-13 男版《天鹅湖》

修·伯恩（Matthew Bourne）大胆颠覆了经典原作，根据柴可夫斯基的原版音乐，将《天鹅湖》改编为现代芭蕾舞剧，创造了一个惊世骇俗的传奇。舞剧将故事移到 20 世纪 50 年代，所有天鹅由清一色的男演员担任，演绎了一段惊心动魄的故事。这部男版《天鹅湖》首演后引起了巨大反响，在短短几年里荣获英国和美国的众多奖项，其中包括百老汇托尼大奖中的最佳音乐剧导演（尽管《天鹅湖》并非音乐剧）、最佳编舞和最佳服装奖。男版《天鹅湖》在西方各大媒体上好评如潮："一个新时代的全新天鹅，一次大胆的展现"，"令人难忘，想象无穷"。

在 20 世纪，芭蕾发生了重大的变革，新古典主义芭蕾、交响芭蕾、戏剧芭蕾、音乐芭蕾、现代芭蕾等新词汇不断涌现，流派纷呈，新作频出。马修·伯恩的男版《天鹅湖》便是成功将现代编导意识和现实主义观念融入编舞之中的代表。在这部舞剧中，同样有天鹅湖畔的动人情爱故事，同样是柴可夫斯基交响化的恢宏音乐，仍然有王子，有天鹅，也仍然有对爱的渴望与追求。不过这里没有美丽的天鹅公主，没有白纱裙和足尖鞋。最引人注目的，是一群身着羽毛短裤、裸露上身、强悍凶猛的男性天鹅，有着前所未有的跋扈、健硕和对生命力的无限张扬，充满侵略性，行动所及之处饱蘸着喷薄欲出的力量（参见图 6-14 男版《天鹅湖》）。新颖的构思、充满男性荷尔蒙的表演、男子之间美与爱的交融、追求博大之爱的永恒主题一下子抓住了成千上万的观众的心，演出盛况空前。

天鹅在这个舞剧中是一种集力量、强大、自由、恣意、爱恋于一体的理想人格的化身，是王子内心深处强烈渴望的一个偶像。在第一幕中，天

鹅以王子梦魇的形式出现——一束冷光打在王子睡床上方的帷幕上，天鹅向后展开有力的双臂，居高临下俯视年幼的王子，表情严峻，气势凌厉。男版《天鹅湖》一开场便艳惊四座。裸露的上身，强健的肌肉，有力的臂膀，冷峻的眼神，头顶黑色的抹额，动作夸张伸展，散发着空间占有的强烈张力和质感。注入现代舞理念和特质的古典芭蕾动作，恰到好处地刻画出了作者意图表现的天鹅健硕、强大之美。

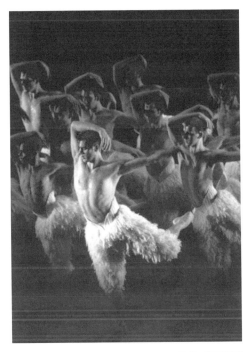

图 6-14 男版《天鹅湖》

第二幕湖畔的天鹅群舞中，天鹅是鸟，也是人，更是抽象的男性之美的象征。天鹅们伸出有力的臂膀，挺直优美骄傲的脖颈，神情严穆，步伐充满活力，展示着一种强大生命的野性与自由。这时的舞蹈语汇融合了现代舞、爵士舞和古典芭蕾的特点。编导伯恩刻意塑造了勇猛、阳刚的雄性天鹅群像，颠覆了以往天鹅形象的轻盈飘逸、纤细柔弱。这是男版《天鹅湖》中最离经叛道之处，也是最让人叹服之处。男演员扮演的天鹅不但保持了传统女性天鹅的优美柔情，更是带上了十足的野性，令人耳目一新。天鹅在舞台上拥有了另一种栩栩如生的形象和充满活力的性格。

第二幕中最震撼人心的是王子与头鹅的双人舞。这段双人舞是如此深刻而熟悉：王子的手好奇而温柔地抬起头鹅的翅膀，抚摸着他的腿部；头鹅则以其强有力的臂膀，亲切地围拢着王子蜷曲的身体，给予了王子毕生从未体验过的接纳和爱护。头鹅做出他的经典动作：一只手臂环抱过头顶，另一只手臂向侧展开，像是振翅欲飞。王子小心翼翼地接近头鹅，欣赏、

向往他的自由和力量,而头鹅也像亲人一样鼓励王子,抚慰他。王子痴痴地看向这梦中的天使,望着自己闻所未闻的强大生命体强悍激荡地跳跃,迅猛地来回穿梭。头鹅用头部温柔地蹭着王子,他们久久地凝视、拥抱,充满怜惜。这份感情是梦是真?应该说,它既是王子贫乏的感情世界的补偿,又是一种崭新的爱之理想的实现。忧伤软弱的王子在强健刚毅的头鹅身上找到了前所未有的慰藉,深深地依恋上头鹅。

等到第三幕头鹅以身着黑衣的引诱者形象再次出现时,我们立即清醒地意识到,爱情与欲望之间、升华与毁灭之间、光明与黑暗之间并没有不可逾越的界限。头鹅与黑衣男子不过是人性本身的正邪两面。舞会上风流倜傥、酷似头鹅的黑衣男子给矫揉造作的宫廷舞会带来了神秘的活力,所有的贵妇,甚至是王后,都忍不住争先恐后地与他调情。王子刚刚建立起来的希望被彻底击碎。他试图从黑衣男子身上找出他所爱的天鹅的影子,不料却因为对方的轻佻、邪恶和极度魅惑而陷入绝望的深渊。王子终于面对公众打开了"欲望—幻想—死亡"的大门——他举起了枪。这一非理性的举动自然只能导致毁灭,即便是浪漫主义的梦幻也无法改变这个命运。

悲剧是开始就注定的。第四幕,伴随着主题音乐最高潮部分的出现,头鹅在王子撕心裂肺的苦痛中倒下,灯光瞬时暗淡,幽蓝光线下的床单仿佛幕布。濒死的头鹅向王子无限依恋地伸出手,却被同伴们无情地撕裂、吞噬;王子的手高举、高举,又慢慢落下,眼睁睁地看着头鹅从自己的视线中消逝……头鹅之死极具悲剧意义,这是一种理想的破灭,是一种精神的消亡,是王子成人之礼的最终夭折。结尾是如此地悲情,又是如此地唯美,对于王子来说,或许死亡才是最好的解脱。这是一个悲壮的自我抗争与自我毁灭的故事,伯恩的《天鹅湖》表达了对难以实现的完美世界的怅望,却并不愿重新塑造一个理想的天国世界。

男版《天鹅湖》对传统版本最大的颠覆之处不在于它的性别本身,而在于这部舞剧所倾情打造的主角和焦点究竟是谁。在传统版本中,自然是天鹅;而在男版《天鹅湖》中,主角是王子,讲述的是一个缺少勇气与力量、缺乏信心与自由的王子的故事,也是一个缺失爱的灵魂寻求自我救赎

的悲壮传奇。这何尝不是虚弱、焦虑、孤独、迷惘的现代人的缩影。王子与头鹅之间有一种超乎寻常、超越世俗的爱,王子对头鹅的情感既包含着对温暖和爱的追求,也包含着对自我的厌弃和对理想人格的向往。伯恩在舞蹈中通过男子双人舞来表达爱的主题,展现男子之间共情的美与和谐,缠绵悱恻的双人舞变成了两个男人的惺惺相惜,使《天鹅湖》获得了前所未有的阳刚和野性的魅力。当头鹅将脸亲热地蹭在王子胸前时,不能说其中没有爱的成分,但也绝不是通常意义上的情爱之爱,而是一种超越了性别、超出了爱情,难以名状却又舍你其谁的存在体验和生命链接。

伯恩的《天鹅湖》面向现代观众,全剧编排紧凑,人物个性鲜明,寓意通俗易懂。它有完整的故事情节,但打破了古典芭蕾的成规,舞蹈语言完全脱离了传统。伯恩认为,古典芭蕾往往表现永恒的人性,比如爱和背叛、善良和邪恶,并总要带些神秘感和魔幻性,这些也正是他创作的基础,启发他新的构思,从大家熟知的故事中演化出属于他个人的独特版本。在舞蹈表现上,伯恩对天鹅形象进行了抽象化,男舞者裸胸赤足,用健美的肢体来表达天鹅的神韵,他们的手臂时而是天鹅宽大的翅膀,时而是天鹅优雅的颈脖,时而又是天鹅尖锐的利喙。即使有这番标新立异,它仍然在主题上尊重原创,在情感上忠实于音乐。伯恩曾坦言,来看男版《天鹅湖》,观众只需怀着开放的思想和度过一个美好夜晚的愿望就够了。

亚当·库伯(Adam Cooper)扮演的头鹅极富魅力,是一个集力量、自由与独立意识于一身的完美综合体。他创造了独一无二的雄性天鹅形象,眼神锋利而表情温柔,动作优雅又舒展,仅靠肢体与表情,却比千言万语更有内容和感情。他表示,自己扮演的并不是人,而是一只天鹅,而且无所谓雌雄,它是无性别的。对于从小就被压制的王子来说,头鹅代表了男人味十足、强大和自由自在的理想。伯恩的《天鹅湖》看似前卫,然而英国的编导家们却认为它所蕴含的意义远远地超越了其外在的形式。

《安娜·卡列尼娜》

编　　导:鲍里斯·艾夫曼

音　乐：柴科夫斯基《b 小调第六交响曲》《罗密欧与朱丽叶幻想序曲》等

首演时间：2005 年

首演团体：圣彼得堡艾夫曼芭蕾舞团

【剧情简介】

舞剧改编自俄罗斯文学巨擘列夫·托尔斯泰的同名长篇小说《安娜·卡列尼娜》。安娜在与冷漠的丈夫卡列宁貌合神离的婚姻生活中，偶遇贵族青年沃伦斯基，两人坠入爱河，安娜在爱情中重获新生。卡列宁察觉到安娜另有新欢，以儿子要挟安娜回归家庭生活。安娜尽量克制自己，却最终沉沦在沃伦斯基的柔情之中（参见图 6-15《安娜·卡列尼娜》）。当激情退却，两人的这段情感被舆论指责时，沃伦斯基对安娜日益冷淡，对生活感到绝望的安娜选择了卧轨自杀。

【作品分析】

原著中人物众多，舞剧则主要聚焦于安娜与卡列宁、沃伦斯基的情感线索，并由此展开对安娜与儿子的母子之情的描摹。舞剧共分上下两幕。第一幕通过安娜与卡列宁、安娜与沃伦斯基不同风格和情绪的双人舞，集中表现了安娜在伦理道德与内心情感之间的挣扎和冲突。安娜与卡列宁的

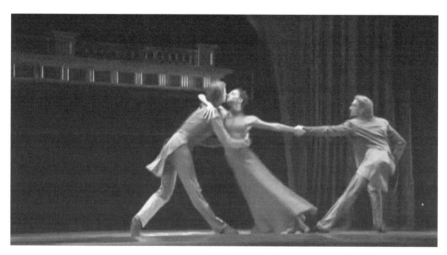

图 6-15 《安娜·卡列尼娜》

双人舞神情冷漠、拒人千里，如影随形的卡列宁就像是婚姻与家庭的桎梏，在社会角色中的安娜维持着端庄温婉的人妇模样。而安娜与沃伦斯基的双人舞则充满了爱的喜悦，身着白裙的安娜焕发出生命的激情，修长的脖颈划过沃伦斯基的肩膀和手臂，两人起伏跌宕的舒展舞姿就像是内心奔涌的激情，不可遏止地迸发出来。安娜丰富的内心世界在独舞中袒露出来，她极度渴望爱情，在情感每每即将冲破理智的瞬间又退缩到婚姻的围城之中，但最终在沃伦斯基热烈的追求中沦陷，不能自拔。

在爱情的铺陈之外，编导对安娜的母亲形象的塑造颇为用心。全剧的第一个场景就是安娜的儿子坐在玩具小火车圆环形的轨道中央玩耍，舞台顶光照射着他，洒下温暖的光。安娜张开怀抱奔向儿子，此时的安娜与沉沦爱欲的她迥然相异。当卡列宁感受到安娜的不忠，两人费尽心力地撕扯纠缠时，安娜涌起所有的力气，想去拥抱奔向她的儿子，卡列宁却一把抱起儿子扬长而去。这几乎夺走了安娜全部的生命，她忧伤的独舞像悲伤的哭号。玩具小火车滑动在圆形的轨道上，圈起安娜周身的冷光，映照出她孑然的忧伤与清冷。

第二幕中，迫于母子之情，安娜回到卡列宁的身边，此时的她如行尸走肉。恍惚之中，沃伦斯基若隐若现。小别重逢的安娜与沃伦斯基跳起如胶似漆的双人舞，然而激情过后，儿子的面庞浮现在安娜的脑海中，沃伦斯基也怀念起毫无牵绊的自由生活。两人怅然，只好用激情去掩饰渐渐弥漫的哀伤。上流社会的群舞者呈现出错愕吃惊、指点非议之状，安娜不顾指责，自顾自地舞着，然而众口铄金，咄咄逼人。沃伦斯基望着难敌众口的安娜，袖手离去。安娜试图挽留他，她用手臂裹住沃伦斯基，用手臂攀住他的小腿，用脖颈靠近他，用整个身躯去留他，但最终还是没能阻挡住他离去的步伐。安娜把自己封闭起来，穿着肉色的紧身衣，褪去了所有的社会角色，脚背耸立，身躯扭曲，像是深受情感与道德折磨的困兽。安娜的几个分身舞者如鬼魅般纠葛缠绕，她们越来越密集，勾连起难以破除的人网，重复着充满原始意味的癫狂与冲撞行为。幻想中的沃伦斯基是安娜遥不可及的慰藉，也是她内心中隐秘痛楚的撒旦。轰隆隆的火车与轨道摩

擦，黑色的群舞像笼罩大地的乌云，又像是在怂恿安娜自我了断的人声，安娜愤然跃下铁轨。

《安娜·卡列尼娜》用极具表现力的舞蹈肢体语言表现了复杂、深刻的人类情感，是编舞大师鲍里斯·艾夫曼（Boris Eifman）最具代表性的作品。全剧从始至终贯穿了"火车"的意象：火车是安娜儿子最喜爱的玩具，她与沃伦斯基的第一次相遇也是在火车站；火车还象征着卡列宁困住她的囚笼，也是她终结生命时的选择。舞剧中的多段双人舞在情感基调、空间表现和动作质感上都极有辨识度；同时它们又承担着不可替代的叙事与情绪表达功能，细致入微地描摹着在情感欲望炼狱中炙烤的人。艾夫曼坚守着用舞蹈语言完成戏剧叙事的创作准则，充分挖掘了现代芭蕾在情感表达与人物塑造方面的可能性，几乎重塑了俄罗斯现代芭蕾的面貌，也因此被视为当今世界最具影响力的俄罗斯编舞家。

《吉赛尔》

编　剧： 鲁思·利特尔

编　导： 阿库·汉姆

音　乐： 文森佐·拉马格纳（改编自阿道夫·夏尔·亚当《吉赛尔》）

首演时间： 2016 年

首演团体： 英国国家芭蕾舞团

【剧情简介】

浪漫纯情的农村女孩吉赛尔是难民潮中的一位移民女工，因被服装厂解雇而失业。富家子阿尔伯特已经与工厂主的女儿芭丝黛订婚，却暗地里与吉赛尔相爱，被吉赛尔的追求者希来里昂发现。工厂主带着芭丝黛前来，阿尔伯特决定抛弃吉赛尔，回到芭丝黛身边。吉赛尔伤心愤怒，疯狂起舞而死。在被废弃的幽灵工厂，幽灵女王米尔达把吉赛尔召唤到寻求报复的维丽丝（wilis，被遗弃的女子的怨灵）行列。希来里昂来到吉赛尔墓前悼念，被维丽丝们残忍杀害。阿尔伯特也来到墓地，米尔达逼吉赛尔杀死他，吉赛尔却最终饶恕了阿尔伯特，放过了他。吉赛尔和维丽丝们消失在黑暗

中,将阿尔伯特孤零零留在高墙边。

【作品分析】

被誉为"21世纪大师舞作"的阿库·汉姆（Akram Khan）版《吉赛尔》是一部二幕现代芭蕾舞剧,作品一经面世,便受到媒体的一致好评。比如,《纽约时报》认为这是一部"充满美与智慧的经典之作"。这部作品在首演当年便获得了英国戏剧及音乐剧的最高奖——劳伦斯·奥利弗奖的杰出成就奖,阿库·汉姆也凭借这部作品获得了英国国家舞蹈奖最佳编舞奖。

众所周知,1841年法国舞蹈家朱尔·佩罗（Jules Perrot）和简·克拉里（Jean Coralli）编舞的《吉赛尔》是浪漫芭蕾的巅峰之作,它的故事灵感来自海涅和雨果关于跳舞幽灵的长诗。2014年,英国国家芭蕾舞团的艺术总监塔玛拉·罗霍（Tamara Rojo）邀请年轻的现代舞大师阿库·汉姆重排此剧,试图重新创作出一部属于当下社会的《吉赛尔》。彼时,欧洲难民危机爆发。阿库·汉姆作为一位来自孟加拉地区,又拥有印度血统的英国编舞家,有着在多种文化背景中穿梭的经历,这使他对文明与蛮荒、种族与国族等问题格外敏感。于是,他以独特的悲悯眼光和人文关怀,将新版《吉赛尔》的时代背景放在了当代,将关注点聚焦在一群移民工人身上。

原版《吉赛尔》的戏剧结构十分简单,戏剧冲突的双方——贵族和平民有着难以逾越的财富和阶级鸿沟,注定了吉赛尔的爱情悲剧。在新版中,阿尔伯特原来的贵族圈子被置换为拥有特权的地主和工厂主。在对女主角吉赛尔的人物设置上,汉姆抹去了原版中农家姑娘的天真,取而代之的是一位满怀希望的现代女性形象。希来里昂在原作中是个看林人,在新版中变为难民和资本家之间的掮客。在汉姆的重构下,《吉赛尔》完成了从浪漫主义到现实主义的跨越,充满人性拷问和悲悯气质,展现了一个在残酷的阶层和种族区隔下不平等的现实社会。

群舞是本剧的 大亮点。开场,一群身着羊皮纸色长裙长衫的男男女女面对高高的围墙伫立,他们的身形显得特别渺小无助,揭示了他们的移民身份。从舞台深处传来不祥的电子乐,灯光的剪影下,他们使劲推着高墙,似乎想要冲破禁锢,却只在上面留下一个个抗争的手印。人群开始列

队起舞,阿道夫·夏尔·亚当(Adolphe Charles Adam)创作的原曲逐渐响起。这一大段群舞基本参考了原版,但是手、手腕和手臂等细节上加入了汉姆特有的风格。全体舞者整齐地重复一个群舞主题动机:身体有节奏地前后移动,双臂以与身体运动的反方向在两侧崛起,吉赛尔时而像乐队指挥一样指导舞者的动作节奏,时而在人群中与阿尔伯特嬉戏(参见图6-16《吉赛尔》),而希来里昂则不甘心地出现在他们中间。这段群舞热烈奔放,交代了三个主要人物的关系,也表现了移民们苦中作乐的乐观情绪。接着,汽笛声响,工厂主带着女儿芭丝黛出现,移民们跳起了取悦权贵的舞蹈。与前一段活泼轻松的舞蹈不同,这段舞蹈矫揉造作、机械僵硬,舞者们双手举过头顶,模仿工厂主傲慢的手势及背手踱步、掸落身上灰尘等动作,还有大量充满力量对抗的跳跃翻转,营造出一种讽刺、诡异的哥特式氛围。在吉赛尔死亡前,女子群舞将主题动机夸张变形直至疯狂,是对吉赛尔绝望的内心世界的外化。而在吉赛尔大调度的追逐中疾速穿过舞台的男子们,恰似懦弱的阿尔伯特的影子。

　　吉赛尔与阿尔伯特的两段双人舞也十分精彩。第一幕在高墙下两人耳鬓厮磨,相对而舞,向彼此表达对未来的承诺。当吉赛尔在阿尔伯特环抱的双臂间转圈时,她是那么地娇柔可人,而阿尔伯特也全身心地爱恋和倾

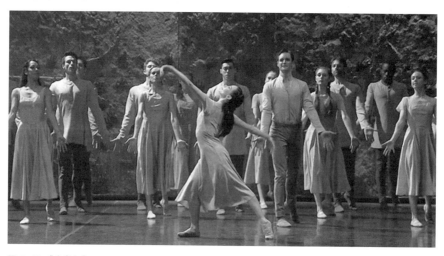

图6-16 《吉赛尔》

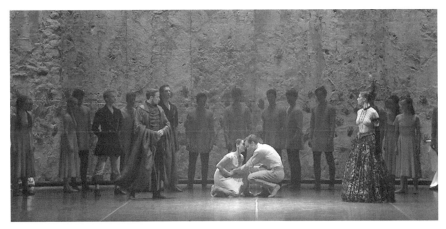

图 6-17 《吉赛尔》

慕着她。第二幕的最后一段双人舞尤其缠绵悱恻、哀婉动人。吉赛尔既没有死,也没有真的活着,她成了幽灵。二人张开双臂,却阴阳两隔,只能相对徘徊,像鸿毛一样轻轻掠过彼此。同样的展臂托举旋转动作,在第一幕中轻盈欢快,在这里却沉重迟滞,毫无生气。吉赛尔终于抚摸到阿尔伯特的脸颊,阿尔伯特也终于拥抱到了吉赛尔。阿尔伯特忘情地拥着吉赛尔在舞台中央旋转,回头却发现怀抱中空空如也。吉赛尔最后还是从他的怀里溜走了,消失不见,永不再见。"人鬼情未了",阿尔伯特在无尽的悔恨中独自留在高墙边。[1]

舞剧中有几个象征性的隐喻动作,比如抚触吉赛尔腹部的动作,是对亲密关系的接纳,也象征着爱情的誓言。腹部是孕育生命的所在,紧靠人类的私密部位,象征生命的本源。吉赛尔深爱着阿尔伯特,甚至在阿尔伯特要背叛她的时候,还乞求地抓着阿尔伯特的手紧紧地贴在自己小腹上(参见图 6-17《吉赛尔》)。第二幕,两人在墓地再相遇时,吉赛尔还是爱着阿尔伯特,却拒绝他再触摸自己了。再如,维丽丝们有一个用拇指和食指捻针缝制的动作,在全剧里发展出不同的动作变形,讲述着女工们的人

[1] 卢克·杰宁斯(Luke Jennings):《一个经典的现代化——评阿库·汉姆的〈吉赛尔〉》,载英国《卫报》2016 年 9 月 27 日,2019 年 4 月 11 日译于杭州。

生，诉说着女鬼们的遭遇，表达出不同的情绪——在第一幕中是愉悦欢快的，在第二幕中是痛苦愤恨的。第一幕结尾处，吉赛尔被同伴们围拢在中间，重重人墙形成一个幽深恐怖的漩涡，蠕动着将她一点点吞噬，似乎在暗示阶层鸿沟的不可逾越，同时也将吉赛尔内心世界的信念逐渐崩塌、精神逐渐被摧毁的痛苦过程视觉化。精神崩溃的吉赛尔扭曲着身体，再次做出缝针和抚摸腹部的动作，她的事业和爱情在上层阶级的倾轧与欺骗中荡然无存，人生的大厦轰然倾覆，最终绝望而死。

比起原版，阿库·汉姆的版本在技术上有非常大的创新。汉姆的编舞非常当代，在保持原版芭蕾叙事的基础上，在舞者的手臂动作、舞步中融入了大量的卡塔克舞（Kathak，印度古典舞的一种）元素。例如第二幕深陷吉赛尔死亡阴影中的阿尔伯特的那段独舞，用变形的卡塔克舞淋漓尽致地展现了他深深的迷狂。在舞剧中，舞者经常像动物一样运动，比如群舞者像奔跑的猩猩，阿尔伯特和希来里昂斗舞时出现了鹿角形状的手势。虽然舞蹈语言是新的，但汉姆在创作时始终将尊重原著放在第一位，创造了一种不同于古典芭蕾、印度卡塔克舞、西方现代舞的，优美流畅而又铿锵有力的现代芭蕾语汇。

文森佐·拉马格纳（Vincenzo Lamagna）创作的音乐基于阿道夫·亚当的原版，为其注入了现代的生命活力和力量。新版的故事背景由乡村田园置换到工业气息浓重的厂房，与之相对应，音乐中使用了大量的打击乐以及电音，还有大段的静默，舞者此处的心灵独白衬托出其后的情感暴发愈加有力。吉赛尔和阿尔伯特的主题音乐非常优美，双人舞在小提琴与大提琴如泣如诉的对话中展开，很好地诠释了音乐内涵与舞蹈空间的对答与链接。担任新版舞剧舞美设计的，是享誉世界的华人艺术家叶锦添，他在舞剧中设计了一堵高不可攀的铁灰色墙壁，根据情节的推进，配合灯光旋转，区分了社会阶层，永远天人相隔。如同生死一般难以逾越的阶级鸿沟造成了人间悲剧，令人唏嘘。

阿库·汉姆是当今国际现代舞界的大师，被誉为"21世纪国际舞坛第一传奇"。他的创作极具现实意义，而且饱含人文关怀。新版《吉赛尔》是

汉姆第一次在古典芭蕾的架构之中，以自己独特的编舞方式与19世纪的文本所做的一场"当代与古典的对话"，也引发了人们对于公平正义和人类命运共同体的反思。

这也是这个作品带给我们的重要启示：改编经典作品，使其具有现实意义。

2. 经典小作品

《天鹅之死》

编　　导：米哈伊尔·米哈伊尔洛维奇·福金

音　　乐：圣－桑

首演时间：1907年12月22日

首演演员：安娜·巴甫洛娃

【剧目简介】

在淡蓝色的月光下，一只洁白的天鹅静静地飘游在湖面上。她忧伤地低着头，轻轻挥动翅膀，在湖面上徘徊，犹如在唱一首告别的歌曲。她渴望重新振翅飞翔，但已经体衰力竭。然而长空在召唤，生命在呐喊，她鼓足全部力量立起脚尖，一次又一次地尝试着飞向天空，可是在与死神的搏斗中她已筋疲力尽，身体无力地倾向前方。她努力直起身体，挥动翅膀，似乎又产生了一线希望。她终于奇迹般地展翅飞翔起来了，生命的光辉重新闪现。然而，天鹅终于没能摆脱死神的阴影，她缓缓屈身倒地，渐渐合上双眼，一阵颤栗似的闪电扫过她全身，最后，她竭尽全力抬起一只翅膀，遥遥指向天际，留下她对生的渴望，随后慢慢地合上翅膀……

【作品分析】

芭蕾独舞小品《天鹅之死》是芭蕾史上一颗晶莹剔透的艺术明珠，由俄罗斯舞蹈艺术家米哈伊尔·米哈伊尔洛维奇·福金为有"芭蕾女皇"之称的安娜·巴甫洛娃（Anna Pavlova）专门创作。这个舞蹈中没有什么惊人的技巧，但在短短的两分钟内，巴甫洛娃以其细腻的表演与超凡的舞蹈才

能,淋漓尽致地刻画出死中求生的天鹅形象。现代芭蕾女演员莫不以出演《天鹅之死》为荣。

据编导福金回忆,这个舞蹈可以说是一部即兴之作。一天,刚成为俄罗斯马林斯基剧院芭蕾演员的安娜·巴甫洛娃来找福金,请他为她创作一个独舞。福金正好在朋友的钢琴伴奏下用曼陀铃演奏圣-桑的《天鹅》,他脱口而出:"你看《天鹅》怎么样?"在福金看来,巴甫洛娃那纤细、娇柔的体态和略带忧伤的神态表演"天鹅"再理想不过了。这句话瞬间击中巴甫洛娃的内心。福金随着音乐起舞,巴甫洛娃模仿,《天鹅之死》就这样诞生了。谁也没有想到,如此偶然完成的一个作品,却成为巴甫洛娃最成功的代表作,风靡全球。福金本人也认为,《天鹅之死》称得上一次芭蕾革命,体现了旧式舞向新式舞的过渡。《天鹅之死》仅用四肢是无法表现其深刻含义的,它需要舞者整个身心来演绎。

《天鹅之死》有着震撼心灵的力量,表现了一只生命垂危的天鹅奋力求生的感人情景,歌颂了人类与命运搏斗的坚韧顽强精神。虽然它表现的是天鹅的垂死,却是一首对生命的颂歌,表达了人类对生的渴望。

《天鹅之死》以其鲜明积极的主题、深刻的思想内涵、如泣如诉的音乐旋律和简练明晰的舞蹈语言,成为传世的不朽名作。作品自1907年首演以来,每次演出都给人以新的感受。多年后福金写道,这个作品成了俄罗斯新舞蹈的象征,证明了舞蹈不单纯是悦目的玩意儿,而是可以抵达灵魂深处的艺术。

《天鹅之死》忠实地保持了古典芭蕾的传统,充分展现出古典芭蕾长于抒情的特征和深刻的表现力,以诗一般的灵感把表演与技巧有机地结合在一起。是谁造成了美丽的天鹅的毁灭?这不是作品要讨论的内容,作品只是表现天鹅的求生渴望与求生行动,因为仅仅这一点就已经构成了一种舞蹈化的悲剧性冲突——濒死与求生。这是一种与任何他人无关的向内的、抽象的冲突,也正是舞蹈最擅长表现的冲突类型。这一点充分地体现在巴甫洛娃的表演之中。大幕拉开,在大提琴奏出的低沉悠长的旋律中,巴甫洛娃从舞台的后侧幕背向观众,足尖碎步,像天鹅在水中游弋那样来到台

中。她转身亮相,这只天鹅没有悲哀,只有落寞。她啜饮湖水,梳理羽翼,欲行却止。她带着对生的渴求在舞蹈,在思索,而又无时无刻不感受到死神的威胁。当死神终于亲吻她的时候,她的肌肉不再颤栗,脖颈不再僵硬,她松弛下来,无边的月色和无尽的湖水接纳了她,与她融为一体。巴甫洛娃并没有过多渲染天鹅对死的不安和绝望,而是着力谱写了一曲生的恋歌,用求生的渴望深化了"一息尚存,斗争不已"的主题。[1] 在舞蹈编排上,福金只是用简单的双臂上下波动的动作和足尖的小碎步及其发展、变形而来的衍生动作,就将天鹅对生的渴望表达得淋漓尽致。这也成为其后的众多舞蹈编导津津乐道的经典编舞技法。

俄罗斯国宝级芭蕾舞演员安娜·巴甫洛娃将《天鹅之死》带向了世界,她的名字也和天鹅永远连在了一起。巴甫洛娃是20世纪初芭蕾舞坛的一颗巨星,她为芭蕾艺术的发展做出了无法估价的贡献,被誉为继玛丽·塔里奥尼之后,20世纪初期世界上最杰出的舞蹈家。她以绝美超群的表演揭示了天鹅内在的灵魂和精神世界,激发起人们对生活的热爱和向往。1931年,巴甫洛娃病逝,噩耗传到伦敦正在演出芭蕾的剧场,乐队指挥当即宣布以演奏《天鹅之死》纪念这位不朽的舞蹈家。大幕拉开,一束追光随着乐声缓缓移动,台上空无一人,但仿佛是巴甫洛娃在翩翩起舞,观众在静穆中哀悼这位芭蕾精灵……这场面成了芭蕾史上绝无仅有的感人画面。

《天鹅之死》的音乐选用了法国作曲家圣-桑的《动物狂欢节》组曲中的第十三曲——由大提琴与钢琴演奏的《天鹅》。圣-桑的《天鹅》塑造了天鹅高雅的动人形象,而福金在这支内涵丰富的乐曲中触摸到了天鹅生命的脉搏,从优美动人的旋律中感受到了悲伤和忧郁,从微波激荡的伴奏织体中体会到紧张和不安,并由此展开对乐曲的重新阐释,把这些因素化为舞蹈形象。

作为20世纪初俄罗斯著名的芭蕾编导家、曾经的芭蕾演员,福金将人们对芭蕾的关注点引向舞蹈艺术的终极价值,为舞蹈的创新奉献了毕生的

[1] 参见朱立人:《西方芭蕾史纲》,上海音乐出版社2001年版,第104页。

精力和智慧，开创了芭蕾艺术的新时代。

《天鹅之死》在代代相传的过程中，自然不会一成不变。福金夫人曾拍摄过一套舞台照，记录了作品中每一个舞姿的形态。今天舞台上的版本除出场及结尾的姿态外，其他部分都已不是福金编导的作品原貌了。但是，无论表演风格如何改变，《天鹅之死》和其中表达的渴望生存、歌颂生命的主题一起，将作为一首永恒的生命赞歌而流传久远。

《小夜曲》

编　导：乔治·巴兰钦
音　乐：彼得·伊里奇·柴可夫斯基
首演时间： 1934 年 6 月 9 日
首演团体： 美国芭蕾舞学校

【剧目简介】

这是一组用动作和构图来表现情绪和情境变化的无情节舞蹈，根据乐曲结构共分四个部分。

幕启，舞台上一群女生组成方阵，默默静立（参见图 6-18《小夜曲》）。灯光转亮，女生们在台上变换不同的队形。

一个女生姗姗来迟，一个男生跟她一起跳起华尔兹。

图 6-18 《小夜曲》

舞台上只留下 5 个女生。一对男生和女生上场跳起双人舞（参见图 6-19《小夜曲》）。众人离开，留下女生。

另一对男生和女孩上场，两人跟之前留在舞台上的女生跳舞又离去。女生倒地，3 个男生把她扛上肩膀前行。

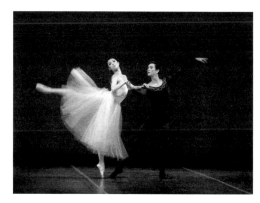

图 6-19 《小夜曲》

【作品分析】

《小夜曲》是乔治·巴兰钦的新古典主义芭蕾和交响芭蕾的代表作，它的出现标志着后来西方交响芭蕾时代的开始。巴兰钦 1904 年出生于俄罗斯圣彼得堡，1924 年移民到美国，因提倡创作"美国自己的芭蕾"取得巨大成就，被称作"美国芭蕾之父"，是中期现代芭蕾最重要的代表人物，也是 20 世纪最伟大的舞蹈编导大师之一。1934 年，他的舞蹈作品《小夜曲》问世，并从此走上新古典主义芭蕾的创作道路。通过之后的《巴洛克协奏曲》《水晶宫》《四种气质》等一系列作品，巴兰钦形成了自己独特的芭蕾风格，在现代主义和后现代主义艺术盛行的美国独树一帜。

舞蹈小品《小夜曲》由 28 位身穿蓝色芭蕾裙的演员在蓝色的背景中表演，整部作品不表现故事情节，仅仅由一系列情感的变化构成。当时，巴兰钦在纽约开办的美国芭蕾学校开设了一个夜校班，他想给学员前所未见的新鲜东西，于是选择柴可夫斯基的《C 大调弦乐小夜曲》辅助教学，这就是《小夜曲》创作的开端。第一堂课来了 17 名女生，巴兰钦先教她们跟随音乐练习手位动作。第二堂课只有 9 名女生，第三堂课是 6 名。就这样，巴兰钦按照音乐，根据每堂课来的人数编排动作。后来，有男学员来上课，有一名女生在跑下场的时候摔倒了，又有另一名女生迟到了。这些都成了舞蹈的片断。《小夜曲》后来正式被搬上舞台，成为巴兰钦在美国的第一个原创作品，也成为纽约城市芭蕾舞团的保留剧目。

《小夜曲》的整体格调清新朴素，有一种自然纯净的美。整个作品中

古典芭蕾动作占绝大部分，但其编排独具匠心：独舞优美动人，双人舞轻盈流畅，群舞富于变幻。女孩们时而规矩地站成整齐的队列，时而又巧妙地编织出精致的花边图案，迅捷多变的脚下动作、张弛有度的舞台调度、对节奏速度的恰当把握，以及整体的协调配合都给人一种干净利落的感觉。女演员由舞伴轮换托举着依次轻轻跳跃，绷直的脚尖凌空而起，又悄无声息地落到地面，就像浪漫芭蕾一样，仙女们轻盈地从一朵花飞到另一朵花上，连花瓣都没有惊动。作品中还多次出现了代表伊万诺夫和彼季帕编导风格的经典动作和舞蹈构图：整个群舞一会儿成方阵，一会儿成圆圈；舞者们以阿拉贝斯克的舞姿轻轻向上一跃，向前小跳着移动。

《小夜曲》营造了一个浪漫而又富有诗意的意境，悠扬的乐曲在每个舞者的指缝中、足尖上流淌，舞者们轻盈柔软的手臂幻化出流畅自由的线条，一切都在流动中完成，轻盈纯净，表现了一种抽象的梦幻。在结尾部分，悲伤的音乐中，在前一个场景中被抛弃的女生被3名男生高高举起，走过舞台，后面跟着一群向上伸展着双臂的女生，给人留下无限遐想。巴兰钦谈及《小夜曲》的戏剧性主题时表示：它像命运，人人背负着命运通往世界；他和一个女人邂逅，爱上了她，但他的命运却另有安排。这种编排直指舞蹈本原，人们不需要去思考它讲述了什么故事，只去体验作品带给我们的感受就足够了。

巴兰钦以其敏锐的洞察力和创新精神，以"音乐视觉化"为中心，改革和发展了古典芭蕾。他提倡舞蹈本身的戏剧性和表现力，重建其作为揭示音乐形象的主要表情手段的功能。在《小夜曲》中，巴兰钦彻底抛弃了戏剧芭蕾所注重的情节，开始追求用舞蹈的人体来表现音乐的内涵和结构。在他的音乐芭蕾创作理念中，纯正的古典芭蕾技术是必不可少的舞蹈基础，他并不像邓肯那样水火不容地反对古典芭蕾，而是将芭蕾与音乐高度融合，通过音乐化的舞蹈形象来阐释作品的内容。他将柴可夫斯基的美妙音乐视觉化，通过自己敏锐的空间思维设计出精彩的动作形象呈现于舞台，简约朴素的艺术形式下蕴藏着深刻丰富的内涵，给人们带来全新的交响芭蕾感受。

巴兰钦穷其一生都在为使人们不忘记人体动作本身的美而努力，将纯舞蹈作为自己作品主要甚至是唯一的表现手段，并竭力追求舞者动作线条的简洁明快以及形体的强大表现力。有人说，巴兰钦把舞魂重新注入被戏剧和文学折磨得"魂不附体"的芭蕾中，并使之在20世纪现代艺术的洗礼中得到升华，变得更加纯粹和严谨，由此创造出一种充满革新精神的新古典主义芭蕾。

作为俄裔美国人，巴兰钦使俄罗斯古典芭蕾传统在美国的现实土壤上得到新发展，开创出一种更为抽象客观、更接近舞蹈本原的现代芭蕾形式，体现出美国"山姆大叔"式的民族精神和审美情趣，为当时尚未定型的美国芭蕾奠定了基调。最重要的是，巴兰钦追求的终极目标并非对芭蕾的改革本身，而是对艺术本质的执着探求，在一个开放的环境中撷取众长，为我所用，创造出一种具有民族精神的艺术形式。这是值得每位艺术家去学习和深思的。

《珠宝》

编　导：乔治·巴兰钦

音　乐：加布里埃尔·福雷、伊戈尔·斯特拉文斯基、彼得·伊里奇·柴可夫斯基

首演时间：1967年4月13日

首演团体：纽约城市芭蕾舞团

【剧目简介】

《珠宝》是一部三幕无情节芭蕾作品，分为"绿宝石""红宝石""钻石"三幕，用三种色彩阐释了三大芭蕾流派的艺术精髓：第一幕绿色，诠释法国浪漫主义风格；第二幕红色，代表美国百老汇风格；第三幕白色，演绎俄罗斯古典主义风格。

【作品分析】

《珠宝》是"美国芭蕾之父"巴兰钦的新古典主义芭蕾代表作，是芭蕾史上一个特别的存在。1960年的一天，巴兰钦信步跨入纽约第五大道上的

梵克雅宝珠宝店，被经营者克劳德·雅宝（Claude Arpels）认出。两位艺术家的相遇，成就了今天我们看到的经典之作。在那个以嬉皮士装束、超短裙、太空风为标志的叛逆青少年群体崛起的时代，《珠宝》的出现是轰动性的：服装设计传统且华丽，但编舞又极具先锋概念。这部用"珠宝"这一概念串联起来的三部舞曲，展现出巴兰钦非凡的创造力。

　　三幕采用了三位作曲家风格迥异的三部作品，与之对应的舞蹈风格、舞美设计也截然不同。"绿宝石"轻盈柔美，一群穿着绿色纱裙的绿宝石精灵在加布里埃尔·福雷（Gabriel Faure）的《西西里舞曲》等温柔浪漫的音乐中翩翩起舞，展现了法国浪漫主义的精致与唯美。"红宝石"以斯特拉文斯基的《随想曲——为钢琴与乐队而作》特有的欢快旋律，烘托戴着红宝石花冠和身穿红色短裙的热辣舞者，整个作品充满现代性和百老汇气质，凸显了热烈奔放的美国风格。"钻石"回归编导巴兰钦自己血液中的民族基因，柴可夫斯基的《D大调第三交响曲》（去除了其中不适宜编舞的第一乐章）与古典芭蕾高贵典雅的气质交相辉映，舞者头戴钻石王冠，身穿白色软纱蓬蓬裙，用华丽高贵、隆重优雅的舞步，集中呈现了古典芭蕾的和谐对称之美和恢弘的古典气息，展现了俄罗斯芭蕾鼎盛时期的辉煌。

　　《珠宝》摒弃了19世纪芭蕾的做派——大型布景和复杂的故事情节，强调舞蹈本身，舞台朴素。舞者把舞台当作乐谱，将肢体当作音符，致力于探索形体与音乐之间的新颖关系，赋予作品寓言诗般的气质。巴兰钦在改变舞蹈形式的同时，也改变了人们看待舞蹈的方式。他曾说："舞蹈就像花朵，花朵不需要任何文字意义就能生长，它们就是美丽而已。"舞蹈本身的形式美就是舞蹈存在的意义。《珠宝》正是这一理念的集中体现，它最大的特点就是不讲故事，而是将世界三大芭蕾流派的形式美表现到极致，给观众以纯粹的视觉艺术享受。"绿宝石"有向《仙女》致敬的意味，舞者穿着由《仙女》确立的浪漫主义芭蕾的钟形过膝纱裙，舞姿轻盈飘逸，独舞、双人舞、三人舞、群舞互相穿插，很少有华丽的大跳和双人舞托举技术，构图以带有洛可可风格的柔和圆弧形为主（参见图6-20《珠宝》），绿色的柔光中荡漾着令人舒适的浪漫色彩和清新格调。《红宝石》

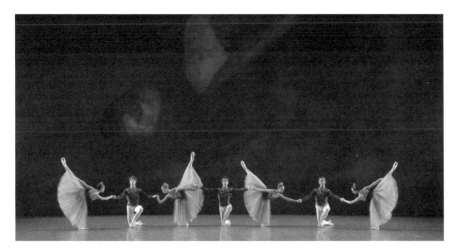

图 6-20 《珠宝》

为芭蕾丰富的古典语汇开发出富有美国民族特征的现代风格,舞者用大量的折手、勾脚、膝盖内扣和胯部扭摆的动作,为芭蕾舞步融入爵士、拉丁元素,火红的色调不脱离古典的基本审美,但又使其更加自由、宽阔且富有生命力。"钻石"则有着《天鹅湖》的既视感,舞蹈语汇经典,舞姿舒展。双人舞严谨规范,且在交响编舞技法的运用中赋予了一定的戏剧性,群舞构图壮美华丽,融入华尔兹元素,充分阐释了音乐织体的内涵,集中体现了芭蕾交响化的诗意。

巴兰钦的古典芭蕾基础非常扎实,但他在编舞时从来不原样照搬传统动作,而是将其分解为一个个基本元素,重新组合变形,构筑出变化无穷的新动作和新姿态[1]。他编排的独舞、双人舞、三人舞和四人舞,从语汇到手法、技巧都有飞跃性的发展,对群舞造型与构图的开发也达到极致。比如"红宝石"部分的五人舞,女主角在中间做阿拉贝斯克、阿蒂迪德,4位男舞者则用手托着她的脚腕和手腕变换方向(参见图 6-21《珠宝》),强化了舞姿的造型感[2]。"钻石"中,巴兰钦用 16 对双人舞再现了柴可夫

[1] 朱立人:《西方芭蕾史纲》,上海音乐出版社 2001 年版,第 178 页。
[2] 田润民:《巴兰钦和他的〈珠宝〉》,载《舞蹈》2002 年第 12 期。

第六章　舞蹈作品赏析(三)

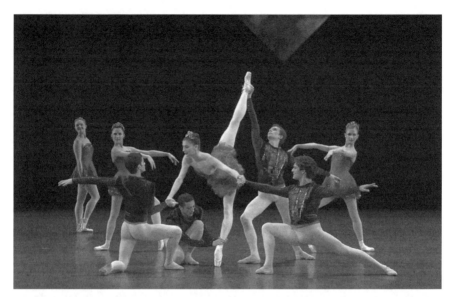

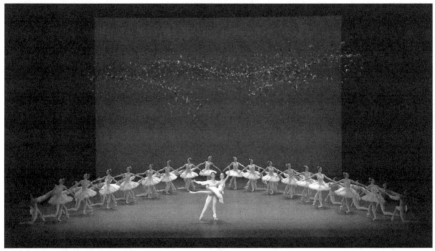

图 6-21、6-22 《珠宝》

斯基交响乐的恢弘壮丽，体现了他对艺术完整性的追求（参见图 6-22《珠宝》）。

《珠宝》出众的音乐品味也是作品的一大成功之处。巴兰钦按音乐的发展来结构舞蹈，而不是让舞蹈完全服从于音乐。他强调"舞蹈是看得见的音乐"，与音乐融为一体，同时又具有自身的生命力，突出舞蹈本身的

魅力。[1]当古典芭蕾渐渐落入技巧华丽、舞台精美的窠臼中而停滞不前时，乔治·巴兰钦用自己的睿智和勇气谱写出新的芭蕾篇章。他的舞蹈天赋和对音乐超凡的敏感度，使他作品中的音乐和舞蹈、动作和情绪、外在形体和内在意蕴完美结合在一起。他既实现了古典技巧的创新，又从未完全背离古典；他承袭了芭蕾的一切传统，又赋予芭蕾新的意义。这也正是巴兰钦的新古典主义芭蕾的精髓所在。

《黑白芭蕾》

编　　导：伊日·基里安

音　　乐：约翰·塞巴斯蒂安·巴赫、安东·弗雷德里克·威廉·冯·韦伯恩、沃尔夫冈·阿玛迪乌斯·莫扎特等

首演时间：1986—1991年

首演团体：荷兰舞蹈剧院

【剧目简介】

当代芭蕾小品《黑白芭蕾》由《六支舞》《甜美的梦》《萨拉班德》《不再游戏》《极乐时刻》《天使下凡》六个舞段组成。每个舞段恰如其分地贴合音乐的节奏、旋律，把乐谱上的一个个音符用肢体生动地描绘出来，将听觉视觉化。独特的幽默感和诙谐的手法贯穿作品始终，舞蹈动作编排既合乎情理，又出乎意料，具有耐人寻味的形式感。

【作品分析】

伊日·基里安（Jiří Kylián）是享誉世界的捷克芭蕾编导大师，也是最具影响力的当代芭蕾编导家之一。在他看来，舞蹈就是用身体去探索人类的灵魂。基里安善于将典雅规范的古典芭蕾与夸张变形的现代舞有机地融为一体，也因此，他的作品往往具有古典的结构、现代的身体和当代的气息，在审美上具有很强的实验性和浓烈的个人风格，还有触动灵魂的音乐旋律[2]。《黑白芭蕾》这组作品在具有强烈的形式感的同时，又

[1] 陈若菡：《半百芳华——巴兰钦〈珠宝〉的形式美探析》，载《舞蹈》2017年第10期。
[2] 参见卿青编译：《给创造一个机会——伊日·基里安谈舞蹈及其创作》，载《舞蹈》2008年第10期。

在作品的核心处表达了对人类命运的深切关注并抒发着田园诗意,手舞足蹈之间还不时流露出东欧民间舞的情调和动律。所有这一切都完美地交织在一起,给人以联想。

《六支舞》以白色为主色调,一群身穿绑带礼服、头戴贵族卷发的舞者脸上

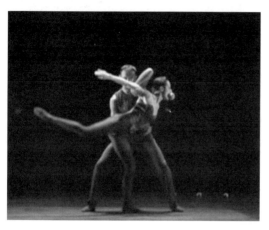

图 6-23 《黑白芭蕾》

涂满白灰,表情夸张诙谐,动作滑稽可笑。他们时而活泼自由,时而又像提线木偶,滑稽的动作与规范的芭蕾舞步和华丽的交响乐形成反差极大的喜剧效果。白衣人经常像动物一样在地上爬行、跳跃,或者互相拉扯,做出可笑的动作。这些粗鄙却自由的人后面有几个套在黑色鲸骨裙中动弹不得的人滑过,表达了人生的反讽意味和秩序的消解。舞段中时常穿插哑剧,偶尔也会出现玛莎·格雷姆的"收缩—放松"现代舞练习技法,进一步增加了作品的诙谐感。

《甜美的梦》的基调是黑色的,贯穿始终的青苹果以及通过灯光制造的舞台空间的分割都非常富有意味。开场是一位在青苹果上小心行走的女舞者,被后方飞来的苹果击中后脑勺轰然倒地,苹果又飞回到一双藏在黑色鲸骨裙后的手中,消失不见。不同时空中被苹果牵引的舞者,相互抢夺苹果的舞者,嘴里咬着苹果的舞者(参见图 6-23《黑白芭蕾》),被倾泻而下的苹果冲倒在地扭动的舞者……青苹果是禁忌,也是一种沟通语言,是开放语境下的欲望,也是参透未来的时光隧道。芭蕾舞步和内收的身体形成粗粝矛盾的肢体语言,伴随着尖锐刺耳的音乐,表达了对人生争斗与和解的理性的反思。

萨拉班德是西欧一种古老的舞曲,最早与葬礼仪式有关。基里安编排的《萨拉班德》舞段,带有重生的意味。开场,巴赫的《萨拉班德舞曲》

响起，舞台上赫然摆放着六条硕大的黑色鲸骨裙。随着灯光逐渐亮起，黑色鲸骨裙缓慢上升，笼罩在裙子下方的六名男子倒地，怒吼着抽搐，仿佛在尽力挣脱某种束缚。蜷缩的身体，震颤的手臂，挤压、挣扎、躲避、奋起、泄气，舞者全身的力量在对抗中释放。灯光每关闭一次，束缚舞者身体的外物就被挣脱一层。黑色鲸骨裙拔起，上衣翻起脱去，长裤褪至脚下，但最终还是无法挣脱双脚的羁绊。开场和结尾悠扬的小提琴独奏，与舞段中间雷鸣般的击掌声、怒吼声形成鲜明的对比。舞段最后以舞者的仰天大笑结束，表达了对命运的嘲讽。

《不再游戏》选用了安东·弗雷德里克·威廉·冯·韦伯恩（Anton Friedrich Wilhelm von Webern）的同名音乐，在高、低音提琴的吟唱中，三男二女五位舞者在灯光制造的高、低两个时空中游走跳跃，双人舞、三人舞大面积的胸腹接触隐含一种无法逃离的宿命意味，流淌的动作将音乐视觉化。基里安在这一作品中使用光区边缘和舞台的前沿区域进行空间编排，将虚构世界与现实世界分开，从而获得了一定的戏剧效果。最后五名演员坐在台口的背影像一种告别，又令人充满希望。

《极乐时刻》开场的留白与后来出现的莫扎特优美动听的《C大调第21号钢琴协奏曲》行板形成对比，六对舞者以同样的方式构成舞蹈"六重奏"，缠绵悱恻的双人舞和着钢琴纯净的音色，流畅而自由、唯美而忧伤，表现了一种舒展而有内涵的美。合奏中的每一对舞者都以协调一致的方式扮演不同的角色，展现出抽象的世界[1]。像海浪一样漫过整个舞台的帷布，自由奔跑的人，舞者与黑色鲸骨裙共舞，这一切都使作品既体现当下，又具备了不同于其他几个舞段的古典气息。

在《天使下凡》中，音乐从始至终只有节奏多变的鼓点，八个舞者构成八个点位，每个舞者依次表现出不同于其他舞者的特征，彼此之间看似没有关系，却展示出内在呼应的统一性，动作的多点反复体现了强调的力量。构图变化极为丰富，场景通过灯光和群舞区域的交替缩小和扩展进行

[1] 参见吕心怡：《戏剧空间的非叙事性手法——以伊日·基里安的舞蹈作品为例》，载《戏剧之家》2021年第7期。

演变。作品吸取了民间舞、机械舞和爵士舞的元素，运用大量的推手、摆臂、倒退等动作，在强烈节奏规定的整齐划一中出现联动的肢体语言，画面简洁干净，空间变幻多样，呈现出鲜明的层次感。

在这组作品中，基里安运用了大量富有意味的符号（道具），比如法官头套、青苹果、花剑、硕大的鲸骨裙，以及黑、白主色调和灯光划分的空间感，营造出意味深长的想象空间，给人留下了深刻的印象。基里安在现代舞语境中创造性地运用了芭蕾双人舞技巧，用古典的编舞结构和演员们的现代身体创造出当代的气息[1]，表现了男与女、动与静、旋律与噪音、禁锢与自由、单一与多元、喧闹与严肃，甚至是音乐上莫扎特与巴赫的对比，在对比中剖白了基里安独特的哲学观。

第三节　中国芭蕾概述

早在20世纪初，芭蕾已传入我国。不过，直到新中国成立之后，芭蕾才得以在中国立足并发展。

1950年9月，中央戏剧学院舞蹈团创作演出了第一部中国自己的芭蕾舞剧《和平鸽》（欧阳予倩编剧、戴爱莲导演并担任主角）。之后，在苏联专家的帮助下，北京舞蹈学校创建了芭蕾学科。1957年首次完整排演了18世纪末法国启蒙主义芭蕾的代表作《无益的谨慎》（又名《关不住的女儿》），1958年又第一次演出了世界名作《天鹅湖》全剧，奠定了中国芭蕾艺术不断向前发展的坚实基础。

20世纪60年代中期始，"普及样板戏"的洪流，为平民百姓打开了一扇接触西方芭蕾艺术的窗户。各地方院团以及各类宣传队争先恐后地学演1964年、1965年分别由中央芭蕾舞团、上海舞蹈学校创作的红色题材舞剧《红色娘子军》和《白毛女》的片段甚至全剧，向全国大众普及了芭蕾（参

[1] 参见韩迪：《伊日·基里安——用"幽默"浇筑的〈黑白芭蕾〉》，载《大众文艺》2014年第12期。

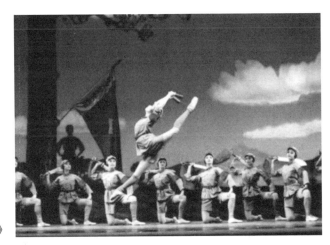

图 6-24 《红色娘子军》

见图 6-24《红色娘子军》、图 6-25《白毛女》)。

改革开放以后,芭蕾的民族化问题被提到重要位置:讲中国故事,并大胆尝试融汇中国传统艺术的形式手段进行创新。于是,中国芭蕾迅速发展,不仅题材范围扩大,表现手法亦不拘一格,丰富多样,创作和演出活动异常活跃,出现了像《图兰朵》《梅兰芳》《祝福》《雷雨》《林黛玉》《梁祝》《魂》《天鹅情》《兰花花》《黄河赋》等一大批颇获观众好评的芭蕾佳作(参见图 6-26《梁祝》),同时还积累了一批具有历史意义的剧目,比如:

 中国芭蕾的先秀——《鱼美人》
 革命芭蕾的丰碑——《红色娘子军》
 现实芭蕾的标范——《白毛女》
 东方芭蕾的尝试——《大红灯笼高高挂》

以《大红灯笼高高挂》为代表的新作品,进一步对中国芭蕾的发展提出了诸多值得深入探讨的课题。继而,中央芭蕾舞团又成功尝试了心理芭蕾,以出人意料的舞剧《牡丹亭》向世界宣告,中国已攻克心理芭蕾的难题,取得了成果。

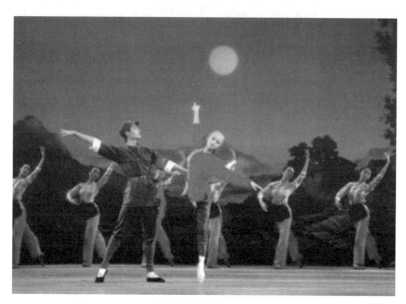

图 6-25 《白毛女》

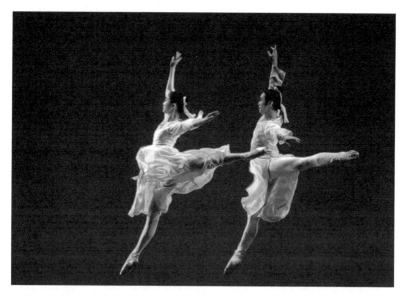

图 6-26 《梁祝》

与此同时，我国自主培养的青年芭蕾演员在各种国际比赛中不断获奖，比如瓦尔纳国际芭蕾舞比赛、莫斯科国际芭蕾舞比赛、杰克逊国际芭蕾舞比赛、赫尔辛基国际芭蕾舞比赛等，在世界芭蕾舞坛广受瞩目。

第四节　中国芭蕾优秀作品

《鱼美人》

编　　剧： 李承祥、王世琦等

总编导： 彼得·安德烈耶维奇·古谢夫

编　　导： 李承祥、王世琦、栗承廉

音　　乐： 吴祖强、杜鸣心

首演时间： 1959年11月29日

首演团体： 北京舞蹈学校附设舞蹈编导训练班

【剧情简介】

美丽神奇的海底住着纯洁善良的鱼美人。她向往人间的幸福生活，恋上了勤劳勇敢的猎人。然而，阴险的山妖早就垂涎鱼美人的美貌，施展魔法将猎人击落海中，鱼美人救醒了昏迷的猎人。海底生灵们拥戴猎人为国王，但猎人和鱼美人决定回到人间。在猎人和鱼美人的结婚仪式上，山妖施展魔法，使人们认定鱼美人是不祥之物，山妖趁机再次抢走了鱼美人。猎人心急如焚，人参老人应允助他寻找鱼美人。阴森恐怖的山洞里，山妖向鱼美人求爱，遭到坚决拒绝。人参老人带领猎人找到了洞穴，山妖又施放火妖，妄图烧死猎人。众人赶来相助。经过一场恶战，猎人终于斩除山妖，救下鱼美人。爱的光辉普照大地，人间天上光芒万丈。

【作品分析】

三幕芭蕾舞剧《鱼美人》属于民间神话题材，是在综合中国民间传说素材的基础上创编而成。该剧借鉴了苏联芭蕾舞剧的编剧经验和艺术手法，试图将芭蕾舞剧同我国的传统舞蹈相结合，是芭蕾民族化、"洋为中用"的

首次成功探索。编导李承祥在《古谢夫的舞剧编导艺术——与舞剧〈鱼美人〉创作者的谈话》一文中，记录了该剧总编导、舞蹈家彼得·安德烈耶维奇·古谢夫（Pyotr Andreievich Gusev）的一段话："我想通过《鱼美人》的创作为中国的舞剧发展做一些实验，探索建立一种新的舞蹈体系——中国古典舞与西方芭蕾相互补充的古典芭蕾体系……如果芭蕾能和中国舞蹈结合，肯定是世界第一，我们不妨拿《鱼美人》做个实验。"[1]《鱼美人》的艺术创作体现了一次大胆的"拿来主义"实践，将中国舞剧创作的想象力提升到一个新的高度。可以说，舞剧《鱼美人》在戏剧结构、表现形式和舞蹈语汇方面都从芭蕾中吸取了有益的养分，其创作演出实践为中国民族芭蕾舞剧的经典《红色娘子军》和《白毛女》的到来奏响了序曲，《鱼美人》也以"中外结合"的重要成就跻身"中华民族20世纪舞蹈经典"之列。

舞剧《鱼美人》始终遵循一个创作原则，即在充分运用芭蕾的表现手段的基础上，大胆融合中国舞蹈艺术。为了使《鱼美人》既能保持芭蕾的特点，又富有中国的民族风格，编导在对鱼美人和猎人这两个主要人物进行形象塑造时，运用了一些芭蕾语汇和跳转技巧，同时辅以大量的中国古典舞身段和韵律，并融合一些中国民族民间舞元素，突出舞蹈的中国味。序幕中，鱼美人出现在波光闪闪的蓝色大海中，她从俯卧姿态缓缓抬起上身，身体微转，兰花指合腕提沉拧转，舞剧在浓郁的民族风格中揭开帷幕。而为了刻画猎人骁勇、勤劳、朴实的劳动人民形象和性格特征，猎人的舞蹈运用了扑步、风火轮、大赞步等中国古典舞技巧和动作，并与芭蕾的跳跃相结合。特殊的角色如人参老人的舞段运用了中国古典舞和民间舞的动作和步法，诙谐质朴，表现出人参老人善良、幽默、风趣的性格。另如山妖，他的主题动作由蒙古族舞蹈动作演化而来，并在他的性格发展中贯穿始终。在序幕出场、第三幕鱼美人双人舞中，山妖都有成段的独舞，运用了旋转、跳跃等高难动作技巧，将山妖阴险狡诈的性格刻画得入木三分。在全剧的构思和布局上，为了突出浪漫主义风格和神幻色彩，第一幕"海

[1] 李承祥：《古谢夫的舞剧编导艺术——与舞剧〈鱼美人〉创作者的谈话》，载《舞蹈》1997年第6期。古谢夫也译作古雪夫。

底"和第三幕"魔穴"基本上都是运用芭蕾的语汇和形式,如珍珠舞、琥珀舞、水草舞、火妖舞等。而第二幕"人间"为了渲染婚礼的欢乐、喜庆,表现中国特有的民俗风情和田园风味,较多地运用了我国丰富多彩的民族民间舞,如东北秧歌、山东秧歌、安徽花鼓灯等元素。总的来说,在整部舞剧的舞蹈编排上,《鱼美人》的编导始终致力于从动作动律和技法上探索芭蕾民族化道路。

舞剧采用三幕加序幕、尾声的经典戏剧结构,情节紧凑,脉络清晰。序幕以山妖掠走鱼美人为开端,尾声以鱼美人与猎人的团圆为结局,首尾呼应。舞剧《鱼美人》表达的思想主题是坚贞不屈的爱情终将战胜邪恶,善良的人一定会得到美好的幸福生活(参见图6-27《鱼美人》)。善与恶的矛盾构成了戏剧情节推进的动力,温柔娴静的鱼美人和勇敢质朴的猎人与阴险恶毒、凶狠可怖的山妖形成鲜明的对比。在剧中,编导着力建造了三种迥然不同的环境——神幻美妙、富于诗意和浪漫色彩的海洋世界,自由欢乐、充满幸福的人间生活和阴森恐怖、威严邪恶的魔窟,为主要人物性格的揭示和发展以及戏剧情节的铺陈和展开提供了典型的环境。整个剧情

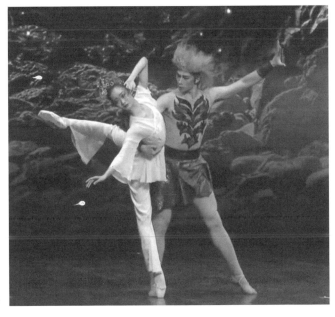

图 6-27 《鱼美人》

一波三折，跌宕起伏，舞台气氛多变。比如第二幕的婚礼一场，热烈喜庆的婚礼场面正在进行，突然气氛急转直下，新郎昏厥倒下，人群惊慌逃散，新娘被山妖掳走。在第三幕，烟雾弥漫，经过一番恶战，山妖终于被斩除，戏剧冲突的气氛和节奏被推到了制高点。尾声，黑色丝绒底幕升起，猎人回到了阳光普照、繁花似锦的人间。在安谧、美好的气氛中，重逢的恋人翩翩起舞。观众从这种强烈的艺术对比和变化中，得到了审美的满足。

《鱼美人》是严格按照舞蹈艺术的规律创作的。编导力求用舞蹈艺术的表现手段推进剧情的发展，借鉴了造型艺术的表现手段，捕捉、创造和探索鱼美人、猎人、山妖和人参等主要人物的形象动作，并对其进行艺术上的概括。同时，编导也没有忽略对舞蹈群像的雕琢。以"海底"这场戏为例，编导从海洋里种类纷繁的水族生物中选取了珊瑚这一造型奇特、极富个性的生物形象，从中国古典舞和芭蕾中提炼动作来表现珊瑚姑娘热情活泼的性格，珊瑚舞也成为舞剧中形神兼备的精彩舞段。还有水草舞、蛇舞、二十四鱼美人舞、献礼舞、火妖舞等舞段，戏剧构思和舞蹈构思相结合，充分表现了各种角色的不同形象和性格。

《鱼美人》全剧中五段结构完整的双人舞编排也相当规范，具有典型的俄罗斯芭蕾学派特点。在艺术处理上，编导根据不同情节中人物的形象特点，把芭蕾双人舞固有的动作和程式与中国民族舞蹈语汇，以及人物的思想情感有机地结合在一起，充分发挥了双人舞的表现功能。如第一段双人舞对披纱的运用，不仅烘托了气氛，表达了感情，而且美化了人体造型；第三段双人舞中鱼美人的变奏，采用了民族舞蹈的形式，将团扇舞和芭蕾融为一体，形成了具有中国风貌的芭蕾双人舞。

众所周知，舞剧音乐具有十分重要的地位。在《鱼美人》创作初期，总编导古谢夫就提出，舞剧音乐要有强烈的民族性，就像苏联著名音乐家哈恰图良创作的音乐一样，既有深刻的民族性，又不搬用现成的民间曲调，在曲式上要多样化，表现出人物的戏剧性冲突和发展。依据编导的要求，《鱼美人》的音乐灵活地吸收了中国民间曲调，各个重要舞段的音乐都有自己的特点，同时在发展整个舞剧的戏剧性上又互相贯穿、和谐统一。例如

序幕中出现了三个主要人物的主题音乐：开始的全奏是猎人的，开朗、有力；中间抒情的旋律是鱼美人的，美妙、神幻；最后的铜管部分是山妖的，暴躁、邪恶。三个主题音乐随着戏剧情节的发展而发展，最终生动地塑造出人物的音乐形象。

诚然，囿于时代局限，作为中国舞剧首次与芭蕾相结合的产物，《鱼美人》带有不可回避的缺憾。在剧情设置和人物关系的处理上，《鱼美人》带有明显的苏联古典芭蕾舞剧的痕迹，在题材内涵选择上忽视了以中国传统价值取向为核心的文化根性，缺少中国传统文化的意蕴和心理积淀。有评论家认为，《鱼美人》的故事脱离了中国人的生活逻辑和心理逻辑。但无论如何，舞剧《鱼美人》在中华民族的舞蹈形式与西方芭蕾相结合的道路上迈出了可贵的第一步，尤其在当时中国舞剧创作陷入戏曲舞蹈泥沼的情形下，《鱼美人》的创新和尝试更显得弥足珍贵。仅凭这一点，《鱼美人》就足以在中国舞剧发展史上占有重要的一席之地。

《红色娘子军》

编　剧：梁信

编　导：李承祥、蒋祖慧、王锡贤

音　乐：吴祖强、杜鸣心、戴洪威、施万春、王燕樵

首演时间：1964 年 9 月 26 日

首演团体：中央芭蕾舞团（中国国家芭蕾舞团）

【剧情简介】

故事发生在 20 世纪 30 年代的中国海南岛。贫农女儿吴琼花被恶霸地主南霸天掠为家奴，不堪压迫拼死逃出。红军干部洪常青路过搭救，指点她投奔人民军队。在红色根据地，琼花加入了红色娘子军的行列。娘子军连打算趁南霸天做寿，里应外合一举歼灭南贼匪帮。琼花却违反纪律擅自开枪，导致南霸天潜逃。通过洪常青的政治教育，琼花认识到了自己的错误。南匪进犯解放区，主力部队迅速转移，洪常青带领阻击排掩护，身负重伤但宁死不屈，烈火中英勇就义。红军攻进椰林寨，将匪兵全歼。老四

与南贼也被琼花击毙，椰林寨获得了解放。琼花接任娘子军连党代表。人民军队不断壮大，浩浩荡荡的队伍迎着红色的朝阳阔步前进。

【作品分析】

六场芭蕾舞剧《红色娘子军》是根据同名电影改编而成的中国第一部表现革命题材的现代芭蕾舞剧，1964年由中央芭蕾舞团在北京首演成功，此后便成为保留剧目常演不衰。截至2022年初，中央芭蕾舞团在国内外演出该剧已超过4000场次，书写了中国芭蕾舞史上的一段传奇。舞剧《红色娘子军》上演后，以其感人的故事情节、刚劲有力的舞蹈语汇和富于中国民族色彩的音乐，受到中国舞蹈界、音乐界及观众的热烈欢迎。1994年，该剧荣获"中华民族20世纪音乐经典"和"中华民族20世纪舞蹈经典"的殊荣。

追根溯源，这部舞剧的创意来自周恩来总理。1963年，首都音乐舞蹈工作座谈会召开后，周恩来总理要求编导蒋祖慧等人一边学习排演外国的古典芭蕾舞剧，一边创作一些革命题材的剧目。根据周总理的设想，北京舞蹈学校、中央音乐学院和中国舞蹈家协会的有关专家聚在一起讨论舞剧的选题。由于故事感人、人物鲜明，《娘子军连歌》家喻户晓，适合发挥芭蕾以女性舞蹈为主的艺术特点等原因，与会者一致决定将电影《红色娘子军》改编为芭蕾舞剧。1964年9月26日，芭蕾舞剧《红色娘子军》在北京天桥剧场正式公演，获得极大成功。

毋庸置疑，《红色娘子军》作为塑造军人形象的革命题材作品，是舞蹈艺术中西结合的典范，其艺术成就不可单一而论。这部舞剧从中国人的审美观出发，以中国革命历史作为背景，以震撼人心的故事情节、生动鲜明的人物形象以及富有创造力的舞蹈语言，将西方芭蕾的技巧与中国民族舞蹈的表现手法相结合，铸造出民族芭蕾的世纪精品，并成就了中西文化在芭蕾艺术领域完美融合的世界奇迹。舞剧在芭蕾舞台上独树一帜地塑造了身穿戎装、脚扎绑腿、荷枪持刀、英姿飒爽"穿足尖鞋"的中国娘子军形象，为世界芭蕾舞坛增添了一颗明珠。作品问世以来，遍访亚、欧、美、非等地区，受到多国观众的热烈欢迎，已成为中国芭蕾与世界观众对话的

一张名片。

舞剧编导之一李承祥在回忆录中说，芭蕾舞剧《红色娘子军》的成功，在很大程度上要归功于电影原作为芭蕾舞剧的创作提供了坚实的基础。在改编时，编导们主要从两个方面入手，一是精简人物，二是浓缩情节：13个主要人物精简为6个（即正面人物琼花、洪常青、连长、小庞，反面人物南霸天、老四），44个场景浓缩为6场加1个序幕、1个过场。为了在芭蕾舞台上塑造出具有中国风格、中国气魄的人物形象，编导在编舞中坚持从实际、从生活、从内容和人物出发，将西方芭蕾与中国民族民间舞蹈以及军队的生活和军事动作巧妙融合，从而创作出符合舞剧人物形象的舞蹈语汇。在《红色娘子军》的带动下，芭蕾舞剧《白毛女》《沂蒙颂》也陆续出现在芭蕾舞台上。中国的现代芭蕾舞剧由此发展到了比较成熟的阶段。

《红色娘子军》继承了芭蕾的优秀传统，但又不拘泥于过去芭蕾的固化程式，独舞、双人舞以及性格舞的处理完全从剧情发展和人物塑造出发，通过舞蹈和哑剧手段塑造出富有鲜明时代气息的正反面人物形象。舞剧的戏剧结构简练清晰、逻辑严密、通俗易懂。剧中几位主要人物个个性格鲜明饱满，有血有肉。在舞蹈形象的设计方面，琼花是剧中的女一号，她出身贫农，苦大仇深，顽强勇敢，所以动作多豪放英武，比如出场的足尖弓箭步亮相，以及独舞和双人舞中的倒踢紫金冠、掀身探海、劈叉跳、剪式变身跳、串翻身等。洪常青是一位成熟英武的军队指挥员，他与小庞的出场吸收了京剧中的亮相手法，通过三组不同的静止造型，刻画出常青沉着、机智、勇敢的性格特点。比如，"操练"一场采用了射雁大跳、拉腿蹦子，"就义"一场采用了空转、凌空越、燕式跳等，抒发了工农红军无坚不摧、无往不胜的英雄豪情，表现了共产党人大无畏的英雄气概。在对南霸天、老四等反面人物的塑造上，编导也没有简单地将他们脸谱化。南霸天的造型设计更多地来自京剧身段和戏曲表演，老四的动作设计则根据他的性格特色，从中国的拳术中吸取动作，与芭蕾的大跳和旋转相融合。在这部军事题材的舞蹈作品中，编导们不仅采用了传统戏曲中的对打技巧，还慧眼独具地汲取了现实生活中的基本操练动作，并加以夸张和变形，发展

出了射击舞、投掷舞、劈刺舞、大刀舞、队列舞等表现军旅生活的著名舞段。正是这些精彩创造，使舞剧中的人物丰满生动起来。如第六场中洪常青慷慨赴死前的一段舞蹈，在众匪徒刀枪紧逼围成的半圆中，洪常青开放的空间调度、奔腾向上的跳跃和长线条的舞蹈动作，与众匪弯曲、低矮的体态和局促、猥琐的动作，形成舞台空间、动作色彩和动作质感上的大对比与大反差，获得极好的艺术效果。可以说，没有这些鲜明的形象，就没有《红色娘子军》的成功。

主题宏大、旋律性强、富有民族特色的音乐是《红色娘子军》之所以成为经典的又一个关键要素。舞剧的人物形象是从音乐开始的，舞剧台本完成以后，很快就要进入音乐和舞蹈的创作和排练。《红色娘子军》音乐的总体构思可以概括为"三个主题一首歌"，"三个主题"是琼花主题、常青主题和南霸天主题，一首歌就是家喻户晓的《娘子军连歌》，它流传很广，是红军女战士的生动写照，也是舞剧主题思想的精练概括。舞剧音乐运用主题贯穿和交响化的戏剧性手法发展创新，使主题音乐伴随着情节的发展和人物的行动逐渐达至高潮，塑造了性格鲜明的音乐形象，给舞剧编导和演员提供了丰富的灵感与广阔的创作空间。音乐语言与舞蹈语言、民族音乐旋律与西洋交响音乐配器手法、富有鲜明地方特色和人物个性的舞剧音乐与跌宕起伏的故事情节高度融合，起到了烘托舞剧形象、突出主题的作用。

李承祥曾说，任何一部艺术作品要想得到观众的喜爱，一是要动人，二是要好看。《红色娘子军》以1939年在海南岛建立的中国历史上第一支女兵队伍"红色娘子军连"为原型，其英勇事迹能感动人，引起人们在情感上的强烈共鸣。在"好看"方面，火红的革命年代、浓郁的海南黎族风情和性格鲜明的人物形象，在《红色娘子军》的音乐、舞蹈和舞台美术上都得到了比较出色的表现。女兵们那立足尖端枪射击的舞姿也成为中国革命芭蕾的经典造型（参见图6-28《红色娘子军》）。《红色娘子军》为东方红色芭蕾创造了经年不衰的永恒神话，不仅帮助中国观众建立起对西方芭蕾中国化的直观认识，也为西方社会通过芭蕾艺术了解中国和中国革命搭

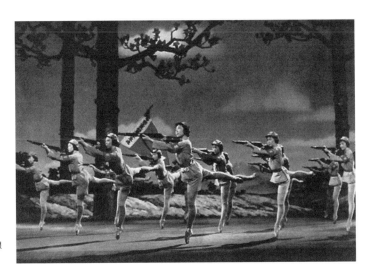

图6-28 《红色娘子军》

建了桥梁。

芭蕾舞剧《红色娘子军》是我国芭蕾革命化、民族化、群众化的首次尝试,创造性地丰富了芭蕾语汇,是芭蕾艺术中国化的成功典范,对中国芭蕾艺术的发展有着开拓性的意义。作为特定时代和政治话语在艺术领域的完美结合之作,《红色娘子军》开辟了西方芭蕾在中国全面本土化的新纪元。倘若说舞剧《鱼美人》在芭蕾艺术民族化方面主要是借鉴了芭蕾舞剧的题材类型、舞剧结构与表现手法的话,《红色娘子军》与其后出现的另一部舞剧《白毛女》则在舞剧的编导技法、叙事方式和艺术手法等诸多方面对西方芭蕾舞剧进行了选择性的学习,在中西舞蹈艺术的融合上走得更远,真正做到了"使西方芭蕾艺术为中国的革命的现实生活服务"。舞剧《红色娘子军》的价值和内涵已经超越了时代的范畴,成为人类共同文化遗产的一部分。

《白毛女》

原　著：贺敬之等

编　剧：集体创作

编　导：胡蓉蓉、傅艾棣、程代辉、林泱泱

音　乐：严金萱等（《北风吹》等为歌剧原曲）

首演时间： 1965 年 5 月 14 日

首演团体： 上海舞蹈学校

【剧情简介】

抗日战争期间，北方农村杨各庄的佃农杨白劳与独女喜儿相依为命，喜儿与同村青年大春相爱。除夕夜，杨白劳回家跟喜儿团聚（参见图 6-29《白毛女》）。恶霸地主黄世仁前来逼债，打死杨白劳，抢走了喜儿。悲愤交加的大春投奔了八路军。在黄府，喜儿不堪凌辱拼死逃出，藏入深山，变成了一头白发的白毛女。两年后，大春带领八路军回到家乡，解放了杨各庄。黄世仁和狗腿子穆仁智逃到奶奶庙，却迎头撞见"白毛仙姑"喜儿。大春认出白毛女就是喜儿，众人带领喜儿迎着太阳走了出去（参见图 6-30《白毛女》）。愤怒的群众抓住黄世仁，把他们带到广场接受人民的宣判。大春带领八路军小分队奔赴前线，喜儿和乡亲们加入了战斗的行列，继续为保卫胜利成果和解放穷苦百姓而斗争。

【作品分析】

《白毛女》是一部八场现代芭蕾舞剧。1945 年，西北战地服务团从晋察冀前方回到延安，带回河北阜平一带有关"白毛仙姑"的传说，讲述了

图 6-29 《白毛女》

图 6-30 《白毛女》

一个被地主迫害的农村少女只身逃入深山生活多年,因缺少阳光与盐,全身毛发变白,后在八路军的搭救下重见天日的故事。贺敬之、马可等据此创作了五幕歌剧《白毛女》。1965 年,上海舞蹈学校在周恩来总理提出的"革命化、民族化、大众化"的文艺改革的号召下,根据歌剧题材,在保留原作基本人物关系和戏剧冲突的基础上浓缩情节,用中西结合的方式创新舞蹈语汇,创作了芭蕾舞剧《白毛女》。该剧借一个佃农女儿的悲惨身世,集中反映了黑暗的旧中国地主恶霸势力统治下农民生活的水深火热,表现了共产党领导农民翻身做主人的革命历程,具有积极的现实意义。舞剧《白毛女》是当时许许多多顶尖艺术家在继承传统与勇于创新的基础上用心血浇灌而成的,它与《红色娘子军》一样,也是我国民族艺术的现实题材与外来芭蕾艺术成功结合的典范,被誉为"西方芭蕾艺术和中国民族风格完美结合"的"红色经典",是中国芭蕾艺术的奠基作品之一。1994 年,该剧获中华民族 20 世纪舞蹈经典作品金奖。

舞剧《白毛女》在原歌剧的基础上,根据芭蕾艺术的特点进行了再创

造，用丰富形象的肢体语言生动讲述了"旧社会把人逼成鬼，新社会把鬼变成人"的感人故事，将剧情予以芭蕾化的展现。在表现手段上，舞剧既运用了西方芭蕾独舞、双人舞和群舞的表现模式，又根据舞剧内容和人物性格塑造的需要，吸收了大量的民族民间舞、传统戏曲以及武术等素材，将其融汇和统一在芭蕾的整体风格之内，使剧中人物的舞蹈形象更具民族气韵和格调。剧中主要人物的性格，诸如喜儿的纯真乖巧和变成"白毛女"后的坚韧刚毅、大春的朴实敦厚和参军后的英勇干练、黄世仁的阴险毒辣等，都刻画得十分鲜明生动。

在整个舞剧中，第一主人公喜儿的形象塑造尤为丰满生动，给观众留下特别深刻的印象。她的前后形象反差构成一个人物的两个面——纯真可爱和坚韧刚毅，人物性格随着戏剧情节的推进而有层次、有发展地呈现，异常真实。在等爹爹回来过年的时候，喜儿是天真活泼的。后来被迫逃出黄世仁家，隐匿深山，一个纯真少女在地主恶霸的残酷压迫下变得人不人、鬼不鬼，让人对这个命运坎坷的女子充满同情，对封建剥削者、汉奸恶霸充满仇恨。舞剧在叙述深山野林里的喜儿一头青丝变白发的情节时，采用了电影蒙太奇的艺术处理手法，设计了黑、灰、白三个不同发色的喜儿的几个连贯舞段。在四季变换的背景衬托下，剧情发展的连续性与芭蕾的观赏性融为一体。这是一种极富浪漫色彩的写意性手笔，使舞蹈功能与舞蹈个性得到强调，充分展现了舞剧语言的优长。

在音乐创作上，舞剧《白毛女》的人物主题旋律不仅动听，而且富有性格和形象性。音乐发展和剧情推进相得益彰，很有戏剧性效果。作曲家在承接马可先生歌剧中部分经典旋律的同时，吸收了大量华北地区的民歌如河北梆子、山西梆子为素材，采用了西洋管弦乐与中国民族器乐相结合的形式，使舞剧富有鲜明的民族风格和浓郁的生活情味。比如，用河北民歌《青羊传》的欢快曲调所谱写的"北风吹，雪花飘"来表现喜儿盼爹爹回家过年的天真活泼，用低沉的山西民歌《拣麦根》的曲调塑造杨白劳等劳苦大众的形象，用高亢激越的山西梆子凸显喜儿的坚强不屈和渴望复仇的心情等艺术处理，都是在民间音乐的土壤上生出的动人旋律。根据音乐

形象，编导创作出不少声情并茂、动作流畅而又富有抒情性的舞段，感动了整整一代人。

《白毛女》在中国舞剧中首次尝试使用了歌舞结合的艺术手法，在形象塑造和气氛渲染上也有独到之处。特别是在剧中加进的大篇幅伴唱，对全剧氛围起到了很好的烘托作用。舞剧中保留了原歌剧中的《北风吹》《扎红头绳》，并将《我要活》《太阳出来了》等插曲进行了改编，同时又创作了《与风雪搏斗》《盼东方出红日》《相认》等独唱、齐唱和合唱歌曲。这种将声乐引入芭蕾音乐的探索，不仅使舞剧的表现力显得更丰富、人物形象更生动，而且也大大强化了舞剧的民族色彩。尤其是喜儿这一角色，其舞蹈形象和唱段更是水乳交融、密不可分，如《北风吹》《哭爹》《见仇人烈火烧》《见亲人》等唱段，将喜儿的期盼、悲恸、愤怒和惊喜等情绪表现得淋漓尽致，令观众为之动容。在创作手法上，舞剧《白毛女》还将戏曲的唱腔、表演手法和技巧等运用到音乐和舞蹈编排上，从而建立了一种独特的风格，具有植根于民间、映射于民间的生命力，也就很容易引发群众的广泛共鸣。

舞剧取材于现实的革命斗争生活，在艺术性上也取得了很高的成就。在追求用芭蕾艺术来表现中国人的现实生活和精神风貌、探寻将西方芭蕾艺术的形式与中国传统的舞蹈文化相融汇，以及如何遵循舞剧自身的艺术规律、拓展舞蹈的表现功能等方面，《白毛女》和《红色娘子军》都向前迈进了一大步，凸显了中国的舞蹈创作者对芭蕾艺术这一舶来品在艺术内涵与文化方面的深刻理解。而在舞剧《白毛女》中，中西舞蹈语汇的融合显得更为和谐、自然，使得"洋为中用"不单单体现在形式与题材的选择上，而是在真正熟练运用这一艺术手段的基础上走向深度结合、游刃有余的境界，既很好地实现了外来艺术为中国的现实生活服务的目的，又带有一定的浪漫主义色彩和高度的艺术感染力，达到了艺术上的成熟。

《白毛女》以深刻的思想内容、鲜明的人物形象、浓郁的民族风格、优美的传统音乐、新颖的舞蹈语汇，开辟了芭蕾舞剧的中国农民题材创作领域，集中体现了20世纪50年代以来我国在大型舞剧创作探索上的种种

成果。它与《红色娘子军》一起，用集体的智慧弥补了经验的不足，使芭蕾中国化的探索步伐加快，以鲜明的中国特色和独特的艺术魅力自立于世界芭蕾艺术之林。几十年来，为适应时代的变化所带来的新的审美需求，舞剧《白毛女》也在不断地自我完善，常演常新。每当舞台上稀疏的雪花飘落，"北风那个吹啊，雪花那个飘啊，北风那个吹吹，年来到……"，熟悉悦耳的旋律让老观众回首往日岁月、往昔之情，给年轻人则带来了一段历史。

《大红灯笼高高挂》

编　剧：张艺谋

导　演：张艺谋

编　舞：王新鹏、王媛媛

音　乐：陈其钢

首演时间：2001 年 5 月 2 日

首演团体：中央芭蕾舞团（中国国家芭蕾舞团）

【剧情简介】

20 世纪 20 年代，一个叫颂莲的女大学生与戏班武生相爱，却被贪财的继母许给陈家老爷做三姨太。新来的三姨太赢得了老爷的宠爱，三个女人围绕着老爷展开了新的争斗。老爷将年轻英俊的戏班武生引荐给三位太太，不料他正是三姨太颂莲昔日的恋人。颂莲悄悄与武生相会，被二太太发现告密，老爷当场捉拿了这对大胆的恋人。二太太喜笑颜开向老爷邀宠，老爷却赏了她一记耳光。失宠的二太太一气之下将满院红灯笼点亮，触动了家法，震怒的老爷将颂莲、武生、二太太一起送上刑场。皑皑雪夜里，家丁抡起了长鞭，三人相拥倒地。

【作品分析】

四幕芭蕾舞剧《大红灯笼高高挂》改编自张艺谋执导的同名电影，由张艺谋亲任艺术总监。故事取材于作家苏童的小说《妻妾成群》，表现了旧社会传统家庭中女子的悲惨命运，控诉了封建礼教的残酷无情。

出于对舞剧艺术特性和表现方式的考虑，作品对原著情节进行了大刀阔斧的改编，简化并转移了人物关系，保留了陈老爷和三位姨太太，增加了三姨太的情人——戏班年轻武生。故事以女主角颂莲的爱情为主线，围绕着颂莲与武生对爱情、自由的追求展开：天真少女与戏班武生真挚相爱却被迫嫁给陈老爷做三太太；嫁入深宅中的三太太生活波澜不惊，却巧遇昔日的恋人武生，二人偷情，不料被怀恨在心的二太太发现；二太太满以为自己的告密能够换来老爷的回心转意，谁知却遭到更大的冷落，最后走向死亡的结局；偷情的三太太和武生也东窗事发，被杖毙在冰天雪地之中，封建制度扼杀了年轻的生命和美好的爱情。《大红灯笼高高挂》充分尊重舞剧艺术的叙事特性，将"中西结合"的创作理念贯穿到底：一是围绕着男、女主角的命运，以四段双人舞搭建起舞剧的结构骨架；二是将民族文化与民俗风情的呈现，渗透在芭蕾艺术特有的舞步与体态之中；三是尽可能地把日常生活动态的舞台再现，纳入芭蕾艺术肢体语言的审美范式之内，等等。这些使得作品在"既是芭蕾的，又是民族的"舞蹈形式表现上有了较大的进步。[1]

舞剧将叙事焦点聚集于由纯真少女转变为三太太的颂莲身上，男、女主角的偷情事件沿着自身的叙述逻辑展开。在表现手法上，编导利用男女主角的四段双人舞——序幕中三太太被迫出嫁时忆及旧时恋人的"纯情"双人舞，第二幕中戏班武生唱堂会时巧逢三太太的"燃情"双人舞（参见图 6-31《大红灯笼高高挂》），和三太太不顾家法、以身相许旧时恋人的"偷情"双人舞，第四幕中戏班武生与三太太被老爷杖刑殒命前的"殉情"双人舞[2]勾勒出舞剧叙事的主线。除此之外，许多舞段，如青梅竹马、被迫出嫁、洞房花烛夜、二姨太点灯、棒打鸳鸯等，也都对情节的发展起到推波助澜的作用，反映了女主角的悲情命运和旧社会对女性人格的践踏，给人留下深刻印象。与其说舞剧以男、女主角受到压迫的爱情为主题，毋宁说它是对封建社会扼杀女性尊严、自由与爱情，以及在封建体制下女性

[1] 参见于平：《舞剧结构模式的定型、变异及其更新》，载《艺术评论》2004年第7期。
[2] 同上。

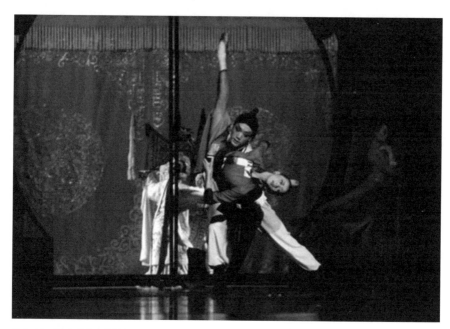

图 6-31 《大红灯笼高高挂》

注定无法摆脱的悲剧宿命的揭露。

　　舞剧《大红灯笼高高挂》出类拔萃的形式感是其最引人注目的亮点之一。编导在保留传统芭蕾元素的同时，将中国国粹艺术——京剧与现代芭蕾进行了完美结合，并在艺术表现手段方面有着大胆的创新，甚至还起用了四名真正的京剧演员，使舞剧极具观赏性，并有着深厚的中国历史文化积淀。它的舞蹈编排大量运用了京剧、中国古典舞和民间舞的元素，还借鉴了中国皮影戏和现代舞的表现手法。比如，序幕中武生与颂莲"纯情"双人舞的编排充分运用了现代舞技法，人物动作自由舒展，表现了二人之间纯洁的恋情，刻画了颂莲天真活泼的个性。第一幕中大太太与二太太迎接新人一场的群舞，将芭蕾和安徽花鼓灯元素完美地结合在一起，很好地渲染了婚礼气氛。序幕和第四幕中的点灯群舞、第二幕中的水袖群舞和麻将群舞都巧妙地融入了中国京剧和古典舞的动作元素，散发出浓浓的中国传统文化韵味，堪称芭蕾与京剧的完美融合。

　　编导十分善于发挥群舞外化情绪、推进剧情、烘托氛围的长处。例

如序幕中,幕启,漆黑的夜色中,星星点点的红灯笼如幽灵般来回穿梭,向内聚集,又四散开去,形成一个流动的圆。凄美凌厉的京剧唱腔中,灯光骤然亮起,身穿青色旗袍的女子手持灯笼,围合成四四方方的阵形,冷漠而森严,象征封建社会牢不可摧的礼教秩序。尾声中,漫天大雪纷纷扬扬落下,盖住了颂莲、武生与二太太的遗体,这群手执灯笼的青衣女子再次出现,上身挺直,迈着不疾不徐的步伐列队从遗体旁走过,像是在再现颂莲们对命运的徒劳抗争,又像在祭奠亡灵。另如第一幕的迎亲一场,同时呈现在舞台上的两处群舞分别为大太太与二太太的心理和性格的外化,几乎同样的动作,一群拿扇子的女子表现得中规中矩、端庄肃整,而另一群拿手绢的女子则娇俏泼辣,带着一丝挑逗意味。第二幕的麻将舞,颂莲、武生、陈老爷、二太太四人在桌前环绕成一个怪异的圆圈,时而成双成对,时而交换位置,时而亦步亦趋,时而环环相扣,生动地描绘了四个人的微妙关系和隐秘的内心活动。在四幕中都出现的黑衣男子既是陈府家丁,也是封建社会扼杀女性青春与生命的黑暗力量的象征,他们面无表情地穿梭、奔突、跳跃,阵形尖锐,动作冷酷,像一群冷血杀手、攫取魂灵的恶魔。他们每次上场都将戏剧矛盾进一步激化,对情节向前发展起到至关重要的作用。

舞剧大量运用了舞蹈语言之外的其他艺术表现形式,尽管在业界有所争议,但从舞台艺术整体效果而言,可谓满堂生彩,几近一场视觉盛宴,给人以全新的视觉惊喜,也为观众打开了认识芭蕾的一个新世界。舞剧服饰道具的象征色彩和文化寓意十分特别,中国的旗袍第一次被搬上芭蕾舞台,不仅没有影响演员舞蹈,反倒以绚烂的样式、色彩为舞剧的"中国味"平添了许多意蕴。导演张艺谋擅长调动多种艺术手段尤其是电影艺术对舞剧进行综合处理,因此《大红灯笼高高挂》的舞台呈现由于一些"镜头语言"的使用而显得很不一般。譬如:开幕时的44只大红灯笼富有强烈的装饰性和隐喻意味,多层落地可活动的隔扇门也蕴涵着封建秩序等多层含义。序幕中为了表现颂莲被强行塞进"花轿"的情节,设计由家丁用四块木板挤压颂莲,最终将四块木板合起来变成花轿,将她关在里面,既简单明了

又寓意深远。第一幕洞房借鉴皮影戏的效果，隔着白色窗格纸设计老爷和颂莲的双人舞，而后二人数次穿破纸屏逃跑和追逐，这是在以往的舞剧舞台上鲜见的。同样成功运用布景和道具的例证，还有第一幕结尾处的见红，张艺谋用一整块铺天盖地的红绸布漫过老爷和三姨太覆满整个舞台，把一个初夜的画面渲染到了极致。舞剧最后的"杖毙"手法尤其高明：舞台后方矗立着一面雪白的影壁，被家丁们轮番抽打，呈现一条条血迹，最后连成血淋淋的一片，而遭笞刑的三人随着每一记响亮的鞭声在地板上痛苦翻滚、舞动——如此简洁、写意又极其强烈与触目惊心的处理，堪称舞台艺术的大手笔，体现了张艺谋讲述故事的惊人想象力。

作曲家陈其钢为《大红灯笼高高挂》创作了一部极富中国民族音乐特色，又充满现代气息的音乐。他大量采用中国的京剧、民歌、民间曲调、民间打击乐的素材，运用现代音乐的表现手法，创作出丰富多彩的音乐。其中，有旋律优美的双人舞音乐，有渲染气氛的唢呐和笙，有二胡与大提琴的对话，还有京戏青衣幽怨绵长的吊嗓。看似素材杂乱，但作曲家却运用自如，不同音乐形式的转换不露斧凿。主要人物的主题音乐鲜明动听，比如三太太的音乐既表现青春少女的纯真与美好，又有对其不幸命运的暗示，悠长而沉重；二太太的音乐则诡异多变、阴郁低沉，隐含着深不可测的心机和旧社会深宅大院里女性注定的悲剧，很好地诠释了人物性格与情感变化。

2004年12月，该剧入选了"2003—2004年度国家舞台艺术精品工程"。可以说，舞剧《大红灯笼高高挂》是自《红色娘子军》成功开辟芭蕾艺术民族化道路以来，经历了漫长的沉寂期，终于在21世纪初出现在中国芭蕾原创舞台上的杰作，是一次中外文化交融的大胆创新与尝试，创造了一种全新的艺术表现形式。诚然，舞剧在对主要人物的性格刻画和肢体语言的运用，以及叙事主线的凸显等方面，仍未达到完美的高度，在以"舞"叙"事"方面还有提升的空间，然而，作为当代中国芭蕾艺术的一部杰作，《大红灯笼高高挂》在艺术创新和视觉效果方面所取得的成就毋庸置疑，值得当代舞剧创作者借鉴。

《花木兰》

编　　剧：王勇、陈惠芬

编　　导：陈惠芬、王勇

音　　乐：刘彤

首演时间：2018年6月29日

首演团体：辽宁芭蕾舞团

【剧情简介】

山水田园间，聪颖美丽的木兰一家人跟乡亲们过着男耕女织的平静生活。突然边关告急，官府令各家派一名男丁奔赴前线。父亲年迈，弟弟尚幼，木兰毅然女扮男装代父去从军。边关军营，木兰在李朔将军的调教下成为一名出色的神箭手。敌兵犯境，李朔被团团围困，木兰将敌酋射落马下，一战成名（参见图6-32《花木兰》）。数年边关岁月，木兰从士兵成长为军功赫赫的花将军。巡防途中，木兰突遭冷箭，疗伤时暴露女儿身份。战火又起，两军激烈厮杀。敌酋瞄准木兰射出利箭，生死关头李朔挡在前面中箭倒下，木兰弯弓射中敌酋。决战胜利了，血染的沙场上木兰痛失战友和爱人。将军百战死，壮士十年归。思念亲人的木兰重返故乡，脱去战时袍，重着女儿装，盛开的木兰花下，织机声声，木兰思绪万千。

【作品分析】

《花木兰》是一部二幕中国芭蕾舞剧。该剧以南北朝长篇叙事诗《木兰

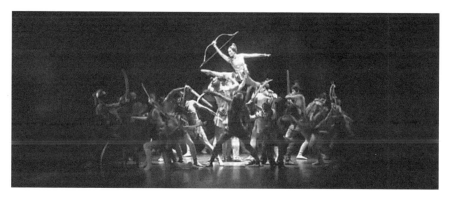

图6-32 《花木兰》

辞》为蓝本，讲述了花木兰代父从军、杀敌卫国，厥功至伟，却婉拒官职、归隐田园生活的故事。作品以清晰的情节脉络、突出的主题呈现、鲜明的人物形象、唯美的舞蹈语汇、新时代的审美范式追寻原著的经典意义，成功地诠释了这一古老故事的精神内涵，用当代人的视角解读巾帼英雄花木兰的精神品质和家国情怀，取得了思想性和艺术性相统一的高度成就。

花木兰，一位闻名中外的中华民族女英雄，兼具英勇战士与温柔女儿的双重美感，充满了传奇的浪漫主义色彩。多年来，木兰题材跨越了时间、空间、艺术样式的界限，在国内外的戏曲、电影、舞蹈等艺术领域衍生出各种作品，但在芭蕾舞台上的呈现是第一次。芭蕾舞剧《花木兰》以《木兰辞》原作内容来结构舞剧，在原著大片留白处，创作者发挥了大胆的想象力，依据原作中"万里赴戎机，关山度若飞。朔气传金柝，寒光照铁衣。将军百战死，壮士十年归"短短30个字，进行了符合人物特性和叙事逻辑的拓展和丰富，精心构思了大量饶有兴味的情节和细节，再现了木兰金戈铁马、戍边十年的军旅生涯，并创造性地加入了她与将军李朔的情感线，将木兰女儿身的意外暴露情节前置在军营，增加了故事的戏剧性。舞剧展示了花木兰从一个天真烂漫的少女成长为坚强、骁勇的大将军的历程，将木兰的成长路线与情感发展线索有机交织在一起，凸显了花木兰丰富的情感世界，塑造了一位勇敢机智、有情有爱、饱满立体、有血有肉的巾帼英雄形象。

芭蕾舞剧《花木兰》最重要的成就是对人物精神内核的深入挖掘、对时代精神的深刻把握和独特解读。自古以来，人们把花木兰替父从军视作中国传统伦理道德"孝悌忠信"的楷模，而这部芭蕾舞剧将主人公与时代精神紧密联系在一起，塑造了时下坚强独立、积极进取、通过个人奋斗实现自我价值的"大女主"形象，点亮了花木兰在当代的精神光芒，凸显人对个体生命意义的重新发现、思索和追求。编导将芭蕾语汇和中国古典舞、武术动作进行了有机融合，用三段风格各异的男女主人公双人舞，交代了木兰作为战士、作为兄弟、作为女性的三个侧面，揭示了花木兰作为古代女性形象在当代进行重新阐释的现实意义。

舞剧序幕开启，就是已成为将军的花木兰英姿飒爽地拉满弓的背影定格在舞台上，向观众暗示了这部舞剧的主角定位。三段双人舞中的第一段教习射箭双人舞，男女主人公借助弓箭这一媒介，通过一次次托举、扶抱、旋转、大跳，在芭蕾技巧中融入持弓、举弓、拉弓、射箭的动作，有层次地展现出花木兰从弱小女子逐渐成长为刚毅战士的过程，完成

图6-33 《花木兰》

了"战士"这一侧面的塑造。第二段是第二幕中的湖畔双人舞，一改前一场军营训练紧张的节奏，木兰与李朔模仿刚刚在湖边戏水的大雁，自由自在地翱翔，这也正是花木兰的心之向往——"人化"的大雁，一种生命的自在状态。二人在舞蹈中多有空间呼应的重叠动作，关系也从以李朔占主导变成二人势均力敌，少量的托举凸显了木兰傲然挺拔的姿态。这段舞蹈凸显了木兰的将军形象，二人兄弟结拜的情谊得以深化，感情线由此露出端倪。第三段双人舞出现在尾声里，解甲归田的花木兰换回女装，与思念中的李朔将军跳了一段梦幻双人舞（参见图6-33《花木兰》）。这是舞剧中第一次真正的男女双人舞，编导选用了芭蕾语汇作为刻画人物的主体语言，并在其中注入织布、插秧等日常动作元素，木兰柔婉的女儿情态显露无遗。面对亦兄亦友的爱人，木兰忘情地拥抱，尽情大跳，久久地握手凝望，重复三次牵手旋转，甚至还幻想了与李将军男耕女织的生活画面。这在深层次上其实是花木兰在幻想中对人生价值的崭新发现，在期盼中对美好生活的热烈渴求。[1] 伴着优美动听的音乐，一次次拥抱、托举将二人的情感层

[1] 欧阳逸冰:《点燃木兰的精神光芒——观辽宁芭蕾舞团舞剧〈花木兰〉》, 网址 https://m.gmw.cn/baijia/2021-05/10/1302283251.html, 2022年5月6日查阅。

层深入推进，情绪渐入高潮。这带着回忆的天人永隔，引发了观众深深的共情。最后，木兰望向前方，不舍的目光中渐渐流露出坚定的信念。一个饱含家国情怀却又洋溢着女性温婉坚韧品质的丰满形象由此塑造完成。

舞剧中的几段群舞也很有看点。第一幕，为表现木兰初入军营的状态，编导设计了将士训练的长棍群舞。这段舞蹈充满了黑色幽默味道，一个身体瘦弱却又好强不服输的小士兵形象跃然观众面前。其后的梦回故乡群舞，温馨的家庭画面使木兰重新获得了战胜挫折、坚持不懈地刻苦训练的勇气。第二幕的军营训练群舞气势磅礴，将士们拿手当碗、以水代酒，碰杯豪饮，突然沙漠风暴来袭，众人排阵、围圈、奔跑以抵御风暴，动作强悍有力，生动描绘了边关将士艰苦的生活和军中深厚的兄弟情谊。风暴过后灯光转亮，柔美优雅的湖畔大雁群舞将人们带入片刻的舒缓惬意氛围中。精彩的战斗群舞将芭蕾特有的下肢动作，与中国古代严酷的军营训练、激烈的两军交战动作进行了完美结合，使整个作品既具有芭蕾审美风范，又透出浓烈的中国韵味，而战斗场景中慢动作的设计，也为作品增添了电影艺术慢镜头的效果，大大增强了作品的视觉艺术感。

舞剧的不足之处在于，戏剧设置比起舞蹈编排相对较弱，戏剧冲突推进的节奏对比不够突出，结尾对主题的升华略显不够，人物主题音乐对人物塑造的作用还比较欠缺，等等。尽管如此，芭蕾舞剧《花木兰》在用芭蕾艺术表现中国古典题材方面做出了相当成功的探索，在中国文化内核与西方艺术形态、中国舞蹈精神与芭蕾审美特质的有机结合上做出了教科书般的示范。古老东方之美与芭蕾审美特质的对话和碰撞、民族色彩与时代审美的有机融合，使花木兰这个流传久远的古老中国故事焕发出时代的光芒。

第七章
舞蹈作品赏析（四）

第一节 西方现代舞概述

现代舞作为一种舞蹈流派，力主创新，反对因循守旧，强调舞蹈应反映现代社会生活，揭示人类的心灵世界。美国舞蹈家伊莎多拉·邓肯（Isadora Duncan）被公认为现代舞的鼻祖。邓肯从古希腊艺术中寻找创作灵感，并且把自然界中不同生物的运动，诸如鸟飞、花开、波涌潮涨、风摇枝颤等等，作为舞蹈动律形态的依据和范本。她认为，芭蕾训练"是把身体的锻炼与心灵完全隔断起来"，"我不能像这样去跳舞……我必须替心灵准备一种原动力"[1]。所以，邓肯的理论"是要使身体成为表现心灵的一种媒介"，"身体仅是一种均匀协调的工具，其动作不仅是要表现身体而已，而是要表现心灵的情绪和思想"[2]。邓肯说："在我的学校里，没有花丽的服装和妆饰，只有从心灵流露出来的美丽，身体就是表征，我的艺术如果有什么贡献的地方，就在于此。"[3]她的代表作有《马赛战歌》《斯拉夫进行曲》《国际歌》等。邓肯的艺术理念打破了当时芭蕾舞坛沉闷的形式主义氛围，犹如春风吹化冰雪一般，不仅给舞坛带来了勃勃生机，改变了美国舞蹈的历史进程，而且影响了欧洲的现代艺术。所以，尽管邓肯还未建立

[1] 爱莎多娜·邓肯：《邓肯女士自传》，于熙俭译，三秦出版社1994年版，第133页。
[2] 同上书，第139页。
[3] 同上书，第203页。

图 7-1 伊莎多拉·邓肯舞姿

起自己系统的训练体系,她的"自由舞蹈"也没能留下一部传世作品,但却一直被现代舞蹈家们视作精神领袖,并尊为"现代舞之母"(参见图 7-1 伊莎多拉·邓肯舞姿)。

匈牙利的鲁道夫·冯·拉班(Rudolf von Laban)、德国的玛丽·魏格曼(Mary Wigman)和美国的露丝·圣·丹尼斯(Ruth St. Denis)、泰德·肖恩(Ted Shawn)是现代舞的先驱人物,他们培养出众多现代舞大师,如美国的玛莎·格莱姆(Martha Graham,1894—1991)、多丽丝·韩芙丽(Doris Humphrey)、查尔斯·韦德曼(Charles Weidman)等,这些名师大家又培养、造就出一代接一代的现代舞史上的杰出人物,创作了许多经久不衰的佳作。目前活跃在世界舞坛上的现代舞名家和优秀的现代舞作品,分别派生于德国的魏格曼一宗和美国的格莱姆一宗、韩芙丽一宗。

第二节　西方现代舞优秀作品

1. 优秀舞作

《香烟袅袅》

编　导:露丝·圣·丹尼斯

音　乐:哈威·沃兴顿

首演时间:1906 年

首演演员： 圣·丹尼斯

【作品分析】

《香烟袅袅》是露丝·圣·丹尼斯深受印度文化影响而创作的一部独舞作品。表演中的女舞者戴着飘逸的头纱，身着宽大的蓝色轻纱长裙，手持祭祀用的托盘，缓缓张开双臂，走向香烟袅袅的火盆洒下香尘。随着缓缓弥漫的尘埃，舞者纤细的双臂轻柔地摆动，形似飞翔、轻若无骨。她神态虔诚、衣袂翩跹、脚步沉稳，展开的手臂与曳地长裙形成曼妙的舞姿。而后她将手中的托盘举过头顶，款款而行走向烟雾缭绕的圣坛。火盆中升起一缕轻烟，映衬着柔和的光影，舞者好似圣女，优美而又肃穆，对宗教的虔诚、对神祇的崇敬都沁润在她的舞姿中。舞蹈营造出一种静谧安宁的冥想时空，引人入胜的表演似乎弥散着令人心旷神怡的阵阵幽香。

丹尼斯的舞蹈作品有着极具辨识度的东方色彩。一次偶然的机会，丹尼斯被一张描绘着埃及女神的香烟广告画所吸引，画上优雅婀娜、神秘莫测的女神形象使丹尼斯深受启发，由此她一发不可收拾地痴迷于东方文化，并创作了一系列带有东方色彩的舞蹈作品。丹尼斯曾游历埃及、印度、中国、印尼寻找灵感，她的许多作品都是以东方宗教、礼俗文化为基础的，以此为契机也不断在探寻着与西方截然不同的精神信仰与舞蹈表达。在《香烟袅袅》之前，丹尼斯的舞蹈创作关注点集中在埃及文明，而后来的《印度舞女》《眼镜蛇》等作品则根源于她对印度文化的理解。《香烟袅袅》集中体现了丹尼斯舞蹈创作中浓郁的东方情结与虔诚的宗教精神，是她"印度舞蹈之夜"晚会中的代表作。

《G 弦上的空气》

编　　导： 多丽丝·韩芙莉

音　　乐： 约翰·塞巴斯蒂安·巴赫《G 弦上的咏叹调》

首演时间： 1928 年

首演团体： 美国韩芙莉 – 韦德曼舞团

【作品分析】

《G弦上的空气》是韩芙莉-韦德曼舞蹈团第一次公演的节目，也是多丽丝·韩芙莉的代表作之一。作品充满了高贵典雅的气息，5位女舞者在巴赫舒缓的音乐旋律中翩翩起舞。舞台空旷而开阔，舞者宽大的衣袍拖曳在身后，她们动作一致，舞步平缓优雅，在衣袖与裙摆的映衬中舞姿呈现出"静"中之动感。她们围聚成圆形或者半弧形，无论是彼此分离还是聚合，和谐的氛围都始终萦绕在空中。悠远的音乐似乎唤醒了在宁静舞蹈中缓缓流动的空气，舞者们姿态舒展，平和自在。

巴赫的《G弦上的咏叹调》又名《G弦上的空气》，是古典音乐中平稳、流畅的五重奏典范，乐曲充满了诗情画意。韩芙莉将舞蹈动作与音乐旋律相融合，表现了奥林匹斯山上诸神共聚的辉煌景象。她亲自参与了作品的演出，用肢体语言表达了自己的舞蹈观：人类具有崇高的精神，而这种精神可以用舞蹈表现出来。韩芙莉以平衡与失衡为动因，衍生发展出极具抽象意味的身体姿态与舞蹈动作，将人类的感性与理性、受控与失控具体地呈现出来。

《G弦上的空气》有着庄严的表演和对称的舞台设计，以优美的音乐与和谐优雅的人体动作表现了田园诗般的美好与静谧，体现了韩芙莉以"平衡—失衡—复衡"为基本原理的技术体系，看似简单的动作蕴含着舞蹈家对生命的思考——人的身体行为与生命历程始终处于失去平衡继而找回平衡的过程中，周而复始。就像希腊神话中酒神的恣意放纵与日神的节制约束，感性与理性互相对立又相互制衡，统一于人类生命体中。

《图腾》

编　导： 玛丽·魏格曼

音　乐： 阿尔贝特·塔尔霍夫

首演时间： 1930年

首演演员： 玛丽·魏格曼等

【作品分析】

《图腾》是用沉重而粗粝的身体语言记录下来的具有战争记忆的群舞作品，又名《给死难者的纪念碑》。德国著名表现主义舞蹈家玛丽·魏格曼（Mary Wigman）经历过惨绝人寰的世界大战争，她带着难以忘却的沉痛回忆，创作了这部控诉战争、向所有死难者致哀的作品。

舞蹈营造出阴冷灰暗的氛围，垂下的深色锦缎似阴霾密布，沉重压抑。50位头戴面具、身挂披风的舞者在魏格曼的带领下发出悲鸣，她们既像即将冲锋陷阵、生死未卜的军队，又像失去了生命、徒留躯壳的幽灵，也像是失去了亲人、痛不欲生的人们。她们层层叠叠地站立，像密不透风的墙，动作极具压迫感，令人恐惧。紧身衣包裹的人体在披风的笼罩下显得异常高大，偶尔掀起的侧摆似乎令空气凝滞。舞者与合唱队互相呼应，女人们看似柔弱的身躯坚毅地挺立着，她们渴望跨越生死的界限，与逝去的亲人携手相拥，但一切都是徒劳。象征着战死沙场、魂魄无所归依的战士的男子歌唱队发出哀号，他们森然的身躯在光影的投射下如同鬼魅，令人感受到战争的残酷。表演中穿插着战争中死去的学生的书信，从那鲜活的文字中依稀可见跳动的心灵，斯人已逝的哀伤瞬间激起观众共情，对战争的批判尽显。

魏格曼将舞蹈、歌唱、诗歌融为一体，以非凡的舞台呈现和充沛的情感表达，营造出震撼人心的艺术效果。《图腾》既是那些挣扎在硝烟与战火中的生命发出的深重哀叹，也是命如草芥的平民们发出的反战呼声，集中体现出魏格曼粗粝浓重的舞蹈风格和对人类生命的无限关爱。玛丽·魏格曼是德国表现主义舞蹈的开创者，她的创作为整个西方的表现主义舞蹈奠定了基础。

《悲歌》

编　导：玛莎·格雷姆

音　乐：卓尔坦·柯达利

首演时间：1930年

首演演员：玛莎·格雷姆

【作品分析】

《悲歌》是美国现代派舞蹈家玛莎·格雷姆（Martha Graham）的独舞作品，独特的身体语言与表演将人们痛苦挣扎的情状表现得淋漓尽致。舞台上的舞者不再具有清晰的躯干与四肢，而是完全被包裹在黑色的尼龙套中，只有被套嵌在孔洞中的面具般的脸若隐若现。舞者的表演自始至终被困在尼龙套中，尼龙套随着舞者动作的牵拉呈现出锐利的线条与锋利的棱角，舞者的形象也时刻在变化着。那蜷缩的躯体就像是正在被噩梦或者巨浪吞噬的婴儿，又像是藏匿了四肢、只有头颅的怪兽。即使是扭曲变形，无法摆脱困顿的处境，"套子里的人"仍不甘于被桎梏束缚，不断在尝试着对抗、挣脱，一次次地努力向上伸展肢体，似在悲鸣怒吼（参见图7-2《悲歌》）。

《悲歌》以棱角分明的舞蹈动作和戏剧化的表演，将人类备受煎熬却无法获得拯救的情形浓墨重彩地表现出来。编导深深有感于人类生命中各种难以摆脱的悲情处境，表现了一种抽象的愤懑和反抗。尼龙套中的人不只是受压抑的个体，更是无法摆脱现实命运的人类整体。《悲歌》的出现使舞蹈表现的主要对象不再只是轻盈美丽的仙女、飞舞跳跃的浪花或随风摇曳的落叶，而是从浪漫诗歌的情调中跌落到残酷的现实世界，以粗粝的脚掌踩踏大地，以钢铁的躯体撞击时空，如"永动机"般持久地爆发出能量，对抗着现代世界的囚笼。

玛莎·格雷姆是美国现代舞的奠基人，她以长久的艺术生命力、深厚的创作功底、独

图7-2 《悲歌》

树一帜的表演风格创作出众多舞蹈佳作，与画家毕加索、音乐家斯特拉文斯基被并誉为"20世纪三大艺术巨匠"。她以剧烈"收缩—舒张"的躯干，书写着舞蹈家深入挖掘人性、探索人类内心世界的精彩篇章。格雷姆一生创作不辍，大致可以分为三个阶段：第一阶段以舞作抗争冷漠异化的现代社会与僵化的传统舞蹈观念；第二阶段更多地表达对美国现代精神及其文化的认同；第三阶段则从古希腊神话故事中汲取营养，关注人类内心世界的隐秘情感与复杂人性。《悲歌》是她早年的代表作，也是一部经典作品，至今熠熠生辉。

《摩尔人的帕凡舞》

编　　导： 霍塞·林蒙

音　　乐： S.萨多夫根据 H.普塞尔的音乐改编

首演时间： 1949年

首演团体： 霍塞·林蒙舞团

【作品分析】

《摩尔人的帕凡舞》是一部改编自莎士比亚名剧《奥赛罗》的四人舞作品。帕凡舞源于欧洲一种缓慢而端庄的礼仪舞蹈，因女舞者摆弄长裙的方式很像孔雀开屏，也被称为孔雀舞。霍塞·林蒙（Jose Limon）以戏剧《奥赛罗》最重要的故事情节为核心展开创作，只保留了原剧中的四个主要人物角色——摩尔人首领奥赛罗和他的妻子苔丝狄蒙娜、挑拨奥赛罗夫妻关系的旗官伊阿古及其妻子艾米利亚。舞剧不分场幕，四位身着贵族服饰的主要人物站立在舞台中央开始舞蹈。

看似安静实则暗潮汹涌的气氛被摩尔人奥赛罗率先打破，原本聚合的四人随之以俯仰旋转的舞姿分散而去，他们动作的线路和方向暗示出彼此之间的情感关系。起初，四人的舞蹈动作和谐而又舒缓，但表面的和睦下隐约透露出不安。摩尔人通过手中的手绢向新娘表达心意，而所谓的"友人"（即伊阿古）却与摩尔人窃窃私语，一次次打断新婚夫妇的双人舞。这位心怀鬼胎的"友人"总是游走在新婚夫妇之间，透露出离间夫妻二人关

图 7-3 《摩尔人的帕凡舞》

系的意味。四人在舞台中间跳起了一段礼仪性的帕凡舞（参见图 7-3《摩尔人的帕凡舞》），新娘的手绢不慎掉在地上，被"友人"的妻子捡起。而"友人"依旧在摩尔人身边煞有其事地指指点点，他将新娘的手绢作为信物来斥责新娘的不忠。摩尔人屡受挑拨，疑心重重，在盛怒之下亲手杀死了自己无辜的新娘。"友人"及其妻子毫无愧色地离去，摩尔人独自面对着新娘冰冷的尸身，悲痛欲绝。

林蒙仅保留了《奥赛罗》中的四位主要人物，由此创作出一部精彩的四人舞作品。他颇为珍视莎翁原作中极具张力的戏剧性，以舞蹈语汇表现出比戏剧语言更令人痛心疾首的悲剧，同时又不拘泥于已有的戏剧结构，紧紧抓住人物内心世界与情感的变化，使之成为贯穿舞蹈始终的线索。

《摩尔人的帕凡舞》是霍塞·林蒙舞蹈团的代表作之一，其创作思路及舞台表演充分体现出现代派舞蹈家"在突破中创立"的实践理念，舞蹈动作既具有形式感，也具有很强的表现力。

《波列罗》

编　导：莫里斯·贝雅

音　乐：拉威尔

首演时间：1960 年

首演团体：布鲁塞尔 20 世纪芭蕾舞团

【作品分析】

波列罗原为 18 世纪末西班牙的一种舞曲，速度适中，节奏鲜明。1928 年，音乐家拉威尔应俄罗斯舞蹈家伊达·鲁宾斯坦（Ida Rubinstein）的委

图 7-4 《波列罗》

托,为芭蕾创作了《波列罗舞曲》,表现了人们在小酒馆围坐畅饮的情境。刚开始,只有一名少女缓缓地翩翩起舞,随着音乐逐渐热烈,少女的舞姿越来越舒展奔放,也带动酒客们起身共舞。随着音乐越来越高亢,舞蹈的幅度与力度也随之加大,狂欢的气氛达到顶点。

编导莫里斯·贝雅(Maurice Bejart)吸取古典芭蕾和现代舞的优长,根据拉威尔的音乐作品编创出独具特色的舞蹈作品《波列罗》。在作品中,他运用了一个巨大的圆桌,让领舞者在桌子上舞蹈,十分引人注目。领舞者的动作由轻缓至迅疾,与音乐旋律的演变相契合。其波动的臂膀牵引着全身的动律,像一只收放自如、顿挫有致、充满野性的大鸟,带有原始、神秘、迷狂的色彩。他的舞步连续不断,力度不断增强。舞至中段,群舞演员围绕着圆桌俯仰起舞,动作一致,节奏紧凑,像是在跳原始部落祭祀仪式的圆圈舞。他们不断重复着领舞者的主题动作,身体躯干和四肢强有力地收缩、舒张。在领舞者和群舞演员的密切配合下,舞蹈气氛越来越热烈,最终达到顶峰(参见图 7-4《波列罗》)。

贝雅的《波列罗》主要运用了现代舞元素,动作简洁,主题动机简单,充分挖掘了人体所蕴含的无限潜能和美感,用舞者攀升的肢体将力量、生命、激情等抽象的概念表现出来,用胯部的前后扭动和身体的上下起伏来暗示脉搏的持续跳动与生生不息的生命力,带着原始仪式的神秘感和古典芭蕾的风格,是 20 世纪最具代表性的现代芭蕾典范。

《启示录》

编　导：艾尔文·艾利
音　乐：约翰·科翠尼
首演时间：1962 年
首演团体：艾尔文·艾利舞团

【作品分析】

《启示录》是美国著名的现代派舞蹈家艾尔文·艾利（Alvin Ailey）的代表作，运用布鲁斯、灵歌、拉格泰姆、民间小调等元素反映了美国南部的黑人生活，承载了艾利的童年记忆，体现出其深厚的民族情结。

全舞共分三部分，第一部分为"哀伤的朝圣者"，群舞演员们身着紧身上衣和长裙，相互依偎，紧紧地团簇在一起。她们修长的手臂、张开的五指，探索般地伸向天空（参见图 7-5《启示录》），那是对多舛命运的诘问。金色聚光灯的照耀下，一双双轮廓清晰、强悍有力的手似乎在向无所不能的神灵寻求答案。

第二部分"到水边吧"，表现了庄严虔诚的洗礼，以及礼成之后人们在水边狂欢的场景。灯光明亮，音乐轻快，女舞者们手撑阳伞，身着纯白色衣裙，自在欢乐地舞蹈。男舞者们则手持系着白色飘带的竹竿，加入舞蹈的行列，胯部和腹部的摇摆、弹动是其最明显的律动。白色的飘带柔软轻盈，在舞者的抖动和摆动下成为清波荡漾的河流。整个舞台被纯净的白色渲染成神圣的殿堂。这段舞蹈尤为突显黑人舞者的技术优势，他们身体躯干部分的每一寸肌肤几乎都在兴奋地收缩和舒张，灵活抖动的腰胯极富表现力，强劲的律动在血脉偾张的

图 7-5 《启示录》

肢体中奔涌。

作品的最后一部分是人们在夕阳余晖下享受悠闲生活的场景。三位男舞者以昂扬、热烈的跳跃和旋转占据舞台，其充满活力与激情的身体彰显着力量，赞颂了生命的美好。一把轻轻摇曳的蒲扇引出在黄昏下纳凉的女人们，淡粉色的晚霞辉映着金色的落日，女人们优雅自在地享受着闲暇时光。男子们跳起了热情激荡、奔放自由的群体舞蹈，用乐观向上、充满自信的精神风貌诠释了对生活的热爱与向往。

《启示录》将黑人独特的舞蹈风格与现代舞技术相结合，通过多声部节奏型的动作处理，加上身体躯干、胯部的迅捷抖动，以及上下肢的摇摆韵律，形成强大的视觉冲击力。该作品也是艾尔文·艾利舞蹈团的保留剧目，曾于1985年、2004年多次来中国演出，受到观众的欢迎。而丰富多样的舞蹈语汇、表现民族生活的独特视角和活力四射的舞台表演，也使得艾尔文·艾利舞团在世界现代舞坛享有极高的声誉。

《意象》

编　导： 阿尔文·尼可莱

音　乐： 阿尔文·尼可莱、詹姆斯·希威特

首演时间： 1963年

首演团体： 阿尔文·尼可莱舞团

【作品分析】

作品《意象》是艾尔文·尼古莱（Alwin Nikolais）最负盛名的佳作，由三个段落构成。舞蹈初始，舞者被包裹在竖条长袍内，头戴形似倒扣杯子的帽子，在混乱中奔忙。在跑跳中，他们的动作大多呈直线或棱角状，顿挫的身体产生了不协调的机械感。男舞者们手里拿着长柄锥形道具，舞者的流动带动了道具的聚合离散。在观者看来，舞台如同一张纵横交错的大网。天幕上出现一块海蓝色的晶体，舞者们仿佛生存在海洋中的微生物，又好像是显微镜下清晰可见的微小粒子。

第二段落，编导用细绳连接舞者与舞台中央的三角形小旗，从而使这

些小旗随着舞蹈动作的变化呈现出相应的图形变化。身着长袍的舞者们三三两两从舞群中脱离，好像是部分从整体中分裂、再生。

第三段落，天幕上出现了彩虹般绚烂的色彩，几名女舞者手持透明玻璃纸举过头顶，反射并折射着各色光线，整个舞台变成五颜六色的万花筒。

《意象》以抽象的视觉效果、剧场式的实验性操作，开辟了美国现代舞创作的新天地。编导阿尔文·尼可莱大胆调动剧场中的诸多因素为舞蹈助力，灯光、多媒体、服装、道具、布景等无一不成为其囊中之物。尼古莱极具创新精神，不断在另辟蹊径的舞蹈创作与舞台设计中创造奇迹。为了营造幻象丛生的视觉效果，他时常亲自参与灯光、道具、舞美的设计和制作，为美国先锋现代舞的创作披荆斩棘。而尼古莱也因为多变的视觉效果、多元化的舞蹈设计、剧场化的表演氛围，被誉为"舞台魔术师"。

《车间》

编　导：查尔斯·韦德曼

音　乐：不详

首演时间：1970 年

首演演员：查尔斯·韦德曼

【作品分析】

《车间》是一部短小精悍的男子独舞作品。简单而狭小的舞台上只有一把椅子，舞者坐在椅上演绎出各种动态和舞姿。起初舞者的肢体类似于平滑移动的机械装置，接着舞者用步伐模仿滚轴、轮轴之类的机械部件的动态。之后，舞者在椅子上表演了"发条人"。舞者的动态惟妙惟肖，俨然是被压缩在空间中、受操控的机器（参见图 7-6《车间》）。舞者又用手臂和手掌模拟风扇、挂钩、蘸满了颜料的笔，最后幽默地勾勒出四个极为相似的人像，用动作来强调眼睛、鼻子、嘴巴等面部器官。

作品通过幽默、诙谐的"运动哑剧"表演，将一个繁忙紧凑的车间场景描摹得十分生动形象。《车间》集中体现了编导查尔斯·韦德曼（Charles Weidman）关于"运动哑剧"的舞蹈观念，在塑造不同的形象时，他充分

运用四肢和躯干，积极地参与到哑剧表演中，实践着"每个运动哑剧都是从具体哑剧而来的"的创作理念。"运动哑剧"是相对于"戏剧哑剧"而言的，它将结构化的纯舞蹈动作融入哑剧表演中，充分调动身体各部位的动作与之协调配合，这也是韦德曼舞蹈创作的基本思路。

图7-6 《车间》

查尔斯·韦德曼的舞蹈作品轻松自然、诙谐幽默、贴近生活，将日常动作、喜剧表演融入舞蹈中，并运用哑剧这种易于被观众理解的艺术形式，带着善意的讽刺和批评，让观众看到生活中积极与消极的两个方面。除了《车间》，韦德曼的代表作还有《爸爸是个消防员》《罪恶之城》等。

《沿墙壁下行》

编　导： 崔士·布朗

音　乐： 自然声响

首演时间： 1971年

首演团体： 崔士·布朗舞团

【作品分析】

《沿墙壁下行》是在户外进行表演的先锋现代舞。与在剧场、舞台表演的舞蹈不同，该作品借助了大量的机械辅助工具来实现创作意图，同时也因为滑轮、吊钩、绳索等的运用，被列入"器械作品"的范畴。舞蹈的表演是在空旷嘈杂的户外进行，无法使用传统意义上的音乐，因此喧嚣的人声成为舞蹈的背景音响。

作品的演出地点是纽约一栋15层高楼的顶楼平台上，包括编导崔士·布朗（Trisha Brown）在内的舞者们错落有致地站在楼顶。其中一位舞

图 7-7 《沿墙壁下行》

者面朝大地，躯干前倾，顺着垂直的绳索向下行走（参见图 7-7《沿墙壁下行》）。她转头望向紧随其后、与她动作相同、顺着绳索下滑的第二位舞者。而后，所有舞者接力般"传递"着类似的动作，借助绳索、吊钩悠闲地行走在墙壁上。当所有人都完成了一个动作后，最后一位舞者开始向第一位舞者"传递"动作，再向其他舞者"传递"动作，在此过程中动作的差异与变化慢慢显现出来。舞者就像是一群能够攀岩走壁的蜘蛛人，在特殊的空间里表演着非同寻常的舞蹈。而由于身处的位置与视角的差异，整个表演对每位观众来说都是独一无二的。

《沿墙壁下行》突破了传统的舞蹈观念，极富创新精神，体现了布朗异于常人的后现代思维。在作品中，布朗不仅完全解构了传统舞蹈创作必备的剧场、舞台等元素，而且瓦解了运动的人体中最重要的重力、地心引力、空间等要素，观众与舞者都身处喧闹的大都市，舞者充耳不闻地表演，观众置身其间地观看。

崔士·布朗是美国著名的后现代派舞蹈家，崇尚舞蹈创作及表演的绝对自由，提倡突破一切既有的舞蹈规范与观念，使舞蹈摆脱身陷文学、戏剧、音乐、剧场之中的困境。她的舞蹈编排看似具有极大的随机性，但实际上有其自身的编舞逻辑。为了将舞蹈从传统观念中解放出来，她经常随机选择演出地点，甚至在同一次演出中数次更换地点，用抓阄的方式临时决定演出方案，由此，沿途所有的自然景致与人文景观也都被

包含在舞蹈作品中。而这一切都是不可预设的，因此其作品往往具有出人意料的效果。

《凯瑟琳的车轮》

编　舞：忒拉·萨普
音　乐：戴维·比瑞尼
首演时间：1981年
首演团体：忒拉·萨普舞团

【作品分析】

舞台上房屋里的陈设与家具从天而降，凯瑟琳的家庭成员们在房屋的每个角落生活着……灯光全部熄灭，舞台的天幕上出现每个人舞动的身形剪影，尤其引人注目的是他们手中正在来回抛掷的金色大菠萝。一片绚丽的烟花中，一个电脑制作的飞行齿轮旋转而入，由此引出凯瑟琳与电脑制作的动画人共舞的场景。动画人的肢体和关节都清晰可见，它与凯瑟琳一起旋转、跳跃、伸展（参见图7-8《凯瑟琳的车轮》）。在矗立着钢管、铺着棉絮、堆放着废旧纸箱和易拉罐的舞台上，人们或趴着，或仰着。从舞台各处拥上来的人手握长柄拖把，像清扫战场一般清扫着垃圾，穿梭在钢管林立的舞台上。家庭成员们撕扯着、扭打着，断断续续神经质地舞蹈着，舞台上笼罩着诡异的气氛。

《凯瑟琳的车轮》是美国现代舞发展史上的一部先锋力作，编导忒拉·萨普（Twyla Tharp）试图通过凯瑟琳的内心世界来表现抽象的人类情感。舞蹈中出现了一个非常独特的角色——动画人物萨拉，她的动态经由电脑呈现。她与凯瑟琳共舞，既是凯瑟琳内心情感

图7-8 《凯瑟琳的车轮》

的外化，也是超自然的凯瑟琳，甚至是凯瑟琳与上帝直接沟通的媒介。萨拉举止高雅、从容不迫，能够完成高难度舞蹈动作，象征着凯瑟琳的理想追求，也代表了凯瑟琳内心的完美女性形象。作品也呈现了一个普通家庭的滑稽表演，父亲、母亲和女佣的表演类似卡通动画。整个舞蹈不拘泥于规范的步伐与舞姿，整体动作接近于真实的生活状态，比如走路、跑步、唱歌、推挤等日常动作。这种非舞蹈动作的融入也是当代编舞创作的一种重要方式。

《凯瑟琳的车轮》是美国后现代舞蹈的领军人物忒拉·萨普的代表作，首演于纽约百老汇的舞台，开启了在舞蹈中用电脑编创人体动作、动画人物与真人共舞的先河。电脑特技的成功运用不仅使这部作品独具特色，也使其具有了划时代的意义。作品的结构很难划分，舞段的安排更像是随机或者游戏性地拼贴在一起，这也暗合了后工业时代人们复杂的情感与不可知的未来。

《空间点》

编　导：默斯·坎宁汉

音　乐：约翰·凯奇

首演时间：1987 年

首演团体：默斯·坎宁汉舞团

【作品分析】

《空间点》是最能体现默斯·坎宁汉（Merce Cunningham）"求新求变"舞蹈创作观念的作品。他与著名实验音乐作曲家约翰·凯奇（John Cage）合作，使音乐与舞蹈两种不同形态的艺术创作在"互不干扰"的情形下共时呈现出来，最大程度地突显出舞蹈本体。

演出之前，坎宁汉和舞蹈演员们并不知道音乐会是怎样的，而凯奇也不知道他为之编曲的舞蹈会是什么样子，舞蹈与音乐的初次配合就出现在演出现场。舞蹈的动作与拉班著名的"球体空间"概念十分贴合，观众能够从演员的动作中很清晰地感受到一个十二面体的运动空间。舞者们做出

向外放射的动作，或者以向心的力量回归身体空间，跳跃与舞动更多地体现出对自然空间的感受。演员躯干及四肢停顿的位置标识出空间中的点，而两点之间动作的延伸和流动的轨迹则勾勒出线与平面的轮廓，不同的运动空间划分出不同的层面。一个观念中的空间就这样在"虚幻的力"的作用下产生了。拉班在静态的"球体空间"中发现了和谐的元素，包括比例、透视和节奏，而坎宁汉在《空间点》中不仅展现并运用了这种和谐，并且用舞蹈的肢体去打破这种和谐和平衡。在空间中运动的人体不仅具有生物学的意义，而且是灵肉一体的"生命尺度"。和谐和平衡的打破及重建，都随机而又合理地在时空中上演。在坎宁汉看来，空间的每一个面都不同，演员的位置、动作以及空间占有等任何一个因素的变更，都会影响到整个作品的舞台呈现，而动作之间的细微差别也会使作品产生惊人的质变。

《空间点》的音乐只是一些若有似无的声音，还有人声呼嘘的音响效果。伴随着无逻辑的动作连接，舞者聚拢、分开、出现、消失，其动作似乎诞生于空间中本就存在却又不可见的每个点。高空、中空、低空的动作穿插，四面八方辐射式的动作突显，群聚表演的整体与单独表演的个体错落有致，所有的变化都随机而生，没有预设的可能。

《空间点》的编导默斯·坎宁汉是美国现代舞新先锋派的代表人物，也是"机遇编舞法"的创始人。所谓"机遇编舞法"，就是通过掷骰子的方式来决定舞蹈动作的前后关系，从而形成舞句、舞段，以及整个舞蹈作品。坎宁汉受到中国《易经》的启发，将永不停止的变化看作舞蹈创作的动力之源。在此基础上，他发展出"纯动作"的舞蹈观念，认为舞蹈的本质就是动作本身，可以不表达任何内涵和意义，只是纯动作的组合与连接。"机遇编舞法"突破了常规的舞蹈创作方法，对东西方舞蹈编创技法及创作观念产生了很大的影响。

《饶舌》

编　导：保罗·泰勒

音　乐：马修·帕顿

首演时间：1991 年

首演团体：保罗·泰勒舞蹈团

【作品分析】

在明亮的顶灯照耀下，轻快的音乐响起，人们自然随意地在地上、椅子上、桌子上跳舞，就像是朋友、家人之间轻松温馨的聚会。在栅栏隔出的空间中，一名男舞者尽情地舞蹈，在连续的旋转中伸展手臂，似乎带着几分无奈与颓唐。群舞的人们以不同的舞姿与动态传达着他们的欢娱，干净利落的身体动作呈现出和谐的直线、三角形……灯光从栅栏间穿射而入，映着斑驳的树影，两名男女舞者在旷野中自由地跃动起舞。三三两两的女舞者坐在长木椅上怡然自得，偶尔会有嬉戏打闹的小伙子闯入……躁动的空气，令男男女女的舞者们拥作一团，他们毫无顾忌地甩动肢体。气氛突然变得紧张，游戏般的打闹与追逐演变成愤怒的争斗，人们野蛮地谩骂，大打出手。相互撕扯中，人像是沙包一样被来回投掷……曙光初现的广场上，舞者们像清晨的鸟儿般轻盈雀跃；当湖水映照出一弯月牙时，他们亲昵地围聚在一起。不同的时空交织出现在作品中。凌乱不堪的卧室中男女舞者的舞蹈夹杂着欲望、愤懑与不满；鸡鸣犬吠的农场，一对新婚夫妇以自己的方式演绎着日常生活中的欢闹、争吵与嬉戏。

《饶舌》贴近人们的生活，把一切自然现象和人们的日常行为舞台化，最大程度地把空间留给身体。编导保罗·泰勒（Paul Taylor）是美国当代最杰出、最受欢迎的现代派舞蹈家，他的创作一扫此前现代舞沉重晦涩的基调，主张用积极向上的舞蹈展现生命的活力。泰勒认为舞蹈是对生活的符号化展现，作为一名现代派舞蹈艺术家，他有责任将真实生活中的忧伤与喜悦、光明与黑暗通过作品反映出来。也因此，《饶舌》展现出千姿百态的当代美国人生活，作品中的每一个场景都是现实生活的缩影。泰勒尤其注重激发每个演员独特的身体表现力，并从中挖掘多样化的舞姿动态，传达出舞者的情感与力量，《饶舌》充分体现了这一点。

《植物》

编　　导：瑞瑾·肖比诺
音　　乐：克诺·维克特
首演时间：1995 年
首演团体：阿特兰蒂克-瑞瑾·肖比诺舞团

【作品分析】

《植物》是法国当代现代派舞蹈家瑞瑾·肖比诺（Regin shobino）有感于自然界的动静之美、亲身体验雕塑艺术品的形成过程后创作的。她与环境音乐家、雕塑家合作，成功地将自然环境、人类行为以及一些偶发性因素融为一体。作品由现场的舞蹈表演与多媒体、电影镜头拍摄的影像组合而成，大自然稍纵即逝、鬼斧神工的美感以影像的形式被定格，舞蹈表演的优长也在电影镜头的捕捉下显得尤为突出。

作品始于创作者在大海边散步的镜头，影像聚焦于海岸上不断被浪花冲击、打磨的光洁石块，它们色泽不同、形态各异，却紧紧地依靠在一起。多媒体设备将海岸上的石头影像投射到天幕上，与舞台中央摆放的石头堆慢慢融合。

舞台表演分为三个段落，第一个段落是"土地"。石头散乱在舞台上，舞者们围成一个圈，或蜷缩，或翻滚，或静静盘坐。昏暗的灯光下，舞者们偶尔伸出手臂缓慢地舒展，好像是自然界的植物生根、发芽的动态过程。第二个段落是"种子"，舞者们在舞台上圈状行进，边走边捡起脚边的石头，像做游戏一样相互投掷。舞台的中央，一名舞者从容地将所有的石块按照由大到小的顺序叠放，最终垒起一个正三角形的石塔。有评论说，此段舞台的编排灵感来自 1990 年的一个塔状雕塑。第三个段落是"根"，舞者绕着舞台中央的石塔缓慢行走，突然之间，舞者推倒了那煞费苦心堆起的石塔。石塔坍塌的刹那，舞台上出现了多媒体影像，石塔崩塌的瞬间以慢镜头的方式被持续放大，并与海岸边浪花拍打石块的画面组接在一起。

《植物》代表了西方现代派舞蹈多元化发展的趋势，编导肖比诺通过新颖的结构设计将自然景物、雕塑创作过程、随机行为、多媒体影像等融合

在一起。作品不仅表现了自然界生生不息的运转过程，而且表达了对人与自然关系以及艺术创作过程的重新审视。尤其是舞台上高耸的石塔在人为作用下突然轰然崩塌，这种类似行为艺术的始料未及的戏剧性，带给观众猝不及防的强烈震撼。瑞瑾·肖比诺视野开阔、想象力丰富，勇于大胆尝试，其作品往往紧扣时代脉搏又独树一帜。

《生命之舞》

编　导：莫里斯·贝雅

音　乐：选自莫扎特的乐曲和皇后乐队的歌曲

首演时间：1997 年

首演团体：洛桑贝雅芭蕾舞团

【作品分析】

此作品是为生命而作，法国当代舞蹈编创巨擘莫里斯·贝雅表示："谨以此剧纪念所有年轻早逝的人"。与贝雅合作了 20 余年的舞蹈家乔治·唐因艾滋病英年早逝，贝雅酷爱的英国皇后乐队主唱弗雷迪·默丘里（Freddie Mercury）也因同样的疾病离世，这令他十分伤感。他将自己对个体生命消逝的内心感受融入舞蹈艺术中，创作出观照人类生命、呼唤生命尊严的经典之作《生命之舞》。

在英国皇后乐队的摇滚金曲与奥地利乐圣莫扎特的古典音乐中，贝雅以舞蹈的形式表达了生命尊严与生命平等的观念，以充满温情的目光关注着历来被人们忽略、歧视，被冷漠与恐惧包围的艾滋病患者们。贝雅将舞蹈作品看作关于生命与爱的隆重仪式，以此纪念那些早逝的年轻人。他曾说，每个时代都应该创造出自己的典礼。为生命起舞，就是 20 世纪最庄严的典礼。

《生命之舞》的服装由与贝雅相交甚笃的世界服装设计大师詹尼·范思哲（Gianni Versace）设计，整个作品采用无场次多场景的结构方式，以舞者的肢体语言和暗含深意的音乐（比如《时光》《我生来就是为了爱你》《魔力》《你让我魂不守舍》《让我活下去》和《所有人的天堂》等）表现

出不同阶段的生命最难忘的时刻。在皇后乐队《美好的一天》的乐曲声中，舞者们犹如新生儿般欣喜地开始了他们朝气蓬勃的舞蹈。范思哲以黑、白两色为主色调设计了线条简洁、颇具现代气息的舞台服装，运动休闲装、学生制服、晚礼服、婚纱、病号服等接连登场。虽然死亡的阴影从未消失，但生命的历程中仍然充满惊喜。尽管生命的尽头是死亡，但人们仍然期待并享受着在阳光下生活的每一天，正如中国传统哲学所表达的"向死而生"。

贝雅是一位擅长在作品中展开思考的创作者，他通过舞蹈揭示人们的精神世界，提出困惑，例如：爱是不是注定会带来死亡？正如皇后乐队的歌曲《太多的爱会杀死你》所表达的。在表现爱情的舞段中，舞台上放置的三块木板构筑起二人世界的房间，男女舞者在其中相拥而舞，一名身着鲜艳红衣的男舞者在房间外活力四射地舞动着。女舞者怀抱松软的枕头，与男舞者缠绵悱恻地相互依偎。舞至高潮，女舞者手中的软枕飞散出片片羽毛，她完美的躯体在漫天飞舞的羽毛的映衬下显得愈发动人。关于幸福爱情的想象瞬间化作触觉的感知，像羽毛一般轻盈、舒适、温暖。

此作品曾于2001年在北京开启中国首演，贝雅在接受记者的采访时说，这部作品的创作与其当时的心境密切相关，但他更愿意将其视作一出关于青春和希望的欢乐之舞，既没有不祥的气息，也没有死亡的阴影。这不是关于艾滋病的舞蹈，而是关乎一些英年早逝的人的舞蹈。在贝雅的许多作品中，相遇是非常重要的元素。对他来说，创作就是舞蹈与音乐、生存、死亡、爱情相遇的过程，也是与既往的生活经历相遇的过程。贝雅用激情澎湃的肢体语言，在《生命之舞》中表达了对生命的敬畏、对爱的赞颂，以及对人类崇高理想的讴歌。

贝雅的作品基调往往比较乐观、积极、向上，审美意趣倾向于古典芭蕾，因此他也被看作当代舞蹈创作中新古典主义的代表人物。

《十舞》

编　　导：欧哈德·纳哈林
音　　乐：特拉维夫歌谣等
中国首演时间：2016 年
表演团体：以色列巴切瓦舞团

【作品分析】

《十舞》是编导欧哈德·纳哈林（Ohad Naharin）在 1985—2006 年创作的舞蹈佳作的集萃。开场的第一支舞原名 Who Knows One，音乐来自以色列第二大城市特拉维夫的一首说唱歌谣，在数字"一至十三"的歌词铺排中融入了以色列的民族信仰及生活内容，具有清晰可辨的以色列文化特质。男子群舞在半圆形阵列的椅子上展开，时而波浪形交叠起伏，时而整齐舞动。舞蹈与歌曲的节律一致，拍打、跃踢都成为舞蹈的元素。椅子既是舞者的支撑，也是他们的道具和舞伴。舞者的动作不断变化，生命的活力在每个关节微小动作的迅速变化中展露无遗（参见图 7-9《十舞》）。

后续的几段舞蹈有双人舞、三人舞、群舞等不同形式，最特别的是随机邀请现场观众上台与舞者共舞。身着黑西装、戴着礼帽的舞者与观众两两成对，在轻快活泼的音乐中即兴舞蹈，尽情释放自我。这样看似不经意的现场互动激发了全场观众的热情，可以说，与观众互动一直是巴切瓦舞

图 7-9 《十舞》

团演出的特色。早在 1993 年的作品 *Anaphase* 演出中，普通观众就被邀请上舞台，与舞者一起舞蹈。

编导欧哈德·纳哈林是嘎嘎（Gaga）舞蹈技术的创始人，主张在日常动作的基础上，超越已知的熟悉边界，以尽可能小的身体动作探索舞蹈表达的更多可能，体验全新的身体感知。在欧哈德看来，动作是最纯粹的资源，内在于每一位舞者，不存在性别之分。他的舞蹈动作既充盈优美，又浑厚有力。欧哈德极其重视节奏的可生发性，认为任何敲击拍打都可以成为舞蹈的节奏。

欧哈德·纳哈林具有深刻的以色列集体农场生活的儿时记忆，他在服兵役时参与了战争，目睹了生命的脆弱，因此他的作品直面以色列种族、暴力、权力滥用等问题，正视人们生存的危机并反思民族的历史。因其令人惊叹的舞蹈创作与独特的动作体系，欧哈德成为当今世界最具影响力与票房保障的舞蹈家。

现代舞剧《睡美人》

编　　导： 马兹·艾克

音　　乐： 柴可夫斯基

首　　演： 1996 年

首演团体： 卡尔伯格芭蕾舞团

【剧情简介】

故事从母亲的少女时代开始，彼时的母亲沉浸在恋爱的喜悦中，而后幸福地步入婚姻殿堂，很快喜获女儿。母亲原本幸福的生活被女儿的成长、叛逆所打破，丈夫的突然离世令母亲瞬间衰老，而此时的女儿仍然醉生梦死、虚度年华，与流氓为伍，沉迷毒品，遭遇暴力，未婚先孕……就在几乎所有的"恶"都扑面而来时，女儿的真命天子出现了，他勇士般驱走了女儿成长道路上的种种邪魔，陪伴她慢慢成长。女儿终于迎来了自己的婚姻，回归到平淡简单的幸福中。当女儿也即将为人母之际，新生命的到来却关联起其此前所有不堪的往事。

【作品分析】

马兹·艾克（Mats Ek）的当代版本《睡美人》用蒙太奇手法取代了传统舞剧的场幕结构方式，主要依靠清晰明确的舞蹈语言和镜头剪切来推进情节，故事内容与时代同步，令观众极具代入感。艾克解构了俄罗斯古典芭蕾《睡美人》的故事情节与角色设计，但仍然采用柴可夫斯基的《睡美人》音乐，通过舞蹈语汇的创新和音乐的重新编配，讲述了有关生命轮回、爱与成长、善与恶的全新故事。

马兹·艾克版本的《睡美人》表现了一个叛逆少女成长的"黑历史"，因而此版本也被称为坏女孩《睡美人》，又名《海棠依旧》。舞剧中许多来自生活、有表意内容的动作既兼顾叙事需要，又极具舞蹈性。虽然其讲述的故事与古典芭蕾《睡美人》相去甚远，但仍然保留了古典芭蕾版本中的一些内容，比如新生命的诞生、守护新生命的天使（护士）、焕发生机的吻、女性的生命历程，以及古典芭蕾版本第三幕中的"小红帽舞""蓝鸟双人舞"等童话故事舞蹈集锦，并被赋予了当代意味，以古典的"符号"来探讨新时代的新问题。舞剧结束于坏女孩的丈夫对新生命的接纳，这样的结局也暗示了永不止歇的生命轮回，新生命的成长过程中也许仍旧会有无可逃遁的"黑"与"恶"。

在当代版本的《睡美人》中，编导探讨了当代社会的诸多问题：婚姻与爱情、亲子关系、毒品与暴力、职场阴霾、商业模式的娱乐、善与恶的交织和转变等。马兹·艾克对如何解决纯粹舞蹈语汇的表意难题极有天赋，他编创的舞段、采用的道具在交代人物关系、把控节奏、增加戏剧性张力等方面都发挥了重要作用。例如男女舞者以方巾为纽带依偎共舞，继而方巾变成餐桌上的装饰，两人含情脉脉地对视，寓意家庭生活的开始。而当女儿结婚时，白色方巾则变成女儿的婚纱，女儿挽着新郎昂首前行。母亲与女儿殊途同归的生命轨迹可视为现代社会不断突破传统，而又回望传统的过程。母亲是一个传统的女性形象，按部就班地走过一生，经历过爱情的甜蜜与幸福的婚姻生活，也遭受了家庭的巨变与生离死别。女儿的成长则充斥着反叛的意味：不遵从传统生活方式，突破成规，求新求异，甚至

走向极端,在即将坠入深渊之际被拯救,回归平凡与普通。这也暗示了人类社会由传统迈向现代的种种隐忧。

马兹·艾克曾任瑞典卡尔伯格芭蕾舞团的艺术总监,是当今备受瞩目的舞蹈创作鬼才,尤其擅长对传统芭蕾作品进行极具创新精神的改编,曾为英国皇家歌剧院芭蕾舞团编创新版《卡门》,为瑞典皇家歌剧院芭蕾舞团创作了二幕新版《罗密欧与朱丽叶》,等等。1995年,马兹·艾克为当代芭蕾巨星希薇·纪莲(Sylvie Guillem)量身创作了影像舞蹈作品《烟》,体现出其在跨界舞蹈创作中的全新探索。2010年,马兹·艾克随卡尔伯格芭蕾舞团首次来华演出。

2. 舞蹈剧场

舞蹈剧场作为现代艺术范畴的剧场表演形式,是在20世纪60年代末德国舞蹈发展中得以确立的。剧场以戏剧为支撑,结合多种表演形式,打破"对话式"的戏剧表演,可以看作具有象征意味的结构构成。而剧场中的舞蹈,因其内在自有的身体表演属性,成为后现代艺术家们最具生发性的创作载体。舞蹈剧场从德国乌帕塔尔(Wuppertal)震动了整个欧洲,并席卷了全世界。追溯舞蹈剧场之源,最早可至20世纪30年代德国表现主义舞蹈。

《绿桌》

编　导:库特·尤斯

音　乐:F. A. 科恩

首演时间:1932年

首演团体:库特·尤斯舞团

【作品分析】

作品《绿桌》是库特·尤斯(Kurt Jooss)以反战为主题的小舞剧,创作于德国纳粹势力抬头、战争阴影笼罩世界的背景下,表现出尤斯内心深

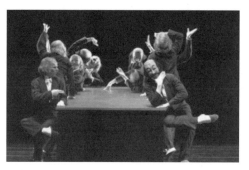

图 7-10 《绿桌》

处对全人类命运的担忧。尤斯以独特的视角、凝练的舞姿,描绘了战前人们依依不舍的送别、战中丑陋的谈判和硝烟弥漫的战场,以及战后血流成河、人们无家可归的悲惨遭遇,塑造了具有强烈对比意味的人物群像。

作品从四个不同的角度表达了对战争的谴责。场景一:一张巨大的绿呢方桌占据舞台正中央,一场丑恶的、失去良知的战争谈判摆开阵势。几位身穿礼服、头戴面具的政客分坐于方桌的三面(参见图 7-10《绿桌》),时而前仰后合,时而拍案而起,因分赃不均发生争执。通过对这些政客的丑恶行径的揭露,编导将帝国主义侵略者厚颜无耻的嘴脸、大发战争财的场景描绘得惟妙惟肖。场景二:死神的脚步渐渐逼近,舞台后区出现一位黑衣舞者,冷漠而又恐怖,不断挥舞着旗杆,穿梭在群舞与双人舞的舞者中。这是死神的脚步正在靠近那些依然鲜活的生命。他如影随形地跟随着被战争阴影笼罩的人群,成千上万的士兵与平民就在浑然不知中被夺去了生命。场景三:在硝烟弥漫的战场上,又一批新兵即将离开家人奔赴战场,死神在不远处虎视眈眈地注视着。战士们带着一去不还的感伤,告别亲人,离开家乡,父子、母子、夫妻、恋人生离死别。场景四:死亡是不可抗拒的,战争带给人们最深重的灾难就是死亡,面对死神的威胁,人们无可奈何,等待他们的只有在硝烟中渐行渐远的孤独的灵魂。死神与少女、母亲、战士分别展开一组双人舞,死亡的阴影无处不在。

库特·尤斯是德国著名现代派舞蹈家,他在深刻的现实反思中创作了大量具有批判精神的舞蹈作品。尤斯深刻地认识到德国现代派舞蹈缺乏科学的舞蹈技术体系,仅从文学性、表现力的角度去考量舞蹈是非常局限的,因此他向被誉为西方现代舞之父的鲁道夫·冯·拉班学习,试图在拉班"人体动律学"的基础上,创作出更加完善、科学的德国现代派舞蹈。在《绿

桌》中，尤斯巧妙地将古典芭蕾的基本技术和表现主义现代舞的动作结合起来，通过死神的形象将残酷的战争具象化，将最深切的同情给予了在战争中失去亲人的人们，表达了坚定而又强烈的反战思想。《绿桌》在现代舞戏剧结构处理与人物形象塑造上实现了划时代的突破，为德国现代派舞蹈的长足发展开辟了道路。因深刻的思想性、独特的创造性和浓厚的人文精神，《绿桌》成为德国舞蹈剧场的先行者，影响了几乎半个世纪的现代舞编创。该作品1932年在巴黎举办的首届国际编舞大赛中荣获金奖。

《春之祭》

编　　导：皮娜·鲍什
音　　乐：伊戈·斯特拉文斯基
首演时间：1975年
首演团体：乌帕塔尔舞蹈剧场

【作品分析】

《春之祭》是德国著名现代派舞蹈家皮娜·鲍什根据斯特拉文斯基的同名音乐创作的舞蹈剧场作品，表现了一场春天之神的祭祀仪式，充满了原始神秘的色彩。厚厚的泥土铺满舞台，整个剧场弥漫着荒野的气息，呈现出与人们日常所见迥然不同的春天意象：血腥与杀戮、生存与死亡、暴虐与躁动。

每当春季到来，原始部落都要选出一位最纯洁、最美丽的少女献祭给春之神，仪式终结于所有部族成员看着被选中的少女跳舞至死。在铺满深褐色泥土的舞台上，作为候选者的少女们粗粝地舞动着，表达着她们对神祇的敬畏与死亡的恐惧，剧场中弥漫着压抑、不安与躁动的气氛，刺激着观众的神经。舞者们的腹部猛烈收缩、抽搐，在一次次痉挛中，生命的脆弱与人性的阴暗渐渐显露出来。编导使用了一件猩红色的衣裙作为道具，被选中的女子将穿着它被献祭，于是这猩红便成为一种象征，它由血与火凝铸而成，是生命与死亡的边线，充溢被愚昧掩盖的凶残，令人从心底产生强烈的恐惧与抗拒。这件猩红色的衣裙在人群中被来回抛掷，带着难以

遏止的躁动和即将爆发的悲痛，人们沉浸在迷狂、慌乱的状态中。舞段突然停止，在斯特拉文斯基嘈杂的音响中，一名神情麻木、表情凝重的少女从人群中跌撞着冲到台前，她像一具早已被抽空了灵魂的躯壳，发疯似地套上了那件猩红色的衣裙。她歇斯底里地跳起死亡之舞，猩红色的衣裙在她疯狂的奔跑、扭动中从身体上滑落，赤裸的胸部就这样毫无遮蔽地袒露着，濒临死亡的恐惧将她的意志完全击溃。这样圣洁光亮的躯体，这样年轻、充满活力的生命，就在这不可抗拒的命运中一点点被吞噬，而昏聩地活着的人群则在不远处事不关己而又略带侥幸地观望着。

《春之祭》展现的不再是赏心悦目的轻歌曼舞，而是一幅悲愤压抑的人间惨剧。皮娜·鲍什以女性独有的敏锐笔触揭示了在现代文明到来之前，人们面对不可知世界的恐惧。在求生欲望的驱使下，部落成员以活人祭祀神灵，以生命为代价去换取怯懦的生存。作品揭示了人的渺小与人性的丑陋，以及原始宗教的迷狂。

皮娜·鲍什确立并发展了舞蹈剧场这种新的艺术形式，为德国乃至整个世界的现代舞找到了新的发展方向。鲍什的舞蹈剧场深刻地体现了她的艺术追求：关注人类为何而动，利用一切剧场表演手段打造一种综合舞蹈艺术，探讨身体在各种形式中的表达方式。在舞蹈创作中她时常使用重复动作，比如在《春之祭》中，女舞者爬起，跌倒，再爬起，再跌倒，不断重复。鲍什认为，每一次重复的含义是不一样的，观众的理解也会不同。她独特的创作视角、充满原始力量的身体表达，构建起意蕴深邃的剧场语境，充分体现出女性艺术家内心深处悲天悯人的真挚情感和终极的人文关怀。

《舞经》

编　导： 希迪·拉比

音　乐： 西蒙·博邹思卡

首　演： 2008 年

表演团体： 河南少林寺武僧、希迪·拉比

【作品分析】

《舞经》也译作《佛经空间》《空》，其英文名 Sutra 来自巴利语，意思是箴言。这部作品是编导希迪·拉比（Sidi Larbi）在中国少林寺邂逅了一位近乎艺术家的僧人，又被武僧们的武术深深震撼后创作的。谈及创作灵感时，西迪·拉比曾坦言，少林寺的武僧们善于用身体去表达自己，在释放出强大的力量的同时，内心却十分宁静平和，他们的武术始终在追求岩石般的绝对稳定，一拳一击几乎能够包含所有的动作意义，太不可思议了。

《舞经》由希迪·拉比本人与少林寺的 1 个小沙弥和 20 名武僧共同表演，采用了 21 个木箱作为道具，每个木箱由 5 块木板制成，现场乐队的演奏为表演提供了现场感极强的音乐氛围（参见图 7-11《舞经》）。

舞蹈开始，舞台左前区，拉比与小沙弥面对面盘腿而坐，两人中间放置着 20 个木箱模型。拉比缓慢地伸出左手，指向面前的木盒，然后指向对面的小沙弥。背景中，一名武僧登场，踏上舞台后区放置的大木箱，拔剑舞蹈，表演剑术。拉比与小沙弥翻动着两人面前的木箱模型，两人身后方的大木箱以同样的方式翻动，站在木箱上的武僧惊诧不已。拉比与小沙弥不再留恋木箱模型，跑去翻动大木箱，与木箱上的武僧对峙，小沙弥乘武僧不备，抢走其手中的长剑，武僧逃走，拉比翻动了最后一个木箱。之后，拉比手持长杆，站立在木箱上，武僧借由拉比手中的长杆腾出，辗转

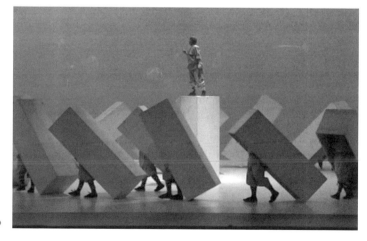

图 7-11 《舞经》

腾挪于木箱边缘，表演棍术和醉拳。小沙弥被困于一个即将倒扣的木箱中，用汉语叫嚷着"放我出去"。随即，武僧们在21个木箱累起的高台上展现中国武术，轮番的精彩表演令人叫绝。值得一提的是，这些中国功夫的表演并非纯是点缀，穿插于作品中，拉比为这些表演巧妙地设计了相应的情境，比如抗击海盗、比武等。借此，刀枪棍棒、蛇拳、蛤蟆功等一一登场。

作品中的木箱不断组合、翻滚、叠放，形成城墙、门楼、莲花座、囚笼等意象，具有极强的视觉效果。例如武僧们拖拽着木箱，组成形似莲花座的图案。武僧们在木箱垒成的高台上动若脱兔，随着木箱一个个被撤走，站立之地越来越小，高台变成悬崖，武僧们被迫纵身跳下形似船只的木箱，这显然是一叶"诺亚方舟"。现代人的困惑与感悟在作品中也多有表现，比如16个木箱纵横叠放，形成都市楼群格子间的效果，俨然就是现代社会的写字楼、公寓，换上西装的武僧们攀爬其间。作品最后，拉比与武僧们肃穆而立，再现了练武场上武僧们每日习武的真实场景。

此作品是西方舞蹈编导对中国传统文化有所体悟后创作而成，是东方智慧与西方现代艺术思维碰撞的产物，作品中多处隐喻的现代性焦虑也引发了观众的共鸣与反思。自2008年在伦敦沙德勒之井剧院首演之后，《舞经》在全球邀约不断，在30多个国家演出过，观演人数超过25万。2019年，《舞经》作为第21届中国上海国际艺术节剧目，在上海国际舞蹈中心剧场演出。

《小丑》

编　导： 赫法什·谢克特

音　响： 安迪·罗斯、保罗·巴顿

首演时间： 2016年

首演团体： 荷兰舞蹈剧院

【作品分析】

作品《小丑》几乎没有旋律性的音乐伴奏，仅以明确的颗粒状音效以

及与动作相呼应的人声呼喝作为背景音响。舞者们服装各异，有的身着莎士比亚式的领花礼服，有的穿着巴洛克式的大裙子，还有些披挂着民族特色服饰。舞者们大横排联袂而舞，手指末梢抖动，屈膝跺脚，身体摇摆，间或有一位舞者在统一的节律中奋力跳出。突然，舞者手指作手枪状，指着他人头部，冲突一触即发，却又戛然而止，很快大家又若无其事地舞动着。他们整齐划一地连臂挪步，后排舞者以手变枪向前排瞄准，在射击的瞬间，动作骤然停顿，之后又从容不迫地跳起温文尔雅的礼节性舞蹈。舞台后区出现强光，舞者们躯干划圆带动全身，顿跳的步伐伴随着手臂似疯癫狂舞。

作品中的独舞、双人舞、群舞始终贯穿有谋杀的隐喻。比如，舞者两两成组，一方的手掌变成刀锋，划向对方的脖颈，一方以手为枪，射击对方，在亢奋的打斗中继续舞蹈。突然躺地的舞者跃起反击，射杀目标，之后礼仪性的舞蹈继续。围绕着被击杀倒地的躯体，人们漠然起舞，像是在举行一场庄重神秘的仪式。僵尸般伏地的人踉跄爬起，在蹒跚的步伐中回击。突发的攻击与祭祀的狂舞交织，有人被扼住喉咙，有人被揪着头发，类似电击、绞刑、枪击、痛殴、厮打的动态混杂在失控的情绪与肢体中，体面的芭蕾舞姿瞬间变成击杀动作（参见图 7-12《小丑》），整齐的队列变成互相厮杀的乱斗，掩藏在斯文表面的嗜血兽性爆发出来（参见图 7-13《小丑》）。杀戮仍在继续，舞者们熟练、木然地勒颈，丧尸般穿行。强烈的灯光照耀着舞台后区，在光芒的映衬中，舞者们天真无邪地摇摆着双臂，

图 7-12 《小丑》

图 7-13 《小丑》

但仍有突然的杀戮不期而至。一位男舞者扬臂而立,女舞者温柔地亲吻,一切那么恬静、美好。突然枪响,男舞者应声倒地,女舞者阴森冰冷的枪口显露无遗。

编导赫法什·谢克特(Hofesh Shechter)创造了属于自己的独特的身体语言,《小丑》中颇具特点的肢体动感源自对音响的感知,摇摆、顿挫、痉挛、弹动等动作则完全外化了观众听觉中颗粒分明的打击乐节律,与此同时,谢克特依据声响的起伏,处理身体律动的频次与幅度,以实现视觉与听觉的同步反馈。文明外表下的杀戮与血腥、斯文体统下的阴谋与丑恶,《小丑》似乎是舞蹈版本的《疯癫与文明》,以舞蹈的方式表现了福柯笔下的现代资本主义社会病症,以震荡的躯体发出了深入灵魂的反思与拷问。

《历史的力学》

编　导: 尤安尼·布尔热瓦

音　乐: 舒伯特《小夜曲》等

首演时间: 2017 年

首演团体: 法国格勒诺布尔国立舞蹈中心

【作品分析】

《历史的力学》结合了舞蹈、器械装置及影像拍摄,在承载法国历史文明的巴黎圣贤堂(Panthéon)中表演。作品由五部分构成,编导尤安尼·布尔热瓦(Yoann Bourgeois)在圣贤堂的行游与述说贯穿起五个相对独立的场景。作品创作的灵感源自圣贤堂中央穹顶下永不停歇的傅科摆(Foucault Pendulum),激发出创作者对"力、运动、历史"这一主题的强烈兴味。

第一部分始于一位圆形底座上的不倒翁舞者,她长发飘飘,双臂随身体摇摆,似乎永远在追随悬荡在空中的傅科之摆,无休无止。尤安尼沉静的画外音揭示出他的核心理念:在广袤的宇宙中,运动是永恒的。

第二段舞蹈在一个方形转盘上展开,男女舞者在方形转盘的两个角坐

图 7-14 《历史的力学》

下,转盘开始缓缓转动。随着转盘的速度越来越快,舞者们向后或向前俯仰身姿以保持身体平衡,瞬间的舞姿借助转力在空中停留。之后,两人在转盘上行走,在渴望与期待中伸出手臂,又每每在即将触摸到彼此时渐渐远离。随着转盘转速的变化,男女舞者的动作与姿态寓意渐丰,他们借力相拥,又随着转速加快倏尔分离,在不停的奔跑中两人渐行渐远(参见图7-14《历史的力学》)。

第三部分的舞蹈由悬挂在巨大钟表盘指针上的女舞者完成。她的脚持续在空中蹬踏,整个身体随着指针的摆动高低起伏,左右摆荡,最终完全静止地悬浮在空中。

第四部分的焦点是一块仅有中央支点的跷跷板,中间放着一张桌子,两端放着两把椅子,男女舞者小心翼翼地往跷板中间挪动。为了保持平衡,他们蹑手蹑脚地移动,因为任何微小的动作都会带来失衡状态下跷跷板的剧烈晃动。两人细微地体察着对方在空间中的一举一动,精准地调整着自己的动作,维持着来之不易的平衡。经过不断的试探,他们终于在相对的桌边安稳地坐下,起初的局促不安也化为相视一笑。

第五部分的巨大机械装置颇有设计感,螺旋状上升的楼梯处于一个不断转动的圆盘上,圆盘中间镶嵌了一个蹦床。尤安尼带领舞者拾级而上,依次而出的舞者们从楼梯顶一跃而下,又被蹦床高高弹起。他们有些被甩出楼梯,又或者如多米诺骨牌般依次跌倒复起,周而复始。他们即将站在

楼梯顶端时又轰然坠落深渊，颇有些希腊神话中西西弗斯的意味。

作品尾声，五个舞蹈场景关联成叙述语境，舞者们同时舞动着，就像广袤的宇宙世界万物共生，永动不止。

法国表演艺术家尤安尼以擅长大器械情境创作著称，作品《历史的力学》是以器械辅助舞蹈创作的集大成者。在充满历史感的圣贤堂中，通过傅科摆旁意寓无尽之动的不倒翁，隐喻被迫奔忙、聚散无常的转盘，小心翼翼地保持平衡的爱的跷跷板，永无止境地向上攀登却总是徒劳的旋转楼梯，尤安尼创造出寓意深刻又耐人寻味的舞蹈语言，以各种力学运动方式反映了现代人的生存困境。

第三节　中国现代舞概述

20世纪30年代，中国舞蹈泰斗、新舞蹈先驱吴晓邦先生率先将德国派现代舞带入中国，而直到80年代改革开放时，现代舞才被系统引进。那么，我们该怎样认识这个外来舞种呢？

首先，作为20世纪之交在欧美出现的舞蹈式样，现代舞最核心的艺术追求是突破传统，力主创新（参见本章第一节）。这对20世纪以来世界舞蹈的发展形成了有益的巨大影响。

其次，现代舞发源于德国和美国，直接反映着欧美文化及其价值观、审美观和艺术观，其中自然包含着积极因素与消极因素。

从积极的层面看，现代舞在编舞技法和某些形式理念方面，确有诸多可取之处，例如：既提倡动作的自然表现，又注重身体塑造的技术，强调扩展身体能力，开发胸背、腰腹、臀胯等身体躯干中部的表现力；重视地面技巧，增加空间维度，强调对空间的放射、占有、自如把控和对高中低空间的平衡使用，以促进舞蹈自身表达方式的拓展。另外，在舞蹈的结构方面，善于采用时空随意转换的意识流方法等，都是值得学习和借鉴的。

但从消极的层面看，现代舞所强调的自我，是一种放大了的自我，所以不少作品过分在乎自我感觉，较少考虑观众，导致有些舞蹈趋于荒诞，甚至是怪异的。例如有个作品，舞者长达一二十分钟坐在钢琴边一动不动，试图让观众和演员一

图7-15 《我们看见了河岸》

起想入非非。这种对自我的过度尊崇和强化，与中国舞蹈的艺术原则相去甚远。

中国舞蹈包蕴着中国文化的内涵，善于将个体与族群融一，尤其是追求将个体与自然融一，因此舞蹈中总是有意无意地要体现出宇宙情思，总是渗透着某种哲理的情感。如此，编导们习惯于去创造作品的意境，而非仅仅突出个体的表现，或者说不刻意去张扬那个自我，而是努力在整体意象的营造中，启发人们去体悟比单个自我更为深刻的意蕴。中国文化决定了国人的这些观念，所以现代舞并不是生发在中国。而当现代舞引进国门之后，如果想完全凭借纯西方现代舞的方式来表达我们自己，显然也是不明智的。这除了文化差异的原因外，还在于：西方现代舞在表现我们民族传统习性中那些含而不露、委而不曲、内向隐忍、言有尽而意无穷的文化特点时，会显得力不从心。正是这样，在20世纪80年代引进初期，国内取得成功的现代舞作品并不多。

令人欣慰的是，中国现代舞经过40多年的历练后，目前国内舞台上已经积累了一批国人认可的中国优秀现代舞作品，例如从最早的《希望》《黄河魂》到《我要飞》《我们看见了河岸》(图7-15《我们看见了河岸》)，再到后来的《雷和雨》《洛神赋》《梦红楼》，等等。这些作品正是在吸取了初期对现代舞囫囵吞枣、简单照搬的经验教训后，舞蹈人结合国情，回归民族艺术传统，关注社会生活和现实情感而取得的丰硕成果。不仅如此，中

国舞蹈精英在国际性的舞蹈比赛中表现出色,屡屡摘金夺银,让西方现代舞原产国刮目相看。凡此种种,都对中国现代舞的发展起到了推动作用。

第四节　中国现代舞优秀作品

1. 中小型代表作

《饥火》

　　编　舞：吴晓邦

　　音　乐：不详

　　首演时间：1943 年

　　首演演员：吴晓邦

　　【作品分析】

　　《饥火》是中国新舞蹈艺术的开拓者吴晓邦先生根据其 1942 年创作的三人舞《三个饥饿的人》改编而成的独舞作品,以充满张力的肢体语言将流浪街头、饥肠辘辘的普通百姓描摹得真切自然,是对国民党统治下食不果腹的劳动人民的真实写照,深刻地反映了贫苦百姓生活在水深火热之中的悲惨境遇。在 1943 年的舞蹈作品发表会上,吴晓邦以"朱门酒肉臭,路有冻死骨"为主题,将改编后的《饥火》首次搬上舞台。

　　《饥火》刻画了一个独自徘徊在小镇上的饥寒交迫的劳动者形象。一更鼓响,衣衫褴褛的舞者赤足走在街头,他双手紧抱双肩,蹒跚着走到一家富人宅第的院墙下避寒。二更天,风寒露重,他饥饿难忍,举头仰望苍天,祈求片刻的温饱。三更天,他迈着踉跄的步伐,跌跌撞撞地走向街市,向偶尔路过的行人们乞讨。琼宇高墙内传出阵阵欢声笑语,寒夜的雾气中飘散着令人垂涎的饭菜香,恍惚中饥者似乎看到路边有丢弃的残羹冷炙,他扑上去拼命摸索,却发现只是幻觉。四更天,黎明的光亮并不能带来丝毫温暖,饥寒交迫的他努力挣扎着依靠在墙边,仰天长叹,用仅存的气力发

出绝望的哀号，眼神中透露着愤恨与无奈。五更天，气若游丝的饥者似乎全然放弃了对生的渴望，伴随着五更梆子的敲响，他倒在富人的院墙边饥饿而死。

《饥火》是20世纪40年代我国现实主义舞蹈创作的代表作，在创作技法和表演技巧上都达到了前所未有的高度，生动准确地刻画出挣扎在死亡线上贫苦交加的劳动人民形象。

吴晓邦先生最先将西方现代舞引入中国，是我国新舞蹈艺术的先驱，也是杰出的舞蹈艺术家、理论家和教育家。1935年，吴晓邦先生举办了中国近代史上第一个"个人舞蹈作品发表会"，此后他创作并演出了大量揭露社会黑暗、讽刺虚伪丑恶现象的舞蹈作品，用充满希望与力量的舞蹈呼唤新时代的到来。其中，《饥火》是他自创、自演又最具代表性的作品，荣获1994年中华民族20世纪舞蹈经典作品金像奖。

《白蛇传》

编　　导：林怀民

音　　乐：赖德和

首演时间：1975年

首演团体：云门舞集

【作品分析】

《白蛇传》是戏曲、电影、电视剧等诸多艺术形式争相尝试新创的传统文化题材，这不仅是因为白蛇与许仙家喻户晓的爱情故事，还有迄今仍伫立在西子湖畔、使神话传说关联现实生活的雷峰塔，更因为故事中可以延伸出诸多具有当代意义的情感母题与价值思考。舞蹈《白蛇传》尝试在人物原型基础上，运用全新的舞蹈语汇，探索新的叙事结构和视觉效果。除了对白蛇和许仙的角色塑造与情感表述之外，编导将目光聚焦于青蛇。作为与人有别的"灵"，青蛇有着蜿蜒的步态、棱角分明的身体语汇，加上其与白蛇和许仙的三人舞，为作品增添了象征意味。

白蛇与许仙的爱情体现了对自由恋爱的向往和对封建势力无理束缚的

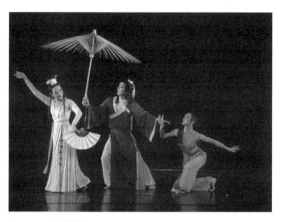

图 7-16 《白蛇传》

反抗，而舞蹈《白蛇传》对青蛇与白蛇的表现几乎不分伯仲，增强了原有神话传说的内在张力。云门舞集的《白蛇传》首演 18 年之后，香港导演徐克完成了电影《青蛇》的拍摄，其对青蛇的现代性解读大多源自前者。青蛇想要效仿白蛇成为人、对人间情爱极度渴望，以及她对白蛇由依赖到嫉妒再到共抗法海的情感变化，所有这些在舞蹈《白蛇传》中经由肢体语言淋漓尽致地表达出来。如游湖借伞的舞段中，青蛇与许仙、白蛇展开了一段暗示三角关系的舞蹈（参见图 7-16《白蛇传》），而后白蛇和许仙退入幽暗的舞台后方。一张竹帘慢慢落下，帘外的青蛇孤独而焦灼地扭动身体，编导运用身体躯干律动由微弱逐渐增强、继而蔓延全身，将青蛇被情欲焚烧的躁动刻画得细致入微。编导不仅精准捕捉到青蛇作为蛇的动物本性，而且借此探讨了人类神话传说中的"情欲"主题。在身体动态的呈现上，"蛇"的舞蹈动态借鉴了玛莎·格雷姆以身体躯干"收缩—伸展"为主的律动，与此同时京剧的甩发、旋子、乌龙绞柱等身段对于"蛇"形象的塑造亦很有帮助。编导将中西舞蹈语汇有机地融合在作品中，为中国传统题材的舞蹈创作与表演提供了成功的典范。

舞美设计者杨英风以藤根、竹帘、伞与折扇构造出颇具象征色彩的舞台，展开的竹帘将青蛇与许仙、白蛇分隔开来，营造出孤寂与亲昵两个气氛对峙的场域。当法海出现时，白蛇用身体将竹帘圆锥形卷起，此时禁锢着白蛇的竹帘形似雷峰塔。编导林怀民在《白蛇传》中将原有故事情节凝练简化，只保留了许仙、白蛇、青蛇和法海四个主要人物，通过舞姿和动律表达了对爱与恨、善与恶、"灵"与人、身与心等维度的思考。整个作品

的建构不屈从于叙事,更不是某种精神意涵的传声筒,而是重在表现人与"灵"复杂多变的内心世界、跌宕起伏的命运和情感。

《云门》是中国上古时代祭祀乐舞的名字,其舞容舞步均已失传,只留下引人遐思的舞蹈名称。1973年,林怀民以"云门舞集"为名,创立了中国台湾第一个职业舞团。《白蛇传》是云门舞集的第一部舞作,之后云门舞集创作并演出了《九歌》《家族合唱》《流浪者之歌》《水月》《竹梦》《行草》等众多优秀作品,享誉世界。

《小房间》

编　导: 沈　伟

音　乐: 不详

首演时间: 1994年

首演演员: 沈　伟

【作品分析】

《小房间》是一部反映现代社会个人的私密空间、内心世界以及隐秘的生活习惯的独舞作品。仅能蜗居的房间其实并不"小",它是每个人在社会角色之外的几乎所有独处空间。在这个"小房间"里,人们卸下伪装,直面自我,尽情释放。

舞者在自己的房间里,展现了一天平凡而又琐碎的生活。长发披散下来半遮着脸,蜷缩的身体散漫而拖沓,他不断撕扯一卷手纸,直到纸屑碎裂、漫天飞舞……(参见图7-17《小房间》)舞者把自己圈禁在小空间中,妖娆妩媚地对着镜子扑粉,躺下却又无法入睡,近乎神经质地迁怒于枕头。他似乎被太多东西挤压,奋力地反抗却徒劳无功。所有的动作似乎都是在潜意识的作用下展开的,不受控制的躯体彻底被淹没在迷乱的状态中。

图7-17 《小房间》

电视机里孩子的笑声宛若银铃，舞者渐渐缓解了紧张，平静下来。那笑声仿佛带人回到纯净之地，舞者怔怔地呆望着电视机里的孩子。一系列不寻常的行为令观者陷入沉思，现代社会究竟把人变成了什么？

　　每个人都有自己的"小房间"，只是其存在方式殊异，可能是楼梯间、天台，或者就是难以名状的内心世界，其承载的内容也因个体生命历程、情感体验的不同而千差万别。通过对不断重复的碎片化日常生活的还原，编导沈伟在作品中表达了对普通人的精神关怀。

　　《小房间》突破了舞蹈创作的诸多禁区，在题材的选择、关注的焦点、动作的选取上"剑走偏锋"，恰是这些不寻常的想法和动作呈现，使这部作品具有了非凡的魅力。编导打破了舞蹈艺术与生活的边界，将目光投向现代社会中的普通个体，通过肢体动作探讨现代人如何与自己相处、与他人共处，以及与社会融合等深层次的人生命题。

《传说》

　　编　　舞：黎海宁

　　音　　乐：Nelson Hiu、Ling Lee

　　首演时间：1995 年

　　首演团体：台北越界舞团

【作品分析】

　　《传说》是香港著名现代舞编导黎海宁为台北越界舞团量身定做的舞蹈，融合了京剧与云门舞集两个版本的《白蛇传》，把演员台前幕后乃至日常生活的点滴细节真实地展现在舞台上。

　　舞台的陈设俨然是演出后台的化妆室与更衣间，一桌一椅之外，衣架上琳琅满目地悬挂着各色戏服。在京剧的唱腔声中，一位京剧演员面对观众坐在桌前，煞有其事地对着镜子描眉画眼。她的举手投足间流露出旦角的细腻柔美，身姿动态含蓄婉约。难得的是，演员面前并没有镜子，她以"无实物"的表演体现了中国戏曲"以无为有"的演出特征。电声音乐伴随着京剧的念白，演员随之轻松流畅地舞动起来，顿挫相协、张弛有度的

身体在动静变换中韵律感极强。三三两两的演员自在随意地走进化妆间擦汗、洗脸、更衣……一位说书人打扮的演员坐在桌前，手中来回飞舞着折扇，口中念念有词。"我姓吴，叫吴素君；我的丈夫姓叶，叫叶台竹；我的孩子叫叶天禅。我姓白，叫白素贞；我的丈夫姓许，叫许仙；我的孩子叫许仕林。……"她并不停止，衣架边另一位男演员也开始自言自语。两人说的内容相同，却又各说各话，并不相互回应，念白的语速越来越快。两人开始边说边舞，流畅变化的双人舞时而类似相爱的白娘子和许仙，时而类似正在捉妖的法海与应战的白蛇。另一名女演员身着白色素袍上场，与前一位"白素贞"毫无逻辑地对答着，她们只言片语混乱地讲述着《白蛇传》的故事，类似同一剧目中女主角的A、B扮演者。作品的最后一段是生活与演戏时空的穿插，一把西湖油纸伞、一把生活中的遮阳伞，四位演员身着戏服，排演着"白蛇"的故事，却一次次地被他们现实生活中的平凡琐事打断。

《传说》将生活与表演的时空交错展现，平凡生活中的人与剧中角色拼贴在一起。编导充分运用了现代艺术拼贴、组接、黏合等试验手法，不仅将中国传统的京剧、评书和现代舞艺术融合在一起，而且大胆混用了念白与电声乐器音乐和音响，人物在舞蹈的同时说着碎片化的话语，体现出中国现代舞不拘一格、兼收并蓄的创作观念。

《界》

编　导：高艳津子、滕爱民

音　乐：Mathew Adkins

首演时间：1998年

首演演员：滕爱民、张碧娜

【作品分析】

双人舞《界》通过角色暗示与身体表达呈现出肢体与灵魂的共舞，阐释了肉体与精神之间有形或无形的边界，也传达了突破心中围城、超越边界的精神理念。

舞台上，西装革履却光着脚丫的现代人扛着一名僵直的白衣舞者缓缓登台，白衣人脸上覆盖着一张随风轻飘的报纸。现代人扯开报纸，露出白衣舞者涂满白垩的脸。现代人拿起手中的报纸，煞有其事地阅读着，白衣人在身后忽隐忽现。现代人做出敲击电脑键盘的姿态，白衣人瞬间屈膝躺地，化作其身后的椅子。现代人快速蜷缩身躯，全身无法控制地抽搐倒地，鬼怪般狰狞的白衣人拖拽着现代人麻木的躯壳，两人同时陷入抽搐与痉挛的状态中。现代人想要拯救张牙舞爪、苦楚万分的白衣人，却在她衣服里发现了破旧不堪、团成一团的报纸。两人疯狂地将一张张报纸撕成碎屑，抛洒在舞台上。白衣人身上的长袍像茧壳一般脱落，露出其恢复知觉的另一个身体，慢慢与现代人接近、接触、融合。

作品《界》用抽象的艺术手法描绘了一种临界状态，暗示着都市人在高科技与快节奏的压力中迷失了自我，如同行尸走肉，麻木枯槁，濒临崩溃。现代人身上背负的人体象征着其畸变的精神世界。当心神失控时，脱离了躯壳的灵魂在不知不觉中畸形裂变，躯体用其仅存的意志减压疏解，找回内心的宁静，最终回归到精神与肉体合二为一的生命起点。作品中的报纸、电脑象征着现代社会生活中的种种压力，破茧而出的灵魂意味着每个人内心深处的平静与安宁。生命延续的过程就是一个不断打破界限、树立新界、在破与立之间寻找平衡的过程。该作品在 1999 年举办的第十二届国际现代舞编舞大赛中荣获最高奖。

《贵妃醉"久"》

编　导：金　星

音　乐：皮埃尔·爱德华等

首演时间：1998 年

首演主演：金星等

【作品分析】

《贵妃醉"久"》以独特的现代视角重新审视传统文化，展现出传统与现代的对话与交锋。然而不同时代的文化形态并非短兵相接、兵刃相见，

舞蹈以氧化、浸泡等象征性的表演暗示着传统文化正在经历着缓慢而不易察觉的侵蚀。作品中的贵妃是一个华丽、唯美的文化符号，代表着传统和古典，而垃圾食品、医院输液场景则象征着时代的变迁与差异。

《贵妃醉"久"》共分三个部分："输液""条凳在行动""我扮贵妃"。古代贵妃装扮的舞者出现在第一与第三部分，这个角色并不是真正意义上的杨贵妃，而是一个起到穿针引线作用并具有象征意义的核心人物。与此同时，作品中还有一位体形丰腴的特型演员来饰演现代贵妃。一古一今相对照，以各自不同的行为方式折射出传统与现实的种种差异。

演出尚未开始，伴随着观众的入场，两位工作人员在舞台口为"杨贵妃"扮相上妆，全程真实再现了京剧勾脸扮妆的过程。舞台中央矗立着三米高的玻璃幕墙。幕起，衣着华丽的贵妃由四名现代装扮的护士搀扶而出，她全身插满管子，导管顶端挂着吊瓶，护士们在为她输液。不一会儿，贵妃就"醉"了。舞台前区缓缓落下一面玻璃幕墙，与之前舞台中央、两侧的玻璃幕墙相连接，使整个舞台呈现出类似中国四合院"回"字形的格局。玻璃幕墙上浮现出古典诗词，现代社会人们日常生活的场景则通过舞者的表演展现出来。贵妃隔着玻璃幕墙张望，看着现代人复杂的感情纠葛，回忆起千年前的自己，如今其与帝王的情爱早已是沧海桑田。幕间布景变化时，一名戴着眼镜的人推着整车的垃圾食品穿梭于舞台，一名体重200多斤的女演员于其中大肆取食，还不断有人塞给女演员更多的食物，其饕餮之相显得滑稽而又疯狂。此番景象恰恰反映出古今审美观念的变迁，曾经以胖为美的审美取向演变成对贪得无厌、暴饮暴食恶习的批判。这时戴着口罩的舞台工作人员也悉数上台，营造出医院手术室的紧张氛围。

全剧借用"贵妃"的形象表达了传统文化与现代文化的对话。有一个细节令人印象深刻：一名舞者在眺望远方，一名舞者在平静地等待，金星扮演的浓妆重彩的贵妃骑着自行车倏然经过，而后一边长吁短叹，一边费力地给自行车打气，无奈又滑稽。那拖地的长裙、精致的发簪、叮当作响的配饰在时代的变迁中显得极其突兀，不合时宜。而被设计成医院的舞台，也令观众不禁发问：难道我也病了吗？

作品名曰《贵妃醉"久"》，令人联想起梅兰芳的京剧名段《贵妃醉酒》。明月当空、把酒当歌，除了对身段柔美的旦角形象的描摹，该作品的编导更着笔于渲染杨贵妃沉醉在美酒中的怡然自得。中华文明之所以源远流长、生生不息，正是因为悠久灿烂的传统文化具有历久弥新的生命力，传统之于当代就如同舞台上那"回"字形的房屋，在圆环式的"回"字之中盘旋而上。

《随心所舞》

编　　导：王玫、北京舞蹈学院编导系 1998 级现代舞编导班
音　　乐：王菲《水调歌头》等
首演时间：2000 年
首演团体：北京舞蹈学院

【作品分析】

《随心所舞》是由独立成章的三个部分《蒙太奇——1999》《国色天香》与《爱情故事》组成的舞蹈晚会。

《蒙太奇——1999》是北京舞蹈学院教授王玫在示范教学过程中创作的群舞作品，其主题动作取自生活里最常见的动态——行走，舞者们双手互扣垂在身前，低头含胸，重心前倾，行色匆匆地在舞台上横向穿行。他们彼此擦肩而过却视而不见，极其简单纯粹的步态中交织着焦虑、孤独、迷茫等多种情感。接着舞者们汇聚到舞台中央，又被忽然传来的笑声惊得骤然散开，他们站立着对话，手指和着节奏绕动。舞者们把一个典型的民间舞身体动态进行"变量"处理，由小到大、由少至多，逐渐蓄积起一种能量，最后释放于《水调歌头》"明月几时有，把酒问青天……"的歌唱中。编导王玫将生活中寻常而又碎片化的瞬间动作连接成整体，利用类似电影蒙太奇的手法，表现了 20 世纪末（1999 年）人们真实的生活状态。在她的作品里，我们看到了不断奔忙却又没有方向的人群，他们带着些憧憬又很迷茫，期待能留住些什么，却又似乎错过了许多。

第二部分《国色天香》可以细分为《国：剑》《天：袖》《色：绢》《香：

扇》几个舞段。从名字就能看出，这个作品的产生与舞蹈的传统有着千丝万缕的联系。"剑、袖、扇、绢"这四种道具类似中国传统舞蹈的文房四宝，天然就带有"中国制造"的标签。编导王玫曾在作品的题记中谈到，其对传统文化的迷恋，随着从事现代舞编创工作时间的增加而愈加浓烈。这是当代中国舞蹈家发自内心的文化自觉。她一直在思考如何在现代中国创作出属于中国自己的现代舞。是拯救式的突破，还是寻根式回归？抑或二者兼备，尝试出更多手段？《国色天香》就是在立足传统的同时大胆进行突破创新，剑、袖、扇、绢的运用既是对传统的回望，又是在接续中的突破。在锋芒凌厉、气贯长虹的剑舞之中，《国：剑》尤见习武之人的勇猛豪迈，又颇具文人雅士的洒脱与桀骜。剑成为舞者身体的一部分，柔韧中带着重量。于舞者而言，它由身外的"言志之物"变成内在生命的延伸。手绢是女子的贴身物品，浸透着女人的心事与情感。《色：绢》中编导用绢来表现细腻多情的女性，她的妩媚敏感、压抑苦闷都在丝绢的缠拧绞扯中得到展现。在《天：袖》这个舞段中，水袖不再轻盈地飞动，它带着沉甸甸的分量引领着舞者的动态，舞者身体随着水袖朝各个方向坠落而产生多种动势。扇子历来是文人墨客的随身之物，在《香：扇》里，编导运用了刚柔并济的动作处理，在人与扇对立统一的身体语汇中，古典与当代的对话油然而生。舞者温文尔雅的动作既带有传统舞蹈的气韵，又传递出当代青年的生命活力，展现出洒脱自如的内心世界。

《爱情故事》包括《粉红色的结》《柳宁的错误就是这样犯的》《我是爱你的》三个舞蹈小品。这些作品的构思产生于1998级现代舞编导班的双人舞课堂，也标志着创作者在编舞技法的学习中由对纯动作的关注进入用动作表现内容的阶段。爱情是人类普遍的情感，也是双人舞创作中常见的主题。《粉红色的结》表现了一对少男少女欲说还休的情愫，两人舞动的肢体并不十分靠近，甚至有意识地远离，但绑在一起的衣襟连接着两颗青春的心。《柳宁的错误就是这样犯的》是反差极大的一对小情侣，"好男生"认真又执着，"坏女生"懒散随性，截然不同的人物性格极具张力。男生"一根筋"，紧紧跟在女生身后；女生却去拽他的鼻子，不耐烦地呵斥他。男生

在女生的一颦一笑中饱受"摧残",正是这样的爱使他成为女生的附属品,成了"物":手变成了水龙头,脸变成镜子。男生终于爆发了……失衡终究难以长久维系,一味地迁就、顺从继而丧失自我只会让"错误"不可挽回。《我是爱你的》表现了未婚先孕的"妈妈"从濒临"死亡"的爱情中获得重生的过程。女人以卑微的乞求试图挽回已经殆尽的情感,曾经相爱的两个人变得陌生而又遥远,腹中的小生命成为一种嘲讽,却又难以割舍。也许女人无比珍爱的小生命就是爱情的杀手。男人似乎有片刻的内疚与自责,想上前拥抱女人,双臂却犹疑地停在半空。面对这样毫无意义的怜悯与同情,女人漠然地推开他。在即将成为母亲的喜悦中,女人终获重生的力量,小生命的孕育即是她人生新的开始。

《随心所舞》看似漫不经心,实则处处扣人心扉。每个舞动的瞬间都带着生活的印记,舞者随心而动,舞动人心。

《一桌两椅》

编　导：曹诚渊、李悍忠、马波、杨云涛等
音　乐：改编自传统戏曲和民间音乐
首演时间：2000年
首演团体：北京现代舞团

【作品分析】

《一桌两椅》借鉴传统戏曲的表演手法,在14个舞段中探讨了运用传统元素进行当代创作的多种可能。作品中的许多舞段都以戏曲唱腔为背景音乐,如越剧《追鱼》选段、秦腔《火焰驹》选段、京剧《坐宫》选段、粤剧《帝女花》选段、黄梅戏《天仙配》选段等。一桌两椅的道具选择与场景布置,暗示出人物角色在传统与当代关联的语境中上演了一出生旦净末丑的戏剧。

舞段"亮相"是所有舞者集体登场,主要动作元素提取自传统戏曲的身段。"相认"表现男女二人的情感纠葛,名为相认却最终未能相认。"圆场·身"中身穿传统戏服的女子被身穿风衣的现代人赶下舞台,"现代人"

中舞者慌乱忙碌地奔跑，其中狂躁骄纵的一名舞者被众人踩踏。"结伴"是一段男子双人舞，两位舞者在两米高的椅子上完成了一系列高难度的技巧动作，两人的肢体语言与高昂的秦腔相呼应。"送别"一段围绕被横置放倒的高椅展开，之后高椅变成座位，"同窗"中的两人情意绵绵，但总有离散之时，"女生"孑然而立。"思亲"舞段表现的是男人和女人的故事，舞蹈在桌上、桌下双重空间中展开，充分体现了两性之间剪不断、理还乱的情感纠葛。"圆场·发"安静缓慢，舞者们探索着各自的动作轨迹，类似失重的动作时而彼此联系，时而各自为战，带着各种情绪相互试探着。在"聚义"一段，更高的椅子被搬上舞台，桌上、椅子上、地上的各色人物倾听着两位主要舞者的对白，霎时，桌子变成赌场，人们因关于输赢的争执而互相指责、四散逃离。"圆场·手"运用了京剧、沪剧、粤剧等多种唱腔，随着唱腔的转换，演员们交替表演，"你方唱罢我登场"，热闹嘈杂。"团圆"中，"夫妻双双把家还"的唱段响起，五对男女共舞，一名男子独坐，冷眼旁观，众人的团聚与孤身男子的郁郁寡欢形成鲜明的对比。

该剧目的创作立足传统戏曲，在舞蹈内容和形式上求新求变，试图借助传统文化激发现代舞蹈的表现力。"一桌两椅"是传统戏曲的标志性符号，编导运用这一简单的道具变幻出多种情境，为舞者的动态和舞姿提供了广阔的表现空间。

《裂变》

编　　导：邢亮、桑吉加

音　　乐：Peter Scherer、Auto Lindsay

首演时间：2000 年

首演团体：北京现代舞团

【作品分析】

舞蹈《裂变》以双人舞的形式表现了共时存在、相互影响、共生共处的两个相对独立的人，极具思辨性地探讨了现代社会中人们分中有合、合中见分的关系。

图 7-18 《裂变》

作品分为三个部分：第一部分是已经拍摄完成的户外舞段影像，通过现场多媒体设备投放在剧场舞台；第二部分是舞者现场表演的舞段；第三部分是舞者在天幕投影的背景中现场起舞。编导将三个相对独立的段落有机地结合在一起。

作品从 DV 拍摄的黑白短片开始，镜头摇摆不定地奔跑前行，一片干涸的土地张着巨大的裂口出现在人们的视线中。两位舞者就在这干涸的土地上随风轻摆的草丛中肆意打滚、翻腾，感受并回应彼此的动作。舞者们不停地奔跑，征服山岭、土地。编导以电影蒙太奇的方式将几组不同的户外舞蹈场景剪接在一起：苍松翠柏的树林间，两名舞者游戏般相互追逐；一座古香古色的院落建筑中，两人在门楣、立柱、横木、窗棂之间舞动四肢；一片废旧的石碑林中，两人藏匿、找寻；在四周耸立着高楼大厦的一片建筑工地，摄像镜头用旋转的拍摄方式将一切有序的事物完全打破。

灯光聚焦于舞台上的转椅，节奏强劲的音乐响起，舞者坐在转椅上，忘我地扭动着身体。他的身体似乎能够像昆虫那样分解为若干节段，动作异常清晰流畅。舞者手臂、肩膀、膝盖动作的变化具有清晰的轨迹。以带滑轮的转椅为工具，舞者快速地在舞台上滑行。两名舞者的身体动作相互呼应、彼此映衬，类似共生在一起的两个部分。随着金属敲击的声响混杂在音乐声中，舞者的肢体变得更加棱角分明。在强劲的节奏中，舞者动作以相同或相似或卡农式的模进形式重现（参见图 7-18《裂变》）。

接下来的第三个部分，天幕上呈现出第一部分的舞蹈片断，舞台上的舞者延续着第二部分的动作，继而颓唐地躺在转椅中。转椅道具的使用，极大地提升了舞蹈的速度，开掘了舞台表演的空间。

《裂变》是北京现代舞团的代表作之一，创造性地使用了现代舞蹈语

汇，巧妙地运用了户外舞蹈影像与多媒体技术，也代表了2000年之后现代舞多元化发展的趋势。

《我们看见了河岸》

编　导：王玫、北京舞蹈学院

音　乐：斯美塔那《新大陆交响曲》、丁薇《冬天来了》、钢琴协奏曲《黄河》等

首演时间：2001年

首演团体：北京舞蹈学院

【作品分析】

《我们看见了河岸》来自冼星海作品《黄河大合唱》第一乐章《黄河船夫曲》的一句歌词，由《兰花花》《红心闪亮》《也许是要飞翔》《城市病人》《我欲乘风归去》和《我们看见了河岸》等作品组成，蕴含了编导王玫对中国现代舞创作现状的思考。

陕北民歌《兰花花》悲凉地诉说着让人难以忘记的往事，灰色厚实的棉袄和肥大的棉裤遮掩了舞者们线条清晰的身体，舞者将双手揣在袖筒里，双脚踩踏，肢体动作略带笨重感，表达了对悲剧命运的控诉。《红心闪亮》中，三位男舞者饱含激情地舞出了心脏的搏动和坚定的信念。《也许是要飞翔》是一幕渴望飞翔的心灵独白，舞者身体在蜷缩和伸展之间悸动（参见图7-19《也许是要飞翔》）。《城市病人》反映了创作者对城市人群病态生存状态的关注，十几个身穿病号服的舞者把舞台变成了精神病院，他们每人怀中都紧紧抱着一个包袱。它被赋予了多重象征：既是人们不得不背负的生命重担、心灵的负累，也寄托着人们的希望，是理想的彼岸——人们

图7-19　《也许是要飞翔》

带着它云游四方，又随着它颠沛流离。包袱是每一个人不堪重负又必须承受的生命重量。《我欲乘风归去》也是关于飞翔的舞蹈，舞者腹部贴地，四肢向空中伸展，似乎在乘着气流缓缓滑翔，但又始终无法飞离地面，充分表现了人们对天空和自由的渴望、被现实束缚的无奈和哀伤。

《我们看见了河岸》是整个作品中最具深意的部分，表达了编导的文化反思：面对西方文化的涌入，中华文明和中国现代舞究竟该往哪里去？这个舞段的音乐采用了钢琴协奏曲《黄河》，在第一乐章《黄河船夫曲》激越的音乐中，舞者们掷地有声的单脚跳跃步伐从密集逐渐散开，强劲的气势扑面而来，彰显出自信的力量。第二乐章《黄河颂》的音乐响起，舞者们坐在椅子上，时而倾斜身体远望，时而手抓扶手撑起身体，又跌落在椅子里。自行车从舞台上横向穿过，舞者身体呈现出顶风骑行的动态，寓意艰难攀登、不断前行的人生旅程，也象征着时代的发展与文化的传承。伴随着第三乐章《黄河愤》的乐曲，舞台上出现了两个说教性的人物，他们故作权威，一板一眼地指点着人们的言行。一位女舞者不断地奔跑、想要挣脱，释放被压抑的情绪。在舞者们集体奔跑围成的圆圈中，女舞者平静下来。在第四乐章《保卫黄河》的音乐中，激情澎湃、昂扬向上的舞者们彼此支撑，舞姿轻松而有力，带着直面一切的果敢与坚定。在《东方红》庄严的旋律中，一扇扇打开的大红门后出现了年轻男女淳朴灿烂的笑脸，所有的舞者轻快地跑上舞台，重复着最有力的交叉跳步，不畏艰险，充满自信。

正如编导所言："作品表达的正是我们对目前存在于现代舞蹈领域里相当时髦、深具新迷信色彩的对西方技术和思维不经消化、一味传承之现象的抗争。"[1]《我们看见了河岸》致力于创新，在吸收西方舞蹈优长的基础上创造出属于中国自己的作品，反思中国现代舞乃至民族文化的发展，探讨现代人的生存状态和精神世界。

[1]《我们看见了河岸》视频字幕，中华文艺音像出版社，2009年。

《白水》《微尘》

编　　舞：林怀民
音　　乐：肖斯塔科维奇《c小调第八弦乐四重奏》等
演出时间：2019年
首演团体： 云门舞集

【作品分析】

《白水》与《微尘》是林怀民创作的双舞作品，经常同场演出。两个作品并不讲述具体的故事情节，也没有类型化的人物角色。两者风格迥异，彼此独立，又相映成趣，形成强大的戏剧张力。

《白水》像是人物与自然山水的一场约会。影像中的水波微微荡漾，素麻长裙的舞者在溪水中漫步、挪移、伸展、跃动，诗意盎然。水波渐渐幻化成白色的路面，舞者们时而整齐有序地，时而错落有致地舞动。不断变幻的舞台上，独舞、双人舞、四人舞与群舞接连上演（参见图7-20《白水》），营造出充满诗意的景致。人在景中得到浸润，景也因人的存在而更显充盈。《白水》显然不是一个炫技的舞蹈，它的创作完全是亲近自然、师法自然的结果。舞者在充满诗意的舞台上翩翩起舞，生活中的困顿、沮丧、压抑渐渐隐退，身体力量的释放带来心灵的自由与平静。林怀民形容自己的创作，就像是去丛林中冒险。他质问道："我们有多久没有看到过河流？"

图 7-20 《白水》

图7-21 《微尘》

如果说《白水》是纤尘不染的灵魂,那《微尘》就是跌落尘世的肉身。烟雾尘埃之中,佝偻的舞者们试图联袂成人墙,负隅顽抗。他们慌乱地蹦跳着,焦虑与负累却分毫未减,甚至变本加厉。只剩下躯壳的人们行进在纵横叠落的身体之间,错愕惊恐,不知所措,纷纷逃窜,慌不择路……(参见图7-21《微尘》)1960年音乐家肖斯塔科维奇在德国游历,二战中被炸毁、仅剩断壁残垣的文化古城德累斯顿给他巨大的震撼,在哀伤、悲愤等复杂情感的交织下他写下了《c小调第八弦乐四重奏》。对这首音乐作品的运用使《微尘》具有一种悲悯的基调,深刻表现出灾难中个体生命的仓皇无依、卑微渺小。

"水""尘"两种色调意味着两种处境,也是理想与生活的两极:行云流水与芸芸众生,坐看云雾与堕入凡尘,清透纯净与尘泥烟霾,现实的疾苦与理想的诗意……"水"与"尘"一个是远望,一个是持守,一个是希望,一个是现实,循环变换,生生不已。

2. 舞剧代表作

《薪传》

编　导:林怀民
音　乐:改编自台湾民歌
首演时间:1978年
首演团体:云门舞集

【剧情简介】

《薪传》共有"序幕""唐山""渡海""拓荒""野地的祝福""死亡与

新生""耕种与丰收""节庆"八个篇章,以先民们横渡海峡、移居台湾的历史故事为线索,书写了四百年前先民们不畏艰难、耕耘建设台湾宝岛的壮阔诗篇。

【作品分析】

全剧不分场幕,各篇章一气呵成,仅以字幕标识每一段舞蹈表达的主旨。《薪传》是云门舞集的代表作,作品名寓意"薪火相传",人们为生命延续、家园建设而世代努力。《薪传》标志着"云门舞集"作为职业舞蹈团体承载社会责任、关乎民生的时代使命。

《薪传》用强有力的肢体语言把先民们拓垦土地的生命历程呈现在舞台上。其中"渡海"篇章表现的是人们与恶浪斗争、终达岛屿的激烈场景。在惊涛骇浪中奋进的舞者们将先民们坚毅不屈、越挫越勇的精神充分展现出来。巨大的白布象征巨浪,所有舞者同舟共济,这也是《薪传》最具代表性的视觉意象。"拓荒"篇章使用了沉稳的动态和舞姿,展现了农耕文明在岛屿生根的艰辛与不易。舞者低重心的移动传达出对大地的亲近与依赖,也生动表现出先民们使贫瘠的土地变成良田的劳动过程(参见图 7-22《薪传》)。"耕种与丰收"大量运用了人们日常生产劳动中的身体动态,以节奏分明、顿挫有致的动作编排和总体设计,将"粒粒皆辛苦"的意象舞蹈化地呈现在舞台上。"节庆"是全剧的高潮,选用了农耕文化中颇具代表性的秧歌作为主要的舞蹈元素。一条红色的长绸贯通天地,拉开了节庆的序幕,舞者们舞动着红色的绸带,欢欣鼓舞地表达着丰收的喜悦,从天而降的狮头更添喜庆。

《薪传》在宏观上表现了先民们不畏艰险开垦荒地的民族精神,在微观上表现了每个人"道阻且长",无论是岛屿从荒野变

图 7-22 《薪传》

成绿洲，还是人生从平庸走向辉煌，皆是行而不辍、奋勇向前的结果。为了深入体味先民们坚毅顽强的拓荒劳作，云门舞集的舞者们不仅在排练厅训练身体，而且到河床上、山林中磨砺，经受自然的洗礼，提炼出沉重而又坚实的身体语言。《薪传》超越了地域、族群的藩篱，歌颂了人类力量的强大和精神的伟大，是一部表现人类在逆境中拼搏的经典舞作。

《繁漪》

编　导： 胡霞飞、华超
音　乐： 张卓娅、秦运蔚、王祖皆
首演时间： 1982年
首演团体： 南京军区前线歌舞团

【剧情简介】

《繁漪》是以曹禺的话剧《雷雨》为蓝本创作的舞剧，编导在把握原著精神的同时聚焦于备受情感煎熬的繁漪，以其与周朴园、周萍、四凤、侍萍的爱恨情仇结构全剧的戏剧冲突。全剧不分场幕，由四个段落组成，主要以繁漪的所见所思推进剧情，着重揭示她在突破枷锁、向往爱情过程中忧郁、孤独的内心世界。

【作品分析】

舞剧围绕五个主要人物的情感关系来结构舞蹈：繁漪与周萍苦恋的双人舞，其中夹杂着周朴园的身影，还有周萍弃繁漪而去追逐四凤的双人舞。周朴园命周萍下跪并以此逼迫繁漪喝药，处于情感煎熬中的繁漪忆起周萍对她始乱终弃的过往。周家父子与繁漪的三人舞，是他们彼此折磨、身心焦灼的缩影。恍惚中，周萍的身影变成了周朴园，父亲遮住了儿子，儿子又取代了父亲，父子的身影重重叠叠，象征着一个女人与两代男人的情感纠葛。在侍萍与四凤的双人舞中，穿插着周萍与四凤的双人舞，那是母亲对女儿的爱护与女儿难舍的情爱之间的激烈交锋。周萍与四凤的舞蹈，转而又变成周朴园与侍萍的双人舞，父辈未了的孽缘魔咒般传递……终于，四凤在令人不堪的真相面前崩溃，奔向电闪雷鸣的骤雨之中，触电而亡，

周萍饮弹,繁漪疯痴。巨大的黑网落下,结束了这幕人间悲剧。

编导在谈及《繁漪》的创作时曾说:"我们在结构《繁漪》时,从舞蹈艺术擅长抒情的规律出发,摆脱了叙事的方法,舍弃表现故事过程。重点放在表现人的思想情感精神面貌,尤其是放在人物内心世界的刻画上,省略去繁杂情节的说明,也就是用人物的情感行为去感染观众,塑造出个性鲜明的人物形象来体现作品的主题思想。"[1] 舞剧借鉴了欧美现代舞意识流的表现手法,充分发挥舞蹈在情绪表现方面的优长,打破了时空限制,创造性地从繁漪的心理视角入手,集中突显了人物的情感变化与内心世界。该作品1994年荣获中华民族20世纪舞蹈经典作品金像奖。

《青春祭》

编　导:舒巧

音　乐:罗小坚

首演时间:1997年

首演团体:中国歌剧舞剧院

【剧情简介】

半个多世纪之前,中国革命诗人殷夫将裴多菲的诗句化为铿锵有力、掷地有声的中文:"生命诚可贵,爱情价更高,若为自由故,两者皆可抛"。这诗句广为传颂,成为影响几代中国人的慷慨激昂的革命诗篇,也恰好是殷夫内心情感与精神信仰的真实写照。舞剧《青春祭》正是编导舒巧有感于殷夫的人生信仰而作,表现了作为"左联五烈士"之一的殷夫的革命和爱情故事,令人感佩不已。

【作品分析】

《青春祭》全剧共分三幕:第一幕中的殷夫既是白色恐怖时期的革命者,又是沉浸在初恋中的男主人公;第二幕刻画了因写作征讨檄文而锒铛入狱、想爱却无能为力的殷夫;第三幕表现坚持人生理想、为革命献身、

[1] 胡霞飞、华超:《从〈雷雨〉到〈繁漪〉》,收于文化部艺术局、中国艺术研究院舞蹈研究所编:《舞蹈舞剧创作经验文集》,人民音乐出版社1985年版,第525—526页。

英勇就义的殷夫，绵长的爱永留其心间。尾声，时过境迁，殷夫深爱的真姑娘来到墓前祭奠，一抔黄土、几片心香。作品中，革命与爱情两条彼此交织、相互关联、并行展开，生命与爱情的主题交相辉映，殷夫在红色革命的交响中成就了舍生取义的隽永人生。

 在第一幕和第二幕双人舞的编排中，编导采用了截然不同的两种动作，以表现情节的发展与人物的心理变化。在两人相识的舞段中，殷夫以斜探出双腿的姿态来试探心仪的姑娘。这一动作语汇真实自然，既表现出初恋男女青涩的内心，又恰到好处地烘托了氛围。此段双人舞主要采用不接触的动作形式，以种种倾向性动作暗示出两人内心的心理活动，回味悠长。第二幕的双人舞则运用了大量接触性的动作，殷夫推却、离开、冲而又停等动作与姑娘拉、牵、依靠的动态形成对比，将殷夫的不敢、不忍、不能与姑娘的不解、不明、不信充分表现出来。

 该剧的舞蹈语汇极具象征意味，如第一幕的主题动作——双臂交叉于胸前、双手握拳，舞者在步伐变换中展开单双臂舞姿的变化，双臂交叉形如枷锁，单臂握拳于胸前表示对革命事业赤诚不渝。两个主题动作交替出现，暗示了白色恐怖时期革命者对革命事业的忠贞与热忱，其大无畏的革命精神是任何囚笼都无法桎梏的。《青春祭》的高潮出现在对人物崇高理想与精神境界的渲染上，充分发挥了舞蹈艺术的表现力。这段舞蹈在动作编排与舞台调度上都很有新意，包括五位烈士在内的三组群舞把人物的激愤、抗争表现得淋漓尽致，令观者十分震撼。作品的结尾有一段"布尔什维克"舞蹈，舞者的每一次奔跑、跳跃都极具"星星之火"的燎原之势，在万丈光芒的照耀下，革命者的崇高精神鼓舞、感召着人们前赴后继。

 《青春祭》在主题立意和艺术形式的开掘方面都有所创新，同时在人物形象塑造、情境营造方面又明显体现出编导舒巧个人的风格，加上男女主角出色的表演，使得该剧具有独特的艺术感染力。剧中革命者坚韧不屈、忠贞不渝的革命精神，及其对生命、爱情、自由的取舍，铸成一支永生的旋律。

《雷和雨》

编　　导： 王玫、北京舞蹈学院编导系 1998 级现代舞编导班

音　　乐： 德沃夏克《我的祖国》等

首演时间： 2002 年

首演团体： 北京舞蹈学院实验现代舞团

【剧情简介】

《雷和雨》根据曹禺的经典话剧《雷雨》改编，以原作中的人物关系为基础，以舞蹈的形式对两代人、六个人物、三组情感情感关系（鲁侍萍—周朴圆—繁漪，周冲—四凤—周萍，繁漪—周萍—四凤）进行了深层次的剖析。全剧分为"窒息""闪电""挣扎""破灭""解脱""夙愿"六个部分，表现了人性的自私、冷酷、虚伪、懦弱，以及人物对平等、真爱的渴求（参见图 7-23《雷和雨》）。

【作品分析】

舞剧《雷和雨》虽然叙述的是已成往事的"故事"，但其情节设计与人物设定颇具现实意味，反映出当代社会生活中重复上演的情感关系，具有对经典的再阐释意义。舞剧以六人横排静立在舞台上开始，他们依次报出自己角色的名字，缓慢的语气带着忧伤，简单的动作、焦灼的状态、痉挛的肌肉、颤抖的手指、起伏的躯干、粗重的呼吸凝聚成每个人由内而外、自我对抗的身体紧张。一声巨响，繁漪摔破药碗，六人横排迅速转换成圆形列阵。圆，本就是无始无终的循环，主要人物宿命般地被封锁在一个闭合的圆圈中。

几组双人舞交织出现，暗示出人物之间复杂的情感关系。周冲与周朴园、周萍与鲁侍萍、四凤与周冲、繁漪与鲁侍萍、繁漪与周萍，舞者们跑动的轨迹始终处于圆圈内。这个圆，就像是他

图 7-23 《雷和雨》

们无法摆脱的命运锁链。六人忽然向内压缩成小圆，背对圆心。他们肩挨着肩，局促不安、急迫慌张地移动，如困兽般做徒劳的挣扎。"闪电"部分，繁漪用热烈的肢体动作宣告着她与周萍的恋情，快乐与罪恶相伴，欲望与自责缠绕，周萍却转而爱上了单纯的四凤。年轻的周冲大声宣告着自己对四凤的炽热情感，灿烂的笑容点亮了暗淡的世界，可四凤却依恋着周萍。矛盾重重的四人舞由此展开，四人两两对峙或彼此闪避，在每次交错或相对的时候，以位置关系暗示出两组三角恋爱关系。繁漪与周萍的情感即将破裂，繁漪不断地祈求，周萍却不停地游移、躲闪、逃避。正当繁漪自怨自艾之时，鲁侍萍以一个"过来人"的身份出现，她为繁漪指路，似乎是女人之间同病相怜的惺惺相惜，又像是在伪善地捉弄繁漪。极为讽刺的是，在有关恋爱技巧的慷慨陈词之后，侍萍却与繁漪、四凤跳起了妩媚妖娆、取悦异性的舞蹈。男人们陶醉在女人的温柔乡中，女人依偎在男人的怀抱里，是谁纵容了谁？是谁让女人失去了自己？女人的美梦被周朴圆与鲁侍萍的对峙打破，繁漪的形式婚姻也被釜底抽薪。愤怒的人们指责着周朴圆，身心备受煎熬的六人再也无法忍受残酷的现实，只有死亡能让一切结束。也只有在天堂里，人们才能抛弃社会角色，摒弃爱恨；他们天使般真诚地微笑招手，恍若来世。

编导王玫在《雷和雨》中以情感线索连接舞段，每一个舞段的编排都从舞剧所要表现的情感冲突出发，采用最贴切的舞蹈语汇，这使得全剧舞段精妙、情节环环相扣。舞剧以六人群舞开始，又以六人群舞结束，形成一个封闭的圆，也正如剧中人物舞蹈所形成的圆形阵列，周而复始，不断循环。《雷和雨》具有独特的舞蹈语言和新颖的舞蹈结构，用当代的编舞手法重新阐释了经典的戏剧名作，从女性的视角解读了男人与女人，以及女人与女人之间的矛盾冲突和情感纠葛，揭露了复杂的人性与微妙的人心，是中国当代舞剧的典范之作。

第八章
舞蹈作品赏析（五）

第一节　突破舞种的新型舞蹈概述

随着时代的前进和社会审美风尚、艺术观念的改变，在舞蹈的艺术创作中，出现了一种新的现象：不拘泥于任何舞种的风格模式，仅以完成作品为旨归而广泛借鉴、大胆创造，并通常选择现实题材进行表现，从而形成了舞蹈的一种全新式样。此种类型的舞蹈曾一度被冠以"新风舞"之名，不过，更多时候却被先后称为"当代舞"或"新舞蹈"或"其他舞种"。事实上，如果名曰"新风舞"，恐怕更准确一些，因为"当代舞"有明显的时间提示，容易引起对民间舞、古典舞、芭蕾、现代舞之当代形态的混淆，使其类别归属发生混乱，影响概念的准确性。至于"新舞蹈"，原指20世纪初德国派现代舞，而在中国，则是指舞蹈先圣吴晓邦先生于20世纪三四十年代从日本学成回国后所倡导的紧扣时代意识的舞蹈。另外，凡舞种名，最好能提示出其风格属性，使人一看便知，而以"其他舞种"指称，输于语焉不详。鉴于此，这里姑且仍以"新风舞"一词来指代目前那些突破舞种的新型舞蹈。

在当下的剧场舞蹈中，"新风舞"的发展态势可谓日新月异，编导们不拘一格、勇于创新，不受"古典""民间""芭蕾""现代"各舞种的限制，广采博收、兼容并包、为我所用，创作出了一大批反映时代风尚、满足时代审美趣味的好作品（参见图8-1《一片羽毛》）。事实上，突破舞种这样

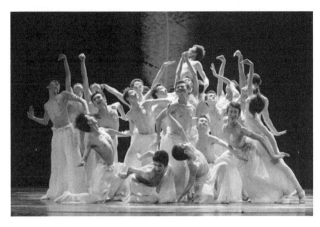

图 8-1 《一片羽毛》

的创作方式,早在中国舞蹈先驱人物戴爱莲这里,于 20 世纪 40 年代初就曾率先实施过,例如她的《哑子背疯》,就借鉴了广西民间桂戏的艺术手段,将身体分为上下两部分,分别扮演两个角色,又融进戏曲舞蹈,同时还运用了现代舞的表现手法,最终形成了《哑子背疯》这一新的舞蹈作品,实乃开"突破舞种"风气之先。

第二节 新型舞蹈优秀作品

1. 中小型代表作

《哑子背疯》

编　导:戴爱莲

音　乐:改编自民间音乐

首演时间:1946 年

首演演员:戴爱莲

【作品分析】

《哑子背疯》又称《老背少》,是戴爱莲向民间桂戏学习之后新创的独舞作品,保留了原有桂戏中戏曲舞蹈的优长和一人分饰男女两角的形式,

并加入了一些舞台表演技巧，表现了有言语障碍的丈夫背着下身瘫痪的妻子在屋外玩耍的情景。

1941年戴爱莲在广西看到地方戏曲桂戏，民间艺人的戏曲表演给她很大启发，她在学习民间戏曲的表演后创作出舞蹈式样的舞台作品《哑子背疯》。表演时舞者上身着女装，下身着男装，腰前扎男子的上身道具，腰后扎女子的下肢道具，左手拿彩帕，右手持扇而舞。舞者上身以民间舞蹈形态为主，呈现的是一个极有风韵的女子形象；脚下是男子步伐，极富生活气息与喜剧色彩。表演时上下身的舞蹈语汇虽风格不同，却协调配合。戴爱莲将一人分饰两角的特点把握得十分精准，上身轻快灵巧，脚下动作趔趔趄趄，既充分展现出活泼可爱的女子形象，又真实地刻画出身背女子的男子形象（参见图8-2《哑子背疯》）。作品一气呵成，生动风趣，俨然是由残疾夫妻两人共同完成的。表演中伴随着锣鼓点的节奏，有行路、过桥、扑蝴蝶等情节，生动表现了劳动人民积极向上、乐观生活的精神风貌。

《哑子背疯》取材于民间生活，既融合了传统戏曲的步伐与身段，保留了原有的民间艺术特点，又将舞蹈的表演融会其中，使得人物形象更加丰满立体。整个作品风格自然纯朴、诙谐幽默，成为戴爱莲的保留剧目。

1946年，戴爱莲在重庆举行的"边疆音乐舞蹈大会"上首次演出《哑子背疯》，获得巨大成功。

图8-2 《哑子背疯》

1948年,她在上海演出此舞,当时的《大公报》评论道,这种丰富的技巧和想象力,只有真正的人民艺术家才具有。中华人民共和国成立后,戴爱莲在许多重要场合都表演过这个作品,受到观众的广泛喜爱。

《黄河魂》

编　导:苏时进、尉迟剑明
音　乐:秦运蔚
首演时间:1986年
首演团体:前线歌舞团

【作品分析】

男子群舞《黄河魂》是20世纪80年代表现中华民族顽强拼搏、勇往直前精神的创新之作。舞蹈音乐主体采用了《黄河》钢琴协奏曲的两个乐章——《黄河船夫曲》《黄河颂》编辑而成。

整个舞蹈动作大开大合,身体姿态呈外放状,四肢张开,手臂和双腿多以直线条为主。编导使用了划船动作来表现百折不挠、奋勇向前的民族精神。比如众舞者成反八字队列,从两个方向斜贯舞台,纵向坐地排开,双手作握桨状,不断地前后俯仰,作划船状(参见图8-3《黄河魂》)。其充满力量感的阵形和具有象征意味的舞蹈动作,给观众留下了深刻印象。

此外,又有舞者俯身地面,用手臂的起伏来表现黄河波涛起伏等。该舞蹈的动作语汇现在看来虽然较为简单,但在舞蹈语汇还没有经历解构和重构的20世纪80年代,这种适度吸收了现代舞的语言特点而创编的具有一定意涵的舞蹈动作还是比较少见的,一

图8-3 《黄河魂》

度引起了轰动。

《黄河魂》整体造型感强,从舞蹈开始的造型到舞段中间的造型均有一种从内向外伸展的特点,体现了编导强烈的民族情感喷薄欲发的态势。舞蹈的结尾耐人寻味,舞蹈构图变成三角形,音乐声隐退,只余风浪声,舞者们抡起手臂,继续用力向前划桨,舞蹈结束在永不停歇的划船动态中,表达了中华民族生命不息、奋斗不止的精神面貌。"《黄河魂》以它独到的动态造型意象,创造出特有的气势、氛围和意境,将其浓烈的情感和意念,暴风骤雨般地宣泄给了观众。它……仅凭纯粹的人体动作创造种种'象外之象',通过其意象来揭示民族精神,通过其意象来感染观众,引发他们的联想……"[1]

该作品 1986 年荣获第二届全国舞蹈比赛创作、表演一等奖,1994 年荣获中华民族 20 世纪舞蹈经典作品金像奖。

《壮士》

编　导: 张继钢

音　乐: 张千一

首演时间: 1995 年

首演团体: 总政歌舞团

【作品分析】

《壮士》是张继钢为纪念世界反法西斯战争暨中国人民抗日战争胜利 50 周年而创作的军旅题材的男子五人舞,运用概括、写意的艺术手法,生动地描绘了英勇无畏的战斗英雄们浴血奋战、前仆后继的感人场面。作品通过对忠于信仰、不屈不挠的革命先烈的热情讴歌,从多个侧面反映出战争的残酷、人民的疾苦、血流成河的历史记忆,概括出"正义必胜"的主题。

《壮士》用五位舞者代表成千上万不畏艰难、奋勇前进的八路军战士,

[1] 参见袁禾:《中国舞蹈意象论》,文化艺术出版社 1994 年版,第 78 页。

图 8-4 《壮士》

用一面横贯舞台的红旗象征战士们执着追求、永不放弃的革命理想,再现了战场厮杀、火线入党、英勇牺牲、前仆后继等感人场面,演绎了征战沙场的战士们"人在旗在,红旗不倒"的革命信仰。作品注重对情感的表现,具有军旅题材舞蹈斗志昂扬的精神特质,采用了粗犷的人体语言和高难度的舞蹈技巧,气吞山河的气概铺满整个舞台。

作品超越了对战斗场面的单纯描绘,巧妙地通过时空的转换与叠合,刻画了雕像般坚实厚重的英雄形象,书写了一曲"血肉长城"的悲壮颂歌。道具红旗的运用在舞蹈中独具匠心,它不仅贯穿作品的简单情节,更成为一种人格写照和精神象征。而贯穿舞蹈始终的铿锵有力的和声吟唱,则似乎是人们内心深处正义的呼声和愤怒的呐喊,应和着悠长而又婉转的口琴声,体现了中华民族内敛坚韧的精神气质。在激昂的乐声中,战士们的造型极具雕塑感,他们翻滚、旋转、腾跃,瞬间的停顿似乎凝聚着呼吸与生命力(参见图 8-4《壮士》)。

《壮士》的服装兼具写实性与装饰性,演员们上身赤裸,打着绑腿,身上有着累累伤痕和染血的绷带,既真实地再现了历史场景,又很好地传达出作品意境。舞蹈尾声中,红旗化作一条红色长绢,似乎是一条跨越时空的历史长河,又象征着无数革命前辈艰苦卓绝的奋斗历程,警示着人们珍惜今天,不忘过去。

该作品 1996 年荣获中国人民解放军文艺奖。

《天边的红云》

编　导：陈惠芬、王勇
音　乐：孙宁玲
首演时间：1996年
首演团体：前线歌舞团

【作品分析】

舞蹈《天边的红云》是一个战争题材的女子群舞，主要塑造了红军女战士在艰苦的战争岁月浴血奋战、无畏牺牲的群体形象，以艺术的手法表现了她们美好的内心世界。舞蹈最值得称道的是编导选取的视角——用唯美的眼睛去观照战争中那些坚强而又伟大的女性，艺术性地将充满血腥的战场幻化为女战士们的人生舞台，着意挖掘战争中的女性美。连年征战，颠沛流离，多少人被茫茫雪山那连天的风雪湮没，多少人被无边草地那险恶的泥潭吞噬，又有多少人在敌人的枪口下抛洒热血。在残酷的战争和恶劣的生存环境中，女性往往比男性付出更多，但她们无惧艰险，跟男性共同担起革命重任（参见图8-5《天边的红云》）。那些美好生命的凋谢，在舞台上以另外的形式被演绎着。

舞蹈从结构上可分为三个部分：表现战争艰苦征程的舞段、表现女战士柔美内心的舞段和尾声。第一部分，幕启，深情的画外音吟诵着一首血色诗篇："云在那里，在天上，飘过高原、河谷，轻轻擦过最后的夜晚，或许会因为血因为火而沉重，但它盛开永不凋零……"三三

图8-5 《天边的红云》

第八章　舞蹈作品赏析（五）

两两的红军女战士从人们遥远的记忆中走来，她们双手持枪，奋勇前行，英勇凛然。第二部分，在一片绿色的波光中，女战士们随着脚下的步伐左右轻轻摆动，舒展柔美的舞姿使人暂时忘却了她们的身份和使命，此刻没有硝烟炮火，没有枪林弹雨，有关战争的一切似乎都隐退了，她们只是一群对未来充满希望的年轻、纯净的生命，一群美丽、善良的姑娘。尾声部分，女战士们迈着坚定的步伐走向希望。

在作品中，编导运用了两种不同质感的体态来塑造战争中的红军女战士。一种是稳定的三角形体态。在第一部分的战争征程中，三角式的稳定体态使女战士们充满了威严感，无论是叉开站立的两脚，还是跪地的双膝，都呈挺立的三角体态，蕴含着内在的力量。女战士们双膝跪地，双手执枪，身体有力地左右前俯、挪动，行进在漫长的战争征途中，简洁整齐的身体动势和棱角分明的手臂、双腿线条，以及手中沉甸甸的枪支，共同组成了一幅红军女兵征战图。而另一种则是战争题材中少见的柔美体态，也是此舞蹈最引人注目的动律特征，是编导着重表现的诗意舞段。战争中的女战士是军人，也是女人，战争再艰苦再残酷，也改变不了她们美好的内心世界。在这个扣人心弦的舞段中，女战士们的手臂如水草般随波轻柔摆动，身体也跟随脚步一起摇曳生姿，柔美的韵律反映出女性细腻柔软的内心特质，与第一部分的舞姿形成强烈对比。

不仅如此，作品采用了具有雕塑感的舞姿造型和慢速流动的舞段，动静对比鲜明。比如舞蹈开场，一位女战士扛枪仰头遥望，仿若依稀见到了天边的云霞。三位女战士在舞台中央抱枪分腿站立，昂扬挺拔，英姿勃发。其余的女战士分散地慢慢地走进人们的视野，一点点地铺满整个舞台。再比如女战士们过草地的舞段，舞台右区三角阵式的女战士们双膝跪坐，以枪支地，身体起伏移动，静止中带变化；舞台左侧一跪一站、一低一高两位女战士持枪挺立，呈静态造型；舞台后区，两位女战士携手，艰难而又小心地以慢动作前行，横穿整个舞台。诸如此类的处理突出了女战士们前进的艰难。

诗化意境是整个舞蹈的亮点。无论是表现战争、死亡还是希望的舞

段，都透露出悲壮的血色诗意。将动作拉长放慢是营造诗化意境的重要手段，女战士们前仆后继的连绵动势如同影视镜头中的慢动作，营造出一种带有诗意的视觉幻象，而水草波动的舒缓舞段则进一步增添了这种诗意。

牺牲，是女战士们必须面对的事实，也是战争留给人们的残酷记忆。在作品中，编导以柔软的女性视角将残酷的死亡做了诗化处理。比如，女战士相携向前探索，穿越茫茫草地，危险随时可能来临。她们肩背臂托，小心翼翼地一步一移，可还是有女伴湮没在深渊泥潭中，倒在敌人罪恶的枪弹下。亲爱的战友，你在哪里，她们呼喊着，找寻着。女战士们从舞台左后角出场，接连起伏地匍匐着、滚爬着、搀扶着、挣扎着，沿大对角斜线前进，前仆后继，无畏无惧。又一位女兵牺牲了，同伴们心痛地围拢上去，如同为逝去的战友搭建一个小小的坟冢。烟雾弥漫，女战士们默默仰头，那逝去的生命似乎已经随着升腾的云气飘然而去。人群再度散开，绿色的光线照射着整个舞台，女战士们以翩然的舞姿告慰那些逝去的美好生命。绿色是生命的象征，也是和平的象征，女声吟唱响起，似乎在为那些逝去的生命唱一首挽歌。

接近尾声，舞者们层层聚拢成圆形，舞台笼罩在一片红光和烟雾中。舞者们面向圆心，共同向外下腰，层层叠叠，如同瓣瓣绽放的花朵，年轻的生命在这美丽的绽放中得到升华。这是女战士们的生命幻化成的花朵，又似天边升腾起的那朵红云。编导刻意淡化了战争的残酷和血腥，天边的那抹红云如同每个女兵温馨的梦境，如同每个女兵梦中脸上泛起的红晕，也如同她们的沸腾热血幻化而成的美丽的生命意象，绚烂而永恒。

值得一提的是，舞蹈《天边的红云》所采取的女性诗意视角并未削弱战争的肃穆和残酷，反而凸显了一种难得的革命浪漫主义情怀，可谓对战争题材的 次成功的别样解读。

该作品在1996年全军新作品评选中荣获创作一等奖、舞美一等奖、音乐一等奖；1998年荣获首届中国舞蹈"荷花奖"新舞蹈作品金奖。根据本舞蹈改编的同名大型舞蹈诗于2009年荣获第七届中国舞蹈"荷花奖"

舞剧·舞蹈诗作品金奖。

《轻·青》

编　导： 高成明

音　乐： 选自刘星《一意孤行》

首演时间： 1998 年

首演演员： 刘震

【作品分析】

男子独舞《轻·青》巧妙地将中国古典舞的元素、气韵与西方现代舞的编创手法融合在一起，展现了一个层次丰富、空灵奇丽的舞蹈情境，如同一首有关身体、生命、自然的散文诗。

此舞蹈在动态上呈现出轻盈随意的特点。轻盈来源于舞者身体的强大控制力，体内动能抵制地心引力，舞动的身体如同一片树叶在风中飘荡。舞者的动作随意、自由，完全沉浸在一个自在自为的世界里，纯净的思绪和身体一起自由驰骋、游走。

《轻·青》在动作语汇上进行了多元化的大胆尝试和探索，使舞蹈呈现出新的质感。它以现代舞的律动和发力方式破解了古典舞的传统体态，将古典舞流风回雪的动势截断重组，但却承袭了古典舞周游流转的气息。编导将古典舞的传统动作元素以现代舞的力度、节奏和空间表现加以变形，舒展的肢体有意屈曲，挺拔的后背稍稍内含，双肩不经意地微耸，脖颈微微侧倾，间或出现似像非像的胸前小五花舞姿，转而就化入了舞者双手交叠、倾头颤膝的萌动主题动作，给观者非同寻常的视觉感受（参见图 8-6《轻·青》）。

图 8-6 《轻·青》

作品有着独特的主题节奏，隐藏在清冽的吉他弦音后，点点滴滴，如同生命的脉动。舞蹈行进到3分多钟时，音乐旋律变得舒缓，动作线条圆润了许多，舞者胸背微含，动作之间延续的气韵变得悠长。至4分半钟，点点萌动的主题节奏再次出现。这时隐时现的节奏表现了身体上下微颤律动所具有的况味，这是生命原初的节律，是生命肇始的萌动。

《轻·青》在1998年第四届全国舞蹈比赛中亮相时引起了诸多争议，争议的焦点指向其舞种属性。它是古典舞，还是现代舞，抑或其他舞种？可以肯定的是，我们从《轻·青》中能够很清晰地捕捉到古典舞的元素、气韵，也能看到现代舞技法的运用。作品有着周游流转的动态气息，那一个个流畅的翻腾、跳跃、旋转，那绵延的动势，都透露出古典舞"气韵生动"的痕迹；但古典舞"圆曲拧倾"的外在形态早已被瓦解得支离破碎，动作的发生突然而又随意，动作之间力的走向和过渡迥异于古典舞的动势规律，倏忽顿挫的肢体节奏打破了古典舞的欣赏惯例，舞者默然又随意的赤脚走动和脖颈微歪的身体上下颤动带有现代舞的颠覆和反叛意味。可以说，《轻·青》是一个带有古典气质的现代作品，是对古典舞和现代舞的大胆融合。

《轻·青》流动过程中的动作细节分明可见，编导以现代舞的技法化解了传统意味下的古典舞动律，使舞蹈从始至终不断出现古典与现代撞击中的融汇和反差。比如尾声部分，舞者在虎跳前空翻接横飞燕技巧后，身体顺势向上弹起，前跑几步，停在台口，双臂茫然敞开，忽而双手捧掬胸前，似乎怅然若失，又似乎若有所得，古典舞的行云流水和现代舞的随性跳脱和谐地交融着。青年舞蹈家刘震以超然的身体表现力，巧妙地将古典舞的身韵与现代舞的发力方式糅而化之。他以异常轻盈的内控力，忽而将力化为无形，忽而又顿挫爆发，生命的律动如同那萌出地面的浅浅青意，散发着自然和清新。由此可见，在舞蹈创作中，现代舞的技法和创作手法的融入，并不影响古典精神和审美意趣的传承，反而可以开拓出多元的舞蹈艺术空间，碰撞出更绮丽的火花。

《暗战》

编　导：刘琦
音　乐：不详
首演时间：2000 年
首演演员：欧阳文亮、梁宇

【作品分析】

《暗战》以男子双人舞的形式，将现代社会中利益场上人与人之间钩心斗角、互相暗算的情态表现得淋漓尽致。

编导对二人明争暗斗关系的巧妙处理，是舞蹈的一大亮点。幕启，隔桌相对，二人伸出的手如同电磁相斥的同极，始终握不到一块儿。突然，两人和颜悦色地两手相握，另外两只手却暗地摸索，你上我下，你左我右。两只相握的手仍然斯文平静地紧握着，而另两只手的暗斗也丝毫不减。这一主题动机在整个舞蹈中不断发展扩大，编导调动了舞者双臂、双腿、双脚的抓、握、踢、闪、缠、扫、探等动作编织明暗关系。整个舞蹈主题动机明了单一，动作语汇却变幻无穷。舞者服装一蓝一白，也应和着一暗一明世界中的两人（参见图 8-7《暗战》）。

"暗战"是一个不易表现的主题，如何充分展示"暗"的含义，着实需要费一番心思。在作品中，编导非常巧妙地将一张桌子搬上舞台。道具桌子的使用，给二人你来我往的暗中较量提供了一个媒介平台，使明和暗的关系对比有了施展空间，也使舞台空间层次更为丰富多变。一桌二人，简洁明了，如同京剧中一桌二椅的经典陈设，将人物关系交代得十分清晰。桌子的两端代表两个人不同的心

图 8-7 《暗战》

理空间，桌上握手言和，桌下腿脚相绊。桌子既是一条分割线，又是一个连接点，舞者所有的动作都围绕桌子展开，桌上桌下、桌前桌后，没有一刻远离桌子。编导将桌子带来的多维空间运用到极致。比如暗战初始，长方形桌子的长边面对观者，从而为舞者在有限的空间里提供了更宽阔的展示面。舞段中部，桌子被推起一侧，形成斜面，二人的关系更为紧张尖锐。间或桌子被抬起，翻转回到原位，如同经过了一番大动干戈的争斗。再如，桌子被放倒，成为两人战累歇息依靠的墙。结束时，桌子短边面对观众，人物关系得到更集中的呈现，象征着矛盾激化，短兵相接。舞蹈结束了，但斗争还在继续，暗战永不停歇。桌子的合理使用给这个舞蹈带来了千变万化的可舞性，与舞蹈本身张弛有度的节奏相吻合，颇具新意。

在舞蹈编排上，编导采用了总体对称相近的动作和巧妙的节奏处理来表现两人无时无刻的高度警惕和亦步亦趋的缠斗。为了造成这种效果，编导在动作推进的过程中，使两人相近的动势产生微小的时间差，在总体动势一致的情况下，身体部分细节动作交错而动，有些规律却又时时变化。比如握手时两人身体同时前探，缓缓前俯，然而暗斗的两只手的动作却前后交错。上身平静时，下身双腿动作进退交错。桌上舞动时，一人的腿先后扬，紧接着前荡，另一人紧随其后。两人桌上桌下的对峙，也都同时出现了双腿屈曲的姿态。双人动作均在二人力量顺势的逻辑下展开，有机地将顿挫有致的现代舞发力技术融会其中，动作发展有如妙语连珠，丝毫没有断裂感。

暗斗过程中，二人稍作停顿的造型别具特色。每一次短暂的停顿后，都会拓展出新的表现空间和舞段，充分揭示出二者工于心计的性格特征。比如，开场二人手的明暗展示，引发了手和小臂的舞段；上身、下身的明暗对比，引发了桌子两端腿的舞段；桌上一站一坐的高低对比，引发了桌面上的舞段；白衣舞者窜至桌下，蓝衣舞者倒挂桌沿，引发了一场桌上桌下的混战；等等。舞蹈结束在一个颇具动势的造型上，随着"嚓"的一声锣鼓点响起，整个作品一锤定音。在最后的一刹那，桌上二人终于握手言和，然而桌下蓝衣人却再次飞踢出脚，白衣人也不甘示弱，疾退一步，

准备回击。舞蹈至此戛然而止,结束在这个充满斗争意味的瞬间,精彩凝练。

该作品 2001 年荣获第五届全国舞蹈比赛创作二等奖、优秀表演奖。

《穿越》

编　　导：杨笑阳

音　　乐：方鸣

首演时间：2000 年

首演团体：总政歌舞团

【作品分析】

《穿越》是一个优秀的部队群舞作品,舞者们用利剑一样的身姿和动势奏响了一曲当代士兵豪气冲天、壮志凌云的凯歌。"穿越"二字暗含战士们面对一切艰难困苦奋勇向前的态度,是当代部队精神的集中体现。

舞蹈是典型的 ABA 三段式结构,音乐充满激情,整个情感起伏紧贴着结构展开。B 段属于舞蹈的温情段落。军中男儿再坚强英勇,也有身心疲惫、脆弱的时候,一位战士在训练中疲惫地倒下了,难以重新站起来,是同伴们的鼓励使他重燃起坚不可摧的信念。士兵们豪气云天,并肩穿越艰难困境,展现了当代军人的勃勃英姿和奋进精神。

作品鲜明地体现出部队舞蹈特色的动作元素特征。比如直线条的手臂和双腿,充满力量感的弓箭步,轻高快稳的跳跃、翻腾,以及阳刚气十足、棱角分明的舞蹈姿态,等等。在此基础上,编导采用了诸多富有"穿越"动势的舞蹈造型,使整个作品充满了动感和张力,蕴含着锋芒之势。开场,烟雾弥漫中,从左侧幕顺次出现四名战士的纵列造型,双臂笔直前伸,躯干前倾接近 45 度,前腿支撑身体,后腿由幕内演员牵拉辅助平衡重心,形如一支支利箭蓄势待发,剑拔弩张之势立刻呈现在舞台上。这一动态造型也是整个舞蹈的主题动机,多次出现又有所变化。紧接着,舞者们多箭齐发,顷刻占满舞台。舞台中后区于流动中凸现了一组战士叠加的俯冲造型,舞者稍聚又散,拉开了锐勇腾跃的动作序幕。

舞者奔跃流动不到一分钟，编导就将箭弩于弓的离弦之势成功地以全舞台群体造型呈现，疾速流动的舞姿动态瞬间凝铸，拉长的手臂，延展的双腿，领舞者将箭势造型正面呈现，给观者造成一种迎面扑来之感。同时，舞台后区等几处双人造型将蓄发的箭势加以立体的

图8-8 《穿越》

变化，右前区的单人屈腿倒立造型等如剪影一般将时空，甚至舞者体内的力量瞬间定格——除了让人惊叹于舞者身体的强大控制力和表现力，更让人领略了编者的匠心独运。这一长达10秒钟的静止群体造型蕴含着欲动之势，制造了一个静态中的情感高潮，也充分展现了战士们矫健英挺的身姿。动中见静，以静显动，动静结合，相得益彰，由此可见编导对舞蹈整体节奏的精当处理能力（参见图8-8《穿越》）。此外，各种中、高空的腾跃动态，凸显了编导对整个舞台时空变化的运筹能力，变形撕腿跳、连续小翻、横飞燕、后飞燕等各种高难度的翻腾技巧以及具有冲击力的各种变形的空中跳跃舞姿出现得合乎情理，不见斧凿痕迹，有效拓展了舞台的表现空间。

编导采用了交响编舞的手法，两三组舞蹈织体交错进行，各舞蹈织体之间互相呼应，领舞与群舞的关系协调融洽。舞台空间突出点的转换较为丰富，使观者的视觉感知始终丰满而有重点。另外，舞台调度大多是从左至右，连贯而又多变，这种处理方式也符合我们日常的视觉欣赏习惯。结尾处，黑色天幕由左至右出现一道锐利的红色，有如那穿越黑暗的赤诚信念，点亮了整个舞台，也点亮了舞者和观者的心。《穿越》不愧为当代部队舞蹈的精品。

该作品2001年荣获第五届全国舞蹈比赛创作一等奖、表演一等奖、优秀作曲奖。

《风吟》

编　导：张云峰

音　乐：选自电影《廊桥遗梦》

首演时间：2001 年

首演演员：武巍峰

【作品分析】

舞蹈《风吟》是一个具有纯净空灵意境的男子独舞作品。它以清风一般轻盈的动作质感和淡泊清雅的审美风格，营造了一个人与自然和谐相融的完美境界。舞蹈动作轻盈飘逸，动势衔接流畅，风格清新脱俗，可谓舞蹈创新的经典之作（参见图 8-9《风吟》）。

《风吟》以轻盈的动势吸引人们的视线。因为要体现"风"的动态特质，每个动作都经过编导和舞者的精心打磨，无论是小到手指尖、脚趾尖的细微动作，还是翻腾、跳跃、旋转等大幅度动作，在总体动势上都追求轻盈飘逸的效果，其动作语汇自成风格。如舞蹈起始，舞者轻迈脚步，双臂自然垂下、前后轻荡，动作具有轻微细腻的起伏感和飘荡感，如同微风轻轻吹动一片树叶，树叶时而翻动，时而飘飞，由此铺叙出整个舞蹈的审

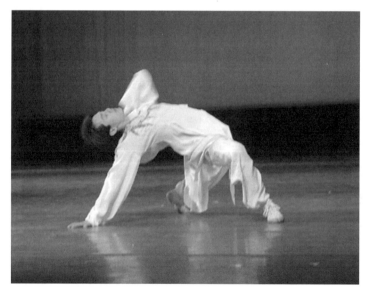

图 8-9 《风吟》

美基调。

　　编导张云峰在谈起创作体会时曾说，为了突出随风飘荡的惬意感觉，他对舞蹈形式及动作都刻意做了处理。比如每个跳跃之后的落地动作，要求演员尽量减少身体重心与地心引力所造成的沉重感，落地时的质感就如同清风拂过一般不留痕迹。包括"蹉子直体"这样大幅度的翻腾动作，强调身体在弹起腾空后的漂浮感，落地后巧妙地将高空冲落的猛烈冲击力化解为无形。又如对旋转的处理，使用了斜体的旋子转体360度，通过改变动作惯性，使动态呈现出随风飘舞的质感。这种动作质感的处理，有时如同电影中的慢镜头，将动作的过程在视觉上放慢，延展了动作占有的时空，使舞蹈呈现出流畅如水、轻盈如风的动态意象。

　　此外，《风吟》还使用了生活化的细节动作，来体现人在微风的吹拂中恬淡酣畅的陶醉心境。比如舞蹈中段一处，舞者的动态有如吹起口琴，在悠远的目光中，其内心深处童年与风儿嬉戏的记忆似乎复苏了；再如，舞者仰身单手支地，尽情地舒展身体，手臂绕头，恰似人们沐风伸展时惬意率性的甩头动颈动作。作品中有大量与地面接触的动作，恰到好处地将现代舞技法与舞蹈内容相融合，使现代审美与古典风格完美交汇，体现了编导的审美意趣。

　　整个舞蹈追求一种宁谧和谐、人的心灵归于自然的天人相融意境，"动"和"静"的彼此消长和依存关系得到深刻的诠释。"静"在此刻，不仅超越了"动"的神采，更超越了身体动作意义上的静止不动，而深化为舞者和观者内心共同的审美体验——宁静自在的心灵感受。精湛的动态技艺融化在这一方天地相容、物我两忘的万籁俱寂之中，清淙流淌的乐声凸显了宁静的心理感受。编者与舞者乃至观者的情感体验被打通，编者记忆中的儿时体验和舞者自身的情感体验融为一体，也引发了观者的共鸣。舞台上已经没有了时空界限，舞者以飘逸的动态引领观者超脱舞台，融入天地自然之中，渐入物我相忘、天人合一的完美境界。

　　《风吟》不仅具有清风一般轻盈的动作质感和怡然自得的审美意境，而且具有中国传统文化所推崇的简约淡雅的审美风范。舞蹈服装简洁干净，

白衣白裤飘逸又略带垂感，在舞者灵动的舞蹈过程中飘飘翻飞，增强了"风"的动态。整个舞台设计空旷、简洁，只有淡淡的侧光，给观者的想象留下了广阔的空间。

《风吟》的成功在相当程度上得益于舞者精彩绝伦的表演。我们不得不惊叹于舞者肢体所释放出的空间的延展力——这个轻盈、飘逸又稳健的身影，几乎占据了整个舞台，就如一袭清风习习吹过，虽然舞台上只有一人在舞蹈，但是我们却感觉到，整个舞台在视觉上都是充盈而丰满的。武巍峰不仅仅能够超乎完美地完成所有高难度的技术技巧，在表演中更能将个人的体悟和理解融汇到编导的审美思维中去。从他的表演中，我们仿佛真地感受到了微风拂过肌肤的舒坦和放松，也好似随着他的舞动一起溯入记忆深处，进行了一次灵魂的回归之旅。舞蹈作品和舞者本为一体，优秀舞者的二度创作可以使作品增添无尽的生命力，舞者的体悟和领会是舞蹈作品成功塑造舞蹈形象必不可少的因素，所以，一个经典的舞蹈作品，就定型在最懂得演绎他的舞者身上，《风吟》即是如此。正是因为有了武巍峰细腻率性的倾情演绎，《风吟》才有了另外一种生命，一种打通了舞蹈作品本身与舞者内心情感体验的超脱的生命意味。

该作品 2001 年荣获第五届全国舞蹈比赛创作一等奖，2002 年荣获第二届 CCTV 电视舞蹈大赛表演银奖。

《那场雪》

编　导：孙育鹏

音　乐：佚名

首演时间：2002 年

首演演员：刘辉

【作品分析】

一人一伞，轻旋回转，似在沉醉，似在追忆，似在诉说，似在向往，似在期待。男子独舞《那场雪》以写意的手法，描述了一个极具古典诗意的境界。那人、那天、那场雪……该舞并没有直接在舞台上飘洒雪花，而

是以伞和舞者轻盈潇洒的动作叙说出了雪的晶莹、雪的轻逸、雪的飘洒、雪的酣畅。

道具伞的运用使舞蹈的发展有了情感的依托和动作结构的支撑。一般而言,艺术作品表现雨天撑伞更为常见,也更具诗意,该作品的编导却独具匠心地用伞来表现下雪的情景。舞者抱着一把油纸伞,在幽蓝的背景中漫步出场,他微微仰头,似乎看见了纷扬飘飞的雪花,伞的舞蹈由此拉开帷幕。伞在作品中不仅是遮风挡雪的工具,更是情感诉说的独特媒介,一收一合,一悠一荡,紧随舞者的肢体,恰如舞蹈中若隐若现的淡淡伤怀。伞在舞动中被赋予了生命,成为舞者在雪地里尽情起舞的伙伴,它与人编织着互动往复的紧密关系。比如舞蹈开始,舞者含腰,以伞尖触地,音乐悄然进入,伞面倏地如花朵般绽放,伞裙倒撑开,形成一个倒三角的剪影。在这一刻,舞者内心深处的情愫被一点点地唤醒,尘封的心灵慢慢复苏。再如,舞者持伞上扬,然后抛伞,顺势向后"扑虎"直起,伞体旋起兜转,上下翻飞落地,形成人伞飘飞的视觉动态,酣畅淋漓。冥冥中,人与伞似乎有着不可破译的交流暗语。

连绵飘洒的动势成为营造雪境的精彩之笔。作品中出现了多种姿态的旋转,时而如和风迎面,时而如疾风回雪,周游连绵,舒展流畅。比如一连七八圈潇洒迅捷的吸腿转后,舞者脚下稳稳地缓收住,轻轻扬手,仿佛要触碰那簌簌飘落的六角雪花,带起的衣襟如旋风飘雪,令人遐想。再如小吸腿单脚碾转,双臂由展开到环绕耳旁,好似一阵清风旋动,引人入境。而旋转不仅以单一的动作出现,更成为动作之间的连接动势。各种姿态的旋转贯穿在动作中,高、轻、稳的高难度技巧也完全化入其中,使整个舞蹈呈现出飘逸流畅的气势。

现代技法带来亲近大地的低空间动作动势,舞蹈多处出现舞者以下蹲的快速动势,借助空气阻力将伞迅速撑开,定格为单膝跪地的撑伞造型,迅捷、沉稳,其动态于刹那间静止,尽显舞者陶醉雪中的心境:万籁俱寂,雪地无垠,独自一人撑伞静处,沉醉地体味"坐看青枝变琼枝"的美景。另有多处舞者在地面迅速涮体一周,顺势收伞或拎伞的动作,似在雪地翻

图 8-10 《那场雪》

滚宣泄。再如旋转腾跃的舞段,舞者忽而松弛一切,仰身躺下,静静地呼吸,任凭雪花扑面而来,淹没身体……亲近大地,表现了人作为社会因子对自然的向往。而舞者在古典舞的规范体系下训练有素的身体,又将欲左先右、欲上先下的逆向起动,流畅连贯的动势,细腻含蓄的动作处理和谐地融为一身,以现代手法开启了具有古典意蕴的诗境,动静相间,相得益彰,使得舞蹈体现出既现代又古典的审美意趣。

舞者刘辉那充满张力的身体语言、自信的内心潜语、蘸满激情的肢体表现力,给舞蹈带来更强的舞台延展力和更深的诗性意味。舞蹈开篇,刘辉以脚尖抵住伞骨,单腿随伞直接控起 180 度,将伞撑于脚尖上,令人印象深刻。他以无雪的舞动引发了观者"未若柳絮因风起"的视觉联想,体味到"梦暖雪生香"的点点情愫暖意……如此看来,舞蹈结束时那纷纷飘扬的人造雪花反倒有些累赘,显得过实了(参见图 8-10《那场雪》)。

舞蹈借"那场雪"来寄托一种情怀,表现了一种复杂而又纯净的思绪、浓郁而又淡然的情感、清冽而又温存的心境,也许有关怀念,有关憧憬,有关欢笑,有关感伤……

该作品 2002 年荣获第三届中国舞蹈"荷花奖"当代舞表演金奖、编导银奖。

《小城雨巷》

编　导: 应志琪、吴凝

音　乐：方鸣

首演时间：2005年

首演团体：前线歌舞团

【作品分析】

江南的白墙黑瓦、古旧的青石小巷、淡粉色的纱伞、浅蓝色的轻纱衣裙、婀娜俏丽的身影，编导依身于中国传统文化的古典诗意，以女性特有的细腻唯美的审美眼光，给我们描绘出一幅诗一般的江南小城雨景图，带给我们一种清新隽永的美。

《小城雨巷》在结构上可分为三部分。幕启，江南的白墙黑瓦，寂静幽深的青石巷，一位纤秀的江南女子撑着一把粉色的纱伞，婷婷袅袅地走进观众视线，淅淅沥沥的雨滴打湿了她的裙角。她轻移脚步，小心地提着裙襟，一抬手一转身透着江南女子的婉约灵秀。转瞬，一位又一位甜美隽秀的江南女子从小巷深处古老的木门中悠然走出来，蒙蒙细雨湿润着皮肤，她们轻踏雨水，浅弯腰身，提着裙角，清雅淡然地走过小桥，穿过石巷。随着白墙黑瓦背景的变换，她们时而隐入墙后，时而半遮面颜，时而独自散步，时而结伴赏雨。

第二部分，音乐旋律转为欢快，姑娘们扬起纱伞，在雨中尽情嬉戏，抒发着对雨丝的喜爱和对雨景的眷恋。宽大的荧屏背景上，一片青翠茂盛的竹林出现，将舞蹈情绪推向高潮，"春雨润物"的盎然生机顷刻将舞蹈的主题立意提升。编导没有将构思仅仅停留在雨中抒情的层面，而是展开丰富的联想，用一片青翠欲滴的绿意表达了对美好生命的赞美之情，使舞蹈有了更深层次的意蕴。

第三部分，一个天真烂漫的小女孩身穿桃红边的短衣短裤，兜起衣角，顽皮地接着从房檐上落下的雨滴。那雀跃踩雨的欢快，使舞蹈静谧淡然的情感基调增添了几分活泼。每个女孩心中都有一个美丽的梦，都对长大后的美丽样貌有着无限的幻想。小女孩撑着手中的纱伞，模仿着女子们的舞步。黑瓦白墙慢慢向两侧移动，一位女子清秀的背影渐行渐远，小女孩满含憧憬地扭头回望……这个情节的处理，使散文诗般的舞蹈增添了几分鲜

活的生活意趣。

《小城雨巷》的整体动态没有大幅度的闪转腾挪，没有高难度跳转翻技巧的炫示，没有充满激情的身体震颤，腿部动作最大的幅度也只是旁侧抬90度划动，且稍纵即逝。所有肢体的动律都是轻柔的、含蓄的、矜持的、舒缓的，那旁倾回身微抬小腿、轻抬手臂撑伞遥望、旁侧出胯低头寻路，以及收拢纱伞微侧甩水，无不体现出江南女子线条流畅的婀娜体态和内敛秀美的古典气质。整个舞蹈的画面基本处于不断的变化和流动中，只有一个瞬间出现了前台的群体造型，将动人的江南美定格在观者心中，展现了舞蹈独具匠心的构图（参见图8-11《小城雨巷》）。

不可否认，观者在欣赏《小城雨巷》时，难免会联想到戴望舒的《雨巷》。那个撑着油纸伞、结着丁香一样愁怨的姑娘，是多少人心中永驻的美丽景致。戴望舒笔下那寂寞、凄清的雨巷确实有一种独特的美，但舞蹈《小城雨巷》的编导并不是要表现那种彷徨、寂寥、惆怅的情绪，而是巧借戴诗，为舞蹈审美意境的营造做铺垫，在此基础上展开一幅清新甜美的雨巷美景，引导观者跳出戴诗的审美定势，获得全新的审美体验。

舞美设计是作品成功的重要因素，《小城雨巷》运用了现代化的舞美手

图8-11 《小城雨巷》）

段,使舞蹈产生了梦幻般的视觉效果。宽大的荧屏背景,不停转换的镜头视角,引领观者如亲临其境般在雨巷中慢步穿行;同时视频的转换,还起到了推进舞蹈情感发展的效应,层层叠叠的墙瓦到青翠竹林的切换,从视觉审美心理上将舞蹈的情感有力推进。而不断流动变幻的道具背景墙,更是将整个雨巷图景活化了起来。人在雨中撑伞漫步,背景也在舞者的身前身后穿梭,有机地移动配合,氤氲了一幅人在画中、画随人游的动态水墨,使观者的视觉层次多维变幻。

《小城雨巷》的服装设计与舞蹈介于现代和古典之间的审美基调相契合,也成功地烘托出人物的气质和神韵。女子的服装通体采用了中国传统的旗袍样式,但领口和裙下侧的开衩部位有所变化,裙摆和纱袖均为不对称式,使得服装整体具有了现代感。服装的主色调是浅蓝色,又有一抹桃红从领口延伸至裙侧边,打破了单一蓝色调的忧伤感,增添了女性的甜美气质。加上一枚桃红色的盘扣,使得江南女子更加妩媚动人。

该作品 2001 年荣获第五届全国舞蹈比赛银奖;2005 年荣获第五届中国舞蹈"荷花奖"当代舞作品银奖。2007 年,该作品在春晚成功亮相,再次将一缕清爽柔美的气息带给广大观众。

《一片羽毛》

编 导: 黄蕾

音 乐: 剪辑自川井次宪《七剑》原声音乐

首演时间: 2006 年

首演团体: 解放军艺术学院舞蹈系

【作品分析】

《一片羽毛》是一个蕴涵生命关怀和环保意识的男子群舞,编导以形象化的舞蹈语言,塑造了一群大自然中的鸟儿,表现了它们在不断恶化的环境中的生命状态和生存危机,呼吁人们保护环境、关爱生命。

人类长期过度开发环境资源,使自然环境自身的修复功能被破坏。自然灾害频繁,环境污染严重,地球原有的生态平衡被打破,自然界中的众

多生物面临着毁灭性的生存危机，许多物种濒危甚至灭绝，包括舞蹈《一片羽毛》所表现的鸟类。据悉，地球上近22%的鸟种灭绝的风险逐渐增加，鸟类群体的生存状态日益堪忧。《一片羽毛》正是迎合了"环境保护"这一全球性议题，巧妙地抓住其中一个关注点，从侧面切入，将鸟类饱受磨难的生存境遇以舞台肢体语言的形式展现出来，引人注目，发人深思。

在整体节奏上，舞蹈前半部分较为舒缓，主要表现鸟类凄惨的生存现状；最后一分半钟的舞蹈节奏较为激烈，突出鸟类的生命呐喊和心灵震颤。在舞蹈语汇上，编导没有采取惯常表现鸟类翅膀动态的柔臂波浪动作作为主题动机，而是从舞蹈要表现的思想内容出发，充分考虑了鸟的基本形态特征和它们在生命受到侵害时的体态特点，创造出独具特色的舞蹈动作语汇。为了表现鸟类因为环境恶化而遭受的族群性的生存灾难，编导从舞蹈的宏观体态上作了基本定调，无论是静态造型还是动态舞姿，舞蹈整体体态均为伸展中的屈曲。即使有舒展的延伸动作，最终也会回到屈曲状态。舞者以单臂直伸折腕模拟鸟头，张开双臂表现鸟的双翅，在此基础上作动态变化：高扬手臂作鸟头状时，身体做最大幅度的延伸，并向后慢慢卷腰至倒地蜷曲；双臂展开时，两肘关节弯曲，呈不对称状——上方手臂架开，下方手臂近90度屈肘并垂手腕，同时身体旁屈，头侧垂，如鸟儿折翅状。群鸟倒地时也呈回缩态势，双腿屈回，身体蜷曲，手臂如断臂状。即使是空中的跳跃姿态，也大多后腿弯曲。整个作品令人联想到英国编舞家马修·伯恩的男版《天鹅湖》中那群同样赤裸上身、同样外表俊逸的"男天鹅们"，同样的白色调，同样高高扬起的手臂，视觉审美上如此相近，但表达的意涵又如此不同。我们的"男天鹅们"所表现的是鸟类在恶劣环境中的生命状态和生存危机。

在舞蹈的审美基调上，编导以鲜明的形式感营造出了悲凉、凋残的生命意象。如一开场，舞台上就弥漫着一种惨淡的氛围。台前，一位舞者仰身躺地，反挺着上胸，两臂打开摊于地面，两腿勾起交叠，一动不动，僵挺的身体如同一只失去生命的鸟儿。舞者们一个个散开，蜷缩起身体，慢慢蹲下，如鸟儿受到外界的威胁，将头藏在紧缩的翅膀下躲避危险。这一

切,立刻将观者引入一种凄凉的舞蹈意境中。再如,舞蹈进行到后半部分,一位舞者屈曲身躯和手臂,倒在台中——一只鸟儿死去了,众舞者从两侧以长横队鱼贯而出,每人手中捧着一片洁白的羽毛,走到它的身边,将羽毛轻轻抛下,纷纷扬扬的片片羽毛似乎在吊唁逝去的生命。群鸟围拢过来,为它建构起一个小小的坟冢。此处,编导使用了三次具有象征意味的群体向下垂坠收缩的动作,仿佛鸟儿们从心底发出的深切叹息。紧随其后的是鸟儿们折臂仰身的群像造型,它们面孔扭曲,嘴巴大张,身体颤抖,发出无声却足以震撼我们心灵的撕心裂肺的呐喊……这些独具匠心的细节处理,将鸟类饱受侵害的生命状态揭示出来,直击人们内心,引人深思,发人深省。

编导巧妙地运用了领舞演员身体超常的柔韧性和身体表现力,展现出一个又一个让人惊叹的舞姿和造型,其中的双人舞段,更是充分发挥了舞者的腰部能力,二人的托举造型打破了传统把位模式,将卷腰抱后腿等女子技巧加大难度应用其中,在托举的辅助下形成柔若无骨的造型,诉尽了鸟儿们所遭受的威胁和折磨。

舞台背景设计别具特色,黑色的天幕中,一根巨大的羽毛如一个巨大惊叹号,突出而醒目,而羽毛的颜色却是血红的,那是鸟类受伤生命的象征,更是向人类发出的呐喊和警示。舞蹈接近尾声时,舞台笼罩在一片红光中,鸟儿在日益恶化的环境中耗尽自己的鲜血,它们极力挣扎反抗,却徒劳无功。此时,天幕上的羽毛变为蓝色,与舞台上的血色舞蹈形成强烈对比。象征鸟儿生命的羽毛似在一步步轻轻飘远,仿若要凝化为天边的一抹青云。舞蹈结束在舞者身形各异、屈曲勾丫的群像造型上,舞台灯光聚拢转暗,唯有那片幽蓝的羽毛显得格外醒目。舞蹈以这种凋残的生命意象强调了鸟类饱受摧残、耗尽血色的生存状态,震撼人心。

舞蹈服装没有生硬仿造鸟的形态,所有男舞者着白色宽腿裤,跳跃舞动起来如同飞鸟羽翼舒张,简洁凝练,充满现代感。鸟的生命形态和意象生成完全靠舞蹈本身来表达和完成,彰显了舞蹈本体的真挚生命力。

整个舞蹈浸润着一种悲凉的生命之美,具有高度的人文关怀,向人们

发出了关爱鸟类、保护环境的呼吁。一片羽毛的凋落就预示着地球上一个飞翔的生命的陨落，而保护鸟类就是保护我们人类赖以生存的地球家园，也是保护我们人类自身。一个优秀的舞蹈作品不仅在艺术形式上给人以美的享受，还应该包含更为深层的文化内涵，引发人们对世界、对生活、对生命的思考和顿悟，《一片羽毛》正是如此，展现了更为高级的艺术价值和社会文化价值。

该作品2006年荣获第八届"桃李杯"舞蹈比赛群舞剧目创作一等奖、表演一等奖；2007年荣获第四届CCTV电视舞蹈大赛群舞表演一等奖。

《进城》

编　导：周丽亚、高鑫

音　乐：根据乐曲《野蜂飞舞》改编

首演时间：2006年

首演团体：东北师范大学音乐舞蹈系

【作品分析】

《进城》是一个以农民工进城打工的社会现象为题材的群舞作品，塑造了一群在都市中辛劳打工谋生存的农民工。编导以夸张的人物动态来表现农民工奔波忙碌的生活状态，表达了对农民工深切的人文关怀，呼吁人们关爱社会弱势群体。

编导摒弃了常规的舞蹈语言，直接从人物的社会角色出发，提炼出具有生活气息的肢体语态——快步奔走，作为贯穿整个舞蹈的动机。舞蹈一开始，就是一对青年男女农民工匆忙奔走的追光特写，他们双手挟抱行囊，肩背微驼，缩身向前。编导以舞者身体的微微内含和行走时的上下颤动来表现农民工因劳累生活而形成的特殊体态，略带夸张又不失形象。舞蹈的主要动态基本在大步奔走的基础上发展变化，因而给人最突出的印象就是大段流动变化的奔走舞姿。舞者的整体动作十分生活化，反映了农民工兄弟憨厚耿直的性格特点。除了舞蹈动态的创新外，我们在舞者的步态和动作细节中还能看到东北秧歌的元素以及现代舞的用力技法，体现了《进城》

对恰适舞蹈元素的较好融合。

《进城》没有高难度的技巧展示，也没有潇洒俊逸的身体动态，更没有鲜艳亮丽的舞蹈服装。舞者们头戴棉帽，脚穿布鞋，黑红的脸颊饱经风霜，既有初进城时面对高楼林立的都市景观的新奇惊异，也有寻找工作的辛酸，更有辛勤劳作的艰辛。农民工是我们这个高速运转的社会大机器必不可少的组成部分，没有他们的辛苦劳作，就不会有我们四通八达、日新月异的现代化生活。农民工身处我们生活的每一个角落，就在我们身边。横贯舞台的线条调度，点、线、面的交错和变换，展现了熙熙攘攘、川流不息的都市生活。人们在快节奏的城市生活中一刻不停地奔忙，苦中有甜，累中有乐。舞蹈中，小段的双人舞浓缩表现了农民工进城务工大潮中个体家庭的繁杂事务和喜乐忧愁。

《进城》舞蹈音乐的前大半部分是《野蜂飞舞》，半音级进的旋律走向烘托了农民工忙碌的脚步和急切的心态。作品尾声舞者们边舞边唱的感人情景，令观者动容。"谁叫咱是男子汉，顶天立地要坚强。……风里雨里莫言苦，再苦再累自己扛。人生就要立大志，艰苦创业记心上……"朴实无华的歌声道出了农民工兄弟的酸甜苦辣、喜怒哀愁。整体而言，《进城》将焦点对准现代都市中处于弱势的农民工群体，深入表现了社会现实生活，弘扬了健康向上、积极达观的人生态度，也反映出编导对当下社会现实的敏锐把握和大胆艺术构思。

该作品2006年荣获第八届"桃李杯"舞蹈比赛群舞（其他舞种）剧目创作三等奖、表演一等奖。

《希格希日-独树》
《希格希日》
编　　导：王玫

音　　乐：杭盖乐队《希格希日》

首演时间：2018年

首演演员：何燕敏、王玫

《独树》

编　　导： 王玫、胡尔班阿勒·塞力克、呼拉来·马合沙提

音　　乐： 斯琴格日乐《独树》

首演时间： 2018 年

首演团体： 东北师范大学音乐学院舞蹈系

【作品分析】

　　这是以王玫为主编导创作的具有现代创新意识的蒙古族风格舞蹈,分为两个部分。第一部分是视频双人舞,第二部分是舞台上的男女群舞。前后两个部分互相独立,在精神况味上又紧密相连,以看似随意而为、颇为现代又简单纯粹的动作元素重构了一个迥异的蒙古族风格作品,展现了蒙古族人自由洒脱、豪迈旷达的民族性格,彰显了马背民族或骑或行朴素真挚的草原生命情态及其延绵不息的生命图景。

　　第一部分舞蹈《希格希日》在草原上完成并拍摄,斜阳、草原、旷野、树木、小径,带着原生态气息。"希格希日"意为马头上戴着的缰绳环碰撞的声音,正如歌中用蒙语循环往复地唱道:"马儿步伐匆匆,串珠的头饰刷啦刷啦。"这部分的舞蹈以马背上的舞动为主题。编导将蒙古族的马背生活凝练为坐姿,从原生多样态中归纳抽离出来,以"坐"为基本动作,生发马背上的各种动态。两舞者从原野穿行而来,在草地两个木凳上坐下,顺势在木凳上完成了舞蹈,两条板凳代替了群马。整个作品,除了音乐,在舞蹈语汇上,似乎完全跳脱出传统蒙古族舞蹈的形态动态符号,没有典型的蒙古族舞蹈动律、动态、舞姿,但在俯仰、抬踏、拧转之间,却处处能捕捉到蒙古族舞蹈动态风格的痕迹,感知到蒙古族舞蹈的潇洒、惬意、豪放、通达的精神气质。编导以现代的、个人的、主观的对民族自然生态的感受为主导,对蒙古族舞蹈形态化其形,取其神,以非典型蒙古族舞蹈动态,呈现出了一种典型的蒙古族舞蹈精神气质。我们在这里看到了一种马背生活的返璞归真。

　　这段舞蹈是自在旷达的,两位编导兼舞者以并不年轻的身体在简陋的板凳上随性起舞,躯干最大幅度的动作是前俯后仰。2 分 40 秒的舞段中,

有 50 秒是在草原上行走,另有连续两次舞者手扶木凳、双腿走出、身躯离凳,除此之外,再没有大的空间变化,亦没有其他调度。两位舞蹈家在几乎固定的有限空间,舞出了马背民族俯仰天地、自由驰骋、快意潇洒的民族生命情态,传达出了中国自古崇尚的天人合一的哲学追求和况味。原来民族风格的舞蹈编创可以如此独辟蹊径,动作动态游离于形而下,精神情调超脱于形而上。最后两人自凳子上向后仰躺下去,如入"俯仰自得,游心太玄"之境,挥洒着超然物外的惬意。

第二部分《独树》是男女群舞,以行走为基本元素。舞者在舞台上以各种各样的姿态行走,松弛恣意。初始,舞者们昂首阔步,左右摇晃,颇有蒙古族人豪迈阔达的草原主人意态。转瞬,舞者们聚拢,俯身弓背,小步挪动。行走中,间或站起两人,似是牧民集聚羊群漫步草原。随后,男女成双,一对对相携走来,这也是所有民族繁衍生息的主题故事。

值得注意的是舞蹈所表现的不同寻常却又极其寻常的双人行走姿态。不同寻常之处在于,民族舞中的男女双人舞从未出现过如此"怪异"的舞姿;极其寻常之处在于,定睛看去,这些姿态像极了我们日常生活中恋爱的男女耍赖式的打打闹闹。女生自身后拦腰横抱男生,一条腿"挂"在男生身上,另一条腿着地,随男生行进。男生手臂从后揽住女生的腿,背负着她,身体略前倾,如同背负着甜蜜的负担。女生单腿而行,也似为男生提供行走的拐杖。男生两步,女生一步,看似颇为费力,松垮蹒跚,却也走得稳稳的,如时钟滴答般,自有其内在的节律。俄尔,两人改为面对面相拥,女生同样单腿挂靠。或者,女生斜靠于男生胸前,两人同向顺边前行;或者,女生躺地,男生拉住其一臂,拖曳前行;或者,男生以女生为中心,几次绕行,嬉戏玩闹,将女生高高托举;又或者,女生在地面追随男生步伐,匍匐而行。各种形态看似戏谑,却如此真实自然。女生从身前、身后、高空、地面占据了男生周边的空间,两人之间主动与被动的关系也不断变化。但无论何种姿态,行走的节奏始终如初。舞者们往复穿梭于舞台,小小的一方舞台被他们走出了广阔无垠之感。相携相伴的人生中,爱情不就是如此模样?两人相互依赖,相互支撑,相互追随,相互陪伴,也

有吵架磕绊，但终究会努力走下去。行走本身就是一种永恒的姿态。

编导着意打造了一个简约的舞台空间，简洁的黑白色调背景上风起云涌，舞者朴素的蒙古族袍子，单一到极致的行走动机，并不复杂的调度和动作节奏变化，配合单人或双人走姿的空间变化，整个舞台呈现一种疏朗有致的韵律感。像极了人生，纵有百态，停不下的是永远向前的脚步。像极了生命，血脉代代相传，繁衍不息。"行走"是一种充满韧性和能量的民族生命意象（参见图8-12《希格希日－独树》）。

作品的两部分分别采用了蒙古族乐队和歌手的原声音乐，并直接以曲名作为舞蹈名称。《希格希日》的音乐速度偏快，情绪欢愉，《独树》则中速偏慢，两种速度分别表现了蒙古族人不同心理节奏下的性格特质，或者豪放、洒脱、激情四溢，或者悠然、闲散、安逸。《希格希日》中马头琴、呼麦等典型的蒙古族音乐符号，为两人的舞蹈定下了气质风格基调。《独树》的音乐自始至终以舒缓的节奏贯穿，以沙锤、卡洪鼓节奏铺底，间或有女声吟唱和马头琴旋律加入，不急不躁、不紧不慢行进着，诉说着一种恬淡的松弛和永恒感，一直到舞蹈结束仍未停止。灯光渐暗，行走却不止；音量渐小，旋律仍不息。舞者的所有行走动作均紧扣这种节奏，这也是蒙古族人生生不息、延绵不绝的生命节奏。

整个舞蹈前后两部分的动作语言也有暗合之处。在《希格希日》中，

图8-12 《希格希日－独树》

舞者坐于凳上舞动,脚下也在不停地行走。不管其身体是前俯后仰,还是短暂离凳,双腿始终处于各种步伐中。其手臂的摆动也和《独树》中的"散人"式摆动一样透着闲散惬意。可以说,恣意行走是贯穿整个舞蹈的主旨动机。

值得一提的是《独树》舞台背景中那棵投下黑色剪影的树,于旷野中独自矗立。独树必定是充满特色的,甚或是"特立独行"的。它可能意味着艺术表达臻于化境的独树一帜,抑或是人生某一阶段值得享受的孤独心境。自然界中有独树成林的奇妙景观,王玫便是舞蹈编创上独树成林的代表人物,其舞蹈带有显著的个人特色和独立精神。清代学者张潮认为读书的境界有三种——"隙内观月""庭中望月""台上玩月",依次提升。于高台上与月嬉戏,没有深厚的造诣不可为之,实为最高的境界。王玫的创作从某种意义上来说也进入了"玩月"的境界。"玩"是一种松弛和自在,是超越技法和传统语汇的艺术语言自如表达的能力,《希格希日-独树》便充分体现了这一点,是她对传统舞蹈进行现代性编创的又一次突破,展现了其高妙的艺术手法。

《希格希日-独树》是2018年中国文联、中国舞协、内蒙古自治区文联共同主办的"蓝蓝的天空——中国舞协'深入生活 扎根人民'原创内蒙古题材舞蹈作品展演"作品之一,以独树一帜的风格呈现了蒙古族舞蹈发展的新面貌。

2. 舞剧代表作

《朱鹮》

编　导:佟睿睿

音　乐:郭思达

首演时间:2014年

首演团体:上海歌舞团

【剧情简介】

古老的山林村落，年轻的樵夫俊在湖边偶遇七位鹮仙，人鸟和谐共处，一幅美好田园画面。临别，领头的鹮仙洁赠给俊一枚羽毛。时间到了现代，快节奏的都市高楼林立，洁仿佛自遥远的时空穿越而至，迷茫恐惧。摄影记者俊发现了无助的洁，拿出那枚羽毛，二人惊喜相认。俊带着洁找到曾经的家园，却已了无生机。朱鹮一个个消失，一个巨大的玻璃罩从天而降，洁在其中凝固成一个美丽的标本。岁月流逝，到了当代，一群学生前来参观博物馆，年迈的学者俊手执羽毛，对着玻璃罩里的洁黯然神伤。突然，洁奇迹般苏醒，与俊重逢，朱鹮又重现人间。那根羽毛从俊的手中开始传递，传出博物馆，传出都市，传向田野。远方，鹮群在水云间闲庭信步……

【作品分析】

该剧由三幕及序幕、尾声组成。朱鹮作为地球上最古老的鸟类之一，有"东方宝石"之美誉。现代以来，这一代表地球文明的鸟类，一度从人类视野中消失。专家遍寻全球，终于于1981年在陕西省发现了7只朱鹮，吉祥之鸟重现人间。中国舞剧《朱鹮》通过讲述这个真实的故事，揭示了人类在现代化、城市化进程中引发的环境危机，引发了人们"曾经失去更知永久珍惜"的情感共鸣，进而启示人类与其他生灵休戚与共的命运，引出珍爱生命、敬畏自然的主题。

舞剧主题立意明确，结构脉络清晰，跳跃式地选取了古代、现代、当代三个时间节点来构建故事框架，人物关系围绕鹮仙洁的生命轨迹——生—死—重生展开，意蕴深远。尤其是洁最后的重生，前后呼应。男女主人公的人物关系设置没有落入舞剧常见的爱侣关系、父女关系的窠臼，而是超越个人情感，提升到一种生命之爱的境界，作品的主题也因万物之间惺惺相惜、追求真善美的崇高精神价值而得到升华。全剧没有善恶交锋的强烈戏剧冲突，也没有刻意煽情，却因为初始人与朱鹮和谐共生的美好，与后来人类破坏生态导致生灵涂炭的凄凉形成极大地对比和共情，产生了震撼心灵的强烈感染力。据报道，《朱鹮》在日本巡演时深受欢迎，全场观

图 8-13 《朱鹮》

众无 不为之起立流泪。

作品开场,是一幅展开在天地之间的水墨画。青山绿水,田园人家,清新自然,灵动唯美。朱鹮群舞的设计独具匠心,是本剧的一大亮点。第一幕中,樵夫俊与七位鹮仙由陌生到逐渐熟悉后,群鹮也列队款款而来(参见图 8-13《朱鹮》)。它们时而排成一字欣赏自己的水中倒影,时而排成"人"字在天空飞翔,时而低头饮水,时而三五成群嬉闹游戏,展示了朱鹮最具代表性的"涉""栖""翔"三种优雅的动作形态。美丽的朱鹮引来了一群农夫与之共舞,形成一幅人鸟和谐相处的画面。这段群舞非常清新别致,生动优美,曾被选送入 2021 年央视春晚。第二幕,氛围急转直下,钢筋水泥的城市,光线沉重而幽暗,步履匆匆的人群随着低沉的节奏抱臂奔走,与之前闲适惬意的田园生活形成鲜明对比,表现了人类在现代文明中无处可逃的压力,更反衬出人类在现代文明中无处可逃的压力和无法回归的过去。尾声部分,高洁优雅的朱鹮群鸟再次在天际出现,呈现给观众当人类的生态环保意识觉醒并付诸行动后,吉祥之鸟重新回归到自己家园的美满结局。人与鸟再次和谐共处,世界大同,生生不息。

《朱鹮》是一部地道的中国舞剧,但美学上很好地融合了中国舞和芭蕾

图 8-14 《朱鹮》

元素。在舞蹈语汇的组织上，编导在中国古典舞的典雅和民间舞的灵动之中，汲取"中国式"的精神气质和形体之美，同时融入大跳、小弹腿等芭蕾舞步，并运用现代舞技法创造了一种独特的审美范式，塑造了身姿挺立，单腿前点地，一手臂背于后腰、另一手臂向后抬起覆于头顶的朱鹮经典形象。舞者头戴洁白的弧形羽毛，身穿前短后长的纱裙（代表尾翼），脚尖一抹鲜红，形似朱鹮，高洁优雅、栩栩如生。舞者紧紧抓住朱鹮灵动的脖项、优雅的步伐、昂首翘尾的挺拔体态这几个特点，手臂时而幻化成朱鹮高昂的头颈，时而又是轻抚水面的双翼。悠闲时夹肘搭叠在头顶的双手、开心时轻快戏水的小弹腿、亲昵时娇憨地蹭蹭脑袋、悲痛时下垂折断的双翼，使得鹮仙的人物性格十分饱满。

佟睿睿作为学习中国民族民间舞出身又熟知现代舞技巧的青年编导，在本剧中表现出女性独到的人文观照视角、细腻的情感处理和高超的编舞技巧。男女主人公的三段双人舞构成了舞剧叙事。第一幕鹮仙初见樵夫一场，洁娇俏天真，好奇又矜持，而俊也被美丽的鹮仙所吸引，跟着洁亦步亦趋，学着她灵动的舞步，两人一进一退，颇有童趣（参见图 8-14《朱鹮》）。第二幕，俊将被人类遗弃的洁轻轻扶起，悲伤恐惧的洁向他诉说自己的遭遇，俊努力向上托举洁，想要帮助她重新展翅飞翔，但洁低垂双翼，虚弱无力。人类因为自己的贪婪自私，残忍地伤害了这般可爱的生灵，令

人唏嘘不已。洁用脑袋一点点地蹭着俊的胸口，二人再现之前模仿舞步的动作，美好的画面重现，此刻却更像是朱鹮在向人类求救，令人心碎落泪。第三幕，双鬓已经斑白的学者俊与重生的洁相认，俊再次学起朱鹮的舞步，恍若回到了昔日作为少年樵夫的时光。似曾相识的情景，因为失而复得的欣喜，意义更加显得不同。人类重新开始了对这一古老生物小心翼翼的呵护，朱鹮高洁美丽的双翼重现于人间，人与自然和谐共生，生命永续。三段双人舞的触点巧妙而不着痕迹，舞蹈动作根据音乐主题动机发展出不同的情绪和质感。第一段轻盈向上，像田园诗般轻松欢快；第二段充满了无力感，表现朱鹮失去家园后低沉悲伤的情绪；第三段在轻快中带有内敛的气质，表达对朱鹮重生的珍视与生命感悟的升华。人与鸟亲密互动，互相依恋，散发出诗情画意般的意趣。二者动态如影随形，融为一体。俊模仿洁舞步的动作在初识、重逢、重生三个舞段中反复出现并得到强化，情感逐层递进，审美呈现十分高级，给人留下深刻印象。

一枚羽毛是贯穿全剧的符号。俊和洁的初遇是由一枚羽毛作为引子，后面的重逢、复生都是以这枚羽毛作为串联剧情的纽带。第二幕，都市中匆忙而又冷漠的人群哄抢羽毛，却又无情地抛开，羽毛在空中孤零零地飘落，无依无靠。第三幕，田野上人们像珍爱自己的生命一样捧起羽毛，小心翼翼地由一双手传递到另一双手。这两处的画面形成鲜明对比：前者使我们唏嘘丛林规则的残酷和对生命的漠视，偌大的世界却没有朱鹮的容身之地；而后者则是爱的接力，让我们感受到了失而复得后的接纳、珍视，看到了对善待生命之爱的传递与温暖。捧在手心的不只是一枚羽毛、一只珍禽，更是人类对生命的敬畏和对自然的参悟。

舞剧的音乐十分优美动听、空灵悠扬，作曲家用弦乐带出主题，并在管弦乐队中大量运用了中国的民族乐器，如琵琶、笛箫等，主要人物的主题音乐在传统丝竹和小提琴的演奏下反复再现和加强，达到推进剧情、渲染情感的作用，高潮处令人潸然泪下。

本剧的表现手法富于浪漫主义，题材选择视角独特且极具现实意义。就像女主人公的扮演者朱洁静所说，《朱鹮》表现了人与鸟三生三世穿越时

空的相遇,但它其实也讲述了一个特别现实的故事——通过人和鸟这样的载体,表达了我们对生命、对自然、对地球的敬畏。用中国"天人合一"哲学思想诠释人与自然和谐相处的理念,以跨时空、跨物种的悲悯情怀与大爱超越个体爱恨情仇,使作品立意高远、不落俗套、寓意深刻。舞剧《朱鹮》用生命感知人与自然和谐相处的终极主题,用羽翼呼唤人类文明,正是这股力量的凝结让我们从东方文明的原点起飞,做爱的使者、善的化身:人类要守望的,不只是人类自己,而是共同的美好家园。

《十面埋伏》

编　导:杨丽萍

音　乐:阿鹏、陈谢维

首演时间:2015年

首演主演:裘继戎、王韬瑞、陈谢维、胡沈员等

【剧情简介】

该剧取材于中国历史上楚汉相争的故事。楚汉相争多年,萧何为刘邦举荐韩信,韩信为刘邦的征战立下汗马功劳。项羽、刘邦两军垓下决战,汉军十面埋伏围困楚军,项羽听到四面楚歌,知大势已去,与虞姬生死诀别,后自刎于乌江边。刘邦获胜,取得帝位。

【作品分析】

该剧结构场次通过剪纸人举起的白色字来展示,共十六个段落,分别为"十面埋伏""始""将""相""合""霸""帝""斗""忍""姬""裂""谋""博""四面楚歌""殇""终",逐一将萧何向刘邦举荐韩信为将、萧何以相的身份辅佐刘邦、刘邦项羽战争不断、韩信忍胯下之辱、虞姬与项羽的千古爱情、韩信为刘邦出战且屡战屡胜、项羽陷四面楚歌之境、霸王别姬之离殇等历史情节展现出来。该剧是舞蹈家杨丽萍带着对现实社会中人人可能遇到危机四伏的处境以及当今世界战乱不断等现象的思考而创作的,是杨丽萍借他人言自己、借旧题立新说之作。杨丽萍将其定义为一部综合运用行为艺术、装置艺术、民乐及传统戏

剧等多种艺术形式的"实验性舞蹈剧场"。其中着意体现了京剧、剪纸、口技、琵琶、武术等中国传统文化元素在现代语境下的多维融合。

舞蹈剧场中的剪刀装置艺术,带来全新的观演体验。上万把剪刀悬于舞台上方,寒光闪烁,摇摇欲坠,暗喻无处不在的危险和埋伏。剪刀如达摩克利斯之剑,令观众时时绷着心弦,"迫使"观众同入戏境,而不能以单纯欣赏的姿态置身事外——每个人都无处可逃,观众甫一入场,便被剪刀阵所"埋伏"。剪刀为双刃,寓意重重危机。剪刀需要人操控,才能剪出想要的图案,历史人物和故事同样操控在时空变幻的岁月之手。作品以琵琶演奏《十面埋伏》拉开帷幕,乐曲历时近七分钟,除了演奏者动作及剪纸者抛洒碎纸片,舞台几乎静置,这极大地调动了观众的听觉与想象力。有微风吹过舞台上空,密密麻麻悬挂的剪刀发出层层叠叠的金属碰撞声,伴随着激烈昂扬的琵琶曲,营造出一片肃杀的氛围。真实环境带来听觉上的刺激,使观众身临其境,深陷刀戎相交的古战场。

剪纸人以行为艺术的方式贯穿全剧,不仅承担了厘清舞剧主线结构的任务,同时以旁观者的身份,如女娲造人般剪出一个个人物。剪纸人是全剧的第三双眼睛,以客观的姿态始终居于舞台一角,史官般淡然地见证着舞台上的一切,任台上征讨杀伐、惊心动魄而岿然不动。最终,这些人和事都会随着时间的消逝湮没于岁月的长河之中,她亦掩埋于自己剪出的历史故纸堆中。有趣的是,在舞蹈开始前,剪纸人就已进入角色,她向观众举起"静"字,提示大家保持演出环境安静。琵琶曲铮铮响起,剪纸人举起"十面埋伏"四字宣示主题。乐曲结束,一段英文的剧场秩序提示出现,打破了观众沉浸演出的心境,原来刚才只是序幕。剪纸人在剧场"此时空"与演出情境"彼时空"中进出自如,也似以命运之手操弄着时空,亦体现了杨丽萍对时间的理解,如同小彩旗在春晚旋转数小时。剪纸人在此剧中的设置有异曲同工之妙。

全剧以中国传统审美为基底,糅合现代多元的创作技法,塑造了各具特点的人物形象。人物身份不同,其个性符号及舞蹈语言亦有鲜明的差别。一身白衣的萧何自悬降下的剪刀阵后走出来,如同穿过历史的荆棘,脱去

图 8-15 《十面埋伏》

凡胎肉骨,凝化为人物灵魂。"成也萧何,败也萧何",他主导了韩信的一生,始终是棋局中人,却又是那个辅助帝王落子的观棋者。从这一点来讲,萧何是最适合成为故事讲述者的那个人,他串联起整个剧情。萧何将脸上的白色油彩抹掉,卸掉了身份外壳,以京剧念白道出全剧的主题:"你埋伏着我,我也埋伏着你!古往今来,从未停止过十面埋伏!"点明杨丽萍编创此剧的主旨。

一件英武的插满靠旗的京剧袍服从天而降,意喻项羽霸王的身份。京剧大武生的身法和孔武潇洒的腾跃、夸张的靠旗如盔甲披身,彰显项羽威风八面。(参见图 8-15《十面埋伏》)。刘邦则以狡诈多疑的阴险形象出现,鬼魅般的金色面具、低缩的身形,辅以呕哑嘲哳的音乐,喻示暗藏心机。编导还巧妙运用了轿子来体现刘邦起起伏伏的人生,而抬轿人又是他知人善用的证明,他爬上竖立的轿顶,如坐帝位。项羽、刘邦虚言礼让又明争暗斗的段落,使两人的形象对比愈加分明。

黑白韩信的人物塑造十分耐人寻味。黑白寓意人性中黑暗和光明的两面,是对当今社会人性复杂多变的诠释。胯下之辱,全凭一个"忍"字,韩信从一长列黑衣人胯下爬过,为之后的"裂"一场埋下伏笔。黑韩信鬼魅般从白韩信胯下爬出,欲掌控白韩信的一举一动。黑白同体的矛盾寓意

本能欲望与理智的交锋、本我与超我的交互隐显。刘邦伸出合作之手,白韩信迟疑不决,黑韩信却悄悄从白韩信的胯下伸手交握,暗自与刘邦达成谋略之盟。

剧中唯一的女性角色虞姬由男性反串,延续了戏剧中的男旦传统。舞者胡沈员以男子之身演活了女子的本质,以柔软的身体动作质感来表达虞姬作为女子的柔美一面,其与项羽的爱情之舞极尽缠绵悱恻。虞姬不仅是项羽的爱人,更是可以忽视性别的灵魂伴侣,给项羽的心灵以支撑的力量,也以决绝的姿态展现了女子少有的刚烈。虞姬自刎一幕,一根约三指宽的红丝带的使用令人惊艳。项羽咬住丝带一端,缓缓从虞姬颈侧拉出,虞姬低头咬住丝带末端,丝带连接着两人越拉越长,这一动作瞬间呈现了虞姬"血溅三尺"的直观视像。丝带绕颈,虞姬旋身倒地而亡。红丝带的使用将虞姬自刎的悲壮惨烈情境唯美化、浪漫化,口衔丝带这一动作更是将二人的亲密情感展露无遗——丝带象征着二人心中难以割舍的牵绊和斩不断的深切情愫。生命凋逝,两人阴阳两隔,而如红丝带般赤诚热烈的情感却藕断丝连,穿越生死(参见图8-16《十面埋伏》)。

剧中色彩以黑、白、红为主。男性角色为黑、白,虞姬的衣裙为红色,从"裸身"到着装寓意从无性别的人物灵魂进入其所饰角色。红色亦为血色,漫天遍地的红色羽毛如血流成河,将残酷的美演绎到极致。剪刀利刃覆垒于上空,血色羽毛铺满大地,战争的残酷铺天盖地袭来,触目惊心。舞者身着肉色紧身衣,一眼望去,一个个"赤裸"的身躯卧在遍地的羽毛

图8-16 《十面埋伏》

中,直白醒目,冲击视觉。好一个赤条条来去无牵挂,英雄美人、金戈铁马最终都要归于尘土。项羽失重般旋转,最终垂下头来,躬身站立在一地红羽中,在一众倒地牺牲的身躯映衬下显得尤为突兀。血洒战场的楚霸王至死也要倔强地站立,这是他最后的尊严,也昭示着他至死不甘。杨丽萍曾说,羽毛象征着生命中诸多"不能承受之轻",就如山盟海誓亦会瞬间轻薄如羽。一片红海中,剪刀阵怦然落地,给观众心头重击。剪纸人举起"终"字,舞剧结束。

《十面埋伏》遍布巧思,充满着各种隐喻和象征。对于观众耳熟能详的剧情,编导并没有着重去描摹,或者说《十面埋伏》本不是为了完成叙事而结构剧情,情节只是表意的载体。在作品中,她着重突出了多元象征元素舞台应用的潜在话语,剪刀、羽毛、剪纸、丝带、琵琶等,这些都是她言说的途径。杨丽萍用这个作品表达了她对我们所处这个世界光明之下的阴影,悲悯地看见和发声,因而全剧的亮点也颇多汇聚于各种隐喻的符号上,从这一个角度来讲,该作品的隐喻和象征要大于整体"剧"的表达。故事虽然是两千年前的,人性却是亘古不变的。现代文明社会中也不乏丑恶的行径,古有四面楚歌、十面埋伏,今有千种骗局、万般陷阱,不断挑战法律和道德的底线。杨丽萍的创作从最初追寻日月、鸟兽、草木,歌颂人性的美好,到如今感知生命的沉重,揭示人性的阴暗面,其目的在于引起人们反思,从黑暗中破茧,寻求光明。现实社会中的埋伏和危机,需要我们共同努力破除。

该剧集合了众人的智慧,由杨丽萍担任总编导及艺术总监,叶锦添担任美术和服装设计师,田沁鑫担任戏剧顾问,刘北立担任剪刀装置艺术家及创意顾问,京剧裘派嫡系第四代传人裘继戎扮演萧何并担任京剧指导,加上胡沈员、王韬瑞等多位独具个人风格的舞者及灯光、民乐演奏等方面的优秀艺术家,共同完成了这部非同寻常的埋伏之作。该剧体现了舞蹈家杨丽萍多元包容的创作观,也体现了她创作的新维度。该作品曾登上美国纽约林肯中心的莫扎特音乐节舞台,受到国外观众的喜爱。

《永不消逝的电波》

编　导：韩真、周莉亚

编　剧：罗怀臻

音　乐：杨帆

首演时间：2018年

首演团体：上海歌舞团

【剧情简介】

上海解放前期，李侠与兰芬因为革命工作需要结为假夫妻，以此作掩护，秘密进行地下情报工作。李侠在与裁缝店掌柜老方及学徒小光、车夫大勇等地下党人的情报交接中，被报社潜藏的军统特务柳妮娜、阿伟发现端倪，老方等人惨遭杀害。在敌人的围剿追捕中，李侠与怀着身孕的兰芬诀别，在最后关头发送完重要情报，英勇就义。兰芬带着孩子与百姓一起迎来了上海的解放。

【作品分析】

该剧可分为序及上下两场。《永不消逝的电波》是以李白烈士的事迹为原型编创的革命历史题材舞剧，塑造了李侠等地下工作者与国民党军统斗智斗勇，用电台为我方提供重要情报，面对牺牲临危不惧的英勇形象，歌颂了中国共产党人大无畏的革命斗争精神和为理想勇于献身的牺牲精神。舞中有剧，剧中有舞，上半场以铺叙人物关系和介绍故事情节为主，下半场剧情发展曲折变化，情节更加跌宕起伏，舞段也较上半场密集（参见图8-17《永不消逝的电波》）。

用舞剧的形式表现谍战故事，在当前舞台尚属首创。编导不仅要叙"明事"，还要叙"暗情"，既要让观众理解，又要突显悬疑惊险的紧张节奏，渲染谍战波谲云诡的氛围，极具挑战。谍战故事人物身份的多重性和情节线的复杂性，使顺次讲清人物明争暗斗的故事情节几乎不可能，也因此，编导采用了影视化的多重时空叙事模式，巧妙地讲述了复杂的人物关系和曲折的故事情节。

为了阐明复杂的人物身份和关系，该剧在序幕开场就如影视片头人物

图 8-17 《永不消逝的电波》

角色介绍般，让 9 位主要人物一齐亮相，开宗明义，点明身份。随着剧情的推进，几位主要人物的另一重身份以背景天幕文字显示的方式一一揭晓，如猜谜揭晓谜底般，在剧情的演进过程中对观众关于人物真实身份的推测判断做出回应，使观演两方在审美心理上进行无声的互动沟通。天幕亦起到了显示新闻和情报、助推剧情的作用，突破了惯常舞蹈中出现文字被人诟病的模式化印象。

 该剧最大的特点是巧妙运用多时空并置的方式叙事，这种类似电影蒙太奇的时空切换手法，使舞剧的叙事结构层次丰富而又紧凑。编导将同时同地、同时异地以及不同时空的复杂故事场景有机地横向串联，多线并叙，使各线彼此独立而又互相关联，事件的前后因果一目了然。比如舞剧开始两分多钟的黑伞穿梭舞段，李侠夫妇手挽手，处于来来往往的人流中。穿梭的人群时而是实际生活中的各色人物，时而又象征着阴云密布的时局和黑暗的敌对势力，夫妻二人或同时或单独，在不同情境下，在同仁的掩护中，完成交接情报等危险而又日常的工作。短暂的舞段以紧张的节

奏和多变的群舞调度，以及突出人物的追光等舞台艺术手段，将李侠夫妇在不同时空的活动分区呈现，浓缩表现了两人的谍报生活。这就如同电影镜头中的平行蒙太奇，多条叙事线分叙，不同的是，电影镜头多采用依次分叙或交替分叙，该剧则是平行呈现叙述。再如，李侠和兰芬在家中拆读老方利用定制的旗袍传递来的情报时，舞台左区同时出现了老方在裁缝铺将情报仔细缝进旗袍滚边的情节。

另有记者阿伟冲洗照片的情节，舞台出现了四个时空分区，最右侧是红光暗室中看底片的阿伟，左侧三区则以不同人物舞姿的定格来展示阿伟拍到的内容。刚开始是大勇、老方、李侠，舞者身影一闪，变成七月、兰芬、柳妮娜，下一秒又变成双人情景，柳妮娜向姚社长献媚，老方向李侠恭敬地递过衣盒，大勇和七月警惕地望向一侧。人物关系再度变化，老方为姚社长量身裁衣，兰芬为李侠轻拭额头汗水，小光开心地向七月送化。短短二十几秒，将主要人物之间的交集和关系直截了当介绍给观众。四个分区如同活动的电影胶片般，将人人似施粉墨掩盖身份、你方唱罢我登场的戏剧感烘托出来。镜头中，每个人似乎都有不为人知的身份秘密。照片成为随后情节串联的线索，为柳妮娜据此挖掘搜捕对象埋下伏笔。

时空并置的处理手法，最感人至深的还是舞剧后半段兰芬与李侠的四重时空双人舞。小光牺牲后，兰芬安慰李侠，两人倾心交流，此时舞台上依次出现了三个双人舞，追忆夫妻二人年轻时的生活情景。三个回忆时空与一个现实时空交织，描述了革命英烈作为常人的一面。他们最初假扮夫妻时相敬如宾、谦让有度，随着两人深入相处，兰芬偶尔也会像寻常妻子一样闹情绪，李侠用行动安抚，再到后来，李侠受伤，兰芬边为其擦药边心疼流泪，两人逐渐走进对方心灵深处，革命的友情在日积月累中转化成相濡以沫的爱情。舞台上四对舞者如同四声部重奏，共同奏响李侠夫妇岁月变幻中的革命爱情。李侠介绍兰芬入党的情形再次闪现，二人难掩激动，紧紧相拥。还有两人甜蜜而郑重地拍下结婚合影的情景，点点滴滴，美好的记忆如珠似宝，涌上心头。现实时空中的双人舞将全剧带入炽热的情感高潮。男女舞者连续流畅的双人托举环环相扣，层层推进，女舞者轻巧柔

软地在男舞者周身上下翻飞,两人尽情抒发着心中涌动的热烈情感,诉说着无尽的爱恋,也为两人的爱情结晶顺理成章地到来做了铺垫。双人托举中,有一主题动作,两人正面相拥,女舞者紧抱男舞者一侧臂膀,并膝坐于男舞者弓步腿上,而后男舞者站立,将女舞者顺势悬空带起,女舞者仍保持坐姿双吸腿,小鸟依人般紧紧伏于男舞者肩头,此情态正如情到浓时恋人间的甜蜜相依,亲密而真挚。在随后的分别舞段中,这一动作再次出现,却是生离死别前的最后拥抱,难分难舍,痛楚万分。同一托举,在不同的情境下承载着截然相反的情感,反差强烈。

优秀的舞剧常常会留下让人记忆深刻的代表性舞段,该剧也是如此。比如矮凳上的旗袍舞段,复古而又清雅,充满东方女性的柔美韵致。晨曦中,家家户户的女主人开始忙碌,炉灶上煲煮着汤羹,女人们坐在板凳上,打着蒲扇,照看着火势。舞者触摸汤煲试温,被烫瞬间下意识捏耳垂,人物顿时鲜活起来。舞蹈动作充满生活气息,板凳、蒲扇带来了温馨的人间烟火气(参见图8-18《永不消逝的电波》)。该舞段展现了一幅20世纪三四十年代上海弄堂的生活画卷,勾勒出一组上海普通人家的女人群像,也展现了兰芬在生活中的小女人情态。小提琴演奏的《渔光曲》为这个舞

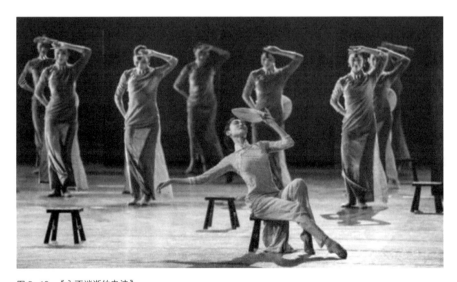

图8-18 《永不消逝的电波》

段奠定了清新雅致的抒情基调，与舞蹈动作完美融合，"复活"了人们关于上海风情的记忆。旗袍舞段并不独立于"剧"之外，它不仅彰显了舞剧的海派风格，更是人物心境变化和故事情节发展的必要环节。剧中的另一个旗袍舞段出现在裁缝店，不同于上一舞段中朴素无华的旗袍质感，这一舞段中的旗袍华丽艳美，舞姿妖娆妩媚，意在衬托兰芬与柳妮娜互相猜疑的情绪，承担了叙事的功能。

 道具的使用可谓该剧最具有创造性的亮点。26块可以动的立板上方有3根横梁，立板移动时，辅以灯光的明暗变化，可瞬间切换场景，将舞台切割成不同的空间。比如表现上海石库门弄堂的人物群像时，在立板的左右移动中，满头发卷、拿着鸡毛掸子的包租婆等人物形象鲜活地呈现出来。车夫大勇被捕后，特务追捕李侠，移动的立板成为李侠躲避军统特务抓捕的街头巷尾，时时刻刻彰显着李侠的惊险境况。多层次的时空叙事的实现离不开现代舞美技术的支持，舞美设计师按照剧情推进的需求，用电脑编程将道具立板的空间变化提前设置好，从而使舞台上呈现出完美的效果。

 舞剧中有多处细节处理，体现了编导的匠心。比如对电梯空间的表现，李侠到报社工作，编导用一铁栅栏门加方形灯光自上而下一轮轮出现，营造出电梯上升之感。兰芬送餐，与裁缝店掌柜老方、学徒小光以及新秘书柳妮娜相遇，四人齐聚在台前的矩形空间。正当观众思考这种处理的用意时，音乐"叮"一声，众人身体同时向后顿挫，观者顿悟，原来他们处于电梯间。此处编导仅以一个动势和音乐的配合，就将人物出现的地点交代清楚。电梯间的另一次妙用是李侠赶到报社，与柳妮娜、阿伟在电梯相遇。这次视角内置，观众似乎与人物同乘电梯，三人你来我往、身形交错的舞段外化了他们表面平静交流，实则彼此小心试探、互相猜疑的内心世界。李侠在二人离开后捡到了一张自己的照片，心中警铃大作。此段电梯间的细节虽然只有寥寥几笔，却在剧情发展上起到了关键作用，引出后面李侠在心中逐 排查、审视怀疑对象的情节，也为揭开柳妮娜的真实身份做了铺垫。

 再如贯穿情节的红围巾。红围巾寓意烈士的赤诚和热血，兰芬织就送给李侠，小光为了掩护李侠，戴到身上吸引敌人注意，枪响之后，鲜艳的

红色如同小光抛洒的热血，也如这年仅15岁的少年党员的赤诚，醒目耀眼。尾声，上海解放，兰芬戴着红围巾抱着孩子缓缓走来，昭示着英烈的热血在下一代身上流淌，赤诚的信仰有接班人代代相传。

艺术作品要想打动观众，首先要打动创作者和表演者自身。据悉，整个剧团为了体会人物的真实历史背景，共同参观了李侠的原型——李白烈士的故居，深受触动。这为舞蹈的编创和演员的二度创作奠定了良好的心理基石，为人物形象的塑造提供了真实的情感支撑。总编导周莉亚在舞者们排练八烈士就义一幕时，曾说"他们都在天上看着呢"，舞者们无不动容，怀着对革命先烈的崇高敬意全身心地投入排练中。带着这样深沉的情感，编导和舞者逐渐找到人物该有的内心语言和情感波动，找到人物行动的心理支撑，常常深陷人物情境，抑制不住地感动流泪。深入人物内心世界，真切体悟人物情感，是该剧的一大亮点，也是其感人至深、广受赞扬的重要原因。

编导周莉亚抓住了人性中最柔软的情愫——孕育新生命，使人物形象更加丰满，也愈加衬托出英烈在危急时刻舍身就义的无私伟大。英烈也是普通人家的儿女，有着普通人的情感，有爱，有恨，有牵绊，有留恋，有对新生命的期盼和对未来的憧憬，但是为了更多人的光明未来，他们选择了牺牲自己，以凡人之躯铺就了中国革命的胜利之路，就像永不消失的电波，永存人们心底。该剧是中国舞剧近年来独具特色的佳作，引领人们穿越历史的时空，感受英烈的伟大，进而珍惜我们今天的幸福生活。也因此，该剧具有强烈的爱国主义精神和现实意义。

该作品2019年荣获第十六届中国文化艺术政府奖"文华奖"；2019年荣获第十五届精神文明建设"五个一工程"优秀作品奖；2020年荣获第三十届上海白玉兰戏剧表演艺术"白玉兰戏剧奖"。

第九章
舞蹈精品的甄别

舞蹈精品指上乘舞蹈佳作中的珍品。舞蹈精品的甄别不能以捧场者的数量或炒作者的溢美之词为标准,而必须依据一定的艺术审美尺度。舞蹈精品至少要从几个方面去衡量:第一,舞蹈之"象";第二,舞蹈之"意";第三,舞蹈之"情";第四,舞蹈之"境"。

第一节 舞蹈之"象"

"象"即"形象",为事物的外表形态。任何艺术,都是以其外表形态和内在意蕴构成自己特殊语言的,一如前文所述,舞蹈的语言是一种人体艺术的语言,舞蹈语言有"意"有"象"。舞蹈语言的"象"是指动作姿容的外表形态,"意"指动作姿容所传递的内在意蕴。"象"作为舞蹈的外表形态,直接给人提供视觉感知。一个舞蹈,构成其"象"的因素很多,诸如动作、造型、节奏、技巧、风格、服装、道具、构图等等。其中,舞蹈之"象"的基本因子是动作,在此前提下,舞蹈的外表形态最能给人留下深刻印象的关键因素是风格和技巧。换言之,风格和技巧决定着"象"的优劣。

风格一般指作家、艺术家在创作中所表现出来的艺术特色和创作个性,这里所言的风格,是指舞蹈在动律形态方面的艺术特色。风格之于舞蹈精

品,犹如性别之于人类。所以,一个精品舞蹈,首先要抓住的是自己的风格。而所谓抓住风格,不仅仅在于能明确舞种,更重要的是有属于自己"这一个"的特征性动律和动作语汇,使观者一目了然。因为舞蹈只有在建立起自己特殊的风格化动律和动作语汇的前提下,才可谓风格鲜明。例如藏族群舞《酥油飘香》,它有两个核心动律:一是仰身后靠送肩的动律形态,一是腆腹斜倾打酥油的动律形态。这两个核心动律贯穿作品始终,将西藏特殊的民俗民风展现得淋漓尽致,不落俗套。同时,仰身后靠送肩的动律,一改过去俯首弯腰、苦不堪言的情状,充分体现了新时期藏民幸福欢乐、蓬勃向上的精神面貌,令人耳目一新。可见,独特的风格化动律和动作语汇是促使舞蹈成为自己"这一个"的具体手段,也是作品区别于其他相类舞蹈、避免雷同的基本保证。

舞蹈,是人类的精神肖像和生活的一部分。不言而喻,人类的民族有多少,人类的生活有多少,舞蹈的风格类型就会有多少。由此可知,要想创作出真正的风格新颖的作品,就一定不能脱离生活,一定要去切实感受生活,因为生活永远是随着时代的发展而不断变化的,就像《酥油飘香》

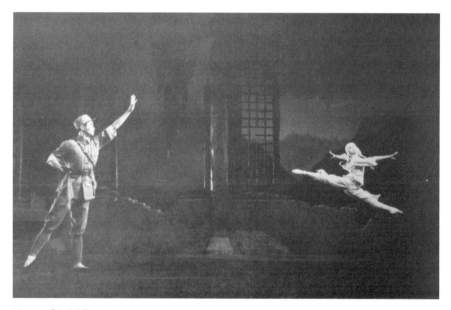

图9-1 《白毛女》

所反映出的那样。如果没有改革开放后藏民从物质到精神都彻底改变的生活和人格自主的精神底气，编导怎么能凭空创造出仰身展胸的藏舞动态语汇。可见，深入生活是避免舞蹈风格千篇一律的有效措施，也是坚持寻求舞蹈风格之独特性的重要手段。

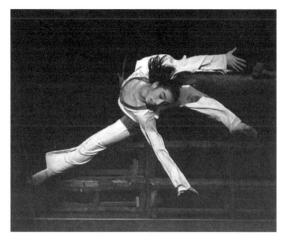

图9-2《大梦敦煌》

除了风格之外，技巧也是体现舞蹈形式美的重要方面。高超的技巧是舞蹈出彩的点睛之笔、神来之笔。舞蹈技巧不是常人所具有的身体运动能力，可产生强烈的视觉冲击力和令人折服的力量，因此能直击人们的感觉中枢，呼唤出观众内心的惊羡之情。通常，当情感的宣泄达到高潮时，几个适当的技巧可以巧妙地展示出情感的品质。其原因在于，舞蹈情感是生活情感的集中体现，一旦舞蹈情感的状态处于波峰浪尖，其表现无疑是爆发性的、一泻千里的，这就必然要有相应的肢体语言，才能对接观众的审美期待。故此时插入一些高难技巧，不仅能凸显情感之强烈，鲜明地展示出舞蹈艺术用动作言情的个性特征，而且能让技巧的出现自然而不露斧痕，顺理成章，能有效地满足观众的期待视野，使之领略到演员超凡的身体能力。所以，技巧是舞蹈增强其精彩度和表现力的条件之一，可保证作品丰满、耐看，能充分展示舞蹈自身的艺术魅力（参见图9-1《白毛女》、图9-2《大梦敦煌》）。

总之，风格和技巧是决定舞蹈之"象"的关键。另外，凡属于"象"的其他因素，也不宜被忽视，尤其是服装道具，一旦恰当利用，不仅能强化舞蹈的风格式样，还能构成特有的动态造型网络，促成舞蹈之"象"别具一格。

第二节　舞蹈之"意"

从前文已知,"意"是舞蹈作品的精神内涵,包括情思、情志和情意等。"意"难于直接被视知觉所感知,但观者可以通过舞蹈的"象"来感悟、理解、把握。通俗地讲,舞蹈的"意"就是舞蹈所表达的思想和情感(参见图9-3《刑场上的婚礼》)。"意"姑且也可按照长期以来许多人所约定俗成的那样,理解为作品的"内容"。不过,站在学术的角度,仍然需要特别提示:事实上,"意"和"内容"有区别。"意"是精神性的、抽象的,是作品的核心理念;而"内容"既包括精神,也包括物质,是作品呈现的全部细节。

舞蹈作为人类精神生活的物象化和形体化艺术,其使命之一就是通过可感的视觉形象来传达"意",一如《周易·系辞》所谓"立象以尽意"。"立象以尽意"是中国传统各门类艺术的一个共同特征,早在《礼记·乐记》中就记载:

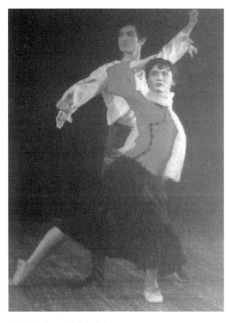

图9-3　《刑场上的婚礼》

清明象天,广大象地;
声者,乐之象也;
乐者,通伦理者也;
声音之道,与政通矣;
黄钟大吕,弦歌干扬也,乐之末节也。

音律、舞容等艺术形式不过是"乐"(乐舞)的"末节"而已,本身并不重要,重要的是这些形式所负载的"通理""通政"之"意",即其所象征的思想内涵。这里,《乐记》虽然因时代的局

限而轻视了乐舞的形式因素，但其目的是强调"意"在作品中的重要性。

舞蹈本该有其思想内涵，而舞蹈"精品"就更需要有较高立意，立意不高甚至没有立意或者只会玩技巧的作品，不可能打动人、感染人。要想作品给观众留下深刻印象以至反复玩味，就要赋予作品或者能触动其思考、或者能扣响其心灵、或者能引发其感兴的深刻意蕴。也就是说，立意应当与人们的精神现实相关联，这就要求编导们务必关注时代，具有时代意识。

时代意识是对时代脉搏、时代精神的积极感悟和切实认知，是一种与时代合拍的先进观念。时代意识的强弱，决定着艺术创作是否能与时代同步，也决定着作品立意的高低。要想具备时代意识，首先须得熟知现实、了解社会，通过社会的各种现象感受时代特征，把握现实的本质。

20世纪80年代以来，中国大地发生了翻天覆地的变化，整个社会在加速进步。与此同时，许多消极甚至有害的因素也在滋生蔓延，并逐渐成为社会的毒瘤。例如，深埋在中国传统文化中的封建"钱权文化"在当今死灰复燃，改变了部分国民的文化心态，致使急功近利成为一种社会现象。但另一方面，面对金钱的诱惑，面对权势的诱惑，面对名利的诱惑，仍然还有一部分人恪守着自己的精神底线，兢兢业业地工作，踏踏实实地做人，勤勤恳恳地干事业！这一切，就是我们目前的社会现状，我们时代的现实。舞蹈应敏锐地触及现实时代这种种意识形态的冲突和媾和，表现现代人的人生际遇和理想追求，挖掘人性中深层的最本质的东西，反映时代的心声，展示时代的画卷。只有这样，舞蹈才能更好地与观众沟通，与大众对话，避免游离于时代，甚或沉醉在"象牙塔"里自我欣赏、自我陶醉而终被观众所抛弃。

有一个男子双人舞名叫《暗战》，就是对当时某些社会现象的概括写照。该作品抨击了现实中那些表面上握手言欢、暗地里钩心斗角的不良行为。舞蹈采用象征手法，披露出这类人不健康的心理过程。令人叫绝的是，在一番尔虞我诈的争斗后，双方又进入了新一轮的握手言和，可就在他们手掌相碰的一刹那，桌面下两人的双腿立即下意识地作弓箭步立起，其警

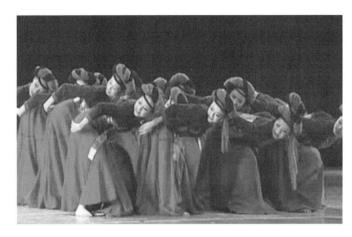

图9-4 《摩梭女人》

觉、紧张之状充分表现出二人高度戒备的防范心理,足以令磊落者哑然失笑。这一恰到好处的处理,充分传递出该舞的深意,可谓神来之笔。舞蹈随即定格于此,大幕落下,将丰富的想象空间留给了观众。

再如《摩梭女人》,也是一个意蕴深长的佳作。该舞表现了一群摩梭妇女寻常生活的几个片段——劳作、怀孕、临产、养育,动态新颖,手法洗练。特别是每个妇女对自己孩子或背或抱或搂的不同体态、表情和动作,表现出不同母亲的个性特征,令人回味无穷。该舞不仅为观众呈现了这群摩梭女人的生活片断和部分人生经历,更启迪世人去感受和了解普通妇女的艰辛,体悟母亲的无私与伟大,让心灵获得一次情感的洗礼(参见图9-4《摩梭女人》)。

舞蹈应该有一个好的、高的立意,一个与时代合拍、与时代同步、能给人以哲理启迪或情感慰藉的立意,这比起泛泛地反映现实,诸如春的美丽、秋的萧瑟、失意的痛苦、成功的欢乐等等,要有价值得多,也动人得多。当然,提倡舞蹈要有深意,并不意味着不赞成舞蹈去表现风花雪月类的题材。事实上,由于舞蹈是通过创造视觉动态意象来实现自我的,而遵循视觉艺术的规律,完全可以表现纯形式的东西。但是,作为"精品",这种"纯形式"必须达到一种高度,一如本书在舞蹈之"象"一节所论述的,要有独特的风格属性,要呈现出"这一个"的"有意味的形式"。

还需特别指出的是,"意"的传达切忌直白、外露、把话说尽。古人之所以主张"立象以尽意",并非"象"本身就具有"尽意"的功能,而是"象"的直观可感能有效唤起人的联想、想象和视知觉经验,调动起主体积极的思维活动,使主体能动地运用自己全部的文化识养、人生经验去感悟、理解"象"的"象内之意"和"象外之意"。而那"象外之意"就是"象"潜在的"意义空白",有待受众去想象、填补、充实、完善。因此,舞蹈作品一定要含蓄蕴藉,留下"意义空白"和"未定点",就像中国绘画、中国文学所讲求的那样:"景愈藏而境愈大,意愈深","不著一字,尽得风流"。如此,才有助于所造意象激发观者的想象,引导他们"观其象而玩其辞"。所以,甄别一个舞蹈是否称得上精品,还得看它是否具有"象有尽而意无穷"的品质。

第三节 舞蹈之"情"

情感,是舞蹈意象的本质因素,是舞蹈区别于体操、武术、杂技等其他人体艺术的重要标志(参见前文第二章第二节"情感性")。一个舞蹈作品是否具有感染力,能否感动观众,首要标准即是否有"情"(参见图9-5《一片羽毛》)。

舞蹈的情感表现不言而喻是源于生活又高于生活的,它是人们现实情感的典型化和艺术化,是"诗情"。而所谓"诗情",是一种含蓄蕴藉、耐人寻味、不可径达的情,它超越了人类情感表现的普通形式,浑成虚涵,意象独出。其"思致微渺""言有尽而意无穷"的特点,标示着中国文艺所特有的情感——充满哲理的情感,那是一种通向"道"、通向无限宇宙的生命艺术之情。

"诗情"有它的传达方式。南宋文学批评家严羽说:"诗者,吟咏情性也,盛唐诸人唯在兴趣,羚羊挂角,无迹可求。故其妙处透彻玲珑,不可凑泊,如空中之音,相中之色,水中之月,镜中之象,言有尽而意无穷。"

图 9-5 《一片羽毛》

(《沧浪诗话》)明代文论家陆时雍说:"善言情者,吞吐深浅,欲露还藏,便觉此衷无限。"(《诗境总论》)简言之,艺术之言情不可直白,所谓"言征实则寡余味也,情直致而难动物也,故示以意象,使人思而咀之,感而契之,邈哉深矣……"(《王氏家藏集》)同时,"诗情"并不是一种孤立的"情",它是与"景"融会在一起的,正如明代诗论家谢榛在《四溟诗话》中指出的那样:"情融乎内而深且长,景耀乎外而远且大。"所以,"景者情之景,情者景之情也"(《唐诗评选》)。像人们谙熟的一些诗句,如"黄鹤一去不复返,白云千载空悠悠""孤帆远影兽空尽,唯见长江天际流",等等,都充分体现出诗的"景中情""情中景"。

舞蹈的情是"诗情",自当很美。其情无论是浓烈的、含蓄的,还是炽热的、冷酷的,都需具备诗的品质。而舞蹈之体现"诗情",倘若能把握好"景"的运用,则不失为一种有效的情感表达方式。例如舞剧《情天恨海圆明园》就是通过托情于景、以景寄情的方式来展现主题的。尤其是那些连贯全剧的宫娥舞蹈所营造的情景,给人留下了极为深刻的印象。例如在第二场,尽管没有出现任何实际人物或者哪怕一件宫廷实景,然而,随着盛

装华服、形象独特的24位宫女手执宫灯依次缓步前行,以及灯光、构图适时变换,舞台上随即呈现出斑驳陆离、绚丽多彩的景象。于是,刹那间,宫廷的豪华、气派、辉煌、壮观和咄咄逼人的气势扑面而来。显然,在这里,宫娥不仅是宫娥,还是一种理念、一种象征,象征着宫廷,象征着权力。如此,宫娥的每一次出场,也就创造了不同的时空意象。又如在第三场,当抗击八国联军的将士全部阵亡时,手执宫灯的宫娥再次出现,而这一次,宫娥的华服随着灯光改变了原有的鲜丽色彩,同时,整个舞台被黑景衬托,如此,清王朝之衰败颓丧、岌岌可危的意象便清晰地呈现出来。而特别值得圈点的是尾声:"玉石俱焚"后,舞台上一片晶莹雪白中透着昏暗,宫娥们依旧手执宫灯,但个个低眉垂首,宫灯一盏一盏地亮起,好像清王朝的苟延残喘。此刻,宫娥们已经没有了昔日的尊贵昂扬之气,终于,宫灯开始熄灭,一盏,一盏,又一盏……南宋学者词评家沈义父说:"结句须要放开,含有余不尽之意,以景结情最好。"(《乐府指迷》)《情天恨海圆明园》正是采用了"以景结情"的方式,在情与景的交融中,以象征和铺张场景的手法揭示了清王朝灭亡的必然性,创造了具有强烈艺术感染力的情感意象。

舞蹈,是情动于中而象诸形容的人体艺术,故其意象是一种视觉形式的情感动态意象,是一种情感的审美符号(参见图9-6《昭君出塞》)。而对于从材料到手段、从物质到精神都负载于一个活生生的生命体之上的舞蹈来说,其"精品"的情感表现就应该比绘画更细腻,比雕塑更真切,比音乐更直接,比诗文更强烈,比戏剧更感人。如此,舞蹈才能进入自身情感表现的终极——灵魂的律动。

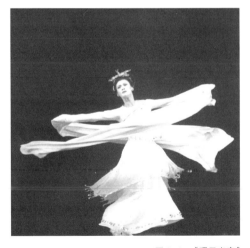

图9-6 《昭君出塞》

第四节　舞蹈之"境"

舞蹈之"象""意""情"的结晶和归属是"境"——意境。近代学者王国维在《宋元戏曲考》中说:"何以谓之有意境？曰：写情则沁人心脾，写景则在人耳目，述事则如其口出是也。"就舞蹈而言，欲使写情、写景、述事达到沁人心脾、在人耳目、如其口出，一般说来宜避实就虚，这对舞蹈是一种扬长避短的方式。因为舞蹈是通过动作姿态创造动态视觉意象的，而其动态视觉意象又是一种"实象"与"虚象"的综合体（参见前文第二章第三节"意象性"）。"实象"与"虚象"的存在，决定了舞蹈应充分把握好"象"与"意"的辩证关系，多采用避实就虚的方式，集中笔墨表现"意"，不在举手投足上刻意追求"形似"，而是力求以形写神，用象征的写意手法创造审美意象的框架和艺术空间，以激发观众去感悟舞蹈外表动态的象征意蕴，参与舞蹈意象和意境的创造。所以，如何利用"实"的人体动作姿态去表现"虚"的意象世界，是舞蹈意境形成的关键。换言之，舞蹈意境的产生，取决于虚与实的艺术处理。

清代人李斗《扬州画舫录》中有一段记载吴天绪说书的事，对我们理解舞蹈意境的营造不乏启迪："吴天绪效张翼德据水断桥，先作欲叱咤之状，众倾耳听之，则唯张口怒目，以手作势，不出一声，而满室中如雷霆喧于耳矣。谓其人曰：'桓侯之声，讵吾辈所能效？状其意，使声不出于吾口，而出于各人之心，斯可肖矣。'"此段文字记述吴天绪表演张飞在长坂坡喝退曹兵，只张口怒目做叱咤状，以虚引实，使声不出于说书人之口而出于听书者之心。这种由人们想象出的断喝声恐怕比真实的断喝声更撼人，更具感染力。

同理，舞蹈之"境"，亦需要"出于观者之心"，需要"以虚引实"。例如，原空军政治部歌舞团参加第五届全国舞蹈比赛的《丛林深处》，就运用了避实写虚、以虚引实的表现手法。《丛林深处》并没有将"丛林"的布景置入舞台（这是避实），而是全力表现一名战士在"丛林"中所遇所见引起的感觉、行为和心理变化等各种反应（这是写虚），通过夸张、渲染这些反

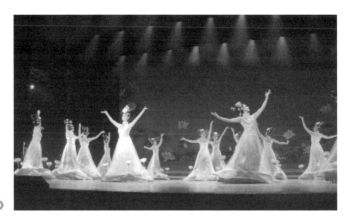

图 9-7 《荷花赋》

应,那沉寂黑暗、荆棘丛生、地雷密布、危险四伏的莽莽森林也就如在目前,其意境不呼即出。像这类"实者虚之,虚者实之"的处理在舞蹈中不乏其例,如前面所举《情天恨海圆明园》之宫娥舞蹈,显然也属"以虚引实"创造意境的优秀个案。

舞蹈的意境是诗情画意的境界(参见图 9-7《荷花赋》),诗情画意又因其"情""意"的不同而形成风格品性上的区别:或冲淡自然,或雄浑豪放,或典雅高古,或纤浓绮丽……比如《穿越》,泰山压顶,横绝大地,气势强劲,其境界雄浑豪放;《风吟》,幽人空林,物我相交,心系无垠,悠然自得,其意境清丽典雅;《边关沉月》,豪壮中有苍凉,猛锐中含柔情,唤起人们对古今戍边将士的无限感慨,其意境深沉苍劲;《顶碗舞》,技巧绝妙,舞容辉煌,其意境浓艳绮丽。

通常情况下,意境或壮阔或绚丽的作品容易引起人们的注意,然而事实上,平淡自然的作品却往往更见功力。平淡,多被指为创作风格之极致,北宋诗人梅尧臣说:"作诗无古今,唯造平淡难。"清代画家恽格(恽寿平)说:"笔墨简洁处,用意最微。"北宋文学家、书画家苏轼说:"发纤浓于简古,寄至味于淡泊。"梅尧臣《东溪》有"老树着花无丑枝"的诗句,苏东坡释为"渐老渐熟,乃造平淡"。凡此可知,平淡不是平庸浅显、淡而无味,而是平和淡泊,是洗却铅华后的练达老成、深刻宽厚、宁静沉稳。既无剑拔弩张,亦无大起大落;虽不显山露水,实则山高水深。双人舞《咱

图 9-8 《溪·河·海》

爸咱妈》（参见第二章第二节）就是这样的作品，其舞蹈色彩简淡，动作简单，韵律简纯，构图简约，没有炫饰的技巧，没有一鸣惊人的花样，一切都是那么平淡无奇，然而，正应验了明代李式玉所说的一句话："飘飘数笔，正不减千乘万骑。"

舞蹈是利用动态意象去表现那些语言所不能表达或不能完美表达的内容。人们通过舞蹈之"象"体悟到的情、意、境，许多都是难以用语言恰切传达阐释的，所以，舞蹈是一种典型的"意会"形式，一种不能翻译的特殊语言。舞蹈的这种属性决定了它更需要以创造意境为旨归。而舞蹈意境的营造手法一言以蔽之，无非是虚实相生、情景交融。虚实运用得愈好，作品的意境愈深远；意境愈深远，舞蹈中留下的"空白"以及为观众提供的想象性空间就愈大、愈美妙。其想象性空间之所以美妙，关键就在它能于虚处藏神，于虚处托出一个含蓄蕴藉、意象浑圆的境界（参见图 9-8《溪·河·海》)。

综上所述，舞蹈精品的甄别有四大原则："象"要新颖耐看，"意"要含蓄深刻，"情"要真切自然，"境"要虚处藏神。舞蹈只有在其"象""意""情""境"几大层面各有所长的前提下，方可称为"精品"。

结 语

舞蹈是生命情感最直接、最强烈、最单纯也是最虔诚的表达方式，舞蹈更是一种生命状态、生命历程。舞蹈在人类历史的不同阶段，承担并完成不同的使命。她曾经作为人间的使者进入神的世界，把自己当成祭品献给神灵；她也在国家政事中充当教化角色，并每每为人们的生活带来快乐。她所做的一切，其实都是奔向一个目标——人与神、人与人、人与社会、人与自然的和谐融一，这是舞蹈的最高境界。这种境界无疑也是生命的境界、宇宙的境界，因为只有生命和宇宙才能有如此高度的和谐。舞蹈正是以和谐的身体去表现和谐的生命。通过舞蹈，我们可以感知生命，认识生命，体验生命，表现生命，珍惜生命，赞美生命。因此，舞蹈不仅仅是作为一门艺术而存在，也不只是钟爱舞蹈者的某种情结，舞蹈更是人类生命的需求，是给人带来健康、快乐、美好的源泉。

德国学者格罗塞在《艺术的起源》一书中告诉我们："再没有别的艺术行为，能象舞蹈那样的转移和激动一切人类。"[1] 舞蹈作为艺术大家庭中的成员，作为国民素质教育的重要手段，终将成为我们每一个现代人的精神伴侣！

[1] 格罗塞:《艺术的起源》，蔡慕晖译，商务印书馆1984年版，第165页。

主要参考书目

欧阳予倩:《一得余抄(1951—1959年艺术论文选)》,作家出版社1959年版。

普列汉诺夫:《论艺术——没有地址的信》,曹葆华译,生活·读书·新知三联书店1973年版。

格罗塞:《艺术的起源》,蔡慕晖译,商务印书馆1984年版。

文化部艺术局、中国艺术研究院舞蹈研究所编:《舞蹈舞剧创作经验文集》,人民音乐出版社1985年版。

库尔特·萨克斯:《世界舞蹈史》,郭明达译,恒思校,上海音乐出版社1992年版。

乔治·巴兰钦、弗朗西斯·梅森:《外国著名芭蕾舞剧故事》,管可侬、孔维、雷歌叶译,中国戏剧出版社1992年版。

袁禾:《中国舞蹈意象论》,文化艺术出版社1994年版。

刘建、孙龙奎:《宗教与舞蹈》,民族出版社1998年版。

隆荫培、徐尔充、欧建平编著:《舞蹈知识手册》,上海音乐出版社1999年版。

朱立人:《西方芭蕾史纲》,上海音乐出版社2001年版。

钱世锦编著:《世界经典芭蕾舞剧欣赏》,上海音乐出版社2002年版。

于平:《中国现当代舞剧发展史》,人民音乐出版社2004年版。

苏珊·朗格:《艺术问题》,滕守尧译,南京出版社2006年版。

袁禾:《中国舞蹈美学(修订本)》,人民出版社2020年版。

后记

本书是 2008 年华东师范大学出版社出版的《大学舞蹈鉴赏》之修订版，当时专为普通高等院校公共艺术课程中设置的"舞蹈鉴赏"课而撰写，此次根据舞蹈发展现状和普及舞蹈知识、促进全民美育的目标作了相应调整和修订。

本书学术分工如下：

袁禾：确定全书学术思路、设计结构并撰写绪言、第一章、第二章、第三章、第九章和结语，负责全书统稿。

钟斌斌、王静波、李超：与袁禾共同撰写第四章到第八章。其中，袁禾负责各章中舞种概述，钟斌斌负责中国古典舞、中国民间舞和突破舞种的作品赏析，王静波负责中西芭蕾和个别突破舞种的作品赏析，李超负责中西现代舞和少量非现代舞的作品赏析。

写作过程中，撰稿人始终牢记"传道、授业、解惑"的教者责任，力争为读者提供准确知识。然学海无涯，知识无边，小书倘有差错之处，敬请读者指正。书中插图，除由北京舞蹈学院提供、自拍外，个别图片的权属人尚不知晓，烦请与我们联系，并在此表示深深的谢意！

袁禾
2022 年 7 月 1 日
于北京舞蹈学院